KB077389

그렇다. 우리의 직업은 정말 힘든 직업이다.
미술가는 또 데생 선생은 잠시도 쉬지 않고 그림을
그려야 한다. 배우지 않고서 그림을 잘 그릴 수는 없다.
사람이 연필을 종이에 대는 것만 봐도 알 수 있다.
데생을 잘하는 사람인지 소질이 없는 사람인지 말이다.

– 변월룡-Пен Варлен, 1916-1990

일러두기

1. 이 책은 『우리가 잃어버린 천재화가, 변월룡』(2012)을 다시 다듬고 새롭게 디자인한 책이다.
   기존 편집 방향을 존중하되 새로운 서문을 추가하고 일부는 제외했다.
2. 책에 실린 변월룡의 모든 그림에는 작가명을 생략했다.
3. 본문에 나오는 북한의 편지는 가독성을 지키는 범위 안에서 원문을 살렸다.
4. 작품은〈 〉, 신문과 잡지는《 》, 논문과 단편은「 」, 책은『 』, 전시와 행사는 ' '로 묶었다.
5. 외국 인명, 지명, 기관명 및 독음은 외래어표기법을 따르되 경우에 따라 실용적 표기를 적용했다.

# 예술가의 초상 2 : 변월룡

2012년 4월 25일 초판 발행 ❍ 2021년 4월 22일 2판 인쇄 ❍ 2021년 4월 29일 2판 발행 ❍ 지은이 문영대
펴낸이 안미르 ❍ 주간 문지숙 ❍ 아트디렉터 안마노 ❍ 초판 편집 박현주 ❍ 2판 편집 오혜진 ❍ 2판 진행 이연수
표지 디자인 석윤이 ❍ 내지 디자인 옥이랑 ❍ 커뮤니케이션 심윤서 ❍ 영업관리 황아리 ❍ 인쇄·제책 스크린그래픽
펴낸곳 (주)안그라픽스 우10881 경기도 파주시 회동길 125-15 ❍ 전화 031.955.7766(편집) 031.955.7755(고객서비스)
팩스 031.955.7744 ❍ 이메일 agdesign@ag.co.kr ❍ 웹사이트 www.agbook.co.kr ❍ 등록번호 제2-236(1975.7.7)

ISBN 978.89.7059.559.7 (03600)

예술가의 초상 2

# 변월룡

문영대 지음

안그라픽스

# 글을 시작하며

변월룡의 작품을 처음 접한 것은 러시아 상트페테르부르크 중심지에 위치한 국립러시아미술관에서였다. 27-8년 전의 일이지만 러시아의 쟁쟁한 미술 작품들 틈에서 본 한국적인 그림이었기에 지금까지도 뇌리에 뚜렷하게 각인되어 있다.

　　　당시 나는 러시아로 유학을 온 지 얼마 안 되었기 때문에 작품명 제표에 쓰인 '펜 바를렌Пен Варлен, 1916-1990'이라는 이름이 한국인의 이름인지 모르던 상태였다. 그렇지만 단번에 그가 한국인임에 틀림없다고 확신했다. 왜냐하면 그 작품에는 한국인만이 느낄 수 있는 어떤 정서가 짙게 배어 있었기 때문이다.

　　　이를테면 우리에게 익숙한 네덜란드계 미국인 화가 휴버트 보스를 비롯한 영국의 여류 화가 엘리자베스 키스, 스코틀랜드 화가 콘스탄스 테일러 등 여러 외국인 화가들이 한국을 방문해 출중한 그림을 남겼지만, 그들의 그림에서는 무언가 미세한 어색함이 묻어난다. 그들이 한국인이 아닌 이상 한국 정서까지 완벽히 담아

**페테르 파울 루벤스, 한복 입은 남자**
17세기, 검정·빨강 분필, 38.4×23.5cm

낼 수 없기 때문인데, 이는 천하의 루벤스도 어쩔 수 없는 것이다. 그러나 펜 바를렌의 그림은 달랐다.

그때 본 그림은 야외에서 한복을 곱게 차려입은 여인이 아이를 데리고 어디론가 가고 있는 내용이었다. 여인과 아이의 얼굴은 기쁨으로 가득 차 있었다. 작품의 전체적 느낌은 부드러우면서도 붓의 속도감이 느껴졌고, 사실적 경향을 띠면서도 색상이 밝아 마치 인상파의 그림을 연상케 했다. 배경에는 몇 그루의 나무와 길이 있었고, 인물 대여섯 명을 배치해 주인공을 부각하고 있었다. 나는 한국인의 정서가 그대로 녹아 있는 그 그림 앞에서 '펜 바를렌'이라는 이름을 몇 번이고 되뇌면서 한참동안 자리를 떠나지 못했다.

얼마 후 우즈베키스탄 출신 고려인 2세인 레핀미술대학의 이클림 교수를 만날 일이 있었다. 펜 바를렌에 관해 물었더니 그의 대답은 역시 내가 확신했던 대로였다. 더욱이 두 사람은 대학 선후배이자 오래된 사제지간이었다. 그날 이클림 교수를 통해 펜 바를렌에 관한 드라마같이 흥미진진한 이야기를 들을 수 있었다.

당시 이클림 교수가 들려준 이야기를 요약하면 대략 이렇다. 펜 바를렌이란 이름은 '변월룡邊月龍'의 러시아식 발음이라는 것, 그가 레핀미술대학 정교수를 역임하다 1990년에 뇌졸중으로 타계했다는 것, 평양미술대학 설립에 실질적 역할을 했다는 것, 북한미술계에 지대한 영향을 끼침으로써 북한미술의 토대를 이루었다는 것, 변월룡의 전반적인 삶과 업적, 성품에 이르기까지 성심껏 알려준 이클림 교수는 그의

**담뱃대를 든 조선 농부**
1958년, 동판화, 22.6×15.4cm

미망인과 자녀들도 레핀미술대학 출신이고 현재 이 도시에서 화가로 활동하고 있다는 정보를 덧붙였다.

이야기가 끝날 즈음 이클림 교수는 대뜸 "한국 사람들은 니콜라이 신과 니콜라이 박에 대해서는 잘 알면서 왜 변월룡은 모르느냐."며 이해할 수 없다는 표정을 지었다. 그래서 내가 그 두 분은 한국에서 크게 전시회를 열었기 때문이라고 했더니 '그래서 문제'라는 것이었다. 말씀인즉 나이로 보나 인지도로 보나 변월룡부터 먼저 소개가 되어야 맞는데, 한국에서는 무슨 기준으로 그렇게 전시회를 열었느냐는 것이었다. 한국에서의 전시회 순서가 바뀐 점을 지적하면서 이클림 교수는 두 사람에 대한 서운한 감정도 숨기지 않았다. 큰 규모의 전시회를 한국에서 열면서 둘 다 변월룡의 존재를 함구한 것은 도의상 어긋난다는 뜻이었다. 그분은 "만약 나에게도 한국에서 전시회 제안이 온다면 변월룡의 전시회부터 먼저 하자고 한 다음에 할 것."이라는 말을 덧붙였다. 나는 그와 헤어지기 전에 변월룡의 가족을 만나게 해달라고 간곡히 부탁했다.

레핀미술대학 선배인 이클림의 소개여서인지 변월룡의 아들인 세르게이와 딸 올랴는 나를 반갑게 맞이했다. 세르게이는 중키에 40대 중반의 나이로 보였고, 올랴는 아담한 키에 30대 후반쯤으로 보였다. 특히 세르게이 머리는 완전히 백발이었다. 나중에 친해지면서 물어보았더니 젊었을 때는 검은 머리였는데 언젠가부터 하얀 머리로 변했다고 한다.

화실로 들어서자 정면 벽 한가운데에

**타슈켄트의 화가 니콜라이 박**
1969년, 종이에 목탄, 63.5×50cm

걸려 있는 변월룡 어머니의 입상 초상화가 가장 먼저 눈에 들어왔다. 무명 한복을 곱게 차려입고 허리가 약간 구부정하게 서 있는 모습이 영락없는 우리네 할머니의 모습 그대로였다. 앉아서 차를 마시며 이야기를 나누다 보니 서먹서먹한 감정은 어느새 사라져 갔다. 분위기가 자연스러워지자 차츰 화실 전체가 눈에 들어왔다. 벽에는 변월룡의 그림과 아내 제르비조바의 그림, 그리고 세르게이의 그림이 함께 걸려 있었다. 변월룡의 그림은 절반 이상이 북한의 풍경과 인물화였다. 예전에 변월룡이 사용하던 화실을 그대로 물려받아서인지 지금은 세르게이가 사용하고 있음에도 군데군데 변월룡의 체취가 느껴졌다. 그가 사용하던 붓과 팔레트에서부터 책상과 책장, 그리고 책상 왼쪽 벽에 걸려 있는 50대 중반에 찍은 듯한 흑백사진까지 그대로였다. 첫 만남의 흥분으로 나는 시간 가는 줄 몰랐다. 아쉽지만 다음을 기약하고 이날은 화실을 둘러보는 정도에서 끝냈다. 화실을 나서다 나는 벽에 걸린 작품 말고도 다락방에 고이 잠들어 있을 다른 작품을 보고 싶은 마음에 자꾸만 다락방으로 눈길이 갔다.

　　그 뒤에도 나는 두세 차례 더 변월룡의 화실, 아니 세르게이의 화실을 찾아갔다. 그때부터는 혼자 방문했다. 세르게이와 올랴는 처음과 마찬가지로 항상 반갑게 맞아 주었다. 다만 미망인을 단 한 번도 만나지 못해 아쉬웠다.

　　세르게이가 꺼내 온 변월룡의 판화를 보면서 나는 그의 진면목을 다시금 확인할 수 있었다. 석판화에는 드로잉의 필력이 그대로 드러났고, 동판화는 인간 손의 한계가 과연 어디까지일까 감탄이 나왔다. 생전에 렘브란트를 가장 존경했다더니 그의 판화를 보고 나니 바로 수긍이 갔다. 이클림 교수가 변월룡에 관해 알려 준 정돈되지 않았던 정보가 유족을 통해 더욱 폭넓고 심층적으로 확보되었다.

마지막 만남에서 나는 가슴에 묻어 둔 말을 꺼냈다. "유학을 마치고 곧 러시아를 떠나는데, 귀국하면 한국에 변월룡을 소개하고 싶다. 그러니 협조해 줄 수 있겠냐."고 물었고 세르게이와 올랴는 짤막하게 "알았다."고 했다. 귀국하기 이틀 전 세르게이는 변월룡의 작품을 찍은 비디오테이프를 건네며 자신이 직접 찍었는데 화면이 어떨지 모르겠다고 했다. 나는 그들에게 가급적 이른 시일 안에 다시 오겠다고 말하고는 귀국했다.

　　　오래지 않아 나는 유로커뮤니케이션의 신용욱 대표를 만났다. 그는 해외전시회 기획 전문가로 오래전부터 나와 함께 전시회를 여러 차례 열어 본 경험이 있었고, 해외 출장에도 동행해 서로 간에 신뢰가 쌓여 있었다. 우리는 오랜 시간 심사숙고 끝에 전시회를 갖기로 결정했다. 그리고 마음을 굳힌 이상 서두르기로 했다. 나는 세르게이에게 연락을 취하고 비행기 티켓도 끊었다. 그런데 러시아로 떠나기 며칠 전, 세르게이에게서 뜻밖의 연락을 받았다. "만나지 않을 테니 오지 말라."는 것이었다. 유족의 돌연한 만남 거부에 우리는 당황스러울 뿐이었다.

　　　그러나 신 대표와 나는 상의 끝에 무작정 떠나기로 작정했다. 만남을 거부하는 이유라도 알고 싶었고, 또 한편으로는 '설마 이역만리 먼 곳에서 찾아온 손님을 박대하지는 않겠지'라는 막연한 생각에서였다. 그러나 우리의 기대는 여지없이 빗나갔다. 그들은 추호도 만날 의사가 없었고, 우리는 그냥 돌아올 수밖에 없었다. 사흘 예정 출장에서 알아낸 것이라곤 미망인이 원치 않는다는 사실뿐이었다.

　　　그 후 거의 1년이 흘렀지만 그때의 일은 도무지 잊히지가 않았다. 그리곤 내가 무얼 잘못했는지 골똘히 되짚어 보기도 했다. 유학 당시 미망인을 못 만난 것이 못내 아쉬움으로 남지만 그것 때문일 것

같지는 않았다. 결국 나는 다시 가보기로 결심했다. 한편으로는 억울했고 다른 한편으로는 오기가 발동했던 것이다. 하지만 유가족은 그때와 전혀 달라지지 않았다. 화실 방문은 고사하고 대면조차하지 못한 채 허망하게 귀국하고 말았다.

　　어느 정도 시간이 흐르자 오기는 서서히 결의로 변해 갔다. 자초한 일이면서도 이제는 도저히 물러설 수 없다는 비장한 마음이었다. 두 번이나 그 먼 곳을 찾아갔는데도 만나 주지 않는 이유조차 알아내지 못하고 여기에서 주저앉을 수는 없었던 것이다. 마침 신 대표도 한 번 더 가보자고 했다. 그렇게 우리는 세 번째 방문길에 올랐다. 이번에는 일이 해결될 때까지 그곳에 머물 예정이었다. 다행히 우리의 진정이 통했는지 드디어 세르게이로부터 와도 좋다는 연락이 왔다. 미망인이 마음을 연 모양이었다.

　　오랜만에 방문한 화실은 예전 그대로였다. 이야기를 나누다 보니 어느새 그동안의 서운한 감정은 사라지고 분위기는 전처럼 화기애애해졌다. 그들은 다락방에 있는 변월룡의 작품을 꺼내 보여 주었다. 유학 중에 화실을 몇 번이나 방문했는데도 다락방을 개방하지 않더니 그동안 나를 애먹인 것이 못내 걸렸던 모양이었다.

　　다락방에서는 〈근원 김용준 초상〉을 비롯해 〈민촌 이기영 초상〉 〈작가 한설야 초상〉 〈무용가 최승희 초상〉 〈평양 대동문〉 등의 작품들이 나왔다. 그뿐만이 아니었다. 변월룡을 연구할 때 꼭 필요한 자료인 북한 화가들이 보내 온 편지들도 나왔다. 나는 이제야 변월룡의 북한에서의 활동에 대한 실마리가 제대로 풀리는구나 싶었다. 발견한 작품과 편지 자료들은 지금까지 소요된 시간과 마음고생을 보상해 주고도 남았다.

　　공식적인 첫 만남 이후 우리는 자주 만남을 가졌다. 그런 과

아들 세료자
1960년, 석판화, 35×30cm

아내 제르비조바의 초상
1951년, 석판화, 43×37cm

정에서 변월룡의 새로운 작품과 자료들도 계속 나타났다. 큰 작품인 〈북한에서〉〈모내기〉〈푸시킨 마을〉 등은 둘둘 말린 채 다락방 구석에 놓여 있었다. 우리는 그 작품들을 조심스럽게 펼쳤는데도 너무 오래 말린 상태로 있었기 때문에 물감이 떨어져 나갔다. 얼추 2미터 정도 인 〈푸시킨 마을〉은 물감이 너무 많이 떨어져 나가 복구조차 불가능 해 보였다. 그 외 〈보리스 파스테르나크 초상〉을 비롯해 새롭게 발견 된 작품만 해도 40여 점 이상은 되었다.

　　서로 간에 신뢰가 쌓이자 드디어 미망인도 만나게 되었다. 미 망인은 이미 여든이 넘은 나이였지만 기억력은 또렷했다. 제법 친숙 해졌을 무렵에 나는 넌지시 왜 우리와의 만남을 그토록 꺼려했는지 물어보았다. 정말 궁금해서였다. 그러나 미망인은 대답 대신 빙그레

웃기만 할 뿐 속내를 드러내지 않았다. 이제 와서 곰곰이 생각해 보니 그때 미망인의 마음과 태도는 북한에 대한 분함과 서운함에서 비롯된 감정이 한국 사람에게 그대로 이어져 생긴 극도의 경계심으로 여겨진다. 미망인이 볼 때 남북한은 한민족이었을 테니 말이다.

변월룡은 러시아 연해주에서 태어난 운명으로 러시아를 무대로 활동할 수밖에 없었던 화가이다. 그는 천부적 재능과 부단한 노력으로 러시아 최고의 명문인 레핀미술대학을 우수한 성적으로 졸업했다. 이어서 1951년에는 박사 학위를 취득, 동 대학교 정교수까지 역임했다. 부교수로 승진했던 1953년, 그는 북한 당국의 초청을 받아 남북 휴전협정이 거의 막바지에 접어들 무렵에 북한으로 건너갔다. 그리고 1년 3개월가량을 북한에 체류하면서 평양미술대학 설립과 함께 그 대학의 교수들을 지도하고 육성하는 데 심혈을 기울였다. 북한의 전설적인 문화예술인들과도 폭넓은 교류를 나눴다.

그러나 변월룡도 결국 역사의 거친 소용돌이에 휩쓸리고 만다. '영구 귀화'를 거부했다는 이유로 숙청당한 뒤 그가 북한에서 행한 행적과 공적은 완전히 묻혀 버렸다. 하지만 다행스럽게도 역사는 진실을 비켜 가지 않았다. 속속 발견되는 작품과 자료들은 변월룡의 정체와 위상을 낱낱이 밝힐 수 있는 것들이었다.

변월룡은 평생을 소련 땅에 살면서도 자신이 한국인임을 한시도 잊은 적이 없었다. '변월룡'이란 한국 이름을 죽을 때까지 고수한 점이 이를 잘 말해 준다. 그뿐 아니라 자신의 그림마다 굳이 한글을 새겨 넣음으로써 정체성을 강조했다. 당시 소수민족 말살을 위해 러시아어 외에 다른 나라 언어의 사용을 탄압했던 소련에 변월룡은 결코 이에 굴하지 않았던 것이다. 정교수라는 직함을 지닌 채 어떻게 그럴 수 있었는지 의아할 정도이다.

미망인은 이러한 남편의 '고국 사랑'을 누구보다 잘 알고 있었다. 아내가 보기에 남편은 너무나 고국을 사랑하고 그리워한 죄밖에 없었다. 그런 사람에게 '민족의 배신자'라는 딱지를 붙였으니 얼마나 억울하고 분했을까. 물론 구체적으로 말하면 북한에 대한 불신에서 비롯된 것이지만 러시아 사람인 그녀가 남북한을 구별하기는 어려웠을 것이다. 그래서 자녀들에게 "카레이스키고려인는 만나 봤자 좋을 게 하나도 없다."고 우리와 만나는 것 자체를 막았으리라. 그러나 몇 차례의 헛걸음에도 변함없는 나의 정성과 변월룡 연구를 인생의 과업으로 삼겠다는 진심이 전해졌는지 유족들도 마음을 열게 되었던 것이다.

전시회를 위한 준비가 어느 정도 갖추어지자 전시회 시점을 2005년 광복 60주년에 맞추었다. 변월룡의 이미지와 잘 부합된다고 여긴 것이다. 전시회 제목은 가칭으로 '광복 60년, 잊혀진 얼굴'로 정했고 미술관 측에서도 이에 만족해했다. 미술관 관장님은 이런 천재 화가가 있었는지 미처 몰랐다며 그 화가를 발굴한 데에 칭찬을 아끼지 않았다. 전시회가 잘 성사될 수 있도록 힘써 달라며 손수 미술관 안내 책자와 팜플렛 등을 챙겨 유족에게 전해 달라고 부탁하기도 했다.

본격적인 전시회 준비에 착수한 후 신 대표와 함께 세 차례나 러시아를 오고갔고, 전시회 준비는 순조롭게 진행되고 있었다. 그러나 전혀 생각지도 못한 문제가 발생했다. 느닷없이 전시회가 무산된 것이다. 미술관 관장님은 어쩔 줄 몰라 했고 우리는 망연자실했다. 당시 정부가 광복 60주년 문화행사 전반을 협의·조율하던 중에 북한 측의 반대가 있었다고 했다. 말하자면 북한에서 "그는 민족의 배신자인데 어떻게 남측에서 전시회를 가지려 하느냐."고 했던 것이다.

변월룡 전시회는 이렇게 무산되었고, 결과적으로 변월룡은 '남과 북에서 버림받은 비운의 화가'가 되고 말았다. 북한에서는 민족

의 배신자로 낙인 찍혔다면, 남한에서는 초대받지 못한 사람이 된 것이다. 미망인은 애석하게도 손꼽아 기다리던 남편의 고국 전시회를 끝내 보지 못한 채 2006년에 생을 마감하고 말았다.

주지하듯이 세계는 지금 냉전을 넘어 문화전쟁 시대에 돌입해 있다. '냉전'이란 단어조차 생소할 정도이다. 나라마다 자국의 문화예술 보호와 육성에 심혈을 기울이며 문화선진국을 향해 서로 치열하게 경쟁하고 있는 이때, 우리는 아직도 정치적 유불리나 따지고 있으니 안타깝기 그지없다.

유가족에게 전시회 무산 사실을 어떻게 설명해야 할지 참으로 난감했다. 삼고초려하며 우여곡절 끝에 성사된 전시회였기 때문에 더더욱 그러했다. 그렇지만 덮을 수 있는 사안이 아니었기에 사실대로 말할 수밖에 없었다. 그 소식을 전해 들은 유가족은 처음에는 어이없다는 표정이었다가 모멸감이 들었는지 이내 분위기가 싸늘해졌다. 결국 우리는 우리대로 물심양면에 피해를 입고 유족에게는 상처만 안긴 꼴이 되었다.

가운데 앉은 사람이 변월룡의 부인 제르비조바, 오른쪽에 서 있는 사람은 딸 올랴와 신용욱 씨, 왼쪽에 서 있는 사람이 필자와 통역가 김환이다.

나는 지금도 당시 미망인이 얼마나 상심이 컸을까를 생각하면 몸 둘 바를 모르겠다. 겪지 않아도 될 상실감을 공연히 겪게 되었고, 한국 사람에 대한 감정의 골만 더 깊어진 채 세상을 떠났으니 그 책임을 통감하지 않을 수 없는 것이다. 그래서 지금도 이렇게 변월룡을 내려놓지 못하고 있는지도 모르겠다. 아니 어쩌면 평생을 안고 가야 할 운명인지도 모르겠다.

**어린 소나무들**
1965년, 동판화, 37.8×49cm

변월룡은 1990년 5월 25일 뇌졸중으로 세상을 떠났다. 죽기 전 남긴 유언대로 그의 무덤 비석에는 한글 이름이 새겨졌다. 고국은 변월룡을 버렸을지언정 그는 고국을 버리지 않았던 것이다. 냉전 시대에 평생 남의 땅에서 한국인의 긍지와 자부심을 지키며 살아가기란 결코 쉽지 않았을 것이다. 내가 그를 진정한 '민족화가'로 여기는 이유도 그 때문이다.

평소 한국의 소나무를 그토록 좋아했고 렘브란트를 존경해 마지않았던 변월룡. 그가 세상을 떠난 지도 서른 해가 지났는데, 한국 미술사에서는 변월룡이란 이름이 아직도 낯설기만 하다. 그 이유가 한반도 안에서의 우리의 현실 인식, 즉 공고한 이데올로기의 틀 때문임을 알기에 이제는 예술이 이데올로기나 정치적 잣대로 제단되는 후진성에서 벗어나기를 간절히 소망해 본다. 그렇게 될 때 비로소 대한민국이 문화강국으로 거듭날 수 있다고 믿기 때문이다.

국내에 변월룡의 존재를 알리는 일이 이토록 힘들 줄 미처 몰랐다. 그간 유족을 설득했던 일은 산이 아니었다. 정작 큰 산은 가까이에 있었던 것이다. 그러나 이 일을 포기할 생각은 추호도 없다. 변월룡의 예술과 삶은 그만큼 신선한 충격과 강렬한 인상을 심어 주었기 때문이다. 앞으로도 그가 한국미술사에 자리매김하는 데 최선을 다하려 한다. 역사는 결코 진실을 외면하지 않는다는 것을 잘 알기에….

**미하일롭스코예 마을의 시 축제**
1975년, 동판화, 65×49.5cm

알렉산드롭스키 정원
1986년, 동판화, 49×34.3cm

**정주**
1958년, 동판화, 19.8×48.5cm

## 프롤로그 – 잊을 수 없는 고국의 추억

1955년 6월 중순, 레닌그라드<sup>현</sup> <sub>상트페테르부르크</sub>의 하늘은 백야白夜의 정점에 닿아 있었다. 한인 화가 변월룡이 교수로 근무하는 레핀미술대학 바로 앞 네바강에는 관광객을 태운 유람선들이 분주히 오갔고, 거리는 밤낮 없이 많은 인파로 넘실거렸다. 해마다 이맘때면 레닌그라드의 온 시가지는 어김없이 백야 축제의 장으로 화했다. 그러나 어제까지만 해도 졸업 작품 심사와 상급 학년 진급 심사 등으로 그토록 부산하던 학교는 이제 썰물이 빠져나간 듯 조용했다. 어제를 끝으로 레핀미술대학은 방학으로 접어들었기 때문이다.

오늘날 레핀미술대학 전경

이제야 겨우 여유가 생긴 변월룡은 푸른 네바강이 내려다보이는 강의
실 창틀에 가만히 걸터앉았다. 그리고 호주머니에서 편지를 꺼내 읽
기 시작했다. 얼마 전 북한의 평양미술대학 교수 배운성과 김정수, 조
선작가동맹 위원장 한설야가 보내온 편지였다. 경황이 없어 편지가
왔는지도 몰랐다가 오늘에야 건네받은 것이다. 편지를 읽으며 그는
자기도 모르게 2년 전 오늘, 그 추억 속으로 잠시 빠져들었다.

　　1953년 4월, 변월룡은 소련 당국으로부터 전혀 예상치 못한
편지 한 통을 받았다. 거기에는 "소련과 조선 간 문화교류의 일환으로
당신을 북한으로 파견하기로 결정했으니 출국 준비를 하라."는 뜻밖
의 내용이 적혀 있었다. 북한으로의 파견 명령서였던 것이다. 이 짤막
한 편지에 당시 서른일곱이었던 변월룡은 한순간 심장이 멎는 듯했다.

　　그로부터 두 달 후, 그는 마침내 꿈에 그리던 고국으로 가기
위해 모스크바행 기차역으로 향했다. 교수로서 자신이 맡은 본분을
깔끔히 마무리 지은 뒤 떠나는 길이라 홀가분했다. 그는 학년말의 바
쁜 일정 속에서도 틈틈이 고국에서 그림 그릴 화구들을 준비해 두었
다가 방학이 시작되자마자 곧장 집을 나섰던 것이다.

　　당시는 소련 국민이 국외에 나간다는 것이 거의 불가능하던
시절이었다. 더구나 지도자 스탈린이 사망한 지 고작 3개월 남짓한
시점이라 사회 분위기도 경직돼 있었다. 그런 시기에 북한으로 출국
하는 것이어서 학교에서도 의외라는 반응이었다. 그 역시 영문을 알
지 못했다. 소련 당국으로부터 특별히 파견에 관련된 임무나 지침이
하달된 것도 아니었을 뿐더러 왜 자신이 뽑혔는지도 잘 몰랐다. 단지
자신이 한국인이었기 때문에 그에 합당한 인물로 선정됐을 거라는 정
도로만 짐작했을 따름이다.

　　레닌그라드를 떠난 변월룡은 수도 모스크바에 도착해 며칠

**1953년 9월의 판문점 휴전회 담장**
1953년, 캔버스에 유채, 29×48cm

간의 출국 수속을 밟고 이내 시베리아 횡단 열차에 몸을 실었다. 보름간의 긴 여정 끝에 도착한 평양은 무더운 초여름에 접어들고 있었다. 평소 그토록 그리워했으면서도 이제야 처음 밟아 보는 고국의 땅에 발을 딛자 그는 벅차오르는 감정을 억누르기가 어려웠다. 그러나 고국의 참담한 현실을 접하자 한편으로는 마음이 아려왔다. 조국의 전쟁 소식이야 소련에서 익히 들어 잘 알고 있었지만, 평양 시가지가 이렇게까지 폐허가 된 줄은 미처 몰랐던 것이다. 게다가 전쟁은 아직도 끝나지 않았다.

짐을 풀자마자 변월룡의 일정은 곧바로 시작되었다. 자신에게 주어진 파견 기간은 고작 방학 3개월이었기에 그 기간 전부를 여기에 쏟아붓는다 해도 오가는 데 1개월 남짓이 소요되니, 결국 고국 체류기간은 길어야 2개월 정도밖에 안 되었던 것이다.

변월룡은 북한의 화가들을 전혀 알지 못한 상태에서 왔지만 날이 갈수록 그에 대한 소문이 화가들의 입을 통해 일파만파 퍼져 나갔다. 마치 스펀지가 물을 빨아들이듯 그의 주변에 많은 화가들이 모여들었다. 무엇보다 화가로서의 탁월한 역량이 그들에게 큰 주목을 받았고, 특유의 친화력도 한몫을 했다. 북한 화가들과 친해지면서 변월룡의 파견 생활도 서서히 활기를 띄어 갔다.

북한 화가들 중 특히 문학수와 정관철은 그에게 각별했다. 서로 동갑내기여서인지 뜻이 잘 통했고, 변월룡이 고국에 머무는 데 불편하지 않도록 물심양면으로 도왔다. 당시 문학수는 평양미술대학 교수였는데 마침 방학이라 변월룡의 그림자를 자청했고, 정관철은 북조선미술가동맹 위원장으로서 자신이 도울 수 있는 한 모든 지원을 아끼지 않았다. 북한 당국으로부터 까다로운 판문점 출입 허가를 받아낸 것도 정관철의 노력 덕분이었다. 그런 그들에게 변월룡은 그림을 지도하는 것으로 보답했다.

시간은 쉼 없이 흘렀고, 꿈같은 고국 생활도 서서히 마무리해야 할 시점이 다가왔다. 그런데 북한 당국은 느닷없이 그에게 평양미술대학 고문 겸 학장이란 직책을 부여하며 발령을 냈다. 임기는 3년이었다. 말하자면 이 기간은 평양미술대학이 어느 정도 자립할 때까지를 의미했다.

그러나 그는 예정보다 빨리 일찍 고국을 떠나야 했다. 여름에 주로 발생하는 급성 이질 때문이었다. 당시로서는 심할 경우 목숨까지 잃는 무서운 병이었다. 병세가 호전될 기미를 보이자 곧바로 소련으로 돌아가자는 아내의 집요한 간청이 따랐고, 그는 아내의 애원에 못 이겨 결국 북한을 떠나게 되었다. 두 달 뒤에 다시 초청장을 보내겠다는 북한 당국의 굳은 확답을 받은 터라 곧 돌아올 생각으로 떠난

**개성 박연폭포**
1953년, 종이에 연필, 40.5×29cm

**금강산길**
1953년, 종이에 연필, 28.5×27cm

끝으로 선생님의 옥체 건강하시기를 바라오며 8.15 10주년 전람회까지는 선생님도 보다 빛나는 있는것을 기대하면서 총총 이만 끝이겠습니다

미술대학 김정수 올림

1955년 6월 5일.

조각가이자 평양미술대학 교수 김정수의 편지

---

것이다. 고국 생활 1년 3개월 만의 일이었다.

질병이 이유의 전부는 아니었다. 변월룡에게는 미술 교재를 비롯해 수업에 사용할 각종 자료들이 무엇보다 절실했다. 두 달 정도의 기간을 잡은 것도 이 때문이었다. 소련으로 돌아오자마자 그는 서점과 화방, 심지어 암시장까지 샅샅이 뒤져 필요한 물품을 구입했다. 그래도 구할 수 없는 자료는 멀리 모스크바까지 가서 구해 왔다. 귀국 날짜에 맞추어 서둘러 모든 준비를 마무리 지었으나 어찌된 영문인지 북한의 초청장은 오지 않았다.

답답한 것은 변월룡 뿐만이 아니었다. 북한 화가 역시 답답하기는 매한가지였다. 문학수를 비롯한 지인들이 빨리 돌아오라 계속 편지를 보내 왔다. 그러나 시간이 흐를수록 변월룡의 희망은 점점 희미해지고 있었다. 방금 읽은 편지를 접으며 변월룡의 얼굴이 굳어졌다. 그는 집으로 돌아가면 이미 꾸려 놓았던 짐을 다시 풀어야겠다고 생각했다.

# 1장
## 교과서 삽화를 그리던 연해주의 조선 소년

### 1916-1936

## 유랑촌에서 유복자로 태어나다

변월룡은 1916년 9월 29일 러시아 연해주沿海州 쉬코톱스키구區*에 있
는 한 유랑촌에서 태어났다. 아버지의 이름은 변창호, 어머니의 이름
은 신창호였다. 그러나 그가 태어났을 때 농부였던 아버지는 집에 없
어 월룡은 졸지에 유복자 아닌 유복자로 태어난 셈이 되었다. 가정에
는 조부모와 어머니, 두 명의 손윗누이 춘우와 수남이 있었다. 여섯 명
의 가족 가운데 남자라고는 연로한 할아버지와 갓 태어난 월룡뿐이었
다. 아버지는 소식이 단절되어 생사 여부조차 확인되지 않았다. 일각
에서는 그가 호랑이에게 물려 갔다는 소문이 나돌기도 했다. 그 소문
은 전혀 신빙성이 없는 것도 아니다. 당시 유랑촌 일대에는 실제로 호
랑이에 의한 인명 및 가축 피해가 적잖았기 때문이다. 한때 월룡의 할
아버지는 이곳에서 널리 이름이 알려진 호랑이 사냥꾼이기도 했다.

　　　변월룡이 태어난 유랑촌은 '유랑'이란 명칭에서 알 수 있듯이
유민이 하나둘 모여 만든 일종의 임시 거주지였다. 조국을 떠난 유랑
민이 아무런 연고도 없이 연해주 일대를 떠돌다 이곳으로 모여들면서
서서히 촌락이 형성되었다. 월룡의 할아버지도 여기에 속했다. 호랑이
를 찾아 연해주 일대를 전전하다 이곳 유랑촌에 터를 잡은 것이다.

　　　그러면 우리가 흔히 '고려인高麗人'이라고 부르는 러시아의 한
인들은 당시 왜 조국을 등지고 타국인 러시아 연해주를 그렇게 떠돌
아야만 했을까. 이러한 배경을 알기 위해서는 과거로 시간 여행이 필
요하다. 역사에서 연해주에 한인이 최초로 이주한
시기를 1863년으로 잡는다. 이는 한인에 관한 기록
을 준거로 삼은 것이다. 연해주는 오랜 세월 동안 중

* 블라디보스토크에서 북동쪽으로
　약 30킬로미터 떨어진 곳에
　위치하는 지방

국 영토였다가 1860년 북경조약 체결로 러시아 영토로 바꼈다. 그리고 3년 후, 러시아 문서에 "1863년 한인 농가 13가구가 포시에트의 관유지에 거주하기 시작했다."*라는 한인에 관한 기록이 처음으로 실렸다. 이 문서의 기록으로 한인이 1863년에 처음 연해주로 이주했다는 사실이 공식적으로 알려지게 되었다.

그러나 역사의 진실은 문서상에만 존재하지는 않을 것이다. 어떤 학자는 홍경래의 난 전후 시기에 생활고에 시달린 농민이나 정부에 불만을 가진 양반들이 대거 국경을 넘어 만주나 연해주로 숨어들었다며, 1811년 홍경래의 난 이후를 본격적인 이주의 시발점으로 삼기도 한다. 이와 같은 주장이 공감을 자아내는 이유는 연해주의 초기 한인 이주 동기가 초기 조선족의 이주 동기와 다를 바 없고, 1860년 북경조약 체결 이전의 연해주는 중국 땅이었기 때문이다. 그러니 막연히 러시아인이 작성한 문서에만 의존해 1863년을 '한인 최초로 연해주에 당도한 원년'으로 못 박기보다는 '러시아가 연해주를 점령한 후 최초의 한인 이주민이 들어온 해'로 명시하는 것이 옳다.

아무튼 1863년 이후부터 이주민의 수는 해마다 조금씩 증가했다. 이듬해에는 60가구에 308명, 1867년에는 185가구에 999명에 달했다. 그러다가 1869년을 기점으로 대규모의 이주 행렬이 줄을 잇기 시작했다. 근본 요인은 한반도 북부의 연이은 자연재해, 대홍수에 이은 심한 가뭄 때문이었다. 거기에 봉건 지주들의 가혹한 농민 수탈이 이주를 부채질했다.

봉건 지주들은 자신의 정치적 불우함을 힘없는 농민들에게 분풀이하듯 전가했으며, 백성의 처지는 아랑곳없이 자기들 배 채우기에 급급했다. '호랑이 없는 굴에는 토끼가 왕 노릇한다.'는 속담처럼 이 지역의 봉건 지주들은 중앙정부이자 왕

* 이광규,『재외동포』서울대학교출판부, 2000

처럼 군림했다. 결국 농민들은 자연재해에 따른 대기근과 봉건 지주들의 가렴주구苛斂誅求를 견디지 못하고 생존을 위해 몰래 강을 건넜다.

조선 정부는 갑자기 많은 이주자가 발생하자 불문곡직하고 조국을 탈출하는 자는 사형에 처한다는 준엄한 법령을 공포했다. 그리고 국경경비 강화에 만전을 기했다. 이주자가 발생하는 원인은 진단하지 않고 오직 물리적인 제어에만 초점을 둔 것이다. 실제로 국경경비 강화책 이후 국경 근방에서 강을 건너다 사살된 사람이 헤아릴 수 없이 많았다. 그럼에도 오로지 생존을 위해 국경을 넘어가는 사람들을 모두 다 막을 수는 없었다.

1905년 이후에도 이주민 수가 급증했다. 러일전쟁으로 러시아가 패하고 일본제국주의가 한반도를 강점했기 때문이었다. 1905년 을사조약으로 한국이 일본에 외교권을 상실했을 때, 1910년 국권을 상실했을 때 대대적인 이주가 있었다.

일반적으로 전자의 경우를 기근에 따른 유민이라 하여 '농업유민'이라 하고, 후자의 경우를 국권 상실에 따른 유민이라 하여 '망명유민'으로 분류한다. 변월룡의 할아버지는 호랑이 사냥으로 국경을 넘었지만 기근에 따른 것이기 때문에 농업유민으로 분류해도 좋을 것이다. 아무튼 한인 이주가 급증하면서 이 일대에 한인의 왕래가 끊이지 않아 국경의 의미가 없어졌고, 지역에 정착한 한인들은 촌락을 이루어 한국식 이름을 짓고 살았다.

변월룡이 태어날 무렵의 유랑촌 사람들은 거의 다 농사를 생업으로 삼고 있었다. 하지만 초창기의 유랑민 세대 대부분 수렵에 종사했다. 그들이 동물들을 쫓아 이리저리 옮겨 다니다가 유랑촌에 정착한 데에는 크게 두 가지 요인이 작용했다. 첫째는 그곳이 울창한 삼림과 원시적 신비를 그대로 간직한 미개척지여서 야생 동물들이 서식하

기에 적합했고, 두 번째는 인근 마을에 중국인이 많아 수렵한 동물을 그들에게 팔거나 물물교환 하기에 좋았기 때문이었다. 그러나 무인지 대인 이곳에 사람이 늘어나면서 동물들은 점점 줄었다.

러시아 정부는 1861년에 자유이민법을 제정·공포해 신개척 지인 연해주로의 이민을 장려했다. 이주자에게는 각종 혜택과 권한을 부여해 주었다. 그러나 결과가 목적 달성에 턱없이 못 미치자 1882년부터 보다 적극적인 극동 이민 정책을 추진했다. 나중에는 시베리아 경제개발과 극동 이민을 위해 시베리아 철도 건설에도 착수했다. 9,288킬로미터에 이르는 시베리아 철도는 1891년에 착수해 25년만인 1916년에 완성되었다. 이 철도의 개통은 극동으로의 이주에 결정적인 역할을 했다. 연해주 러시아인의 인구 증가 추세를 보면 1882년 시베리아 철도 부설 계획을 세울 때까지 고작 8천여 명이었던 것이 철도가 부분 개통된 1908년에는 무려 38만여 명까지 늘어났다. 그리고 1916년 전 구간이 개통된 후로는 기하급수적으로 증가하는 추세였다.

유랑촌의 후손들은 사냥으로 생계를 이어 가기 어렵게 되자 자구책을 찾지 않을 수 없었다. 그러나 사실 농사 외에 선택의 여지가 없었다. 또한 선조들도 더 이상 후손들에게 위험한 사냥을 전수하길 꺼리며 농사를 권장하던 터였다. 이렇듯 유랑촌의 후손들은 두

**극동 공장**
1961년, 에튀드, 캔버스 천을 씌운 카르통에 유채,
70×50cm

메산골의 돌투성이 황무지를 개간하며 노력했지만, 농사도 하나의 기술인지라 농사일을 제대로 전수받거나 배우지 못한 한계를 극복하는 데에는 오랜 세월이 필요했다. 변월룡이 태어난 무렵까지도 그곳 유랑촌이 한인 마을 중 가장 가난한 마을로 꼽힌 이유이기도 했다. 게다가 유랑촌에는 사냥하다 다쳐 후유증을 겪는 사람도 많았다.

남의 땅에서 이처럼 궁핍한 삶을 살아가면서도 유랑촌 사람들은 어쩔 수 없는 한국인이었다. 당시 19세기 말에 러시아 국적을 취득한 '원호'*로 보다 쉬운 삶을 영위할 수 있는 길이 있었음에도 그들은 불이익을 감수하더라도 끝까지 '여호'로 살아갈 것을 굽히지 않았다. 러시아 이름으로 개명하지 않고 한국 이름을 고수한 이들은 대체로 여호로 살았다고 보면 된다.

유랑촌 사람들은 조상 전래의 한인 풍습과 생활방식을 그대로 유지하려 했다. 비록 조국을 버린 그들이지만 민족의 정체성만은 버릴 수가 없었던 것이다. 변월룡이 생후 1년이 되었을 때, 그의 가족도 한국식 옛 풍속에 따라 조촐한 돌상을 차려 주었다. 이는 순전히 할아버지의 의지였는데, 할아버지는 아버지 없이 태어난 손자가 너무 가여워 이렇게라도 해야 마음이 편했던 것이다.

아버지가 없는 월룡의 가정 형편은 말로 다 표현할 수가 없었다. 그동안 서툰 농사일망정 그래도 농사를 지으며 근근이 입에 풀칠하며 살아왔는데, 농부인 아버지가 집을 나가 버렸으니 앞날이 암담하기만 했다. 그렇다고 연로한 할아버지가 예전처럼 다시 호랑이 사냥에 나설 수도 없는 노릇이었다. 호랑이 사냥은 워낙 위험해서 젊은 사람도 웬만한 담력이 없으면 엄두를 못 냈고, 전문가도 호랑이 사냥을 떠날 때 조금이라도 두려움을 잊기 위해 호랑이 뼈와 고기로 국

* 원호들은 시세에 영합하는 경향이 강한 반면, 여호들은 강한 민족정신을 고수하려는 성향을 보였다.

**연해주의 풍경**
1968년, 에튀드, 캔버스 천을 씌운 카르통에 유채, 49.5×69.8cm

을 끓여먹고 사냥에 나설 정도였다. 잡은 호랑이는 거의 다 중국으로 팔려 나갔다. 당시 중국에서 호랑이 뼈는 귀한 약재로, 가죽은 값비싼 선물용으로 꽤 인기가 있었다.

월룡의 할아버지는 자식에게만큼은 위험한 사냥을 시키지 않으려고 농사를 배우게 했는데, 결국 그 농사일을 스스로 떠맡게 되었다. 그러나 할아버지는 애초에 사냥꾼이었지 농사와는 거리가 먼 사람이었으며, 이미 연로했다. 건장한 남자 없이 농사일을 하며 월룡의 가족이 어떻게 생활을 영위해 갔을지 짐작되는 부분이다.

1961년, 변월룡은 유랑촌을 떠난 지 약 25년 만에 이곳을 다

시 찾는다. 그러나 그때는 어린 시절의 기억과 추억이 깃든 장소는 거의 사라지고 없었다고 한다. 당시에 그가 그린 판화 〈쉬코토프〉에도 당시의 향수를 자아내는 정경은 보이지 않는다. 옹기종기 모여 있던 유랑촌의 집이나 담 같은 삶의 흔적 대신 잡풀 속에 갖은 풍파를 겪어 낸 듯 뒤틀린 커다란 큰 소나무 한 그루가 유랑촌의 수호신처럼 우뚝 서 있을 뿐이다. 그래서인지 그림의 전체적인 느낌은 왠지 고즈넉하면서 쓸쓸해 보인다. 길 맞은편에 몇 그루의 소나무와 창고 같은 집 한 채가 있고 좀 더 자세히 보면 길에 짐차와 인부들도 보인다. 하지만 당시의 유랑촌 정취와는 무관한 것들이다.

**쉬코토프**
1964년, 동판화, 49×91.4cm

**나홋카만의 밤**
1962년, 연해주 시리즈, 동판화, 64.5×44cm

밤하늘의 별똥별이 당시 변월룡의
주독야화 생활의 일면을 엿보게 한다.

**나홋카의 아이들**
1968년, 동판화, 42×64.5cm

**나홋카 가는 길**
1961년, 연해주 시리즈, 동판화, 44.5×65cm

**나홋카의 소나무**
1962년, 연해주 시리즈, 동판화, 64.5×39.5cm

## 천부적 재능, 예고된 화가의 길

할아버지는 졸지에 유복자로 태어난 손자를 무척 안쓰러워했다. 그래서 더욱 각별한 애정을 쏟았는지도 모른다. 어린 월룡은 아이답지 않게 혼자 놀아도 칭얼대거나 지겨워하는 법이 거의 없었다고 한다. 그에게는 자신만의 놀이 방법이 따로 있었기 때문인데, 그것은 숯이나 막대기로 벽이나 땅바닥에 무언가를 열심히 그렸다 지웠다를 반복하는 놀이였다. 그러면 어느새 자기 세계에 흠뻑 빠져들어 시간 가는 줄도 몰랐다고 한다. 평소 어린 손자의 그런 모습을 눈여겨본 할아버지는 어느 날 월룡에게 그림물감과 종이를 사다 주었다. 당시에는 특히 종이가 귀하고 비쌌지만 할아버지는 가여운 어린 손자를 위해 힘닿는 한 무엇이든 해주고 싶었던 것이다. 그는 또한 아버지 없이 자라는 월룡의 교육에도 신경을 썼다.

월룡이 학교에 입학할 정도의 나이가 되자 할아버지는 인근에 사는 나이 지긋한 중국 서예가를 모셔다 한문과 서예를 배우게 했다. 당시에는 블라디보스토크 같은 대도시를 벗어나면 학교가 거의 없다시피 해 서당에서 아이들을 가르쳤다. 서당이 없는 마을에서는 훈장을 초빙하여 공부를 시켰으나 유랑촌은 워낙 외진 곳이다 보니 훈장조차 데려올 처지가 못 되었다. 그 대신 인근 마을에서 나이 많은 중국 서예가를 모셨던 것이다. 원로 서예가는 월룡을 가르치면서 그의 재능에 대한 칭찬을 아끼지 않았다고 한다. 이 시기에 배운 서예는 그에게 미술의 기초가 되었다.

월룡의 할아버지는 일자무식이었지만 수완은 뛰어났던 것 같다. 아들이 집을 나가 소식이 없자 남아 있는 식구들을 어떻게 해서라

도 먹여 살렸고, 아버지 없이 자라는 손자에게는 아버지의 역할을 대신했다. 그러나 집안을 책임지며 그토록 손자를 끔찍이 사랑해 주던 할아버지도 결국 세상을 떠나고 말았다. 한 집안의 어른은 신분의 귀천을 떠나 존재 자체만으로도 든든한 법인데, 하물며 가정의 유일한 성인 남자일 뿐 아니라 실질적으로 가정을 지탱한 가장이었기에 할아버지의 공백은 결코 작지 않았다. 특히 어린 월룡에게는 더욱 그랬다. 할아버지가 아버지나 다름없는 존재였던 것이다.

　　집안을 책임졌던 할아버지가 세상을 떠나자 가족에게는 슬픔보다 삶의 현실이 더욱 걱정스럽게 다가왔다. 어머니의 어깨에는 갑자기 감당하기 벅찬 짐이 얹혔다. 이제는 어머니가 실질적 가장이 되어야 했다. 가뜩이나 어려웠던 집안 사정은 더욱 궁핍해졌고, 어린 월룡은 그나마 배우던 서예도 그만두게 되었다. 무엇보다도 그들에게는 생존이 급선무였던 것이다. 큰누이 춘우는 직장을 구하러 블라디보스토크로 떠났다. 실제로 당시 그들의 삶은 삶이라기보다 그저 연명 수준이었다. 그나마 다행스러운 것은 어머니가 강한 의지의 소유자였다는 점이다.

　　어머니의 이름은 '신창호'로 알려져 있다. 아버지는 '변창호'이다. 묘하게도 두 사람은 성씨만 다를 뿐 이름이 같다. 이 같은 경우는 흔치 않을 뿐더러 여자가 남자의 이름을 가진 점도 기이하다. 조선시대의 여자들은 양반 규수가 아니면 대개 이름 없이 성씨만 지녔다는데, 어쩌면 어머니가 바로 그런 경우가 아니었을까 싶다. 그러다가 그녀가 실질적 가장이 되자 이름이 필요하게 돼 남편의 이름을 자신의 이름으로 사용한 것이 아니었을까 여겨진다. 아니면 변월룡이 어머니의 성씨에 아버지의 이름을 붙여 사용했을 수도 있다. 말하자면 아래와 같은 경우이다.

**블라디보스토크 해변**
1972년, 동판화, 36.7×90cm

첫 번째의 추측은, 타국에서 각박한 삶을 살아가는 데 남자가 없는 가
정이 아무래도 불리할 수 있다는 생각에서 아버지의 이름을 어머니가
스스로 사용했다는 추측이다. 아무래도 관공서를 다녀가거나 호구조
사 등에 응하려면 호주의 이름이 필요했을 것이다. 두 번째의 추측은,
변월룡이 학교에 입학해서 학적부에 부모 성함을 기재하는 난을 공란
으로 비워 둘 수가 없어 부득이 아버지의 이름을 빌려 적어 넣은 것이
아닐까 하는 것이다. 엄연히 살아 계신 어머니를 이름이 없다고 공란

으로 비워 둘 수 없어서 말이다. 하지만 두 경우 모두다 어디까지나 추측일 따름이다.

가족들은 어머니를 중심으로 서로를 의지하며 똘똘 뭉쳤다. 큰누이 춘우는 블라디보스토크로 나가 어느 개인 병원의 허드렛일을 하는 식모로 취직했고, 작은 누이 수남은 집안일을 도맡았으며, 할머니는 연로한 몸이지만 최선을 다해 농사일을 거들었다. 어린 월룡은 사소한 잔심부름을 책임졌다. 이렇게 온 가족이 합심하여 집안 살림을 도운 결과 조금씩 형편이 나아지기 시작했다. 생활이 차츰 안정을 찾아가자 어머니는 다시 월룡의 교육 문제를 고심했다. 교육이란 때가 중요한 법인데 생활이 어렵다고 차일피일 미룰 수만은 없는 노릇이었다. 그리하여 어머니는 어느덧 열 살이 된 월룡의 학업을 더 이상 늦출 수 없다며 학교에 보내기로 결정했다. 다행히 블라디보스토크에 나가 있는 큰딸 춘우도 어느 정도 자리를 잡은 상태였다. 병원의 허드렛일을 하며 노력한 결과 이제 어엿한 간호사가 된 것이다. 춘우는 병원에 딸린 자신의 방에서 월룡과 함께 기거할 수 있고 동생을 돌보겠다며 소식을 전해왔다.

1926년 소년이었던 변월룡은 블라디보스토크의 신한촌에

있는 4년제 한인 학교에 입학했다. 보통 만 일곱 살에 입학하는 것을 감안하면 월룡은 3년 정도 늦은 셈이었다. 대를 잇는 유일한 아들이자 미래의 희망이었지만 지금껏 가족의 생존을 해결하는 일이 급선무였기에 배움을 뒷전으로 미룰 수밖에 없었던 탓이다.

사실 월룡이 학교에 입학하기까지 어머니의 심적 갈등도 컸다. 그 이유는 첫째, 가정 형편이 좀 나아졌다지만 그것은 가난을 벗어난 것이라기보다는 어디까지나 연명 수준을 겨우 벗어났을 뿐이었기 때문이다. 둘째, 월룡이 떠나고 나면 깡촌에서 앞으로 여자 셋만 살아가야 하는 것도 문제였다. 비록 어린아이에 불과한 월룡이었지만, 가족에게는 존재만으로도 마음의 위안이 되었던 것이다. 게다가 이제 심부름도 곧잘 해 조금만 더 시간이 흐르면 농사일에 실질적 도움을 줄 수 있으리라는 기대도 무시할 수 없는 부분이었다. 셋째는 월룡을 큰 딸 춘우에게 떠맡겨야 한다는 점이었다. 어머니로서는 이 부분이 가장 부담스럽게 다가왔다. 나이 어린 춘우가 병원의 눈치를 보며 동생을 돌볼 생각을 하면 영 마음이 내키지 않았을 것이다. 이처럼 어머니 입장에서는 무엇 하나 마음에 걸리지 않는 게 없었다.

하지만 아들을 공부시킬 다른 뾰족한 방도나 대책이 있는 것도 아니었다. 그래서 어머니는 학업을 중도에 그만두는 한이 있더라도 일단 학교 문턱이나 밟아 보게 하자는 심산으로 아들을 입학시켰다. 그렇게라도 해야 훗날 덜 후회할 것 같은 막연한 생각이 들었다.

어렵게 시작한 월룡의 학교 생활은 어느덧 3학년을 맞이했다. 다행히 처음의 우려와 근심과는 달리 가족 모두는 시련을 잘 견뎌 냈고, 월룡도 학교 생활에 잘 적응해 나갔다. 그 사이 월룡은 블라디보스토크 8호 모범 10년제 학교로 전학했다. 그 학교는 고려 사람들이 세워 고려 사람들의 자녀만 다녔던 학교로서 당시 한인 학교 중 가장

명문으로 꼽혔다. 월룡은 신한촌의 4년제 한인 학교를 2년 마친 것을 인정받아 3학년으로 진학할 수 있었다. 월룡의 전학 사유는 학제 개편때문이었다는 설이 유력하다. 학제 개편으로 기존의 4년제와 9년제 등이 없어지고 모두 10년제로 바뀌었는데, 그 과정에서 학업을 포기한 학생도 많았다고 한다.

월룡이 학업을 포기하지 않고 이 학교로 전학할 수 있었던 것도 월룡의 교육에 대한 어머니의 강한 집념과 가족 모두의 응집력 덕분이었다. 큰딸 춘우는 병원에서 성실성을 인정받았고, 작은딸 수남도 그새 성장해 집안일과 농사일에 큰 도움이 되었다. 어머니는 이러한 변화에 힘입어 월룡을 좀 더 나은 환경에서 공부시킬 수 있는 용기를 낼 수 있었다.

변월룡의 그림에 대한 천부적 재능은 이때부터 서서히 드러났다. 당시 그 학교의 미술교사로 레핀미술대학을 중퇴한 강삼룡이란 사람이 있었다. 훗날 월룡이 교수로 몸담은 레핀미술대학은 러시아 최고의 미술대학으로, 입학하기도 힘들지만 졸업하기는 더욱 어려운 대학으로 유명하다. 강삼룡이 왜 그런 학교를 도중에 중퇴했는지 그 이유에 대해서는 전혀 알려진 바가 없다. 게다가 화가로서 이룬 성취나 발자취도 전혀 찾아볼 수가 없다. 이런 점을 미루어 볼 때 강삼룡은 일찍이 화가로서의 길을 접은 것으로 여겨진다. 당시 변월룡과 동창이었던 정상진도 "내가 그림에 관심이 없어서인지 몰라도 나는 학창 시절 내내 강삼룡 선생님이 그린 그림은 물론 그림을 그리는 모습조차 본 기억이 없습니다."라고 언급했다.

**학창 시절의 변월룡**
10대 중후반 무렵으로 추정된다.

정상진은 블라디보스토크 8호 모범 10년제 학교를 변월룡과 같이 다닌 동급생이자 훗날 변월룡을 북한으로 초청한 사람이다. 학창 시절 '강삼룡이 변월룡에게 끼친 영향'에 대해 묻자 정상진은 "그분은 당시 유일한 미술교사였고, 또 월룡의 감수성이 예민한 시기였던 만큼 그분의 영향이 전혀 없었다고는 볼 수 없겠죠. 그러나 그분이 솔선수범해서 월룡을 지도하진 않았다고 봅니다."라며 "월룡에게서 그분에 대한 추억담이나 지도를 받았다는 말을 단 한 번도 들은 적이 없었어요."고 말했다.

　　　변월룡은 타고난 미술 재능으로 고학년으로 올라갈수록 학교와 친구들로부터 관심의 대상이 되었다. 학교의 환경미화를 위한 그림에서부터 각종 행사를 위한 그림까지 죄다 그가 도맡았다. 방과 후에 학교에 남아 그림을 그려야 할 때도 많았지만 그 일이 싫다거나 귀찮아하기보다는 오히려 즐겼다고 한다. 그뿐 아니라 친구들의 사소한 그림 부탁도 절대 거절하는 법이 없어서 인기가 많았다.

　　　정상진은 그의 성격에 대해 "월룡은 조용하면서도 밝은 타입이었습니다. 곱상한 외모에다 항상 미소를 머금은 채 조곤조곤 말하는 아이였죠. 나는 여태 월룡이 목청을 높여 말하는 것을 보지 못했습니다. 그러면서 할 말은 다 하는 아이였습니다. 표정이 밝아서 그런지 조용한 말투인데도 사람을 끄는 묘한 구석이 있었습니다. 친구와의 친화력도 뛰어난 편이었고요. 그러나 용기는 좀 없었던 것 같습니다. 당시 월룡이 '김베

블라디보스토크 8호 모범 10년제 학교의 전경
변월룡과 정상진이 다녔던 곳이다.

라'라는 여학생을 좋아했는데 정작 말은 못 붙이고 속만 태웠지요. 참 곱게 생긴 아이였습니다. 훗날 내가 그 얘기를 김베라에게 했더니 그녀도 똑같이 그에게 연정을 품었었다고 하더군요."

변월룡의 나이 열여섯. 사춘기에 접어든 그는 가정에서 자신의 존재와 위치를 인식하기 시작했다. 그러자 그간 가족들이 어떻게 생활해 왔고 어떤 삶을 살아왔는지가 그려졌다. 학업과 일을 병행해야겠다고 마음을 먹은 것도 그때부터였다. 집안 사정을 뻔히 아는 이상 편안히 학업에만 전념할 수가 없었던 것이다. 가정이 빈곤의 늪에서 헤어나려면 이제 자신도 힘을 보태야 했고, 특히 어머니의 어깨에 지워진 무거운 짐을 자신의 노력으로 덜어 주고 싶었다. 다행히 일을 구하는 데 별 어려움은 없었다.

## 주독야화

처음 변월룡이 문을 두드린 아동 도서 출판사는 그림 테스트를 통해 그를 흔쾌히 받아 주었다. 회사는 월룡의 무궁한 잠재력을 알아챘는데, 빼어난 그림 실력에 비해 저렴한 인건비는 무시할 수 없는 매력이었다. 근무 형태는 월룡이 학생 신분인 관계로 방과 후에 출판사로 출근하는 시간제 근무, 요즘으로 치면 아르바이트였다.

변월룡은 회사의 일에 금방 적응해 갔다. 나이가 어리고 그림에 대한 전문 교육을 받지는 않았지만 바로 실무에 투입되었다. 출판

사가 요구하는 그림들을 단번에 뽑아내니 그를 전문 삽화가로 인정하지 않을 수 없었다. 게다가 총명하고 부지런하기까지 하니 시간이 갈수록 회사의 신뢰는 커져만 갔다. 이 아동 도서 출판사는 한인 학교에서 사용되는 교과서 발행을 전적으로 담당하고 있었는데, 마침 그 무렵에 전면적인 교과서 개편 작업이 이루어지고 있었다. 출판사로서는 가장 큰 프로젝트 중 하나인 그 일에 과감히 변월룡을 동참시켰다. 이렇게 큰일을 맡기에는 어린 나이였지만 결과는 성공적이었다. 출판사에서 만족할 정도로 그는 자신의 역할을 훌륭히 수행해 낸 것이다. 이 일은 월룡에게도 그림에 대한 자신감을 북돋는 계기가 되었다.

변월룡이 그린 그림은 전 학년의 전 과목 교과서에 실렸고, 결과적으로 월룡은 학교를 졸업할 때까지 자신이 만든 교과서로 스스로 공부하는 꼴이 되었다. 정상진은 "나도 월룡이 만든 책으로 공부했다."며 "월룡은 자기가 만든 책으로 자기가 공부했다."는 일화가 친구들 사이에서 오랫동안 재미있게 회자되었다고 말했다. 이처럼 '주독야화 書讀夜畵', 즉 낮에는 공부, 밤에는 그림을 그리는 생활을 병행하면서도 월룡은 전혀 힘든 줄을 몰랐다. 그림 그리는 일은 자신이 있었고 적성에도 맞아 오히려 재미있어했다. 후에 더욱 자신감을 얻은 그는 영역을 넓혀 극장 그림에도 손을 뻗었다.

극장의 그림은 거의 주문 형식이었다. 주문이 들어오면 극장으로 직접 가서 그려 주는 식이었다. 극장주의 입장에서는 따로 사람을 고용할 필요가 없으니 제작비가 적게 들어 좋았고, 실감나게 그린 포스터와 간판으로 관객이 늘어 좋았

변월룡의 학창 시절 이야기는 2005년에 이루어진 정상진 옹과의 인터뷰를 토대로 엮었다.

다. 한마디로 일거양득이었던 이 방법을 극장주는 굳이 마다할 이유가 없었다. 우수리극장, 태평양극장, 아르스극장 등이 그 극장들이다. 한국 영화만을 상영한 이 극장들은 연해주의 한인들에게는 단순히 영화 감상만을 위한 장소가 아니었다. 영화를 통해 그들은 고국에 대한 그리움이나 고향에 대한 향수를 달랬고, 때로는 약소민족으로서 받는 서러움을 잠시 잊기 위해서도 이곳을 찾곤 했다. 따라서 당시의 극장들은 한민족 공동체 의식을 함양하는 장소이자 오랜 타국 생활에서 오는 억압된 감정의 응어리를 해소하는 장소였다. 한국 문화를 잇는 통로 구실을 해낸 것이다.

변월룡이 극장의 포스터와 간판을 그릴 당시에는 춘사春史 나운규의 영화가 특히 많이 상영된 것으로 추정된다. 월룡이 나운규 영화에 대해 잘 알고 있었다는 점과 민족적인 정서와 시대상이 반영된 내용들로 연해주에서 그의 영화가 꽤 인기 있었다는 점 등을 이유로 들 수 있다. 그중 일제의 억압에 따른 민족적 울분과 저항의식을 고취시킨 〈아리랑〉이 연해주 한인들에게 특히 큰 반향을 불러일으켰고, 한국의 고전 소설인 『춘향전』을 각색한 영화도 상영된 것 같다.*

극장 일을 오랫동안 하다 보니 친구들 중 영화에 관해 그의 덕을 보지 않은 사람이 거의 없었다. 본래 의리와 친화력이 있던 데다가 공짜 영화를 보기 위해 접근하는 친구까지, 그의 주변은 늘 친구들로 넘쳤다. 그 역시 가급적 한 명이라도 더 보여 주기 위해 나름대로 노력했다. 그는 아동 도서 출판사와 극장 일을 연해주에서 떠날 때까지 놓지 않았다. 이 일은 자신의 생활비뿐 아니라 가족에게 도움을 주었다.

* 변월룡은 훗날 북한 화가 서옥린을 통해 『춘향전』을 추체험하게 된다. 그가 북한에 머물 때 무대미술을 지도받은 서옥린이 편지로 여러 수법을 알려달라 자문을 구했다. 하여 그는 연해주 시절의 기억과 경험이 반영된 답장을 보냈던 것 같다. 그렇게 추정되는 이유는 『춘향전』 내용을 모르고선 방법을 강구해 줄 수는 없기 때문이다. 덧붙여 해당 시절 이후 한국문화와 단절되어 한국인이 없는 곳에서 살던 사실도 참고할 필요가 있다.

월룡은 월급을 전부 큰누이 춘우에게 주었다. 춘우는 월룡보다 일곱 살이 많았는데 어머니를 대신해 집안의 돈을 관리한 것 같다. 아무래도 여자만 사는 시골집에 현금을 두는 것보다는 춘우가 사는 곳이 더 안전했기 때문으로 보인다. 정상진은 당시를 이렇게 회고했다.

> "월룡은 정도 참 많았습니다. 가끔 자기가 일하는 곳에서 먹을 것을 받을 때가 있었는데, 그러면 먹지 않고 지니고 있다가 누나나 친구와 나눠 먹었습니다. 혼자서 먹는 경우는 거의 없었죠. 또 월룡이가 돈을 벌었기 때문에 그 애가 친구들에게 주로 베푸는 편이었습니다. 나도 많이 얻어먹었습니다. 그 애가 사준 사탕을 쭉쭉 빨면서 함께 길거리를 걷던 기억이 지금도 생생합니다. 당시에는 사탕이 얼마나 맛있던지…. 저는 큰누나인 춘우 누님만 여러 번 보았습니다. 어머니와 나머지 가족은 유랑촌에 사셨기 때문에 못 만났습니다. 춘우 누님은 신한촌 병원의 간호사였는데 월룡이와 함께 병원 부속건물에 딸린 방에서 살았습니다. 그는 정말 상냥하고 고운 분이었습니다. 놀러 가면 항상 온화한 얼굴로 반겨 주었습니다. 밥도 챙겨 주고 심지어는 월룡이와 한 침대에서 자게끔 자리까지 펴주곤 했습니다. 언제나 따뜻하게 맞이해 주어 나는 춘우 누님이 꼭 어머니 같다는 느낌을 받곤 했습니다."

1936년 변월룡은 블라디보스토크 8호 모범 10년제 학교를 졸업했다. 그때 나이 스무 살, 어느덧 청년으로 성장해 있었다. 이 학교에서는 모국어인 한국어 외에도 러시아어와 러시아 문학이 필수 과목이었는데, 그는 졸업 성적에서 한국어는 '우', 러시아어는 '수'를 받았다. 이 성적은 부지런히 일을 하면서도 학업을 게을리하지 않았음을 보여 준다.

**재봉질을 하는 춘우**
에튀드, 1956년, 합판에 유채, 17×22cm

**병상에서 임종 중인 수남**
1981년, 종이에 목탄, 18×26cm

한편 이 어려운 시기를 겪으면서 형성된 변월룡의 부지런한 삶의 태도
는 이후의 삶에까지 영향을 미친다. 그는 이미 그 시절에 높은 수준의
전문적인 실력과 집요한 노력만이 거장을 탄생시킬 수 있다는 것을 깨
닫고 있었다. 그래서 더욱 강한 정신력과 근면성을 기르기 위해 스스
로를 채찍질하며 끊임없이 노력했다. 종이가 없을 때는 땅바닥이나 벽
에다 그리기도 했고, 연필이 없을 때면 숯으로 그리고 또 그렸다. 이러
한 치열한 삶의 태도는 그의 인격 형성에도 적잖은 영향을 끼쳤다.
　　　변월룡은 자신이 가족을 위해 무엇을 해야 할지도 이미 꿰뚫
고 있었다. 러시아 땅에서 태어나 공부했지만 한국식 풍습대로 어머
니와 할머니가 돌아가실 때까지 성심껏 부양해 아들로서 손자로서의
도리를 다했다. 집안의 어른이 다 돌아가신 뒤에는 장손으로서 가족
과 친지들을 살폈다. 그만큼 자신을 희생해 주위를 보살피려는 마음
을 지닌 인격자였다.

## 2장
홀로서기를 배운 유학 시절

1937–1940

## 스베르들롭스크로 유학을 떠나다

1937년 여름, 변월룡은 블라디보스토크로부터 넓고도 넓은 시베리아를 횡단해 스베르들롭스크현 예카테린부르크에 있는 미술학교에 입학했다. 블라디보스토크 8호 모범 10년제 학교를 졸업한 지 1년 뒤였다. 도시 스베르들롭스크는 아시아와 유럽을 양분하는 우랄산맥에 위치해 '유럽의 관문'이자 '아시아의 관문'이 되기도 한다. 좀 더 구체적으로 말하면 아시아 쪽으로 41킬로미터 치우쳐 있다. 광활한 시베리아 서쪽 끝에 위치한 스베르들롭스크는 극동인 블라디보스토크에서 약 7천6백 킬로미터, 시베리아 횡단열차로 달리면 약 125시간으로 무려 5박 6일이 소요된다. 그것도 근래의 열차로 달렸을 때 그 정도이니 당시의 열악한 열차 상황을 감안하면 훨씬 더 오랜 시간이 걸렸을 것이다.

변월룡은 애초부터 상급학교 진학은 생각조차 해본 적이 없었다. 가정 형편상 10년제 학교를 졸업한 것만으로 감지덕지였던 터에 유학은 당치도 않았다. 당시 성인 남자로서 집안을 주도적으로 이끌어야 했고, 가족도 이제 그가 집안의 대들보가 되어 주기를 기대했다. 그도 빨리 자리를 잡아 가족의 생계를 책임질 생각이었다. 그러나 그의 의도와 상관없이 유학의 기회는 예기치 않게 찾아왔다. 그의 천재성을 간파한 주변 사람이 그를 내버려 두지 않았던 것이다.

학교를 졸업한 후에도 그는 전부터 해오던 일을 계속했다. 학생 신분을 벗어났기 때문에 출근 시간과 대우만 좀 달라졌을 뿐 업무는 전과 대동소이했다. 그런데 어느 날부턴가 주위 사람들이 유학을 권유하기 시작했다. 변월룡의 가정 형편을 잘 알고 있던 그들이 먼저 유학 지원에 나섰다. 일단 십시일반으로 몇 푼씩 모아 당장의 교통비

와 생활비를 보탰다. 아동 도서 출판사는 회사의 불편을 감수하면서까지 타지에서도 계속 삽화를 그리도록 배려했고, 극장주는 계속 포스터를 주문하겠노라고 약속했다. 유랑촌 사람들은 어머니의 농사일을 자기들이 도울 테니 걱정 말고 떠나라며 변월룡을 안심시켰다.

변월룡이 스베르들롭스크 미술학교로 유학길에 오를 수 있었던 것은 이처럼 주위 사람들의 헌신적인 배려 덕분에 가능했다. 그러면 그들은 왜 정식으로 미술 공부를 하라며 변월룡에게 적극적으로 유학을 종용했을까. 이에는 필시 곡절이 있을 법하고, 추측하건대 그 곡절은 모종의 큰 그림, 즉 '연변 조선족 자치주'처럼 미래에 '연해주 고려인 자치주' 설립을 위한 기반 확충이 아니었을까 한다. 자치주 설립을 위해서는 인프라 구축이 필요하고, 이를 위해서는 각 분야의 전문가가 필요하다. 그 당시 자치주 논의가 있었던 것도 사실이다. 스탈린이 자행한 연해주 한인들의 '중앙아시아로의 강제 이주' 설 중 중요하게 꼽히는 하나가 바로 '연해주 고려인 자치주' 설립 요구를 사전에 차단하기 위함이었다고 한다. 이렇게 보면 훗날을 염두에 두어 변월룡을 미술 전문가로 키우려고 했던 것이 아닐까 하는 추측도 가능하다. 고려인 강제 이주는 변월룡이 유학을 떠난 바로 그해에 감행되었다.

변월룡은 출판사에서 삽화를 그려 온 경험과 꾸준히 그린 습작 덕분에 무난히 전공과목 시험을 통과했다. 그 외 '농민'이라는 그의 출신 성분도 입학에 유리했다. 당시는 사회주의 시대였기 때문에 노동자와 농민들을 우대하는 정책을 폈고, 학교에서도 그들의 자녀를 선호했다. 그래서 입학 원서에는 반드시 사회적 신분을 기재하도록 되어 있었다. 만약 시험 점수가 같을 경우 학교는 노동자와 농민의 자녀들을 우선시했던 것이다. 한편 그는 이미 중등교육을 마쳤기 때문에 전공과목을 배우는 3학년으로 입학했다. 일종의 편입인 셈이다.

변월룡이 입학한 스베르들롭스크 미술학교는 1902년에 설립되었다. 그 지역 가내수공업을 위해 세운 산업미술학교였다. 그러므로 당시 이 학교의 기본 전공과목은 가내수공업에 도움이 되는 데생과 소상찰흙으로 만든 형상 빚기였고, 그중 특히 데생에 큰 비중을 두었다. 1930년대 중반까지 조직과 학제가 여러 번 바뀌면서 명칭도 함께 바뀌다가, 1936년 9월 스베르들롭스크 미술학교로 이름을 바꿔 아카데미 교육체계를 기반으로 회화교육에 주력하게 되었다. 회화교육과에서는 회화, 데생, 콤포지션구성의 필수과목 외에 판화와 활자체 교습, 공간 장식 등을 공부했다. 이 교육과정에서 무엇보다 중요했던 점은 데생의 기본 원칙과 빛과 공기로 구성되는 공간과 관련된 색조체계를 이해하는 것이었다.

변월룡은 다행히 바로 이 시기에 입학해 신설된 회화교육과의 혜택을 누릴 수 있었다. 수업 방법은 예전과 달라졌으며, 학사일정은 더욱 전문성을 띠었다. 그중 중시된 사항은 교실에서 '원칙'을 배우는 과정이었다. 그 근간은 '쉬운 것에서 시작해 어려운 것으로 접근한다'는 원칙이었다. 이것은 간단한 사물을 묘사하는 단계에서 살아 있는 실물, 즉 인체를 묘사하는 단계로 점차적으로 접근해 가는 것을 뜻한다. 동시에 색조체계를 이해하는 능력을 높이기 위해 야외 작업도 중요시되었다. 수업을 진행하던 화가들 중 다수가 모스크바와 레닌그라드의 미술교육기관을 졸업한 사람들이었다. 그들의 교육 방식은 가르치는 방법론적 측면이 많다는 점에서 아카데미 교육체계와 닮아 있었다. 그런 식으로 다양하게 학습한 결과, 이 학교 졸업생들은 중고등학교에서 교육에 종사할 수 있는 능력과 자격을 갖게 되었고, 나아가 데생을 가르치는 것 외에 미술의 새로운 장르를 소개하는 일도 가능하게 되었다.

그런데 미술학교에 입학한 지 얼마 지나지 않아 변월룡은 청천벽력 같은 소식을 접하게 된다. 연해주에 거주하는 한인들이 모조리 이역 만리 중앙아시아의 어딘가로 실려 갔다는 소식이었다. 역사상 유례를 찾을 수 없는 만행으로 알려진 '연해주 한인들의 중앙아시아 강제 이주'였다. 변월룡은 낯선 생활에 적응하기도 전에 이런 날벼락 같은 소식을 듣고는 그만 얼이 빠져 버렸다.

## 중앙아시아 강제 이주 사건

1937년 스탈린이 자행한 중앙아시아 강제 이주는 연해주 한인들에게 엄청난 고통과 시련을 안겼다. 이 사건은 극비에 부쳐 아무도 모르게 전격電激적으로 단행되었다. 소련 당국은 한인들에게 불과 출발 나흘 전에 이주를 통보했고, 통보 후에는 여행은 물론 마을과 마을 간의 교통까지 차단했다.

경찰이 한인 마을을 포위해 한 사람도 이탈자가 없도록 했으며, 친척 방문 차 외지에 간 사람은 그곳에서 승차하도록 했다. 심지어 하바롭스크, 이르쿠츠크 등 시베리아에 있는 한인들까지 모조리 승차시켰다. 이주를 거부하면 처형됐다. 이주 길에 오른 사람은 대략 18만여 명으로 알려진다. 열차는 객차가 아닌 화물 또는 가축 운반 열차였으며, 도주를 우려해 승차 전에 증명서 일체를 압수했다.

며칠 후면 수확할 대풍의 농사를 그대로 둔 채, 한인들을 실

은 첫 열차는 9월 21일 블라디보스토크 역을 그렇게 떠났다. 그리고 이 강제 이주는 9월 21일부터 12월 중순까지 석 달 동안 계속되었다. 명령대로 간단한 식량과 가재도구만을 챙긴 한인들은 왜 떠나야 하며 어디로 가는지도 몰랐다. 게다가 식구가 여러 열차로 흩어져 타는 바람에 부모와 자식, 형제와 자매가 헤어지는 일이 생겼고, 열차가 충돌하면서 전복되어 많은 사람들이 죽거나 다쳤다. 열차는 가다 서다를 반복하다 때론 한곳에 며칠씩 멈춰 서기도 했다.

며칠이면 될 줄 알았던 여정은 끝이 없었다. 그 사이 열차에서 많은 사람들이 굶주림과 추위, 전염병 등으로 죽어 갔다. 먹을 것은 공급되지 않았고, 널빤지 사이로 들어오는 찬바람을 피할 수가 없었다. 물이 없어 씻지도 못했으며, 화장실조차 없어 대소변 냄새가 열차 안을 진동했다. 위생 상태가 극도로 불량하다 보니 전염병이 발생했다. 가축을 실어 나르는 열차에서 사람들은 이렇게 모두가 지쳐 갔다. 몸이 약한 노인과 어린아이들은 병마에 시달려 죽었고, 성한 사람은 추위와 굶주림으로 죽어 갔다. 중증 환자는 들것에 실어 내다 버렸으며 죽은 사람은 철로변에 버려졌다. 이 죽음의 여정은 장장 40여 일이나 계속되었다.

그렇게 연해주에서 6천 킬로미터 거리를 달려 도착한 곳은 다름 아닌 중앙아시아의 허허벌판이었다. 제정러시아 때부터 유배지로 유명한 곳이었다. 더구나 낯설고 황량한 벌판, 불모의 땅인 이곳에서조차 한인들은 여러 곳으로 분산되어 버려졌다. 사막에 버려진 사람들은 두더지처럼 땅굴을 파 토굴에서 지내거나 강가에 버려진 사람들은 갈대로 움막을 지어 겨울을 보냈다. 원주민 마을 인근에 내린 사람들은 가축 마구간이나 창고에서 지낼 수 있었으니 그나마 '운이 좋은' 사람들이었다.

겨울을 나는 동안 많은 사람이 속수무책으로 죽어 갔다. 갑작스런 환경 변화와 풍토병, 추위와 굶주림에 따른 건강 악화 등이 그 원인이었다. 긴 겨울이 지나고 봄이 되자 한인들은 생존을 위해 맨손으로 갈대숲을 베고, 수로를 만들고, 황무지를 개간하여 논을 일구었다. 다행히도 땅은 비옥했다. 한인들은 걷잡을 수 없는 절망감 속에서도 특유의 근면성을 발휘해 이처럼 생활의 기틀을 잡아 갔던 것이다.

그러나 강제 이주는 이주 과정 자체의 고통뿐만 아니라 한인들에게 한민족의 얼과 문화, 풍습 등을 모두 빼앗아 갔다. 이것은 한민족의 근간을 뒤흔든, 한마디로 '한민족 말살'을 의미했다. 소련 당국은 한인의 경제·사회적 활동에 제약의 굴레를 씌웠다. 그것이 바로 전 한인에게 부여된 '조건부 공민증'이다. 이 조건부 공민증 소지자는 거주 공화국 이외의 지역으로 주거를 옮기거나 여행을 할 수 없으며, 국가 기관에 취업할 수 없음은 물론 군에 입대하는 것도 금지되었고, 모든 은행에서 돈을 대출받는 것도 금지되었다. 심지어 취학마저도 제한을 받았다.

그렇게 한인 학교는 모두 폐쇄당했고, 한국어는 소수민족어로 인정받지 못했다. 이로 인해 한인들은 한민족의 문화와 정체성을 유지하는 데 큰 타격을 입었다. 고려인에 대한 민족적 불평등과 제약들은 1953년 스탈린 사망 후에 겨우 해제되었다.* 그리고 중앙아시아의 우즈베키스탄이나 카자흐스탄 등의 다른 민족 문화와 섞여 '고려문화'라는 새로운 문화를 잉태하기에 이르렀다.

그렇다면 당시 한인들은 왜 중앙아시아로 강제 이주를 당해야 했을까? 먼저 스탈린의 "누구도 믿어서는 안 된다."는 병적인 불신과 관련이 있다. 스탈린은 항상 상대방을 의심하는 습관과 동시에 배신에 대한 두려움도 갖고 있었다.

* 이윤기,『잊혀진 땅 간도와 연해주』, 화산문화, 2005

이러한 개인적 불신 증상은 날이 갈수록 심해져서 최고 권좌에 오른 뒤에는 '스탈린식 폭정'으로 이어졌다. 1930년대의 그 무시무시했던 '대숙청'이 그것을 말해 준다. 체포된 사람의 숫자는 수백만 명에 달했다. 자기에게 조금이라도 위협적인 존재는 누구를 막론하고 가차 없이 처단해 버린 것이다.

소수민족에 대한 정책도 대숙청 때의 분위기와 같은 불신의 연장선상에 있었다. 연해주 한인의 강제 이주 원인을 설명하는 가장 유력한 설도 이런 불신과 무관하지 않다. 연해주 한인들의 '스파이 행위' 설과 '자치주 요구' 설이 그렇다. 대체로 연해주 한인의 강제 이주 설은 세 가지를 꼽는데, 그것은 다음과 같다.

첫째는 안보 문제다. '스파이 행위', 즉 일본을 위해 한인들이 간첩 행위를 할 것을 염려했다. 스탈린은 일본이 소련의 후방인 연해주를 공격할 경우, 한인과 일본인의 유사성이 전쟁의 장해적 요소가 될 것이라고 보았고, 나아가 한인들이 일본에 협력할 가능성도 농후하다 여겼다. 게다가 당시 일본이 독일과 반反코민테른 협정 조인을 한 상태라 두 나라가 소련을 협공할까 봐 노심초사하던 터였다. 스탈린은 히틀러와의 군사·외교 정책에서 고전하고 있었기에 어떤 수단을 써서라도 일본과의 전쟁만은 피하고 싶어 했다. 그래서 한인들의 항일독립운동까지 전면 금지하면서 일본의 비위를 거스르지 않으려 노력했다. 그렇게 보면 스탈린은 한인들에 대한 불신과 일본에 대한 불안에서 강제 이주를 강행한 것이라 할 수 있다. 그러나 당시 연해주 거주 한인들은 반일본적 성향이었고, 그 지역이 반일 투쟁의 주요 기지였다는 점을 감안하면 한인들의 간첩 행위가 사실이었다고 주장하기에는 무리가 있다. 따라서 한인들이 일본 간첩이었다는 누명을 씌우기보다는 차라리 스탈린이 일본의 '비위를 거스르지 않기 위해' 한

인들을 강제로 이주시켰다고 하는 편이 더 타당성 있어 보인다.

둘째는 소수민족의 자치권 문제, 즉 한인들의 '자치주 요구'
다. 연해주에서 항일 투쟁과 소비에트 주권 수립 운동에 참여했던 한
인들은 레닌의 민족자결주의에 큰 희망을 갖고 실제로 '한인 자치주'
를 검토하고 있었다. 1917년 10월 혁명 이후부터는 한인들의 삶도 예
전과 비교할 수 없을 정도로 확연히 달라졌다. 열다섯 군데를 넘지 않
던 한인초급학교가 1930년대 중반에는 287개로 증가하였고, 학생 수
도 2만2천여 명으로 불어났다. 하나도 없던 한인중급학교가 설립되
어 6천 명이 넘는 학생들이 공부했고, 교육공업학교에서는 열 세명의
첫 한인 교사를 배출했다. 민족문화와 풍습, 언어도 자유롭게 향유하
는 등 러시아 속의 '작은 한국'으로 손색이 없었다. 비록 거절당하긴
했지만 1928년에는 블라디보스토크에서 '극동고려공화국' 건립을
위한 청원서를 제출한 이력도 있었다. 그러나 스탈린이 집권하자 소
수민족에 대한 그의 병적 불신이 이를 용인할 리 만무했다. 더구나 연
해주는 한국과 중국과의 국경을 이루고 있어 위협 지역이면서도 동시
에 전략상 매우 중요한 지역이기도 했다. 따라서 스탈린은 자치주 요
구의 싹을 사전에 차단하고자 한인들을 모조리 먼 중앙아시아로 강제
이주 시켰다는 것이다. 결과적으로 한인을 중앙아시아에 강제로 이주
시킨 일은 자치주 요구에 대한 스탈린의 응답이었다.

셋째는 경제적 요인으로서 중앙아시아의 '농업인력 공급'이
다. 이 설은 중앙아시아에 버려진 광활한 땅을 개척해 식량을 생산하
기 위한 목적임을 뜻한다. 1931년에서 1933년 사이 대기근과 집단농
장 정책의 실패로 카자흐스탄에서만 170만 명이 죽었고, 130만 명이
공화국을 버리고 국외로 달아났다. 때문에 개간할 사람이 턱없이 부
족해 땅은 그대로 방치되고 있었다. 연해주 한인들을 이곳으로 이주

시킨 일은 달아난 사람들의 자리를 채우는 인구 보충의 성격이었다. 이 지역의 부족한 노동력을 메운 것이다. 소련 당국은 이미 연해주에서 한인들이 황무지를 개간해 옥토로 만들고 늪을 수전으로 만드는 경작 능력을 익히 보아 왔고, 벼농사에 성공한 것도 잘 알고 있었다. 또한 연해주보다 수십 배나 큰 중앙아시아의 면적은 한인들을 자연스럽게 분산시키기에도 용이했다. 소련 당국은 한인들이 중앙아시아에서 타민족들과 같이 거주하는 것이 한국과 가까운 연해주 지역에서 집단으로 거주하는 것보다 좋다고 판단했다. 이는 스탈린 정부가 자행한 민족적 특색을 말살하는 정책과도 부합했다.

여기까지가 중앙아시아 강제 이주의 원인을 설명하는 큰 줄기이다. 지금까지는 한인들의 '스파이 행위' 설과 '자치주 요구' 설이 지배적이었으나, 근래에 발견된 자료와 생생한 증언에 따르면 중앙아시아의 '농업인력 공급'설도 꽤 설득력 있어 보인다. 따라서 어느 설이 옳다기보다는 세 가지 이유 모두가 상호복합적이었던 것 같다.

스탈린의 강제 이주 계획은 처음부터 치밀한 계산 아래 체계적이고도 신속히 진행되었다. 스탈린 당국은 강제 이주 실행에 앞서 한인 지도자급 인사부터 검거했다. 혹 있을지도 모를 소요의 가능성을 미연에 방지하기 위한 조치였다. 여기에는 공산당 간부에서부터 군인 장교, 의사, 기술자, 작가 등 한인들에게 영향을 끼칠 수 있는 사람들이 모두 포함되었다. 검거된 인원은 약 2천5백여 명으로 추산된다. 특히 공산당 간부나 군인 장교의 경우는 사회주의 혁명에 충성을 다한 사람들이었으나 불문곡직이었다. 그들은 아무런 재판 절차 없이 수송열차가 떠난 후에 은밀히 처형되었다. 희생된 지도자급 인사 중에는 변월룡의 매형, 즉 큰누이 춘우의 남편도 포함됐다. 그는 일본 유학을 다녀온 한의사였다.

그런데 놀라운 사실은 스탈린이 일방적으로 살육을 행한 '대숙청'을 저질렀음에도 일반 시민들은 그가 장본인이라는 사실을 몰랐다는 것이다. 다시 말해서 스탈린이 이 일에 관여하고 있으리라고는 전혀 생각지도 않은 것이다. 숙청이 온당치 못한 처사임을 깨달은 많은 사람은 "만약 스탈린이 이 일을 알았다면!" 하고 탄식할 정도였다. 심지어 숙청을 당한 사람조차도 "아니야, 스탈린이 이런 일을 허용했을 리가 없어. 그건 불가능해!"라고 믿었다.

당시에는 한인 역시 소련 국민들과 크게 다르지 않았다. 그 모진 강제 이주를 당한 당사자이면서도 스탈린이 지시했을 리가 없다고 여겼고, 그가 자신들의 처지를 모르고 있을 것이라 믿었다. 그래서 어리석게도 스탈린에게 탄원서를 올리는 이들이 적지 않았다. 변월룡도 별반 다르지 않았던 것 같다. 그가 1949년에 그린 〈스탈린 초상〉을 봐도 그렇고, 1951년에 미술학 박사학위 청구 그림으로 〈휴양지의 레닌과 스탈린, 중대한 우호 관계〉를 심사에 제출한 것도 그렇다. 레닌 시대에 레닌이 전 소련의 영웅이었듯이, 스탈린 시대에는 스탈린이 레닌과 동급으로 여겨졌던 모양이다. 스탈린은 자신을 불세출의 영웅으로 우상화한 이미지 관리에 타의 추종을 불허했고, 표리부동한 연기는 실제로 프로급으로 정평이 나 외교에서 빛을 발했다. 철저한 비밀에 부쳤던 스탈린의 만행과 진면목은 그가 죽은 후에야 세상에 드러났다. 이후 변월룡의 그림에서도 스탈린은 완전히 사라졌다. 오직 레닌만이 그림의 소재로 등장할 뿐이다.

## 고난의 세월

변월룡과 가족은 강제 이주로 졸지에 이산가족이 되고 말았다. 하늘이 무너지는 듯한 절망감에 휩싸였지만, 그렇다고 그가 가족을 위해 할 수 있는 일은 아무것도 없었다. 아는 사람 한 명 없는 낯선 스베르들롭스크에서 할 수 있는 것은 '가족들은 어디로 갔으며, 또 안전하기나 한 걸까'라는 걱정뿐이었다. 그는 가족에게 자신의 존재가 아무 쓸모가 없다는 사실에 마음이 아팠고, 고심참담의 세월을 보낼 수밖에 없는 처지가 원망스러울 따름이었다.

한편 앞으로 이곳에서 살아가는 것도 문제였다. 아동 도서 출판사와 극장에서 주기로 한 삽화와 포스터 일은 강제 이주로 모두 무산되었고, 주위 사람들이 돕기로 한 재정적 지원 또한 물거품이 되었다. 재정적 지원이란 지역 유지들의 지원금을 뜻했다. 주위 사람들이 십시일반으로 거둬 준 돈은 당장의 유학시험을 보기 위한 교통비와 생활비였고, 그들의 실제적 복안은 변월룡이 시험에 합격하면 그때 정식으로 유지들에게 협찬을 구할 요량이었다. 결과적으로 변월룡은 모든 희망의 끈마저 끊겨 버린 상태가 되고 말았다. 화가로서의 꿈을 피우기도 전에 사면초가에 빠진 것이다. 끝이 보이지 않는 긴 터널을 걷고 있는 기분에서 벗어나는 데에는 오랜 시간이 필요했다.

가족으로부터의 소식은 거의 반년을 훌쩍 넘긴 늦은 봄이 되어서야 겨우 접할 수 있었다. 입학 후 한 학년이 거의 끝날 무렵이었다. 이로써 변월룡의 정신적 방황은 멈추었지만, 망연자실한 상태에서 3학년을 그냥 흘려보냈다고 해도 과언이 아니었다. 마음의 안정을 찾은 것도 잠시, 이내 또 다른 상심이 꼬리를 물었다.

얼마 전 변월룡의 가족이 되어 든든한 정신적 지주가 되어 준 매형이 사망했다는 슬픈 소식과 함께 중앙아시아에서 한인들이 집도 없이 움막이나 토굴 같은 곳에서 매우 어렵게 생활하고 있다는 것이었다. 월룡은 그런 소식을 접하고도 이곳에 머무는 내내 가족과 단 한번도 상봉하지 못한 것으로 보인다. 돈도 없고 거리가 먼 데다 교통편도 여의치 않아 엄두를 내기도 힘들었다. 게다가 "한인들은 거주 공화국 이외의 지역으로 주거를 옮기거나 여행을 할 수 없다."는 규정도 족쇄처럼 발목을 잡았다.

변월룡은 일단 생활비를 벌며 살길을 찾아야 했다. 호구지책이 급선무라 마냥 넋 놓고 있을 수만은 없었다. 연해주와 달리 이곳에서는 누구 하나 그를 위로하거나 도와줄 사람이 없었다. 모든 것을 스스로 결정하고 헤쳐 나가야 했다. 그런 한편 스베르들롭스크는 블라디보스토크와는 비교할 수 없을 정도로 큰 도시여서 일을 찾으면 구할 수 있을 거란 생각도 들었다. 우선 월룡은 가장 자신 있는 일부터 찾아 나섰다. 다행히 며칠 발품을 들인 결과 출판사의 일을 구했다. 출판사의 일은 철저한 능력제였다. 출판사에서 넘겨준 주제에 따라 그림을 그려 오면 출판사가 취사선택하는 식이었다. 선택이 되면 적지 않은 돈을 받지만, 선택되지 못하면 말짱 꽝이었다. 문제는 같은 주제의 그림을 여러 명이 경쟁을 통해 선택 받는다는 데 있었다. 말하자면 무한경쟁을 한 셈이었다.

어머니
1938년, 캔버스에 유채, 38.5×30.5cm

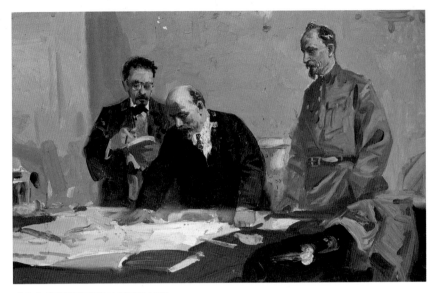

레닌, 스베르들로프 그리고 드제르진스키이
1970년대, 밑그림, 카르통에 유채, 31×48.5cm

출판사 일은 일찍이 연해주에서 경험했기에 일 자체에는 크게 어려움이 없으리라 여겼으나 이것도 녹록치가 않았다. 큰 도시답게 뛰어난 전문가가 많았고, 모두가 전문 교육을 받은 쟁쟁한 사람들이었다. 타고난 재능만으로 감당할 수준이 아니었던 것이다. 더욱이 이곳 출판사가 요구하는 그림도 연해주와는 판이하게 달랐다. 연해주에서는 한인 상대의 그림이었지만 여기서는 러시아인의 문화와 감성에 부합하는 그림이어야 했다. 변월룡에게는 자연히 애로 사항이 많을 수밖에 없었다.

　　당시 변월룡의 그림 수준은 연해주에서 혼자 주먹구구식으로 익힌 터라 체계가 잡혀 있질 못했고, 눈에 보이지 않는 텃세도 장해 요인으로 작용했다. 텃세는 특유의 친화력으로 슬기롭게 대처할 수 있었

지만, 높은 그림 수준을 따라잡는 것은 결코 만만치 않았다. 자국의 문화에 익숙하면서 정식 미술대학을 졸업한 전문가들로 구성된 이들에게 변월룡이 주눅 드는 것은 당연했다. 이를 해결하기 위해서는 더욱 실력을 쌓는 길밖에 다른 도리가 없었다. 그래서 그는 어떠한 어려움이 닥치더라도 수업은 열과 성을 다해 충실히 받을 것과 또 어떠한 경우에도 절대로 스케치북에서 손을 떼지 않겠다고 다짐했다.

　　변월룡은 스베르들롭스크에서 홀로 깨닫고 홀로 서는 법을 터득해 갔다. 의지할 사람 한 명 없다 보니 남들보다 부지런해야 했고, 소수민족으로서 괄시 받지 않기 위해서는 출중한 실력만이 자신을 지키는 길임을 깊이 깨달았다. 그렇게 악착같이 일과 공부에 매진한 결과는 정비례해서 나타났다. 출판사로부터는 서서히 인정을 받아 나중에는 없어서는 안 될 사람이 되었고, 학교 공부는 졸업할 때 전공 성적을 모두 'A' 학점으로 마무리 지었다. 그가 일과 공부를 병행하면서 이처럼 높은 학점을 이수할 수 있었던 것은 타고난 재능에 기인한 점도 있었지만, 무엇보다 강인한 의지와 집요한 노력에 대한 정당한 보상으로 보지 않을 수 없다.

　　스베르들롭스크 미술학교에 다니는 동안 변월룡은 시간이 날 때마다 실물에 대한 인상을 스케치하며 잠시도 스케치북에서 손을 놓지 않았다. 이 작업을 통해 그는 시각적 기억력을 훈련시킬 수 있었고, 필치의 견고함과 묘사의 정확성을 기를 수 있었다. 또 그런 과정에서 자연스럽게 구도 감각도 크게 향상할 수 있었다. 구도는 교수들이 학생들에게 가장 강조하는 요소일 뿐 아니라 유명한 화가들도 가장 골머리를 앓는 것이기도 하다. 후에 화가로 성공한 뒤에도 끊임없이 스케치하는 습관은 이때 형성되었다. 이렇게 스케치북을 항시 지참하는 습관은 이곳 출판사의 영향이 컸다. 출판사 업무에 도시와 관련된

역사 또는 문화를 다룬 소재가 워낙 많던 것이다. 그래서 기자가 항상 취재수첩을 들고 다니듯 그는 스케치북을 들고 생소한 도시를 돌아다니며 취재하듯 실물을 담아냈다.

　　지금은 예카테린부르크*로 불리는 스베르들롭스크는 1721년 러시아의 시베리아 진출을 위한 전초기지로 건설되었다가, 우랄산맥에 광범위하게 퍼진 광산을 개발하기 시작하면서 금속공업의 중심지로 발돋움했다. 세상에 알려진 광석과 광물의 절반 이상이 우랄산맥 속에 묻혀 있다고 할 정도로 '광물의 천국'이며, 볼셰비키혁명 이후 중기계 공장이 들어선 데 이어 제2차 세계대전 중에는 서부지역 군수공장이 대거 옮겨와 도시의 발전을 촉진했다. 이곳에는 아시아와 유럽을 가르는 경계비를 비롯해 스탈린 탄압 희생자 위령탑도 있다. 이 위령탑은 1930-1950년 사이에 자행된 스탈린의 무차별 숙청 때 이 지역에서 희생된 2만 명이 넘는 사람들의 집단 매장지이다.

## 유학이 가져온 행운과 기회

그가 3년 동안 가슴앓이한 시간은 훌쩍 흘러갔다. 스베르들롭스크의 삶은 변월룡에게 한없는 고통과 슬픔을 안겨 주었지만, 아픈 만큼 행운과 기회도 따라 주었다. 행운은 이곳으로 유학을 옴으로써 극적으로 중앙아시아로의 강제 이주를 모면한 것을 말한다.

* 여제 예카테리나 1세를 기려 명명된 도시이다. 구소련 당시 예카테린부르크에서 혁명을 이끌었던 스베르들로프를 기념해 스베르들롭스크로 바뀌었다가 페레스트로이카 이후 다시 옛 이름을 되찾았다.

만약 변월룡이 다른 사람들과 같이 중앙아시아로 강제 이주 당했다면 그의 운명은 과연 어떻게 되었을까. 또 기회는 좋은 성적으로 졸업함으로써 레닌그라드에 있는 소련 최고의 고등교육기관인 미술아카데미*에 응시할 기회를 얻은 것이다. 미술아카데미 합격은 그의 인생에 커다란 전환점이 되었다.

변월룡은 졸업을 앞두고 졸업 후의 거취 문제로 몹시 심란했다. 이곳에 계속 머물러야 할지, 아니면 가족이 있는 곳으로 돌아가야 할지 양자택일의 상황에서 갈피를 잡지 못했다. 출판사로부터 직원 제의를 받아 이곳에 머문다면 출판사에서 일할 예정이었고, 반면에 가족이 있는 중앙아시아로 돌아간다면 그건 제 발로 호랑이 굴로 들어가는 격이었다. 중앙아시아는 유배지나 다름없는 곳이었다. 한번 발을 들여놓으면 빠져나올 수가 없기 때문에 그림을 포기할 각오를 하지 않으면 안 되었다. 반대로 만약 출판사 직원이 된다면 국가에서 인정하는 증명서가 없는 한 가족을 만날 수 있는 방법은 없었다.

졸업을 앞두고 이런저런 상념으로 심란해하던 어느 날, 변월룡은 담당 교수로부터 미술아카데미 진학을 권유받았다. 그동안 월룡을 쭉 지켜봐 온 담당 교수는 그의 탁월한 재능과 내재된 잠재력을 그대로 묻어 두기가 너무 아까웠다. 하지만 당시 그는 교수의 진학 권유에 큰 의미를 두지 않고 귓등으로 흘려들었다. 그는 오직 두 가지의 길, 여기에 남느냐 중앙아시아로 돌아가느냐로 고민하고 있었지 그 외의 일은 생각할 겨를이 없었다. 그래서 교수님의 권유가 자신에 대한 관심과 배려라는 것을 잘 알면서도 자신의 처지와 형편을 감안할 때 진학은 단지 언감생심일 뿐이었다.

그러나 며칠 후 생각이 바뀌었다. 곰곰이 생각해 본 결과 스베르들롭스크나 레닌그라드나 어차피

* 1947년 레핀미술대학으로 개명

타향이긴 마찬가지였고, 게다가 '이곳에서도 버텼는데 그곳이라고 못 버틸까' 하는 오기도 스멀스멀 생겨났다. 또 소련 전역에서 내로라 하는 학생들이 모여드는 그곳에서 당당히 한번 겨뤄 보고 싶었다. 그들의 그림 수준이 어떠한지 궁금하기도 했고 직접 확인하고 싶었다. 게다가 만약 시험에 합격하면, 레닌그라드는 이곳보다 큰 도시이기 때문에 일자리도 훨씬 많을 테니 살아가는 데 별 문제가 없을 거라 여겼다. 시험에 떨어지면 그때 다시 자신의 거취 문제를 결정해도 되었다. 따라서 미리부터 조급할 필요가 없다고 생각을 고쳐먹었다.

마음을 굳힌 변월룡은 정성 들여 그린 데생 두 점과 회화 한 점, 구성화 한 점을 미술아카데미 전람회에 보냈다. 그 전람회는 전국적인 규모일 뿐 아니라 미술아카데미 입학시험의 첫 번째 관문이기도 했다. 미술아카데미에서는 특별위원회를 조성해 여러 도시에서 보내온 작품들을 심사했다. 심사 결과에 따라 실력이 매우 뛰어나다고 인정된 지망생들에게만 미술아카데미 입학시험에 응시할 수 있는 자격이 주어졌다. 변월룡은 입학시험 응시 자격을 얻었을 뿐 아니라 본 시험에도 무난히 합격했다.

미술아카데미 합격은 지금까지의 그의 고심, 즉 거취 문제를 일거에 해소해 주었다. 교육 상급기관에 속한 미술아카데미는 뛰어난 인재를 양성하는 곳이라 신분 보장이 확실했다. 국가에서 인정하는 상급기관 또는 특수기관에 종사한다는 증명서가 바로 신분을 보장하는 것이었다. 그 증명서는 공신력이 있어서 언제 어디에서나 인정되었다. 변월룡에게는 곧 거주와 여행의 자유를 의미했다. 그는 소련 전역의 쟁쟁한 학생들과 함께 공부하게 된 기쁨보다도 가족이 있는 곳을 자유롭게 오고갈 수 있다는 것에 더 기뻐했다.

앞에서도 언급했듯이 변월룡이 미술아카데미로 진학할 수

있었던 데에는 담당 교수의 도움이 컸다. 그는 진학을 권유했을 뿐 아니라 진실된 조력자로 나서 주었다. 심지어 제자가 돈이 없어 힘들어 하는 걸 알고는 여비에 보태라고 사비까지 털어 레닌그라드로 보냈다. 졸업 준비와 입시 준비에 매진하느라 당분간 출판사 일을 그만두었기 때문에 변월룡에게는 그때가 가장 어려운 시기였다. 이렇게 물심양면으로 도움을 준 교수에게 월룡은 합격이란 선물로 보답했고, 그때의 고마움을 오랫동안 잊지 않았다고 한다. 그러나 유감스럽게도 그 담당 교수의 이름은 알려져 있지 않다.

　　변월룡은 스베르들롭스크에서 자신도 모르게 훌쩍 커 있었다. 돌이켜 보면 그에게 스베르들롭스크에서의 3년은 딱 '아픈 만큼 성숙한' 시간이었다. 연약한 젊은이는 강인하게 성장했고, 피눈물 나는 노력만이 성공을 보장한다는 견고한 신념을 가지게 되었다. 무엇보다 담당 교수를 통해 인간의 사랑과 어떻게 사는 것이 가치 있는 삶인지를 깨달았다.

　　숱한 곡절과 희열, 추억 등을 가슴에 묻은 채 변월룡의 스베르들롭스크 시절은 그렇게 저물었다. 미래의 '거장'은 레닌그라드로 뚜벅뚜벅 발걸음을 옮겼다. 그때 그의 나이 스물네 살이었다.

# 3장
## 소련의 심장부에서 예술가의 길로

1940-1953

## 쉬운 것에서 어려운 것으로

변월룡은 스베르들롭스크를 떠나 문화예술의 중심 도시 레닌그라드
에 도착했다. 현재 상트페테르부르크라 불리는 이 도시는 러시아의
가장 서쪽에 위치해 있다. 극동인 블라디보스토크에서 이곳 극서까
지 흘러온 셈이다. 무려 1만 3백 킬로미터의 거리였다.

러시아의 옛 수도인 레닌그라드는 다양한 별칭을 지니고 있
다. '혁명의 도시, 백야의 도시, 북쪽의 베네치아, 문화예술의 중심 도
시' 등이 그것이다. 또 스베르들롭스크를 '아시아로 향한 창'이라고
하듯 레닌그라드는 '유럽으로 향한 창'으로 불린다. 레닌그라드는 혁
명 전 황제의 도시답게 유럽의 여느 도시와 견주어도 손색이 없을 정
도로 아름답다. 인구도 모스크바 다음으로 많다.

변월룡은 레닌그라드에 처음
왔을 때 빼어난 도시의 아름다움에 매
료되고, 미술아카데미의 건물 규모에 놀
라고, 잘 갖추어진 미술아카데미 시설
에 홀딱 반했다고 한다. 미술아카데미는
표트르 1세의 딸인 엘리자베타 페트로
브나 여제의 명령으로 1757년에 설립된
이후, 체계화된 커리큘럼과 우수한 교
수진을 갖추고 이론과 창작 실습에 주
력해 왔다. 러시아 최초의 독립 미술학
교의 성격을 가지며, 설립 초창기에는
외국 교수들을 초빙해 그들에게 의존했

레핀미술대학 앞에서
둘째 아들 세르게이는 이 사진을 1947년 대학
졸업 당시의 모습으로 추정했으나 깡마른 모습과
머리 스타일 등으로 볼 때 그보다 훨씬 이전 시기로
추정된다. 졸업생 변월룡은 이렇게 마르지 않았고,
또 20대 후반부터 올백을 고수했기 때문이다.

레닌그라드의 밤
1968년, 동판화, 63.5×49.5cm

지만, 곧 이곳에서 배출된 우수한 자국 예술가들이 빠르게 자리매김했다. 그리고는 19세기 말에 이르기까지 러시아의 유일한 미술 고등교육 기관으로 굳건히 자리를 지켰다.

　　그러나 러시아 미술의 형성과 발전에 큰 족적을 남긴 미술아카데미도 시대의 변화에 따라 우여곡절을 겪을 수밖에 없었다. 1917년 러시아 프롤레타리아 혁명에 따라 미술아카데미도 혁명의 파도에 휩쓸렸다. 교육과정이 시대의 조류에 따라 전면 개편된 것이다. 하지만 개편된 교육과정을 시행해 본 결과, 곳곳에서 문제점과 착오가 끊임없이 발생했다. 아카데미가 10여 년 만에 내린 결론은 온고지신溫故知新이었다. 정치는 혁명으로 뒤엎을 수 있지만 교육은 절대 그럴 수가 없음이 판명난 것이다.

**사람들의 형태**
1946년, 스케치, 종이에 목탄과 먹과 펜, 28×40cm

**말**
1950년, 스케치, 종이에 연필, 29×40.5cm

결국 1931년 미술아카데미는 교육과정을 예전대로 복원하고, 전공과목 교육을 위한 전통적인 교수법도 원상 복귀했다. 실물의 세밀한 연구와 구도법에 중점을 두고 회화·판화·조각 등 각 전공분야에 대한 전문적 숙련에 주력하는 한편, 예전처럼 데생을 미술교육에서 가장 중요한 근간으로 삼았다. 미술아카데미에서는 전통적으로 교수의 화실에서 수업하는 교수 화실 제도를 두었는데, 이것도 중간에 폐지되었다가 복원됨으로써 경험 많은 교수들이 다시 이를 관장했다. 이러한 변화를 겪으면서 미술아카데미는 러시아 최고의 미술교육 기관으로 거듭났다.

변월룡이 다닐 때도 미술아카데미의 교육은 두 단계로 이루어졌다. 1-2학년 때에는 반별로 수업을 하고 그 이후에는 교수의 화실

벨로우소프 화실의 쿠쿨리예프
1965년, 석판화, 50×40cm

갈리나 소코토프의 초상
1970년, 석판화, 64×53cm

**네브카 강변**
1965년, 동판화, 49.2×90.2cm

에서 공부하는 식이었다. 변월룡이 전공한 회화부는 자연법칙의 인식,
자연과 사물들 간의 비교의 방법, 그리고 '쉬운 것에서부터 어려운 것
으로 진행하는' 방식 등에 기반했다. 1학년 과정은 인물의 머리와 얼굴
의 구조를 연구하는 데생에 주력하고, 2학년 과정은 회화와 데생 수업
을 통해 인체를 머리끝에서 발끝까지 전체적으로 묘사하는 데 치중했

다. 그리고 1-2학년 모두 묘사하려는 인물의 형상이 지닌 특징을 회화로 표현하는 것을 주요 과제로 삼았다.

　　3학년 과정부터는 교수의 화실에서 주로 인물과 인물을 둘러싼 사물들과의 관계를 깊이 있게 공부했다. 이 수업에서 가장 중요하게 여긴 것이 콤포지션과 일관성 있는 색 처리 방법, 그리고 그림 전체에 완성도를 부여하는 일이었다. 콤포지션은 수업을 통해서도, 밑그림을 그리는 작업을 통해서도 다루었다. 밑그림을 그리는 작업은 1학년부터 5학년까지 계속되었는데, 이를 통해 학생들은 자연스럽게 졸업 작품을 위한 일종의 예행연습을 할 수 있었다. 졸업 작품은 학생들이 스스로 그려서 공식적으로 발표하는 최초의 작품이었다.

　　아카데미에서 큰 비중을 두었던 또 한 가지 분야는 조형해부학으로, 이 학습 프로그램은 회화 및 데생과 긴밀한 연관을 갖고 있었다. 이 밖에도 회화 기법을 연구하기 위해 거장들의 그림을 모사했고, 러시아 미술과 세계미술사 등 이론 공부도 소홀히 하지 않았다.

　　변월룡은 미술아카데미의 전 과정을 모두 이수했다. 1학년 때 스승으로는 회화 부문의 파벨 세모노비치 나우모프와 데생 부문의 블라지스라프 레오폴도비치 아니소비치가 있었다. 변월룡은 첫 수업 시간부터 데생에 소질을 보였다. 오랫동안 포스터와 삽화를 그리면서 쌓은 경험이 진가를 발휘한 것이다. 그에 비해 회화는 접할 기회가 적어 상대적으로 뛰어나지는 않았으나 날이 갈수록 실력이 향상되었다. 고학년이 되자 최고 학점인 A 학점을 받고, 5학년 때는 레핀 장학금도 받았다.

**제르비조바의 초상**
1944년, 캔버스에 유채, 77×97cm

또 개인적으로 그래픽에도 관심을 가져 회화부 학생이면서도 굳이 그래픽부 야간 수업까지 청강하는 열의를 보였다. 변월룡에게 그래픽 수업에 참석하도록 권유한 사람은 표트르 바네예프였는데, 그래픽부 학생이었던 바네예프가 변월룡과 기숙사에서 한 방을 쓰면서 그의 탁월한 데생 실력을 단번에 알아본 것이다. 변월룡은 특히 석판화와 동판화에 큰 관심을 갖고 그래픽 화실에서 많은 시간을 보냈다. 이 시기에 그래픽 화실에는 P. A. 실린콥스키, K. I. 루다코프, I. J. 빌리빈 같은 거장들이 교수로 있어서 변월룡은 이들에게 많은 그래픽 기술을 습득했다. 3학년 때는 아카데미 출판국의 주문까지 받게 될 만큼 석판화 기법을 전문적으로 다루게 되었다. 이후 그래픽은 회화와 함께 마지막까지 변월룡의 창작 대상이었다.

한편 아카데미 1학년 때, 변월룡은 장차 평생의 동반자가 될 프라스
코비야 제르비조바를 만났다. 변월룡과 같은 반이었던 그녀는 1920
년 10월 23일 생으로 변월룡보다 네 살 아래였다. 레닌그라드 근교 출
신으로 라잔미술학교를 졸업했으며, 졸업 연도는 변월룡보다 1년 빨
랐으나 그와 같은 해에 미술아카데미에 입학했다. 두 사람은 교실에
서 매일 대면하다 점점 교실을 벗어나 키로프극장으로 〈로미오와 줄
리엣〉 공연을 같이 보러 가는 등 연인 사이로 발전하게 되었다.

　　　1941년 6월 초, 1학년 과정을 마치면서 반 전체가 레닌그라
드 근교의 유키로 하계실습을 떠나게 되었는데 변월룡은 이 실습에 합
류할 수 없었다. 어머니가 살고 있는 우즈베키스탄의 타슈켄트에 다녀
와야 했기 때문이다. 강제 이주를 당한 후부터 늘 생활고와 병마에 시
달려 왔던 어머니의 병세가 위중하다는 소식을 접하고서도 학기 중에
학교를 떠날 수가 없어 애태우다 학기가 끝나자마자 황급히 서두른 것
이다. 이 방문이 아마도 변월룡이 연해주를 떠난 후에 가진 최초의 가
족 상봉이 아니었을까 싶다. 미술아카데미 합격 후 곧바로 가족에게
다녀올 수도 있었겠지만 생활이 여의치 않은 데다, 겨울방학은 겨우 2
주 남짓이라 타슈켄트까지 다녀오기가 쉽지 않았을 것이다.

　　　아무튼 학교에는 하계실습 불참사유서를 미리 제출해 허락
을 받아 놓은 상태였다. 학교에서는 허락을 하면서 "자체적으로 실습
한 후 그 결과물로 평가를 받아야 한다."는 조건을 붙였다. 하계실습
도 수업의 연장선상이었기 때문에 변월룡은 학교 측의 조건을 고마워
했다. 실습 평가에서 누락시키지 않고 늦게라도 평가를 받아 주겠다
는 뜻이었기 때문이다. 그렇게 프라스코비야 제르비조바는 하계실습
에 참가하고 변월룡은 타슈켄트로 떠났다. 헤어지면서 서로가 그렇게
오랫동안 만나지 못하게 될 줄은 상상조차 못한 채.

**협동가축농장**
1958년, 동판화, 59×39cm

강제 이주 당한 중앙아시아 한인들의
삶의 일면을 엿볼 수 있다.

그들이 헤어진 지 며칠 지나지 않아 소련과 독일 간의 전쟁이 시작된
다. 독소전쟁은 1941년 6월 22일 독일이 소련을 기습공격하면서 시작
되어, 1945년 5월 8일 독일의 무조건 항복으로 끝났다.

　　타슈켄트에 간 변월룡은 그곳에서 처음으로 소련 당국의 인
종차별 정책을 실감했다. 타슈켄트에 사는 한인들은 극심한 경제적인
어려움은 말할 것도 없고, 거주와 이전의 제한에서부터 취업 및 취학
등에 이르기까지 불이익을 겪지 않는 것이 없었다. 심지어 전쟁이 일
어나도 한인들은 징병조차 되지 않았다. 한마디로 한인들은 소련 땅
에 살아도 소련인이 아니었던 것이다.

## 가족 상봉과 레닌그라드 봉쇄

그토록 보고 싶어 하던 아들이 곁에 있어서였는지 어머니의 병은 조
금씩 호전되어 갔다. 타슈켄트에 머무는 동안 변월룡은 그간 못한 효
자 노릇을 톡톡히 했다. 몸에 좋다는 약은 모두 구해 와서 온갖 정성
을 다해 어머니를 수발했다. 어머니의 병세가 차도를 보인 건이 같은
지극한 정성에 대한 보답이었을 것이다.

　　타슈켄트에서의 시간은 빠르게 흘렀다. 10월 1일부터 새 학
년이 시작되기 때문에 늦어도 9월 말까지는 아카데미로 돌아가야 했
다. 그러나 변월룡은 돌아갈 수가 없었다. 전쟁으로 모든 길이 차단되
었기 때문이다. 게다가 레닌그라드는 이미 독일군에게 봉쇄되어 있

었다. 아카데미에 병참병원이 들어서는 바람에 수업은 자연히 폐강되었다. 변월룡은 본의 아니게 아카데미와 사랑하는 여인으로부터 멀리 떨어져 있을 수밖에 없는 몸이 되었다.

이 유명한 '레닌그라드 봉쇄'는 제2차 세계대전 중 독일과 소련이 레닌그라드를 놓고 벌인 싸움으로 최대의 격전 중 하나이다. 전쟁이 시작된 지 3개월 만에 독일군은 정치·전략·경제적으로 중요한 지점인 레닌그라드를 포위했다. 이에 따라 3백만 명 이상에 이르는 시민들이 전쟁에 휩쓸렸다. 9월 중순에 먼저 육상교통이 차단되고, 11월 상순에는 인접한 라도가 호수의 해상교통도 차단되어 레닌그라드는 완전히 포위되었다. 설상가상으로 그해에는 전에 없던 한파까지 밀어닥쳤다. 추위와 기아, 질병 등으로 하루에 2만 명이 사망한 적도 있었다. 약 9백 일간의 지구전 끝에 겨우 봉쇄가 풀렸다. 군과 민이 합심으로 끝내 도시를 지켜 낸 것이다. 그 사이에 64만여 명이 굶어 죽고, 1만 7천 명가량이 폭격으로 숨졌다. 이는 공식 통계일 뿐 실제로는 백만 명이 넘는 희생자가 발생했다고 한다.

타슈켄트에 남게 된 변월룡은 타슈켄트 국립출판국에서 포스터를 그리는 화가로 일하며 식구들의 생계를 책임졌다. 다행히 그간 출판사에서 쌓은 경험이 일하는 데에 큰 도움이 되었다. 출판국에서는 전쟁을 소재로 한, 또는 전쟁을 겪으며 후방에서 힘들게 일하는 사람들을 소재로 하는 포스터를 그려 많은 부수를 발행했다. 이때 그린 포스터들을 보면 당시 그가 어떤 일을 했는지 충분히 엿볼 수 있다.

**파시즘을 타도하자!**
1942년, 포스터, 판지에 붙인 종이에 압착, 목탄과 과슈, 83.3×58.5cm

1943년, 종이에 과슈, 63.7×87.5cm

포스터에 문구가 없으나 파시즘
타도의 연장선으로 추정된다.

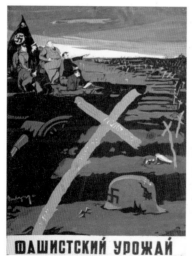

파시스트들의 수확
1942년, 포스터, 종이에 과슈,
85.5×63.6cm

파시즘은 반문화적 현상
1943년, 포스터, 종이에 과슈,
88×63.5cm

**겨울**
1973년, 에튀드, 캔버스 천을 씌운 카르통에 유채, 49.5×70cm

한편 프라스코비야 제르비조바는 전쟁이 일어나자 곧바로 고향으로 가려고 했지만 돈이 없어 돌아가지 못했다. 레닌그라드에 남은 그녀는 다른 사람들과 마찬가지로 징병통지서를 배달하고 참호를 파는 등 일을 도왔다. 레닌그라드가 봉쇄된 뒤에는 아카데미에 들어선 병참병원에서 일했다.

레닌그라드의 겨울은 추위로 유명하지만 특히 그해 겨울은 유난히 추웠다. 혹독한 강추위로 피부에 감각이 없을 정도였지만 아카데미에는 난방이 되지 않았고, 전기도 들어오지 않았으며, 물도 나오지 않았다. 다른 건물들도 사정은 매한가지였다. 지하층은 추위와 기아, 질병으로 무기력 상태에 빠진 직원과 학생, 교수들이 기거하는 입원실로 사용되었다.

**스타라야 라도가의 겨울**
1973년, 에튀드, 캔버스 천을 씌운 카르통에 유채, 49.5×70cm

시간이 갈수록 레닌그라드에는 식량이 부족해졌다. 시 외곽에는 굶주림과 추위로 죽은 희생자의 시체가 넘쳐났다. 이윽고 굶주림에 못 견딘 일부 사람들이 사체에서 떼어 낸 인육을 먹는 처참한 상황까지 연출되었다. 심지어는 인육을 파는 상점까지 등장했다. 레닌그라드 북동쪽, 다시 말해 라도가 호수로 가다 보면 봉쇄 기간에 죽은 수십만 시신을 한꺼번에 매장한 피스카료보 공동묘지가 나오는데, 그곳을 통해 당시 레닌그라드 봉쇄 상황을 어느 정도 짐작해 볼 수 있다.

1942년 2월 19일, 마침내 미술아카데미는 포위된 레닌그라드를 탈출한다. 레닌그라드 봉쇄가 예상보다 장기화됨에 따라 이곳을 탈출하기 위해 아카데미는 먼저 북동쪽으로 약 150킬로미터 떨어져 있는 라도가 호수 근처로 갔다. 거기에서 독일군의 동태를 살핀 후,

어두운 밤을 이용해서 얼음이 꽁꽁 언 호수를 조심스럽지만 민첩하게 건넜다. 그리고는 남쪽으로 이동해 목적지인 우즈베키스탄의 사마르칸트로 향했다.

라도가 호수는 유럽에서 가장 큰 호수이며, 러시아에서는 바이칼 호수 다음으로 크다. 그 크기는 바이칼 호수의 3분의 2 정도 면적이다. 한국으로 비교하면 서울시 면적보다 삼십배를 넘고 경기도보다 더 큰 호수를 떠올리면 된다. 이 얼음 위의 길이 당시 봉쇄된 레닌그라드를 탈출하는 유일한 길이었다. 이 길을 따라 식량이 보급되었고, 또 부상자나 병자들을 도시 밖으로 이송시켰기 때문에 사람들은 이 길을 '생명의 길'이라고 불렀다. 얼음이 두껍게 어는 한겨울, 12월에서 3월 말까지는 대형 트럭으로 수송이 가능해 밤에 라도가 호수 얼음 위로 트럭이 분주히 다니며 식량과 사람들을 실어 날랐다.

그러나 라도가 호수의 생명의 길은 처한 입장에 따라 '죽음의 길'이 되기도 했다. 대공포와 전투기로 방어해도, 독일군의 포격과 공습으로 위험은 끊이지 않았다. 트럭 운전수들은 죽음을 각오하고 다녀야 했으므로, 그들은 이 길을 '죽음의 길'이라 불렀다. 제르비조바는 "라도가 호수를 건널 당시 엄청난 폭격이 있었고, 우리들은 기적적으로 호수 저편에 도달할 수 있었다."고 당시의 기억을 떠올렸다. 그들은 낮에는 거의 움직이지 않다가 밤에만 기차를 타고 갔으며, 한 달 이상 걸려 3월 말 사마르칸트에 도착했다. 변월룡은 이 소식을 듣고 기차가 타슈켄트를 지날 때 역으로 나갔지만, 그때 함께 가지 못하고 4월 5일에야 학교가 있는 사마르칸트에 갔다. 그곳에서 변월룡과 제르비조바는 거의 10개월 만에 재회의 기쁨을 나누었다.

# 사랑의 결실을 맺다

사마르칸트에 자리 잡은 미술아카데미는 한 학교의 건물을 빌려 숙소
와 교실로 썼다. 교수와 학생들은 식량난을 해결하기 위해 손수 밭을
일구며 수업했다. 그러다 보니 수업이 정상적으로 진행되지 못해 자
율 학습 시간이 늘었다. 생활환경과 학업환경이 열악하다 보니 교수
와 학생들은 금방 적응하지 못했다. 그러나 변월룡은 이곳에서의 생
활을 좋아했다. 가족을 가까이서 돌볼 수 있어서 마음이 편했던 것이
다. 게다가 사랑하는 여인까지 곁에 있으니 금상첨화였다.

변월룡은 이 시기에 〈사마르칸트〉〈팔짱을 낀 우즈베크인〉
〈남자의 얼굴〉〈챙이 넓은 모자를 쓴 사람〉〈지팡이를 짚은 노인〉〈지
팡이에 의지하고 선 우즈베크인〉 등의 작품을 그렸다. 이 작품들은 이

**남자의 얼굴**
1943년, 종이에 목탄,
37.7×24.4cm

**지팡이를 짚은 노인**
1943년, 종이에 목탄,
38.5×23.5cm

**챙이 넓은 모자를 쓴 사람**
1943년, 종이에 먹과 펜,
39×30cm

시기의 생활 모습을 잘 담고 있다. 특히 〈남자의 얼굴〉은 변월룡이 연필 데생에서 예술적 표현의 광범위한 가능성을 이해한 작품으로, 구도를 다루는 기법이 뛰어나다. 그는 실상에서 벗어나 자신만의 공간을 창조하여, 종이의 평면 위에서 완전히 자율적으로 존재하는 머리 하나를 묘사했다. 자신감에 찬 목탄의 놀림으로 머리의 윤곽을 그렸고 그림자와 가는 선만으로 부피와 음영을 표현했다. 특히 모델의 특징인 높은 이마, 작고 현명해 보이는 눈, 하얗게 센 턱수염을 간결하게 묘사하면서 인물의 성격을 그대로 나타내고 있다. 아직 학생 시절이었지만 이 작품은 그가 당시에 이미 능력 있고 노련한 데생 화가의 경지에 이른 것으로 평가하기에 부족함이 없다.

미술아카데미는 2학년 과정이 끝나면 곧바로 교수 화실을 배정받게 되어 있었다. 그런데 화실 지도 교수였던 B. V. 이오간손과 A. A.오스묘르킨은 모스크바에 있었다. 그들이 모스크바에 있을 때 전쟁이 일어나 미처 돌아올 수가 없었기에 사마르칸트에서는 A. D. 자이체프와 E. V. 파블롭스키가 대신 화실을 맡았다. 제르비조바는 이오간손의 화실로 신청서를 냈으나 오스묘르킨의 화실로 들어가게 되었다. 변월룡은 처음부터 오스묘르킨의 화실에서 학습하기로 되어 있었다. 두 사람은 운명적으로 같은 화실에서 조우했다. 전쟁 전에 오스묘르킨 화실에서 과정을 이수한 파블롭스키가 회화 수업과 콤포지션 수업을 진행했고, S. L. 아부고프가 데생을 가르쳤는데, 변월룡은 훌륭한 인품의 소유자였던 아부고프를 평생의 스승으로 여기게 되었다.

변월룡은 화실에서 공부하면서 타슈켄트 출판국 일을 계속했다. 3학년 때는 미술아카데미는 "정치 포스터 분야에서 프로 근성을 보이며 커다란 성과를 거두고 있다."고 변월룡의 작품들을 높이 평가해, 미술가연맹 사마르칸트지부 그래픽 분과위원으로 그를 임명할

**자고르스크**
1944년, 캔버스에 유채, 64×47cm

것을 청원하기도 했다. 이때의 인연으로 훗날 우즈베키스탄에서 그림 주문이 많이 들어와 그는 자주 이곳을 방문하게 된다.

　　1944년 2월경, 미술아카데미는 정부의 결정으로 모스크바 근교의 작은 도시 자고르스크현 세르기예프 포사트로 옮겼다. 이곳에서 변월룡은 제르비조바와 결혼해 이후 45년을 함께하게 된다. 사마르칸트에서 2년 동안 서로에 대한 믿음과 사랑을 키워 오다 사랑의 결실을 맺은 것이다. 이때 변월룡의 나이 스물여덟, 부인은 스물넷이었다.

　　미술아카데미는 자고르스크에 오래 있지 않고 곧 레닌그라드로 다시 복귀했다. 자고르스크에서의 생활환경은 거주하기에도 공부하기에도 전혀 맞지 않았던 것이다. 여건이 좋지 않다 보니 수업 진행도 순탄할 수가 없었다. 결국 미술아카데미는 다시 레닌그라드로 복귀하게 되었다. 그러나 미술아카데미의 복귀 결정에도 불구하고 변월룡은 그들과 함께 레닌그라드로 갈 수 없었다. 마침 여름 방학인데다 다시 중병을 앓고 있던 어머니에게 가봐야 했던 것이다. 그는 아내 제르비조바를 혼자 레닌그라드로 보냈다. 결혼한 지 얼마 되지 않은 신혼임에도 어쩔 수 없이 두 사람은 당분간 다시 떨어져 있어야만 했다. 변월룡의 어머니는 안타깝게도 그 다음 해에 생을 마감한다.

　　타슈켄트에서 레닌그라드로 돌아갈 무렵 변월룡은 뜻밖의 난관에 봉착한다. 그가 한인이었기 때문에 특별한 허가 없이 타슈켄트에서 벗어날 수 없다는 것이었다. 특히 그때는 전쟁 중이었기 때문에 미술아카데미 학생증명서 외에 별도의 특별 허가증이 필요했던 것이다. 미술아카데미는 1944년 8월 10일, 인력배정 사무소에 건의해 변월룡이 학업을 계속할 수 있도록 명령서 발급을 요청했다. 그리고는 변월룡 혼자 레닌그라드로 들어올 수가 없으니 그곳에 피난 중인 음악원 학생들과 함께 들어오라고 전했다. 그렇게 해서 그는 겨우 레

닌그라드로 복귀할 수 있었다.

미술아카데미는 변월룡 부부에게 작은 방 하나를 내주었다. 학생 부부에 대한 배려였다. 방은 리체이니 드보르라는 지대에 있는 다소 습기 찬 반지하였다. 아카데미의 옆에 있던 이 지대에 기숙사와 아파트가 들어서며 학생과 교수들이 기거하기 시작했다.

---

# 변월룡이 존경한 교수들

1944년 10월 1일부터 오스묘르킨 화실에서 변월룡의 수업이 시작되었다. 오스묘르킨은 모스크바의 미술대학에도 출강했기 때문에 매월 마지막 한 주 동안만 레닌그라드에 머물렀다. 그가 없을 때에는 사마르칸트에서처럼 파블롭스키가 회화 수업을 진행했고 데생은 아부고프가 진행했다. 아부고프는 수업에서 뿐만 아니라 학생들에게도 깊은 애정을 갖고 대했다. 변월룡이 아부고프에 대해 언급한 다음과 같은 내용의 회고록이 전해진다.

"내가 좋아하는 세몬 일보비치 아부고프를 회상해 본다. A. A. 밀니코프, E. E. 모이세옌코와 같은 뛰어난 화가들이 그분을 통해 실력을 쌓았다. 아마 선생님은 내가 당신을 좋아하고 따르는 것을 알고 계셨을 것이다. 그러나 선생님은 나에게 엄하게 대하셨고, 나는 그 부분에 선생님께 한없이 감사드린다. 내가 가르치는 입장이 되

**오스묘르킨**
1977년, 동판화, 65×49cm

어 학생들을 지도하고 있을 때, 선생님은 가끔 우리 반에 들어와서 내가 학생들을 어떻게 지도하는지 살펴보셨다. 하루는 저녁 때 선생님 댁에 들렀는데, 그분은 방에서 내가 학생들과 함께 그리는 교육용 그림을 그리고 계셨다. 그분은 이미 그림을 머릿속에 다 외운 상태였다. 선생님께 왜 이 그림을 그리냐고 물었더니, '학생에게 가르치기 전에 선생이 이 그림에 대해 잘 이해하고 꿰뚫고 있어야 선생이 학생들에게 하는 말이 학생들에게 새로운 것이 되는 법'이라며, '이걸 잘 알아야 한다'고 깨우침을 주셨다. 선생님은 이토록 매사에 철저한 분이셨다. 선생님은 이미 돌아가셨지만 학생들에게 너무 많은 것을 주셨기 때문에 우리 대학 사람들은 언제나 선생님을 기억하고 있다."*

변월룡의 회고록에서뿐 아니라, 오스묘르킨도 아부고프를 높이 평가했다. "그는 훌륭한 교육자로서 학생들에게 많은 것을 주었으며, 특히 회화에서의 교수법이 뛰어났다."

아부고프는 화실 담당교수로서 데생을 배우는 이들에게 형체의 조형적 분석을 공부하게 했다. 당시 형체 연구는 형식적으로만 생각했는데, 아부고프는 데생 자체가 목적이 아니라 그것을 실물의 조형 구조와 움직임, 비율, 성격 표현 방법을 연구하는 과정으로 보았다. 데생에서 형체를 꼼꼼하게 분석하는 것은 회화로 연결되므로 아무리 회화에 재능이 있더라도 데생을 못하면 그리기 어렵기 때문이다.

또 변월룡의 화가로서의 개성, 그가 생각한 회화, 추구하던 예술의 목표가 어떻게 형성되었는지 알려면 변월룡이 그토록 존경하던 아부고프의 스승 오스묘르킨을 빼놓고 이야기할 수 없다. 천부적 재능을 지닌 화가

* 「미술 교육의 문제」 변월룡 학술
논문집 제30찬, 레핀미술대학
레닌그라드, 1982

이자 뛰어난 교육자였던 오스묘르킨은 무엇보다 한 사람의 개성 있는 화가를 길러 내는 과정에 관심을 기울였다.

> "미술가를 길러 내는 과정에서, 처음에는 단순히 무엇인가를 만드는 일을 가르치고 난 뒤에 예술적 시점에서 창작하는 일을 가르쳐야 한다. 예술적 시점에서 창작하는 일은 배우는 사람이 스스로 터득해야 한다. 젊은 미술가를 양성하는 일은 무엇보다도 젊은 미술가가 갖고 있는 예술적 감성을 키울 수 있도록 하는 일이며, 바로 여기서부터 모든 것을 시작해야 한다. 학생은 무엇보다 관찰력을 습득해야 하며 아울러 시각적 상상력을 키워야 한다. 시각적 상상력이 결여된 단순한 제작은 예술적 사고의 소극성을 초래한다. 이성과 감성이 미술가의 손을 지배해야 한다. 그렇지 않을 경우 미술가가 자신의 기법을 구사해 이루는 성과는 그가 아무리 노력한다고 해도 절대로 예술적 창작이 될 수 없고 단순한 제작이 되고 만다. 시각적 상상력 없이는 그림 속 각각 세부적인 것들이 올바르게 조화를 이루지 못해 그림에 일관성을 부여하는 화자의 수준에 이를 수가 없다. 그림을 구성하는 요소가 많다고 그림이 훌륭해지는 것이 아니라, 전체적인 것을 시각적으로 바르게 인식해야 훌륭한 그림이 된다."*

또 오스묘르킨은 회화 기법 자체의 문제들에 많은 관심을 기울였다. 그는 "회화에서 색조의 역할은 형체를 나타내고 그림 속의 공간을 구성하는 것이기 때문에, 색조 처리가 잘된 작품은 묘사하려는 장면의 형태가 자연스럽게 구성되며 그림의 내용도 자연스럽게 드러난다."고 하며 이를 학생들이 스스로

* 「미술에 대한 사색」 A.A. 오스묘르킨의 서신, 당대 인물들의 회고록, 모스크바, 1981

변월룡, 오스묘르킨, 이바노바, 류비모바, 제르비조바, 모이센코

갖추게 되기를 바랐다. 그는 회화 예술은 회화 자체를 위한 것이 될 수도 없고 되어서도 안 되며, 회화와 색조는 현실로의 고아高雅한 접근을 위해 존재하는 것이고 바로 이 점이 사실주의 미술의 특징이라고 주장했다. 콤포지션에 대해서도 이렇게 썼다.

> "나는 회화를 가르칠 때 그림을 구성할 각각의 부분을 그리게 하는 단계에서부터 구도의 문제가 근본에 놓여 있어야 한다고 생각한다. 회화 학습 전체를 구도의 원칙으로 채워야 한다. 어떤 장르의 그림이든 학생에게 본보기로 가르치는 그림의 구도를 잡을 때, 교육자는 '더 중요한 것과 덜 중요한 것'에 대해, '형체와 색조의 구도적 결합'에 대해 설명하면서 충분한 근거를 가져야 한다. 그렇게 해서 구도에 대한 개념을 올바르게 갖도록 가르쳐야 하며, 학생이 완성된 그림의 단계에 도달할 수 있도록 해야 한다."

화실에서는 지정된 소재나 자유 소재로 구도를 잡는 과제가 주어졌으며, 학생들은 주어진 소재를 미술 작품 속에 구사하는 방법과 스스로 소재를 선택하는 방법을 배웠다.

오스묘르킨의 미술교육에 대한 원칙은, 미술이 실제 현실과 긴밀한 연관을 가져야 하며 그러기 위해서는 현실에 대한 면밀한 연구가 있어야 한다는 것이다. 오스묘르킨에 따르면 아무리 좋은 교수법이 적용된다고 해도 현실을 떠난 교육으로는 절대로 진정한 미술가를 양성해 낼 수 없다. 그뿐 아니라 미술가를 키우는 일에서 가장 중점을 두어야 될 부분은 학생들 각자가 갖고 있는 개성을 알아내고 그 개성을 키워 내는 능력이다. 그래야만 학생이 선생의 예술 스타일을 그대로 답습하지 않는다는 것이다. 그의 화실에서 공부한 학생들 중 선명한 예술적 독창성을 지닌 화가들이 많이 배출되었는데 변월룡도 그 가운데 한 사람이었다.

## 졸업 작품 〈조선의 어부들〉

1945년 변월룡은 4학년 과정을 마치면서 실기시험 감독이었던 루돌프 루돌포비치 프렌츠 교수의 눈에 들어, 유리 포들라스키와 함께 입체 미술작품인 〈스탈린그라드현 볼고그라드의 옛 이름 방어〉의 앞부분을 구성하는 그림을 그리는 조수로 뽑혔다. 두 사람은 방학이 시작되자마자 자료 수집을 위해 스탈린그라드로 출장을 갔다. 여름 내내 파괴된 도시에서 이들은 밑그림을 그리고 스케치를 하고 많은 자료를 모아 레닌그라드로 돌아왔다. 이 자료들은 그가 프렌츠 교수의 지도를 받으며 그림을 그릴 때 많은 도움이 되었다.

미술아카데미에서는 5학년이 되면 졸업 작품을 준비하게 되는데, 소재와 기본적인 스케치에 대해 학부협의회의 심사를 받아야 했다. 대부분은 화실 담당 지도교수들이 저학년 때 그린 콤포지션 스케치를 살펴보고 그중에서 권유하는 경우가 많은데, 이러한 콤포지션 작품 가운데는 사상적 경향이 강하고 직선적인 표현이 많았다. 그러나 변월룡은 소재를 자신만의 것, 좀 더 자신에게 가깝고 자신이 잘 알고 있는 것으로 그리고 싶었다. 그래서 선택한 것이 〈조선의 어부들〉이었다. 이 소재는 그가 어려서 극동지방에서 살 때 형성된 기억과 관련된 것으로, 기본 스케치가 학부협의회 심사에서 통과되었다. 기본 스케치를 토대로 변월룡은 1년 동안 졸업 작품에 심혈을 기울였다. 졸업 작품의 부분을 이루는 각각의 그림들, 즉 에튀드들은 실물을 보고 그렸으며 스케치에도 약간의 수정과 보완 작업을 거쳤다. 마침내 그림은 성공적으로 완성되었다.

1947년 6월 변월룡은 〈조선의 어부들〉을 국가위원회 심사에 제출하였다. 그리고 마침내 이 작품으로 A학점을 받고 6학년을 마무리 지었다. 변월룡은 이 졸업 작품으로 미술아카데미를 졸업함으로써 스승인 오스묘르킨의 가르침을 오롯이 자기 것으로 만든 원숙한 화가가 되었음을 증명했다. 그러나 안타깝게도 오스묘르킨은 변월룡과 그의 동기생을 졸업시킨 것을 마지막으로 형식주의 미술가라는 오명을 쓰고 제명당하고 말았다. 〈조선의 어부들〉 또한 현재 남아 있지 않다.

1947년 레핀미술대학 졸업작품 심사 장면

**조선의 어부들**
1947년, 캔버스에 유채, 230×329cm

올랴
1965년, 캔버스에 유채, 65×58cm

세르게이
1962년, 에튀드, 캔버스에 유채, 56×42cm

미술아카데미는 변월룡이 졸업하던 해부터 명칭을 '레핀 회화·조각
·건축 예술대학'으로 바꿨다. 이름이 길어 흔히 '레핀미술대학'*이라
는 약칭을 많이 쓴다. 지금부터는 미술아카데미 대신 변경된 약칭 레
핀미술대학으로 통일하도록 한다. 덧붙여 변월룡은 전쟁 때문에 1년
이 늦어져 결국 7년 만에 6학년을 마쳤다.

　　　　한편 1945년 첫 아들 알렉산드르의 탄생
으로 아내 제르비조바는 1년의 휴학 기간을 가진
다. 그녀는 나중에 졸업할 때 〈집단 농장의 작업
장〉이라는 작품을 그려 남편 변월룡과 마찬가지
로 A를 받았다. 그녀는 오스묘르킨을 대신해 화실
주임교수로 부임한 M. I. 아빌로프에게 졸업 작품
을 지도받았다.

* 러시아의 양대 미술대학은
현 상트페테르부르크의
레핀미술대학과 모스크바의
수리코프미술대학이다. 이 이름은
각각 러시아를 대표하는 화가
일리야 레핀(1844-1930)과 바실리
수리코프(1848-1916)에게서 따온
것이다. 두 거장은 미술아카데미에서
같이 수학했는데, 선의의 경쟁을
펼치며 동반 성장했다.

**아내와 아들 알렉산드르의 초상**
1951년, 캔버스에 유채, 60×74.5cm

**보리스 파스테르나크 초상**
1947년, 캔버스에 유채, 70×114cm

1952년에는 둘째 아들 세르게이가, 1958년에는 딸 올랴가 태어났다. 제르비조바는 세 아이를 키우면서도 정물화와 풍경화를 그려 전람회에 출품하며 화가로 활동했다. 특히 정물화를 많이 그렸다. 변월룡은 언제나 아내의 일을 도와주면서 그녀가 작품 활동을 할 수 있도록 신경 썼다. 큰아들 알렉산드르는 조선造船대학을 졸업했고, 세르게이와 올랴는 모두 레핀미술대학을 졸업한 후 직업 화가가 되었다. 큰아들을 제외하고 변월룡의 가족은 모두 레핀미술대학 동창이다.

# 레핀미술대학의 교수가 되다

변월룡은 졸업과 동시에 교수들로부터 대학원 진학을 권유받았다. 교수들의 대학원 진학 권유란 그의 잠재적 가능성에 대한 신뢰를 말해주는 동시에 레핀미술대학의 교수로서의 자질을 인정하는 증명서나 마찬가지였다. 교수들은 제자들을 6년 동안 지켜본 뒤에 예술적으로 발전할 수 있는 학생에게만 그 같은 제안을 했다. 그런 점에서 변월룡은 이미 미래의 교수로 선택받은 것이나 다름없었다. 그해 말에는 소련 미술가연맹 레닌그라드 지부의 일원으로도 선출되어 미술가 재단에서 정식 화가로 일하게 되었다.

『닥터 지바고』로 유명한 소설가 보리스 파스테르나크1890-1960의 인물화도 이때쯤 그려졌다. 완성하지 않은 것이 못내 아쉬운데, 변월룡이 어떻게 해서 파스테르나크를 그리게 되었으며 무슨 연유로 이 작품이 미완성으로 남게 되었는지 그 과정이 무척 궁금하다. 하지만 유감스럽게도 그 이유를 알 수 있는 근거나 단서는 전혀 남아 있지 않다. 굳이 관련성을 찾는다면 파스테르나크의 아버지 레오니드*가 유명한 화가였다는 점뿐이다. 대학원에 진학한 변월룡은 3년 동안 이오간손 교수밑에서 공부하며 많은 회화 작품과 그래픽을 그렸다. 그때 그린 작품이 〈1946년 청진항에서 소련 해군 마중〉〈많은 공로를 세운 철공 호리코프의 초상〉〈김일성의 초상〉〈모택동의 초상〉 등이다. 그 외 몇 점의 석판화와 포스터도 그렸다. 변월룡은 그중 〈1946년 청진항에서 소련 해군 마중〉을 그리기 위한 여러 장의 에튀드와 에스키스 습작인 에튀드와 비슷하나

* 러시아 인상파에 속하는 저명한 화가이자 미술대학 교수였다. 레닌의 초상화를 그린 화가로 유명하며, 소설가 톨스토이, 시인 릴케, 작곡가 라흐마니노프 등과 교분이 깊었다. 톨스토이가 가장 좋아했던 삽화가로, 그의 소설 『부활』의 삽화를 그렸다.

**1946년 청진항에서 소련 해군 마중**
1949년, 캔버스에 유채, 330×218cm

**'1946년 청진항에서 소련 해군 마중'을 그리기 위한 에스키스**
1948-1949년, 에스키스, 종이에 연필, 크기 미상

**'1946년 청진항에서 소련 해군 마중'을 그리기 위한 에스키스**
1948-1949년, 에스키스, 캔버스에 유채, 46×64cm

**두 수병**
1948년, '1946년 청진항에서 소련 해군 마중'을 그리기 위한 에튀드, 캔버스에 유채, 35×55cm

**볕에 서 있는 여자의 모습**
1948년, '1946년 청진항에서 소련 해군 마중'을 그리기 위한 에튀드, 캔버스에 유채, 87×59cm

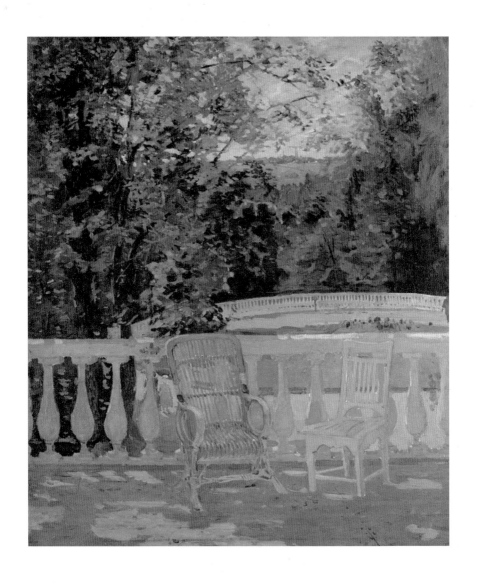

**레닌 휴양지 발코니에 있는 안락의자들**
1949년, 에튀드, 캔버스에 유채, 62×55cm

손 습작
1949년, 에튀드, 캔버스에 유채, 36×60cm

V. 스탈린
1949년, 캔버스에 유채, 30×25.5cm

보다 작가의 관점과 개성이 표출된 그림을 남겼다. 하지만 현재 이 그림은 소재 파악이 되지 않지만, 변월룡이 함께 찍은 사진이 남아 있어 대작의 면모를 가늠케 한다.

변월룡은 창작 활동 외에도 대학원에서 공부한 내용에 대한 기초적 보고서의 역할을 할 그림을 그려야 했다. 그 과제로 〈휴양지의 레닌과 스탈린, 중대한 우호관계〉를 그리기 위한 구상을 했다. 그런데 이 그림을 그리기 위해서는 묘사하려는 인물의 실제 모습을 보고 그릴 수 없다는 점과, 인물을 묘사할 때 인물에 대한 그의 해석을 그려넣을 수 없다는 게 문제였다. 이는 변월룡이 가장 중요시하는 부분이었기 때문에 그의 사상과 부딪히는 일이었다. 미술계에는 오래전부터 스탈린이 요구한 프롤레타리아 혁명 지도자들의 전형적인 모습이 그려져 있었다.

변월룡은 연습 과정으로 〈I. V. 스탈린〉을 그렸다. 이 그림은 인물에 대한 그의 해석이 흥미를 끌기보다는 그가 그림을 그리며 세

운 목표, 즉 그림의 배경이 실내가 아닌 테라스임을 보여주기 위해 외광화外光畵의 느낌을 나타내려 했다는 점에서 흥미를 끈다. 변월룡은 인물의 해석이라는 과제 외에 인물의 배경을 자연스럽고 실감나게 전달하는 일에도 중점을 두었다. 그래서 모스크바 근교의 레닌 휴양지를 그리기 위해 그곳에 여러 차례 다녀왔고, 그 결과 〈레닌 휴양지의 발코니〉〈레닌 휴양지〉〈레닌 휴양지의 공원 오솔길〉〈레닌 휴양지의 발코니에 있는 안락의자들〉 같은 사생화가 탄생했다. 이 작품들에는 변월룡이 실물 모티프와 자연 상태를 정확하게 전달하려고 애쓴 모습이 역력하다. 특히 손 부분의 스케치는 꼼꼼하고 신중하게 작업한 작가의 노력이 엿보인다. 이 작품 역시 현재 소재가 파악되지 않아 더 이상 볼 수 없다는 것이 유감이다.

이 무렵부터 변월룡은 전시회에도 활발히 참여한다. 1950년 모스크바에서 열린 '전 소련 미술전시회'가 그의 첫 전시회로 기록된다. 그때 〈휴양지의 레닌과 스탈린, 중대한 우호관계〉〈김일성의 초상〉〈모택동의 초상〉을 출품했다. 1951년 6월 14일, 대학원 졸업심사가 진행되었다. 그림을 심사할 때는 그림 외에 작가의 구상과 작업의 기본적 단계들에 대한 해설도 제출해야 했다. 심사위원들은 긍정적인 반응을 나타냈고, 마침내 변월룡은 대학 학술협의회의 결정에 따라 미술학 박사 학위를 받아 냈다. 대학원을 마친 변월룡은 데생과 조교수 직위를 받아 교직원이 되었다. 그는 정식 교직원이 되기 전인 1948년부터 건축예술부 아부고프 교수 밑에서 데생 수업을 진행하는 교육

레핀미술대학 앞에서. 대학원 졸업식 무렵으로 추정된다.

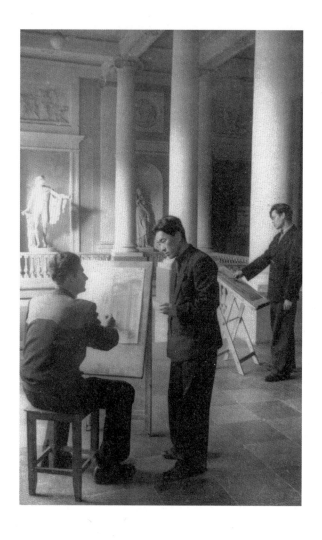

1950년 전후 레핀미술대학 로비에서
학생들을 가르치고 있는 변월룡

실습을 해왔다. 아부고프 교수는 몇 년 동안 그의 교육 활동을 지켜보
면서 필요한 조언을 아끼지 않았다. 그래서 변월룡은 독자적인 수업
을 진행하는 데 별 어려움을 겪지 않았다.

1951년 변월룡은 2년 연속으로 '모스크바 전 소련 미술전시
회'와 '레닌그라드 미술가 작품전'에 그림을 출품했다. 변월룡은 성공
적인 교육 활동과 작품 활동을 인정받아 1953년 부교수로 쾌속 승진
했다. 같은 해 '레닌그라드 미술가 춘계 전시회'에도 참가했는데, 이
때는 북한으로 파견을 떠나는 시기와 겹쳐 제대로 된 작품은 출품하
지 못하고 에튀드 한 점만을 출품했다. 그마저도 제목이 없어 어떤 내
용의 그림인지 알 수가 없다.

**4장**

꿈에 그리던 고국의 품에 안기다

———
1953
———

# 동경하던 고국으로

1953년은 변월룡에게 역사적인 해였다. 서른일곱에 부교수 칭호를 받은 지 얼마 되지도 않은 상황에 고국 방문이란 행운까지 주어졌기 때문이다. 상상조차 할 수 없었던 그 기회는 뜻하지 않게 찾아왔다.

4월의 어느 날, 변월룡은 소련 당국으로부터 느닷없이 파견 명령서 한 통을 받았다. 내용은 "소련과 조선 간 문화교류의 일환으로 당신을 북한으로 파견하기로 했으니 출국 준비를 하라."는 것이었다. 그것도 소련의 지도자 스탈린이 3월 5일 수수께끼 속에 사망한 지 한 달 남짓한 시점이었다. 스탈린 시대에 소련 국민이 국외로 나간다는 것은 사실상 불가능했다. 엎친 데 덮친 격으로 30여 년을 장기 집권하던 스탈린이 의문 속에 사망하는 바람에 사회 분위기도 어수선했다. 그런 상황에서 북한으로 파견명령서가 날아온 것이라 대학 당국조차 의아해할 정도였다. 변월룡의 북한 출국은 하나의 사건처럼 여겨졌다.

지금껏 고국은 동경의 대상일 뿐이지 현실의 대상이 되리라고는 추호도 생각지 못했던 변월룡은 그날부터 흥분과 설렘 속에서 매일 출국하는 날만을 손꼽아 기다렸다. 생애 처음으로, 그것도 불혹을 바라보는 나이에 방문하게 된 고국인 만큼 이 천재일우의 기회를 단순히 출장을 위한 출장으로 삼고 싶지가 않았다. 기존의 출장과는 차원이 다른, 뭔가 뜻깊고 추억 어린 여정이 되기를 갈망했던 것이다.

변월룡은 그동안 소련 땅에 발을 딛고 있으면서도 정신적 삶은 철저한 한국인으로 살아왔다. 연해주에서 태어나 소련 국민으로 살았지만 자신이 한국인임을 한시도 잊은 적이 없었고, 어디에서나 한국 사람인 것을 당당하게 밝혀 왔다. 말하자면 그의 법적 조국은 소

**넵스키 대로의 밤**
1964년, 동판화, 49×91.3cm

런이지만, 가슴 속에 있는 조국은 한국이었다. 그가 대학 졸업 작품으로 군이 〈조선의 어부들〉이란 주제를 선택한 것도, '변월룡'이란 한국 이름을 러시아식으로 바꾸지 않고 사용한 것도, 또 자신의 그림마다 군이 한글로 서명한 것도 이와 무관하지가 않다. 당시 고려인들이 흔히 하듯 '니콜라이 박'이니 '한 세르게이 미하일로비치'니 하는 것처럼 한국식 성에다 러시아식 이름을 절충하면 왠지 자신의 정체성을 잃는 것 같아 싫었고, 자신의 작품에다 한글 서명을 하면 묘한 자긍심이 생겨 가슴이 뿌듯했다.

학년말의 바쁜 일정 속에서도 변월룡은 화방을 들락거리며 고국에서 그림 그릴 준비에 만전을 기했다. 화구도 가지고 갈 수 있는 한 최대한 많이 챙겼다. 고국의 화가들에게 선물로 줄 수도 있고, 자신이 쓰다 남더라도 그들에게 주고 오면 되었기 때문이다. 그리고 실제로 그렇게 했다. 북한 화가 문학수1916-1988가 1956년 7월 24일자로

보낸 편지에 보면 "보내주신 에츄드니크이젤 겸용 화구박스를 닦을 때나 남기고 가신 이젤을 쓸 때나"라는 문구에서 이것을 확인할 수 있다.

6월 중순, 마침내 변월룡은 사랑하는 아내와 두 아들의 배웅을 받으며 모스크바행 기차에 올랐다. 교수로서 그가 맡은 본분을 깔끔하게 처리한 뒤 떠나는 길이라 홀가분했다. 모스크바에서 소련 당국과 북한대사관에 들러 출국 수속을 밟은 뒤에 다시 시베리아 횡단열차에 몸을 실었다. 모스크바에서 블라디보스토크까지 시베리아 횡단열차로 지금은 일주일이면 당도하지만 당시에는 족히 열흘 이상이 걸렸다. 열흘 이상을 달리는 동안 그는 내내 고국에서 '무엇을 할 것인가, 어떻게 보낼 것인가' 하는 생각에 몰두했다. 그러면서 이번 파견만큼은 보고서를 위한 보고서, 즉 적당히 때우는 식의 형식적 파견으로 끝내는 일은 결코 없으리라 자신에게 거듭 다짐했다.

열차는 과거 변월룡이 거쳐 왔던 길을 따라 달렸다. 스베르들롭스크 역을 경유할 때는 지독하게 힘들었던 13년 전의 추억이 주마등처럼 스쳐 갔다. 그곳은 변월룡이 미술을 처음 배운 곳이자 그를 강하게 담금질시켜 준 곳이었고, 더불어 그를 돌봐 준 고마운 교수와 오늘날의 변월룡이 있게 해준 곳이기도 했다. 그래서 지금은 소중한 추억의 한 페이지로 또렷이 남아 있는 곳이었다. 종착지인 블라디보스토크에 도착해서는 어린 시절의 아련한 기억과 추억들이 생생하게 되살아났다.

레닌그라드를 떠난 후 거의 보름간의 여정 끝에 도착한 고국은 한여름에 접어들어 있었다. 그토록 그리워했으면서도 난생 처음 밟아 보는 고국의 땅. 벅차오르는 감격의 부피가 너무 커서 그는 누적된 피로조차 못 느꼈다. 그러나 행복도 잠시, 변월룡을 반긴 것은 고국의 참담한 현실이었다.

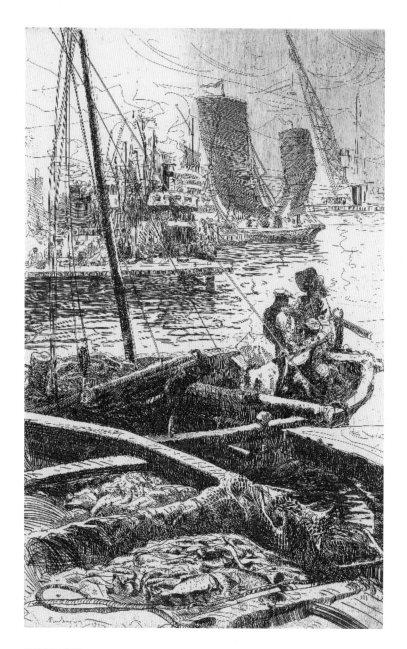

**원산항의 어부들**
1959년, 동판화, 49×31.8cm

# 평양 시절

고국의 자연은 싱싱한 초록빛으로 치장하고 있었으나 평양 시내는 그
토록 황량할 수가 없었다. 시가지에는 단 몇 채의 고건축물을 제외하
고 온전한 민가나 건물을 찾아보기 힘들었다. 시가지의 휑한 거리는
고요한 적막과 막연한 무력감으로 가득 차 있었다. 한마디로 황폐의
극치였다.

조국의 전쟁 소식은 변월룡도 소련에서 들어 익히 알고 있
었지만, 그렇다고 평양 시가지가 이렇게까지 폐허가 된 줄은 미처 알
지 못했다. 그는 가슴이 아팠지만 그렇다고 감상에 젖어 있을 수는 없
었다. 시간적 여유가 없었던 것이다. 그에게 주어진 파견 기간은 방학
3개월이 전부였다. 그것도 오고가는 데 1개월 남짓이 소요되는 것을
감안하면, 결국 고국 체류 기간은 길어야 2개월 남짓이었다. 자신의
목적을 달성하기 위해서는 서두르지 않으면 안 되었다.

북조선미술가동맹에서는 조·소 문화교류로 온 손님에 대한
배려 차원에서 동맹 소속의 화가 한 명을 변월룡에게 붙여 주었다. 동
맹 소속 화가는 주로 문화유적지나 길 안내 그리고 파견에 따른 불편
사항 등을 도왔다. 거의 이틀 간격으로 사람이 바뀌는 것으로 보아 당
번제로 번갈아가며 책임을 맡는 듯했다. 그러나 시간이 있는 사람은
그냥 나오기도 해 어떤 날은 서너 명이 되기도 했다. 어느덧 그들은 함
께 그림을 그리러 다니는 친한 벗이 되었다. 같은 화가이다 보니 서로
간에 공감대가 금방 형성되었던 것이다. 그런 과정에서 자연스럽게
화가로서의 변월룡의 진면목도 드러났다. 역시 화가가 화가를 가장
잘 알아보는 법이다.

**소나무 숲 너머의 금강산 풍경**
1953년, 캔버스에 유채, 크기 미상

**개성 선죽교**
1953년, 에튀드, 캔버스에 유채, 36×55cm

변월룡의 그림 그리는 모습을 지켜본 북한 화가들은 그의 능수능란하고 거침없는 손놀림에 찬사를 보냈다. 빠르면서 정확하고, 부드러우면서 힘 있는 필력에 감탄을 금치 못했다. 거기에다 미술이론 지식까지 해박한 변월룡에게 금세 매료되었다. 또 북한 화가들은 그의 인간적인 면모에도 이끌렸다. 항상 미소 짓는 부드러운 인상과 조용조용한 말투, 몸에 밴 예의와 겸손한 태도 등은 호감을 자아내는 데 충분한 요인이었다. 이 같은 친화력과 따뜻한 인품은 그의 태생적 성품이었다.

　　　　변월룡에 대한 소문은 화가들의 입을 통해 금방 퍼져 나갔다. 소문이 퍼지면서 북한 화가들의 발길은 끊임없이 이어졌다. 그는 북한의 화가들을 전혀 알지 못하는 상태로 왔으나, 날이 갈수록 마치 스펀지가 물을 빨아들이듯 주변에 많은 예술가가 모여들었다. 변월룡에게 매료된 북한 화가들 중에 그의 파견 기간 내내 수족이 되겠노라고

**평양의 누각**
1954년, 캔버스에 유채, 36.5×95cm

자청한 화가도 여럿이었다.

북한 화가들과 친해지면서 변월룡의 파견 생활도 급속히 활기를 띠었다. 어떤 이는 말동무와 길동무가 되어 주었고, 어떤 이는 먼 여행의 동반자로 나서기도 했다. 변월룡은 그들의 도움에 힘입어 북한의 주요 명승지와 조상들의 숨결이 배어 있는 문화유적지 등을 두루 다녀올 수 있었다. 〈개성 선죽교〉〈박연폭포〉〈개성의 인삼 농장〉과 〈금강산 길〉〈금강산 산중에서〉〈금강산 만물상〉〈햇빛 찬란한 금강산〉〈금강산의 다리〉〈금강산 풍경〉〈소나무 숲 너머의 금강산 풍경〉〈금강산의 소나무〉 등도 이때 그렸다. 심지어 변월룡은 민간인 출입통제 구역인 판문점 현장답사까지도 다녀왔다.

판문점 현장답사는 변월룡에게 가장 잊을 수 없는 체험 중 하나로 꼽힌다. 그가 판문점을 다녀갔을 때는 마침 휴전협정 체결과 포

**평양**
1953년, 에튀드, 카르통에 유채, 24.5×35.2cm

**평양 재건**
1953년, 에튀드, 캔버스에 유채, 35.5×55cm

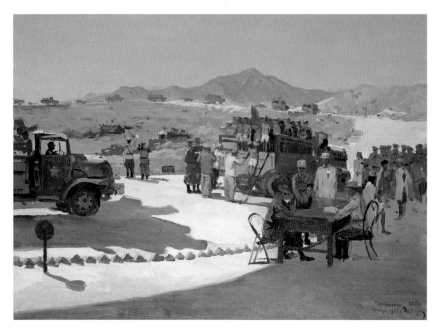

**판문점에서의 북한 포로 송환**
1953년, 캔버스에 유채, 51×71cm

**판문점에서**
1953년, 종이에 연필, 29×40.5cm

**판문점 근교 연병장**
1953년, 에튀드, 카르통에 유채, 20×45cm

로 교환이 한창 진행 중이었다. 그래서 그는 고국이 처한 아픈 시대적 현실을 가까이에서 생생하게 느낄 수 있었다. 변월룡이 남긴 판문점 시리즈 〈판문점에서의 북한 포로 송환〉〈1953년 9월의 판문점 휴전회 담장〉〈연병장〉〈판문점에서〉 등은 이때 탄생된 것이다.

그중 〈판문점에서의 북한 포로 송환〉이 눈길을 끈다. 포로들 은 속옷만 남긴 채 모두 옷을 벗고 있다.『그림으로 읽는 한국 근대의 풍경』*을 보면, 「휴전협정과 포로 송환」 페이지에서 변월룡의 이 그 림을 예를 들며 포로들이 옷을 벗은 이유에 대해 자세하게 기술하고 있다. 그 글 중 일부를 인용한다.

"그림을 자세히 보면 인민군 포로들이 윗도리를 입지 않고 있다. 판문점역을 지나 포로 교환 장소로 오는 트럭에서 '미국 놈들이 준 옷을 입고 조국으로 갈 수가 없다'며 속옷만 남기고 모두 벗어 서 길에 버렸기 때문이다. 트럭에서 옷을 찢는 사진과 포로 교환 당시 미군에게 욕을 하는 사진이 남아 있지만, 그림으로 당시 상황 을 알려 주는 작품은 변월룡의 〈판문점에서의 북한 포로 송환〉이 유일하다."

* 이충렬, 김영사, 2011

북한 화가들 중 특히 변월룡과 동갑내기인 문학수와 정관철1916-1983
이 그에게 각별했다. 그들은 나이가 같아서인지 서로 친구처럼 뜻이
잘 통했고, 변월룡이 고국에서 머무는 데 불편하지 않도록 물심양면
으로 도왔다. 당시 문학수는 평양미술대학 교수였는데 거의 변월룡의
그림자처럼 붙어 다녔고, 정관철은 북조선미술가동맹 위원장으로 지
내며 북한 미술계 최고의 위치에 있었기 때문에 그가 도울 수 있는 한
모든 지원을 아끼지 않았다. 북한 당국으로부터 까다로운 판문점 출
입 허가를 받아 낸 것도 정관철의 노력 덕분이었다.

　　　변월룡은 그런 두 사람에게 작업에 대해 조언해주는 것으로
보답했고, 북조선미술가동맹에서 주관하는 '8·15해방 8주년 기념전
시회'를 힘껏 도왔다. 그 전시회는 8·15 광복절 행사의 하나로, 미술
전시회 중에는 가장 규모가 크고 중요한 행사였다. 북조선미술가동
맹 화가들은 전시회 경험이 많지 않아 변월룡에게 의뢰하다 결국에는
전적으로 의존하게 되었다.

　　　결과는 무척 성공적이었다. 변월룡의 도움에 힘입
은 전시회는 역대 최고의 전시회가 되어 지금까지 받아
보지 못한 상부의 호평이 쏟아져 나왔다. 전시회의
놀라운 성과와 결과에 북조선미술가동맹은 한껏
고무되었다. 이처럼 변월룡은 전시회 기획 단계부
터 진행 방법까지 제반사항을 일일이 그들에게 전
수해 주었고, 출품 작품에 대해서도 아낌없이 지
도하며 조언했다. 그의 고국 생활은 그렇게 무르
익어 갔다.

　　　그러나 시간은 어느덧 9월로 접어들어,
변월룡이 고국에 온 지도 벌써 2개월이 되었다.

북한 파견 중에 찍은 것으로 추정되는
변월룡의 사진

레핀미술대학 수업이 통상 10월 1일부터 시작되기때문에 그는 9월 10일경에는 평양을 출발해야 했다. 아쉽지만 이제 정든 고국 생활의 막을 내릴 때가 다가온 것이다. 변월룡은 서서히 작품을 마무리 짓고 주변의 지인에게 틈틈이 작별 인사도 건넸다.

## 평양미술대학 학장 겸 고문으로 추대되다

그러던 가운데 변월룡은 느닷없이 북한 당국으로부터 '평양미술대학 발령' 통보를 받았다. 정식 직책명은 '평양미술대학 고문 겸 학장'이었다. 해당 통보를 접한 변월룡은 너무 기뻤던 나머지 옆에 있던 문학수와 정관철에게 꿈인지 생시인지 자기의 살갗을 한번 꼬집어 보라고 말했다 한다. 애초 변월룡의 북한 방문은 문화교류의 일환으로 단순히 작품 활동을 하기 위한 출장으로 계획된 여행이었다. 그런데 뜻밖에 평양미술대학 고문 겸 학장으로 추대된 것이다. 수행 임기는 3년으로 말하자면 평양미술대학이 어느 정도 자립할 수 있을 때까지였다.

그런데 이 3년이라는 임기는 당시 북한 당국이 시행한 3개년 계획과도 맥이 닿는다. 북한은 휴전회담이 성사되자 곧바로 전후 복구준비와 3개년계획에 돌입했다. 1953년 8월부터 시작된 전후 복구준비단계 사업은 6개월 만에 끝나고, 이어 인민경제 복구발전 3개년계획이 본격적으로 실시되었다. 3개년 계획의 기본 과제는 파괴된 경제를 전쟁 전인 1949년 수준으로 복구하고 인민생활을 안정시키는

것이었다. 이 점을 두고 보면 변월룡에게 주어진 3년의 임기도 그것과 무관하지 않아 보인다.

한편 변월룡의 초청은 북한 당국의 의도된 계획이었음이 곧 밝혀졌다. 처음부터 그를 지목해 초청한 것부터가 그랬다. 당시 북한 당국은 체제 선전과 수호를 위해 시각예술, 즉 미술의 역할이 긴요한 실정이었다. 그러나 현실은 그렇지 못했다. 미술가를 양성하는 유일한 기관인 평양미술대학*은 역사가 일천한데다 학생들을 가르치는 교수들 역시 역량이 턱없이 부족했다. 그러다 보니 대학으로서의 구실은 물론 제대로 자리조차 잡지 못하고 있었다. 교수를 포함한 화가들의 그림 수준이 당국이 요구하는 눈높이에 한참 못 미치자 북한 당국은 현 상황을 개선할 방안을 모색하지 않을 수 없었다. 그것도 속전속결, 빠른 시일 내에 질적 수준을 끌어올리는 방안을 모색하기 시작했다. 당시 북한은 그만큼 미술의 역할이 절실했다. 그래서 결정한 것이 바로 '소련의 유명 화가를 북한으로 초빙'하는 방법이었다.

처음에 북한 당국은 화가들의 '유학'을 최우선적으로 고려했다가 접었다고 한다. 정확한 이유는 알려져 있지 않지만, 초빙에 비해 유학에 훨씬 오랜 시일이 요구될 뿐만 아니라 전체 경비도 더 많이 들고, 또 화가들에게 미치는 파급 효과도 초빙에 못 미칠 것 같다는 판단 때문이었던 것 같다. 아무튼 그렇게 결론이 나자 당국은 그때부터 곧바로 적절한 초빙 대상자 물색 작업에 들어갔고, 정보를 입수하는 과정에서 전혀 뜻밖의 인물인 변월룡이 물망에 오르게 되었다. 여기에는 레핀미술대학에 유학 중이던 북한 학생들의 추천이 크게 작용했던 듯하다. 북한 유학생들은 변월룡의 실력을 누구보다 잘 알고 있었다. 사실 변월룡은 그들의 자부심이기도 했다.

* 1947년 평양미술전문학교로 개교해 1952년 평양미술대학으로 개칭했다. 한국전쟁 중 피난처로 평안북도 피현군 송정리와 용천군 산두리를 거쳐 1958년 평양시 동대원 구역에 자리 잡았다.

한인 동포가 그 대학에서 교수로 재직하고 있다는 사실 자체만으로도 그들에게는 큰 위안이었고, 여러 모로 그에게 의지하며 많은 도움을 받고 있었다.

　　여기에 나중에는 정상진까지 가세하게 되어 변월룡의 초청은 탄력을 받았다. 연해주 시절의 죽마고우였던 정상진은 당시 북한에서 문화선전성 제1부상문화부 차관이란 높은 직위에 있었다. 당시 북한에서 그의 이름은 '정률'로 불렸는데, 직책까지 곁들여 보통 '정률 부상'으로 통했다.

> "평양에 와서 보니 내가 아는 친구 하나가 있었다. 그는 북조선인
> 민위원회 체신부 부국장으로 일하는 박병섭이었다. 그는 나와 함
> 께 해병대에서 같이 복무하면서 몹시 친숙했던 친구였다. 그에게
> 서 대충 평양 사정들을 알 수 있었다. 평양에는 소련서 나온 사람
> 이 있기는 했는데 전부 소련 정보처의 지시에 따라 변명變名했으니
> 누가 누구인지 알 수가 없었다. 그래서 나도 북조선에서는 정률鄭
> 律로 통하였다. 북한에서 월남한 분들은 정상진을 알 리가 없다."*

정상진과 변월룡은 그때까지 서로의 소식을 전혀 모르고 있었다. 정상진은 카자흐스탄으로 강제 이주를 당했었기 때문이다. 그런데 초청 대상자가 뜻밖에도 변월룡으로 밝혀진다. 정상진은 그 즉시 소련 당국에 변월룡을 파견해 줄 것을 요구하는 초청장을 손수 발부하는 등 작업을 일사천리로 진행시켰다. 한시라도 빨리 친구를 만나고 싶은 심정이었던 것이다. 그때는 스탈린이 사망한 지 얼마 지나지 않은 시점이었고 변월룡 역시 초청장을 받고

* 1945년 소련이 일본에 선전포고를 하고 북한에 군대를 파병했을 때, 정상진은 소련 해병대 장교로 참전하여 북한에 가게 되었다. 정상진, 『아무르 만에서 부르는 백조의 노래』, 지식산업사, 2005

한참 후에 소련을 떠났으니, 정상진이 얼마나 초청을 서둘렀는지 알
수 있을 것이다.

하지만 변월룡에 대한 초청 내막은 철저한 비밀이었다. 그가
파견 영문을 잘 모른 채 출국한 것도 이 때문이었다. 그리고 고국에서
두 달을 지내는 동안에도 비밀은 유지되었다. 변월룡에 대한 정보만
으로 덜컥 평양미술대학을 맡길 수 없었기 때문으로 보인다. 그래서
먼저 변월룡을 초청한 후 그의 일거수일투족, 즉 교육자로서 화가로
서의 자질을 검증한 다음 결정을 내릴 요량이었던 것 같다. 만약 마음
에 차지 않으면 파견 기간이 끝나는 대로 돌려보내면 되고, 합당한 인
물로 여겨지면 그때 다시 소련 당국에 파견 변경 요청을 하면 되기 때
문이었다. 북한 당국이 이렇게 신중을 기한 이유는 국가 간의 신뢰성
때문에 임명 후의 번복이 쉽지 않을 거라는 점을 염두에 둔 듯하다.

이처럼 변월룡에게 '평양미술대학 고문 겸 학장'이란 막중한
임무가 주어진 것은 그동안의 검증 과정을 통해 그의 뛰어난 실력이
입증되었기 때문이다. 그 외에도 몇 가지 장점이 더 부각되었다. 한인
으로 의사소통이 자유로워 별도의 통역이 필요치 않다는 점과 한글을
자유자재로 썼기 때문에 행정 업무에도 전혀 지장이 없을 거라는 점
참고로 한자 실력도 출중했다. 그리고 대인관계가 원만할 뿐 아니라 겸손하다
는 점 등이다. 한마디로 북한 당국의 입장에서는 그가 안성맞춤이었
다. 북한에서 변월룡이 이룬 가시적인 성과는 이때부터 본격적으로
나타나기 시작한다.

# 북한미술계의 거대한 산이 되다

## 1953-1954

## 송정리 시절의 평양미술대학

당시 평양미술대학은 전쟁 통에 평안북도 피현군 송정리로 옮겼다. 신의주 근처에 위치한 시골이다. 대학은 거의 폐허나 다름없는 옛날 집을 임시교실로 사용하고 있었으며, 교실이 턱없이 부족해 일부 수업은 천막에서도 진행되었다. 하지만 변월룡은 이런 열악한 시설이나 환경 따위에는 아랑곳하지 않았다. 일찍이 그도 사마르칸트에서 이와 비슷한 경험을 했을 뿐만 아니라 그동안 자신이 걸어온 인생길 자체가 순탄하지 않았기 때문에 이미 그러한 환경에는 익숙해져 있었던 것이다. 따라서 자신의 임무 수행에 있어 환경은 단지 좀 불편한 것일 뿐, 큰 장해물은 못 되었다.

　　　문제는 평양미술대학의 현주소가 환경만큼이나 내실도 부실하다는 데 있었다. 대학은 명색만 미술대학일 뿐 실제로는 미술대학이라 할 수가 없었다. 단 한 권의 미술 교재조차 없었으며, 미술교육 프로그램이나 커리큘럼은 내용이 부실해 완전히 새로 짜야 했고, 교수 배치는 주먹구구식인데다가 교수들은 무능했다. 한마디로 대학의 시스템을 완전히 처음부터 뜯어 고쳐야 하는 상황이었다.

　　　그중에서 가장 큰 문젯거리는 교수들의 '무능'이었다. 잘못된 교수 배치는 바로 잡으면 되고, 미술교재 제작과 학년별 커리큘럼, 미술교육 프로그램 등은 다소 시간이 걸릴 뿐 서두르면 해결될 문제였지만, 교수들의 무능은 결코 단시간에 해결될 문제가 아니었다. 변월룡은 자신의 임무 중 최우선 과제로 교수들의 기량과 수준 향상을 꼽았다. 실력 부족에 따른 자신감 결여, 이 문제부터 해결하지 않고서는 결코 평양미술대학의 미래를 보장할 수 없다는 것이 그의 판단이었다.

송정리
1958년, 동판화, 23.4x35cm

당시 교수들은 거의 다 식민지 시절 일본에서 유학한 사람들이었는데, 그들의 공부 기간은 사실상 너무 짧았다. 소련에서 짧게는 12년, 보통은 14-15년을 공부한 후 교수로 자리 잡는 것에 비해 그들은 고작 3-5년 공부하고 교수가 되었으니 명색만 교수일 뿐, 실상은 학생들을 가르칠 입장이 못 되었다.* 그뿐 아니라 그들은 일본 현지에서 강사 경험조차 전무했으니, 말하자면 예전의 대학생이 지금의 대학생을 가르치는 격이었다. 그러다 보니 미술이 학문으로 연구된 적은 한 번도 없었다. 그가 교수들을 지도하고 육성하는 데 심혈을 기울여야 하는 이유가 여기에 있었다. 어차피 대학의 지속가능한 발전은 그들의 능력에 달린 것인데, 변월룡 자신은 3년 후면 이곳을 떠나야 하는 몸이었기 때문이다.

* 변월룡도 12년 동안 공부하고 교수로 자리 잡았는데, 스베르들롭스크 미술학교에 3학년으로 편입을 했기에 그나마 짧게 공부한 것이다.

남은 교수들이 주체가 되어 미래의 평양미술대학을 책임지고 이끌어야 했으므로, 변월룡은 교수들의 성장 잠재력을 일정 수준까지 높여 놓아야 했다. 그가 자신에게 주어진 3년이란 기간을 교수들의 석사과정 수업으로 돌린 것도 이 때문이었다. 비록 이 석사과정 프로그램은 학위가 주어지는 공식적인 과정은 아니었지만, 그는 이 기간을 가장 체계적이면서 효율적으로 보내기 위한 최선의 방법이라고 여겼다. 프로그램에는 실기 외에 소논문 발표도 포함해 교수들에게 미술이론의 중요성을 인식시켰다. 소논문은 매번 돌아가며 발표하도록 했고, 그 연구 성과는 서로 공유하게 했다. 변월룡은 교수가 학생들을 지도하기 위해서는 최소한 그 정도의 전문적 교육과 자발적 연구가 필요하다고 보았다. 해당 프로그램에는 변월룡 자신의 석박사 경험이 고스란히 녹아 있었다. 훗날 교수들이 변월룡에게 보낸 편지 속에서 '뜨거운 마음으로 존경하는 고문 선생님!' '제자 문학수 올림' '선생님의 제자 김상석 올림' 등의 표현을 보게 되는데, 이는 그때 맺어진 스승과 제자의 관계에서 비롯된 것이다.

　　　　이어 비정상적인 교수 배치도 학교 발전의 걸림돌이었다. 변월룡이 소련 당국에 제출하기 위해 작성한 보고서 초안1954년에 따르면 "이 시기, 즉 전쟁이 끝난 직후의 대학은 사정이 매우 좋지 않았다. 목각화木刻畵 전공자가 회화를 가르치고 있었고, 풍경화 화가가 학생들에게 선화線畵를 가르치는가 하면, 조선 고대 건축 예술을 연구하는 사람이 저학년 정물화 선생으로 일하고

송정리 시절의 평양미술대학 교수들. 맨 뒷줄 가운데가 배운성, 중간줄 왼쪽에서 두 번째부터 선우담, 변월룡, 김주경, 문학수, 한병렴

있는 등 교수진이 잘못 배정되어 있었다."고 지적하고 있다. 이 글을 미루어 볼 때 당시 평양미술대학의 운영이 얼마나 주먹구구식이었는지 쉽게 짐작된다. 변월룡은 전공과 무관한 비정상적 교수 배정을 정상으로 돌리는 데 노력을 기울이지 않으면 안 되었다.

다음으로는 평양 미술대학에 미술 교재가 전무全無한 점을 지적하지 않을 수 없다. 인재를 양성하는 대학에 교재가 없다는 말은 정말 믿기 어렵지만 사실이었다. 변월룡은 당장에 미술교재부터 만들어야 했다. 그러나 교재에 실을 그림이나 참고할 만한 글조차 전혀 없는 실정이라 애로사항이 여간 많지 않았다. 어쩔 수 없이 홀로 모든 그림을 일일이 그리고 글도 썼다. 많은 시간을 교재 제작에 투입해야 했지만, 출판사에서 오랫동안 일한 경험 덕분에 실수 없이 끝낼 수 있었다. 또 그렇게 서두른 결과 수업도 빠른 시일 내에 정상 궤도에 올려놓을 수 있었다.

그 밖에 변월룡은 동양화학과를 새로 개설했고, 잘못된 미술

송정리 시절 평양미술대학의 야외 모델 실기 수업

1954년 '8·15 9주년 미술전람회'

교육 프로그램 및 학년별 커리큘럼을 전면적으로 재수립했다. 심지어
사물을 비추는 각도의 중요성을 강조하며 그림 그리는 데 적합한 조
명 설치에서 물감을 포함한 간단한 화구들을 스스로 만드는 방법까지
전수해 주었다. 사실 이러한 세부 사항은 미술대학에 조금만 몸담아
본 사람이라면 다 아는 내용들로, 약간의 노동만 감수하면 되었다. 그
럼에도 교수들은 그런 간단한 것조차 제대로 모르고 있었다. 덧붙여
변월룡은 전시회의 제반사항까지 조력했다. 대규모의 전시회 경험이
없어서인지 준비가 체계적이지 못했기 때문이다.

　　　이처럼 변월룡은 대학으로서의 면모가 전혀 갖추어지지 않은
상태에서도 의욕을 가지고 자신의 직무를 책임감 있게 수행했다. 특히
동양화학과 개설은 획기적인 일이었다. 한국 고유의 전통미술에 대한

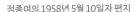

정종여의 1958년 5월 10일자 편지

정종여, **양시의 봄 병아리**
1954년, 화선지에 수묵담채, 약 30cm 내외

인식이 부족해 당시 평양미술대학에는 동양화학과가 없었는데, 변월룡은 그 중요성을 직접 당국에 역설해 끝내 동양화학과 개설을 관철했다. 이때 유명한 동양화 화가인 청계靑谿 정종여1914-1984를 교수로 끌어들인 것도 변월룡이었다. 당시 정종여로부터 받은 편지를 여기에 발췌해 옮긴다.

존경하는 변월룡卞月龍, 邊씨 성이 卞으로 잘못 씌었다 선생님
보내 주신 하서는 감사히 받아 보았습니다. 선생님의 편지를 또 보내 주신 에츄드니크를 보았을 때 선생님을 직접 만난 것과 같이 대단히 반가웠습니다.

밤늦게까지 회의를 하고 와서도 편지를 또 읽고 에츄드니크도 또 보고 보고 하다 어린아이 설날 맞이하듯 잠이 들었습니다. 저의 집사람도 보고 여간 반가워하질 않았습니다. 우리 학부조선화 선생님들과 학생들에게도 보여들 주었더니 고와서 죽을라 합니다. 조선화 박스로서는 가장 적합하게 되어 있다고들 합니다. 이제 이 박스를 계기로 공부를 더하며 자연에 더 가까워져서 공부할 결심을 다졌습니다.

선생님의 소식은 항상 문 선생문학수을 통하여 잘 듣고 있습니다. 그리고 선생님께 편지를 두 차례나 썼으나 부쳐 드리지 못하고 말았습니다. 선생님 세월이 무척 빠릅니다. 동평양 저의 집을 또 한 설야 선생님의 초상화를 그리시면서 저를 미술대학에 끌어가시려고 노력하시던 선생님. 그리고 송정리에서의 생활들이 선생님을 생각할 때마다 잊히지를 아니하였습니다. 선생님이 좋아하시던 '달래'는 오늘도 동네 아이들이 캐고 있습니다. 그리고 콩나물, 빠다의 비빔밥도 잘 자시는 것을 생각하면서 저도 혹 그렇게 먹습니다.

선생님, 선생님은 그간 귀국하시어 훌륭한 창작을 인민 앞에 많이 내놓으셔서 성과가 크시다는 말씀은 문 선생에게 여러 차례 들었습니다. 오늘 4년 만에 붓을 처음 들지만 항시 마음속에서 선생님을 잊어 본 적은 없습니다.

선생님께서 유화 부분에서만 성과의 열매를 이곳 조선에 남기고 가신 것이 아니라 미술대학에 조선화과를 설치하시는 데 그 공적이 크다 봅니다. 선생님의 훈시로 미술대학을 와서 그간 모든 애로를 겪으면서 작년에 처음으로 졸업생을 내던 때 제 가슴은 학생들을 보내면서 혼자서나마 그 뒤를 보고 눈물을 머금으며 그들의 앞날의 성공을 빌며 멀리 계시는 선생님을 회상하게 되었으며, 그날의 제 감격된 심정을 써서 꼭 선생님께 보내드리려 했습니다. 그날은 나의 일생에서 교원 사업에 처음 맞는 날이었으며 가열한 전쟁을 겪은 후, 갖은 애로를 겪으면서 혼자서 길러다 내보내는 학생이었기 때문에 또 선생님이 조선에 와서 처음으로 미술대학의 주체성을 찾기 위한 조선화과 설치의 업적과 노력은 막대하다 봅니다.

선생님은 저의 집에 오셔서 그렇게 말씀하셨습니다. 조선화를 혼자서만 그리겠느냐고, 후배를 만드는 것이 국가 앞에 큰 의무가 되는 것을 말씀하셨습니다. 그 말과 같이 조선화에 대한 관심과 배려가 당과 정부에서 크게 되었으며 또 주체성을 찾는 데도 조선화의 문제가 중요한 위치를 차지하게 되었습니다.

선생님, 우리 조선화학부도 크게 발전했습니다. 현재 학부 학생만 서른 넷. 전문부까지 합하면 일흔여 명입니다. 4년의 세월 만에 이렇게 많은 후배를 양성한 영광을 새삼스럽게 느끼면서 선생님에게 깊은 감사를 드리게 됩니다.

언제나 소련 땅을 찾아가서 선생님을 만나 묵화나 한바탕 그리

게 될 것인가 하고 생각하면 아주 생각이 멀어집니다. 이제부터는 좋은 작품을 만들어 두었다 그곳에 가서 조선화 전시회나 한번 가졌으면 합니다. 앞으로도 선생님께서는 많은 지도를 해 주시기 바랍니다. 대학교원들도 선생님이 계실 때보다는 창작 열의들이 약해졌습니다. 선생님 언제나 조선에 한번 다시 나오시겠습니까? 꼭 한번 나오시기를 고대합니다. 일전에 사생한 것을 정대중 선생님께서 백마산에서 바위 밑에서 그림 그리시던 것을 스케치한 것이 나왔습니다. 동양화적인 구도입니다. 언제인가 조그마케 먹으로 찍어 잘 되면 편지 속에 보내 드리겠습니다.

문 선생께 말씀 들으면 선생님께서는 강이 보이는 좋은 화실에서 열심히 공부를 하신다는데 이 글을 쓰는 순간 나는 그곳 선생님 방에 가서 앉아 옆에서 이야기하는 선생님 체온을 느끼게 됩니다.

추신 이 종이가 이조시대 조선 참지입니다. 삼가컨대 편지 쓰는 종이이지요.

정종여, 1958년 5월 10일

변월룡보다 두 살 위인 정종여는 그때의 고마움 때문인지 1954년 2월 1일에 그린 그림 〈양시의 봄 병아리〉를 변월룡에게 선물로 주었다. 조그마한 이 그림은 그의 아들 세르게이의 화실 벽에 지금도 걸려 있다.

한국미술사에서 빼놓을 수 없는 화가 정종여는 경상남도 거창이 고향이다. 셋째 아들로 태어난 그는 여덟 살에 거창공립보통학교에 입학해 열네 살에 졸업했다. 학교에 다니면서 꽃과 새, 나비, 닭 등을 너무나 생동하게 잘 그려 주위 사람들과 선생님을 놀라게 했다고 한다. 1933년 오사카미술학교 동양화과에 입학해 고학으로 1940년 연구과 과정까지 마쳤다. 재학 중인 1936년 선전鮮展'국전'의 일제시대

**국화를 그리는 정종여**
1954년, 종이에 연필, 35×20cm

명칭에 〈추교秋郊〉가 입선하면서 화단에 등단한 후, 1939년에는 〈3월의
눈〉이 특선하고, 그 이듬해에도 〈석굴암의 아침〉이 특선했다.

　　귀국해 고향에서 주로 생활을 하다가 서울에서 8·15 해방을
맞은 정종여는 1950년 인민군 후퇴 시 월북했다. 월북 후에는 1951년
부터 조선미술가동맹 중앙위원회 위원으로 있으면서 1952년 2월까
지 국립미술제작소에서 작품 활동을 했고, 1953년부터는 조선미술가
동맹 중앙위원회 집행위원에 당선되었다. 그때 변월룡과 인연이 닿아
1954년 1월에 평양미술대학으로 발령을 받았다. 그의 재능을 단번에
알아본 것이다. 대학에서 정종여는 조선화 강좌 교원 및 강좌장으로
10년간 후진 양성과 작품 활동을 병행했고, 1962년에는 교육사업에
서 이룩한 공로로 부교수 학직을 받았다.

1964년부터는 조선미술가동맹 중앙위원회 부위원장 겸 조선화 분과 위원장으로 임명되어 정관철과 함께 조선화를 '주체미술'의 기본으로 내세우는 일에 매진했다. 1974년에는 공훈예술가의 칭호를 받았고, 1978년부터는 만수대창작사 조선화창작단 소속 미술가로 사망할 때까지 활동했으며 1982년에는 인민예술가의 칭호를 받았다. 1984년 12월 30일 병으로 사망하자 평양에서 발행되는 신문《민주조선》과《평양신문》에 부고가 실리기도 했다. 사망 후인 1986년 12월에는 '정관철, 정종여 2인 미술전람회'가 개최되어 월북 이후부터 1981년 사이 제작된 작품 60여 점이 전시되었다.

## 동양화에 관심을 돌리다

이렇게 정종여를 교수로 끌어들인 후부터 동양화의 발전은 물론 한국 전통미술에 대한 인식도 크게 개선되었다. 변월룡에게 보낸 문학수와 정관철의 편지에서 다음과 같은 내용을 볼 수가 있다.

> 고문 선생님의 말씀 특히 조선미술의 특징적인 것, 맑고 날카로운 것이 부족하다는 평은 정종여 동무의 마음에 정말로 깊이 들어박혔나 봅니다. 고개를 끄덕끄덕하면서 그러한 방향에서 노력하겠다고 결심했습니다.
>
> 동양화 발전을 위하여 이달 15일에는 저희 강좌에서 연구회를

가지겠습니다. 그리고 고문 선생님께서 부탁하신 렉찌야강의에 필
요한 동양화 작품 사진은 정종여 동무에게 부탁했습니다.

문학수, 1955년 2월 12일

변 선생이 물으신 조선화 화선지 풀 배접하는 방법은 정종여 선생
한테 전했습니다. 정종여 선생이 자세히 편지 쓰리라고 믿습니다.
한설야 선생이 인도 뉴델리에서 며칠 전에 돌아오셨습니다. 변 선
생님 말씀을 하였더니 앞으로 또 화선지를 많이 구하여 보내 주시
겠다고 하셨습니다.

정관철, 1955년 5월 8일

그런 한편 근원近園 김용준1904-1967이 보낸 편지에서
도 변월룡이 당시 동양화에 얼마나 큰 관심을 가졌는
지가 엿보인다.

롱천에서처럼 좋은 이야기도 듣고 토론도 하면서
같이 일하던 행복을 꿈같이 회억回憶만 하고 있을
뿐입니다. 선생이 오신다면 우리 조선미술계는 얼
마든지 활발히 발전할 수 있겠는데, 선생의 깊은
조예는 한마디 한마디가 모두 예술 창작에 큰 이익
을 주는 말이 되는데, 더구나 선생의 묵화에 대한
견해와 그 올바른 인식은 나에게 참으로 놀라운 것
이었습니다.

　　나는 조선 묵화의 현상에 대하여 혼자서 애태
우고 있습니다. 똑바로 말하여 묵화의 경지와 그

**사슴과 나무**
1955년경 추정, 습작, 화선지에
수묵담채, 133×65cm

김용준의 1955년 5월
5일자 편지

올바른 방향으로 이해를 가진 사람은 조선에는 거의 없습니다.

들으니 선생은 그간 묵화 공부도 열심히 하셨다는데, 나는 선생의 묵화를 몹시 보고 싶습니다. 나도 틈만 있으면 묵화를 그려 보려고 갖은 노력을 다 하나 연구 사업으로 틈도 별로 없지만 종이와 먹과 채색도 구할 길이 없고 또 주위에서 도와주는 사람도 없어서 속만 상하고 있습니다.

아무튼 선생이 오셔야 나의 사업에도 큰 도움이 되겠습니다. 고전 미술을 계승하며 발전시키는 데 나 혼자의 힘만으로는 도저히 불가능합니다. 선생의 생각과 나의 생각이 같은 점이 많고 선생의 의견에 좋은 점이 많은 만큼 꼭 선생이 오셔야 내가 하는 사업에 자신을 가지고 나아갈 수 있습니다.

선생이 오신다면 나도 없는 틈을 얻어서라도 묵화를 발전시키고 새로운 방향으로 그림도 그려 보고 싶습니다. 또 내가 당하고 있는 애로도 선생이 계시면 해결될 일이 한 두 가지가 아닙니다.

김용준, 1955년 5월 5일

『근원수필』로 유명한 김용준의 글을 보면 두 사람은 당시 자주 만난 것으로 보인다. 글 내용은 주로 묵화의 계승·발전에 쏠려 있고, 변월룡의 도움을 애타게 구하고 있음을 볼 수 있다. 이것만으로도 그가 당시 동양화에 얼마나 깊이 경도되고, 또 깊숙이 관여했는지 알 수 있다.

근원은 편지에서 "똑바로 말하여 묵화의 경지와 그 올바른 방향으로 이해를 가진 사람은 조선에는 거의 없습니다."며 자신과의 대화 상대는 변월룡 당신 외에는 없음을 은근히 내비치고 있다. 그러면서 생각이 같은 점이 많다고 했는데, 이는 두 사람 모두 동양화를 민족 고유의 예술로 인식하고 있음으로 해석된다. 나아가 "선생의 의견에 좋은 점이 많은 만큼 꼭 선생이 오셔야 내가 하는 사업에 자신을 가지고 나아갈 수 있습니다."라는 부분의 '사업'은 동양화, 좀 더 구체적으로는 묵화를 변월룡과 함께 계승하고 발전시켜 미래의 '민족회화'로 삼으려한 것이 아니었을까 싶다.

　　근원은 처음에는 동양화를 공부하다 일본으로 유학 간 뒤에는 유화로, 귀국 후에 다시 동양화로 전환한 특이한 화가이다. 그가 동양화와 유화를 넘나들다 완전히 동양화로 돌아선 데는 동양화에서 보다 깊은 철학적 깊이와 경지를 읽었기 때문으로 보인다. 하지만 북한에서는 자신을 이해하고 따르는 자가 별로 없어 제대로 뜻을 펼치지 못한 것 같다. 그렇다고 그가 활동을 접은 것은 아니다. 평양미술대학 조선화학부 강좌장을 지내며 조용히 저술 활동과 작품 활동을 병행했다. 다만 자신의 웅대한 뜻에 비하면 보잘 것 없는 삶일 뿐이었다. 북한에서 웅지를 펼칠 여건이 그에게 주어지지 않은 탓이다. 그러다 63세라는 비교적 젊은 나이로 세상을 떠났다. 김용준의 죽음은 수수께끼를 담고 있는데, 많은 사람이 그의 죽음을 자살로 추정한다.

　　근원은 해방 직후 서울대학교 예술대학 미술학부 교수와 동국대학교 교수로 재직했고, 6·25 전쟁 시기에는 서울대학교 예술대학 임시학장을 지내다 인민군 후퇴 시에 월북했다. 유화가, 동양화가, 교수, 미술평론가, 수필가, 조선미술 연구가 등 그의 이력은 매우 다채롭다. 근원은 워낙 유명해 모르는 사람이 없는 관계로 굳이 이력 설

**근원 김용준**
1953년, 종이에 목탄과 연필, 44×33.5cm

명을 덧붙일 필요가 없을 것이다. 변월룡의 동양화 강조는 정상진과
의 인터뷰 내용도 참조할 만하다.

"변월룡은 평양미술대학 동양화학과 개설의 필요성을 당국에 역
설하기 위해 '한국 전통미술의 우수성'을 강연했습니다. 그 강연
에서 월룡이가 예로 든 그림 중 단원檀園 김홍도의 〈씨름〉이 내게
픽 인상적으로 기억에 남아 있습니다. 사실 나로서는 김홍도라든
가 그런 옛날 그림을 그저 그렇게 봤는데, 그림도 조그맣고, 난 잘
모르겠는데 대단한 화가라는 겁니다. 가는 붓으로 그냥 획획 그은
선 같은데, 그 선이 아주 경지가 높다는 겁니다. 덧칠이나 군더더
기가 전혀 없다면서, 우리 보고 생동감이 느껴지지 않느냐면서, 그
선은 누구도 흉내 낼 수 없는 선이랍니다. 또 척척 그은 선에 사람
들의 온갖 표정, 즉 희로애락이 다 들어 있다는 겁니다. 그러나 나
는 문학을 해서 그런지 선보다는 콤포지션구도, 구성 설명에 더 끌립
니다. 월룡이는 〈씨름〉의 콤포지션이 그렇게 탁월할 수가 없다면
서 입에 침이 마르도록 칭찬을 하더군요. 사람들이 삥 둘러앉은 원
형 구도에서 모든 사람들이 씨름하는 주인공에 집중하여 팽팽한
긴장감이 감도는데, 엿장수를 배치해 그 긴장감을 완화했다는 겁
니다. 엿장수는 씨름선수를 등진 채 시선도 바깥을 향해 서 있게
하여 그저 엿을 파는 데만 관심을 두게 했다고, 그런 설명을 한단
말이지요. 이는 문학과도 일맥상통한 부분이 있습니다만… 아무
튼 엿장수를 그림에 등장시킴으로써 '긴장과 이완'의 절묘한 조화
를 얻었다는 그의 설명이 아직도 기억에 생생합니다. 아무튼 그 강
연의 요지는 동양화, 당시 북한에서는 조선화라고도 했는데… 김
홍도 같은 그림을 계승·발전시켜야 한다는 것이었습니다."

1954년, 소련 당국에 제출하기 위한
보고서 초안 부분

정상진의 말에서 쉽게 확인되듯, 변월룡은 한국의 동양화가 중에서도
김홍도를 가장 으뜸으로 꼽은 것 같다. 그 외 변월룡의 귀국보고서 초
안도 참조할 만하다.

> 본인이 제의한 바에 따라서 평양미술대학은 1953년 10월에 대학
> 내에 동양화 전공을 개설하는 데에 대한 건의서를 북한 당국에 제
> 출했고, 이 일에 본인이 직접 참여했다. 당국에서 이에 해당하는 결
> 정을 내리고 나서, 상기 전공을 개설하는 일에 대해 본인은 대학에
> 조력했다. 동양화 전공 개설과 관련하여 '조선 전통회화 연구, 이를
> 사실주의적 방향으로 발전시킬 가능성'이라는 테마로 강의 및 토
> 론이 회화 학술회의에서 수차례 행했다. 본인이 제안한 바에 따라,
> 동양화를 가르치기 위한 교육 프로그램이 짜여졌고….

**레닌께서 우리 마을에 오셨다!**
1964년, 동판화, 49.3×91.5cm

## 모든 학과에 영향을 미치다

변월룡의 영향력은 평양미술대학 곳곳에 미치지 않은 곳이 없었다. 레핀미술대학에서 회화를 전공했으니 조각이나 무대미술, 판화 등은 그와 무관할 것 같지만, 당시 변월룡은 모든 장르를 망라해 지도했다. 그 계통의 교수들이 변월룡에게 보낸 편지를 통해 이러한 사실을 확인할 수 있다. 먼저 조각과 교수 김정수1917-1977의 편지를 훑어보면면, 변월룡에 대한 존중을 볼 수 있다.

> 선생님이 저에게 말씀하시던 것을 저는 항상 가슴에 사무치게 간직하고 있습니다.
>
> 즉, 일을 하지 않고 성과만 바라는 태도, 리수노크데생의 부족, 쩨마테마를 현실에서 얻어 낼 것, 조선 사람의 특징을 잡을 것, 모델을 보고 일할 것, 모방하지 말 것, 다른 사업보다 공부를 더 열심히 할 것 등. 저는 선생님께서 저에게 주신 말씀을 다만 형식적으로 접수하지 않기 위하여, 저의 창작에 실제 도움이 될 수 있게 하기 위해 노력하겠습니다. 지난 겨울에 저는 그림 그리는 동무들과 같이 야간 리수노크에 참가하여 열심히 공부하였습니다. 저는 금년도 작품 구상을 위하여 현지 파견을 나가 보았습니다. 저는 항상 리수노크에 대한 것을 머리에 두고 일하고 있습니다.
>
> 김정수, 1955년 6월 5일

김정수1917-1997는 경상남도 창원에서 몰락한 양반 가문의 맏아들로 태어났다. 그는 보통학교 4학년 때부터 예술에 뜻을 세웠는데, 카프

김정수의 1955년 6월 5일자 편지

KAPF, 조선프롤레타리아예술가동맹 영화미술부 활동을 하던 외삼촌 강호가 영화 〈암로〉 촬영을 위해 김정수의 동네로 왔을 때 그가 배우와 스태프를 지휘하는 모습에 반한 것이 계기가 되었다. 그는 학교를 졸업한 후 부산에서 백조도안사 간판점을 경영하고 있는 외삼촌에게 가서 일을 배웠다. 이를 바탕으로 서울로 진출, 경성도안사 조수로 취직했다. 스물한 살이 되자 김정수는 자기 적성에 맞는 조각을 공부하기 위해 일본미술학교 조각과에 입학한다. 유학 시절 제작한 〈물 긷는 여자〉를 문전文展, 일본의 국전國展과 선전에 출품하여 각각 입선했다.

　　　1943년, 귀국해 요업연구소에 취직했다가 조각가 윤효중의 대화숙미술제작소에서 작품 활동을 했다. 해방을 맞으면서 좌익적인 조선프롤레타리아미술동맹과 조형예술동맹에 가맹하여 간부로 활동하던 중 1946년 7월 하순, 북조선임시인민위원회 강원도해방탑건설준비위원회의 초청으로 조규봉, 이석호, 이쾌대와 함께 해방탑모란봉에 건립된 해방기념탑 건립 문제를 협의하기 위해 북행길에 올랐다.

　　　월북 이후, 김정수는 조선미술가동맹 소속으로 1947년 5월

까지 해방탑 부각을 맡아 〈돌격〉을 제작했다. 1947년 9월부터 문학수, 황헌영, 김석룡 등과 함께 평양미술대학 첫 교원으로 발령받아 생의 마지막까지 조각학부 조각강좌장, 학부장, 주체미술연구소 실장 등을 역임하면서 많은 저서와 논문을 발표했다. 무대미술 교수였던 서옥린 1924-?도 변월룡과 편지를 주고받았다.

> 그간 저는 선생님의 지도로 이루어진 〈춘향전〉 제작 사업에 몰두했습니다. 선생님이 계시는 동안에 무대화를 지도받았어야 할 터인데 준비 사업들이 여의치 못해 선생님이 출발한 후에도 근 1개월이 지나서야 회화를 착수하게 되었습니다. 선생님의 지도에 보답하기 위해 제1막은 정관철 위원장 동지와 임홍은 선생이, 제2막 1장 '춘향의 집'은 김만형* 동무가, 2막 2장 '사랑가' 장면은 선우담 선생과 김진항** 동무들이, 3막 '능한각'은 길진섭 선생이, 5막 2장 '옥' 장면은 오택경 선생이 각각 수십 명의 회화 분과위원회 간부 화가들과 같이 근 3개월에 가까운 기일을 가지고 완성해 주었습니다.
>
> 조선연극사 이래 처음으로 미술 대가들이 참가한 덕분에 춘향전의 무대 장치는 그야말로 "아름답고 생활이 풍부히 담긴" 무대미술이라는 선전상 동지의 칭찬을 받게 되었으며 정전 이후 복구건설 도상에 있는 조선 인민들의 꽃피는 예술의 대표적 작품이라고 《신문화보》 등 지상에서 다대한 찬양을 받았습니다.
>
> 선생님은 불과 짧은 기간이나마 수다한 문제와 그 해결 방법을 가르쳐 주었습니다. 이 사업에서 얻은 경험을 가지고 무대미술 분과위원회에서 열리는 디자인 합평회 때마다 동지들에

* 편지에는 김만영으로 쓰였는데 김만형으로 수정했다. 김만영이란 화가는 존재하지 않을 뿐 아니라 여기에 참여한 화가들의 면면과 격에 견주어 볼 때 화가 김만형(1916-1984)이 확실시되므로 오자로 보인다.

** 위와 같은 이유로 김진황을 김진항(1926-?)으로 수정했다.

게 그 구성과 배치와 수법과 방향들에 대해서 논의하고 있으며 선생님의 지도에서 얻은 문제들을 내어 놓곤 합니다.

선생님, 나는 춘향전 창작 과정에서 한 가지 의문을 해명받기 위해 문의할 문제가 있습니다. 다름 아니라 2막 1장 부용당의 건물을, 밤 장면이므로 회화에서 일체 밤으로 그렸는데 여기서 밤 광선으로 조명을 한 결과 너무 어두워졌습니다. 즉 조명에서 해결 받아야 할 밤 광선을 그림에서 완전히 표현한 결과는 어두운데 어두운 조명을 던진 것으로 참으로 어두워졌습니다. 선전성에서 방소 견학을 한 동무들의 말에 따르면 특수한 것예를 들어 예브게니 오네긴*의 장면 등을 제외하고는 밤 장면이라도 회화는 낮 광선과 같이 그리고 조명의 힘으로써 밤을 형상한다고 하는데 이는 여기서 해명하기 곤란했습니다. 바쁘신 가운데 이러한 해명 요청을 하는 것이 죄송합니다만은 그 수법을 가르쳐 주었으면 합니다.

서옥린, 1954년 12월 12일

* 푸시킨의 장편
  운문 소설을
  바탕으로 한
  차이콥스키의
  오페라

서옥린의 1954년 12월 12일자 편지

이 편지는 변월룡이 북한을 떠난 후 3개월이 조금 지난 시점에서 쓰였
다. 내용에서 보듯 북한에서 서옥린은 변월룡에게 무대미술을 지도받
았지만 시간이 짧아 실습은 많이 못한 듯하다. 실제로 그가 소련 당국
에 제출하기 위한 보고서 초안에도 "〈춘향전〉을 무대에 올리기 위한
무대 구성 스케치 작품에 대한 논의에 참가했다."고 명시되어 있지만,
당시 북한 측의 준비 소홀로 거의 초안만 잡아 주고 깊이 있게 도움을
주지는 못한 것 같다. 그래서 서옥린은 서신으로라도 그 답답증을 풀
어 주길 바라고 있다.

　　이 같은 서신상의 지도 방법은 서옥린 외에도 많은 교수와 화
가들이 사용했다. 변월룡은 그런 편지에 일일이 성심성의껏 답장을
해주었다. 판화 교수 배운성1900-1978도 예외가 아니었다.

　　선생님께서 조선에 남겨 놓은 업적은 과연 큽니다. 우리 대학이나
　　미술계 전체에 새로운 길을 밝혀 주셨습니다. 선생의 예리하고 공
　　정하며 이해 깊고 정다운 비판과 지도는 누구에게나 한결같았으며
　　선생님의 그러한 영향이 우리들에게 얼마나 큰 힘과 기쁨이었던가
　　선생은 모르실 것입니다. 언제나 선생님을 다시 뵈옵게 될는지 그
　　것만 고대합니다. 선생님의 명랑하신 웃음소리가 아직도 귀에 쟁
　　쟁합니다.
　　　선생께서 지시하신 대로 저는 지금 도안학부에서 교수하고 있
　　습니다. 지금은 주로 판화에 전력을 기울이고 있으나 판화에 대한
　　설비와 원조가 제대로 되지 못하는 형편이므로 애로가 많으며 학생
　　들도 이에 대한 열의가 전혀 보이지 않는 것이 심히 유감입니다.
　　배운성, 1955년 5월 30일

춘향전 보고, 깨끗이 사랑 우러선조 들의 아름다움이
늦겨젓슴이다 고문선생님이 나오서서 꼭 보서야 하겠슴이다
배누튼의 동렬 만한 연기가 눈기 띄엿슴니다
특히 춘향이모친머 방자가 조탄스 12의 춘향이 옥 중 장면
이 잘 연출되됫슴니다 ‥‥

모란봉 지하극장에서 『춘향전』의
한 장면입니다 (리도령이 춘향이
네집에서 처음 만나는 장면입니다)

고문선생님이 그리신 무대 장치도 무대가 좁아서 사용하지못하여서
보지 못했슴니다

문학수의 1954년 12월 26일자 편지

전번 '8·15, 10주년 기념 미술전람회'에 출품한 유화 한 점 독일에서
자라나는 고아들 과 목판화 여섯 점 중에서 유화는 교육성教育省에서, 판
화 다섯 점은 전부 미술박물관에서 수매했습니다.

이번에는 평도 좋았고 이곳에 와서 처음으로 거둔 성과였으며
여기에는 선생님의 사심 없는 충고와 조력의 혜택이 큰 줄 압니다.

배운성, 1955년 12월 27일

이처럼 그의 영향력은 회화과뿐 아니라 평양미술대학의 모든 학과에 스며들어 있었다. 이는 교수들이 변월룡에게 무한한 신뢰와 전폭적인 지지를 보냈다는 뜻으로 해석된다. 만약 자신에게 별 도움이 되지 않거나 배울 것이 없었다면 그런 공감대가 형성되지 않았음은 물론이고 이처럼 그에게 의지하며 자발적으로 따를 리가 만무했다.

사람은 보통 수준이 엇비슷하거나 조금 뛰어나 보일 때 시기나 질투를 느낀다. 하지만 그 수준을 한참 초월해 있거나 도저히 오르지 못할 나무로 느껴지면 자존심을 내려놓게 된다. 변월룡보다 열여섯 살이나 많고 유럽, 특히 독일과 프랑스에서 19년 동안이나 유학한 배운성도 예외가 아니었다. 배운성의 12월 27일자 편지에서 "선생께서 지시하신 대로 저는 지금 도안학부에서 교수하고 있습니다."란 글귀에서 읽히듯, 배운성은 도안학부로 옮긴 듯하다. 변월룡의 평양미술대학 개혁 중 하나인 '교수 배치'에 그가 순순히 따른 것이다. 확실하진 않지만 아마도 당시 그는 유화 교수를 담당하지 않았나 싶다. 당시에 그는 판화

송정리 시절, 평양미술대학 조각수업 모습

송정리 시절, 평양미술대학의 모델 수업

와 유화를 병행하고 있었지만 유화를 더 많이 그리고 있었다.

배운성은 서울 명륜동에서 가내수공업자의 넷째 아들로 태어났다. 그가 다섯 살 나던 해 아버지가 세상을 떠나 가정 형편이 아주 어려웠다. 인현공립보통학교에 다니다 학비를 대지 못해 중퇴했지만, 경성중학교 급사로 들어가 일하면서 공부를 야학으로나마 계속해 나아갔다. 1919년 스무 살 때 3·1운동에 참가, 일제의 식민지 통치를 반대하는 신문 《자유신종보》《혁신공보》 등 비밀리에 등사해 배포하는 일에 가담했다. 이후 3·1운동 관련자 탄압이 심해지자 그해 10월 일본으로 향했다.

1922년, 배운성은 자신의 후견인 역할을 했던 백인기의 아들 백명곤이 독일 유학길에 오를 때 따라나섰다. 백명곤의 수발을 들기 위한 동행이었다. 그러나 백명곤이 병들어 귀국하게 되었을 때, 배운성에게는 돌아갈 여비를 보내 주지 않아 졸지에 타국에서 고아 신세가 되고 말았다. 베를린에 체류하면서 그는 고학으로 베를린 국립미술종합대학에 입학했다. 1927년에는 '학생미술전람회'에 출품한 작품이 입상해 이때 받은 상금으로 프랑스를 여행했으며, 파리에서 열린 추기전람회에 목판화 〈자화상〉을 출품해 입선했다.

그가 유럽을 무대로 활동한 그동안의 노력은 실로 대단했다. 몇 차례의 개인전을 비롯하여 각종 공모전에 출품하여 여러 차례 입선과 특선을 했다. 그 시절의 작품들은 함부르크, 베를린, 쾰른, 프라하, 바르샤바, 빈, 파리 등지에 있는 여러 미술박물관에 소장되어 있다.

배운성은 1930년에 대학 연구원까지 마친 후에도 10여 년 더 유럽에서 작품 활동을 펼치다 19년 만에 서울로 귀국했다. 귀국 후 홍익대학 학과장과 경주예술학교 명예교장을, 1949년 제1회 대한민국미술전람회국전 서양화부 추천작가 및 심사위원을, 6·25 전쟁 때 북

한 체제 국립미술제작소 판화부를 이끌다 월북했다. 1961년에는 북한에서 환갑을 맞아 개인전을 열고, 나중에는 공훈예술가 호칭도 받았다.

배운성의 삶을 들여다보면 쓰러졌다가 다시 벌떡 일어나는 '오뚝이 인생'이란 생각이 든다. 어린 시절 경성중학교의 급사로 젊은 시절에는 백인기의 집에서 서생으로 이어 백명곤의 유학 뒷바라지로 갖은 역경을 딛고 끝내 자신의 꿈을 실현한 삶의 노정이 그렇다. 거기다 전쟁 때의 부상으로 '외상 뇌수 쇠약'이라는 일종의 신경쇠약증에 걸려 고통 받으면서도 건강 관리를 잘해서 78세까지 장수했으니, 작품 못지않게 삶에서도 '인간 승리'를 이룬 셈이다. 배운성의 아들도 그의 뒤를 이어 평양미술대학을 졸업하고 신의주에서 판화가로, 창작 지도 일꾼으로 활동하고 있다고 전해진다.

이렇게 변월룡은 자신의 전공과 무관한 교수들과도 스스럼없이 잘 지냈다. 처음에는 서로 일면식도 없는데다 전공도 다른 상태에서 자신들의 자존심과 직결되는 민감한 사항을 쉽게 내려놓을 리가 만무했을 그들이 시간이 갈수록 변월룡에게 무한한 신뢰를 보였다는 점이 흥미롭다. 그의 진면목이 드러났기 때문에 가능한 일이었고, 실제로 유화, 판화, 소묘, 무대미술, 심지어 조각에 이르기까지 다방면에 걸쳐 탁월한 능력을 입증해 보였다.

그가 이처럼 매체의 구애를 받지 않고 각기 다른 장르에 관심을 가진 것은 '미술의 원리는 대동소이'하다는 데에서 연유한다. 단지 사용하는 재료가 달라 표현 방법이 익숙지 않을 뿐이라는 생각이었다. 그는 평소에도 여러 가지 매체를 실험하거나 작품으로 시도했다.

**화가 배운성**
1953년, 종이에 목탄, 29×25.5cm

## 데생의 중요성

변월룡은 고문 겸 학장으로 있으면서 공사公私 구분이 명확했을 뿐만 아니라 어떻게든 고국의 미술 발전을 위해 기여하겠다는 진정성도 함께 보여 주었다. 교수들도 이에 공감해 변월룡의 등장을 심기일전의 계기로 삼게 되었다. 실제로 당시 북한 미술계 분위기는 그의 등장으로 '능력을 높이는 것이 우선'이라는 기류가 전반적으로 강하게 일었다. 말하자면 그를 통해 자신들의 미래를 꿈꿨던 것이다. 대학의 모든 학과 교수가 자존심을 접고 그에게 배움을 자청한 이유도 바로 여기에 있었다.

변월룡이 가장 강조한 사항은 데생이었다. 대학의 모든 학과에 예외를 두지 않고 이것을 똑같이 적용하고 강조했다. 그가 보기에는 전공을 떠나 미술의 근간이 데생임에도 당시 교수들의 실력이 너무 부실하다고 생각했다. 그래서 교수들의 수준을 높이기 위해 매일 데생을 하게 했고, 또 매주 시간을 따로 마련해 직접 시범을 보이며 함께 그렸다. 그의 데생 수업 방법은 당연히 레핀미술대학의 수업 방식에 따랐는데, 그 과정을 간단히 소개하면 이렇다.

레핀미술대학의 1학년 과정 데생 수업은 주로 두상頭相의 구조를 연구하면서 그린다. 그것도 모델의 한쪽 방향만을 그리는 것이 아니고 여러 측면의 두상을 한 화면에 담게 한다. 2학년 때는 손과 발을 집중적으로 그려 익숙해지면 손발이 드러나는 반신상 또는 전신상을 그리게 한다. 3학년 과정에 접어들면 배정받은 교수의 화실에서 인물과 인물을 둘러싼 사물과의 관계를 깊이 있게 공부하고, 4학년 때는 주로 군상群像, 즉 두 사람 이상을 그리도록 한다. 두 사람을 그

린다는 것은 이야기가 있는 그림을 뜻하는데, 이때부터는 콤포지션을 더욱 강조하고 색 처리를 일관성 있게 하는 방법 등을 심층적으로 연구하게 된다. 그러다 5학년에 접어들면 지금까지 배운 데생을 토대로 그림에 완성도를 부여하도록 한다. 서서히 졸업 작품 연구 및 대비 체제로 접어드는 것이다.

하지만 이것은 단지 데생 수업만을, 그것도 수박 겉핥기식으로 말했을 뿐이다. 좀 더 세부적으로 말하면 옷을 벗은 모습과 입은 모습의 비교라든지 입상立像과 와상臥像, 연필이나 펜, 파스텔 등의 재료 사용, 정밀 묘사와 크로키, 거친 표현과 부드러운 표현 등 다양하다. 그뿐 아니라 풍경화나 기타 그림들을 무척이나 다양하게 그리게 한다.

당시 이러한 과정을 거치지 못한 북한 화가가 데생의 어려움을 호소하는 것은 당연했다. 북한미술계 최고 위치에 있던 정관철도 "변 선생 말씀대로 리수노크를 부지런히 죽어라고 해야겠습니다. 확실히 저에게 리수노크가 대단히 부족해요!"라고 했으며, 문학수는 변월룡의 가르침에 따라 수업을 충실히 진행하고 있음을 편지를 통해 전하고 있다.

> 석고상을 그렸는데 그림이 완성되는 것 같았습니다. 리수노크가 더 단단해진 것 같았습니다. 더욱 모든 순서와 방법을 반복하여 그림이 더 튼튼해지고 더욱 완성해 들어가는 대로 덤비지 말고 지도하자는 이야기가 있었습니다. 저희들은 예과 시대의 리수노크들이 좋은 학생만 뽑아서 구성한 학부 1학년 학생들의 장래를 무한히 촉망하고들 있습니다.
>
> 문학수, 1954년 10월 14일

(왼쪽부터) 1학년 데생, 2학년 데생
변월룡이 저자로 참여한 책 『데생 학습 교재』의 예시 그림들이다.

> 내일부터 1학기 성적 채점들을 하게 됩니다. 이번 학기 성과로는 역
> 시 리수노크들이 낫습니다. 특히 임병삼 동무가 지도하는 조각학부
> 리수노크가 눈부시게 발전했습니다.
>
> 문학수, 1955년 1월 11일

문학수의 편지를 보면 조각학부도 데생 수업에서 예외가 될 수 없음
을 알 수 있다. 당시 변월룡은 "입체인 조각이나 평면인 그림이나 그
근본은 같다."라고 말하며 미켈란젤로나 레오나르도 다 빈치, 로댕 그
밖에 소련의 유명 조각가들의 데생을 예로 들었다. "위대한 조각 작품
은 그만한 데생력이 받쳐 주었기에 그런 명작으로 탄생할 수 있었다."
며 우선 데생력 키우기를 주문했다. 변월룡의 지론은 일차적으로 데

(왼쪽부터) 3학년 데생, 4학년 데생, 5학년 데생
변월룡이 저자로 참여한 책 『데생 학습 교재』의 예시 그림들이다.

생이 마음먹은 대로 흡족하게 되어야 거기에서부터 응용력이 생성되
어 나오고, 그런 다음에 비로소 자기 사상과 철학을 담아낼 수 있는 창
작의 그릇이 마련된다는 것이었다. 데생은 창작의 날개를 펼치기 위
한 기본기였다. 이런 데생의 강조는 「교수의 자질을 높이기 위한 시
도」라는 그의 보고서 초안에도 나온다.

"교수로 있던 미술가들은 대부분 일제에서 미술대학이나 전문대
학을 친 사람들이기 때문에, 형식주의와 모더니즘의 흔적이 강하
게 드러나 있었다. 주로 기존 그림을 모사했다. 기존 작품에서 약
간씩 구도상의 변화를 꾀하고, 서양인의 얼굴 대신에 조선인의 얼
굴이 그리는 것 뿐이었다."

이 글에는 변월룡이 왜 그토록 그들에게 데생을 강조했는지가 함축적
으로 표현되어 있다. 데생이 빈약하다 보니 창작은 고사하고 모사나
흉내로 일관하고 있음을 지적하고 있다.

　　　그런 한편, 변월룡은 교수들에게 어떠한 경우든 자연을 실제
로 보고 관찰하면서 그림을 그리도록 요구했다. 그렇게 해야 그림이
진실해진다는 것이었다. 그래서 특별한 경우 외에는 절대로 사진을
보고 그리지 못하게 했다. 여기서 특별한 경우란 '실물을 대할 수 없
는 대상'을 말하는 것인데, 이 경우에도 사진은 그저 참고로만 삼고
카피는 금했다. "죽은 기계카메라에 의존하면 죽은 그림이 되는 것은
당연하다."면서 "그렇게 그린 그림은 사진 카피지 결코 자신의 그림
이 될 수 없다."고 했다. 또 그는 카메라와 인간의 근본적인 차이점에
대해 "'카메라의 렌즈는 하나이고 인간의 렌즈는 둘'이라서 같을 수
가 없다."면서 "그림이란 모름지기 살아 있어야 하고, 살아 있는 그림
을 그리고 싶으면 살아 있는 눈과 머리를 발달시키라."고 조언했다.

　　　실물을 보고 그리는 그림을 강조하기 위해 변월룡은 가급적
교수들을 데리고 야외로 나갔다. 앞서 언급한 보고서에서는 "본인은
교수들의 미술 실력과 이론 수업을 위해 그들과 함께 일했다. 실물을
보고 그리는회화,데생 연습을 매일 했으며, 야외로 그림을 그리러 나가
기도 했다. 본인이 가진 경험을 보여주자는 목적으로 항상 교수들과
함께 그렸다. 그러한 작업을 1년 내내 했다."라는 내용이 있다. 교수들
과 함께한 당시의 야외 수업 상황은 유화가 김상석의 편지를 통해 어
느 정도 실감할 수 있다.

　　　53년 여름, 변 고문 선생님과 같이 백마산에 갔다 오다가 자동차를
　　　강에 빠뜨려 놓고 이튿날 아침까지 당기며 밀며 여야 여이샤 여이

샤 하던 생각을 회상하면서 한바탕씩 웃곤 합니다. 백마산에 가면 성문 밖과 성문 안, 또 올라가서 돌바위 위에서 선생님이 그리던 장소도 보며 또 우리들도 그리며 선생님이 친절히 가르쳐 주시던 말들을 합니다.

김상석, 1954년 11월 7일

백마산백마산성*은 평양미술대학과 가까워 자주 그곳으로 야외 수업을 떠났던 것으로 추정된다. 야외 수업에서 변월룡은 항상 교수들과 같이 그림을 그리곤 했는데, 결과적으로 그렇게 한 것이 교수들에게는 큰 도움이 되었다. 왜냐하면 서로가 그린 그림이 자연스럽게 비교되어 즉석에서 자신들의 장단점을 발견하고 깨달을 수 있었기 때문이다. 또 야외 수업에서 변월룡은 교수들의 그림을 그저 말로만 지적하지 않고 직접 수정을 가함으로써 수정 전과 후의 차이점을 단박에 알아채도록 해주었다.

그렇게 평양미술대학의 모든 교수가 변월룡을 따르게 되었다. 그중에서도 특히 회화유화과 교수들이 좀 더 극진히 그를 존중하게 되었다. 이것은 물론 서로 전공이 같으니 그러려니 싶을 수도 있지만 좀 더 깊이 들여다보면 그것보다는 일천한 한국 서양화의 역사와 깊은 관련이 있음을 되짚어볼 수 있는 지점이기도 하다.

*  신의주 근처에 위치해 있는 백마산은 오랜 기간에 걸쳐 군사요새지로 이용되었던 백마산성으로 유명하다.

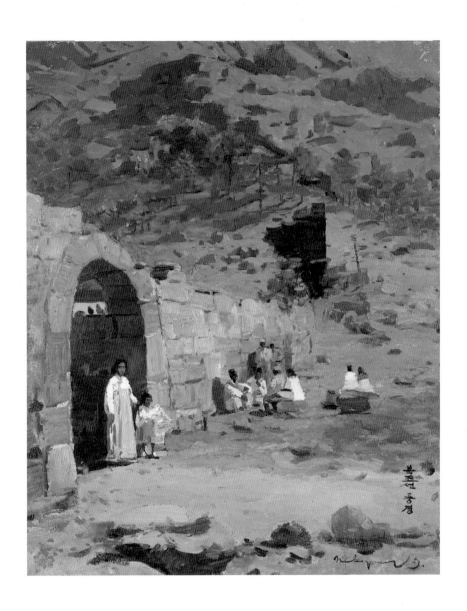

백마산성의 내성內城 남문
1953년, 캔버스에 유채, 70×56cm

# 한·중·일, 서양화 도입에 관해

한국에 서양화가 들어온 것은 일제 강점기 때 고희동1886-1965에 의해 일본으로 도입되었다. 20세기 초엽인 당시 일본에서는 이미 현대미술, 즉 후기인상파나 야수파, 표현주의 등이 한창 유행하고 있었다. 따라서 일본으로 유학 간 한국 학생은 자연히 그런 유파에 영향을 받을 수밖에 없었다. 그러다 보니 한국 서양화는 뿌리 깊은 정통 서양화를 제대로 접해 보지도 못한 채 현대미술부터 받아들인 형국이 되었다. 여기서 정통 서양화란 르네상스 시대부터 인상파까지 근 4세기 이상에 걸쳐 진행된 넓은 의미의 구상미술具象美術을 뜻한다.

구상미술은 르네상스 미술, 바로크와 로코코, 신고전주의와 낭만주의, 자연주의와 사실주의, 인상파 등으로 시대의 흐름에 따라 각기 이름을 달리하면서 내용과 형식에도 변화가 있었다. 그러나 해부학, 색채학을 비롯한 원근법, 명암법, 구도법 등이 망라된 구상미술이라는 틀은 유지한 채 진화해 왔다. 그 때문에 구상미술에 대한 기법적 연구와 학문적 연구는 연속성을 띠며 계속 발전할 수 있었다. 그 연구 기관은 학문·예술에 지도적 위치에 있던 아카데미가 주도적으로 맡아 왔다. 구상미술의 산실이었던 아카데미의 지배는 적어도 반反아카데미 바람이 이는 19세기 후반까지 지속되었다.

유럽에서 구상미술에 대한 뿌리는 이처럼 깊다. 따라서 뿌리 깊은 서양화의 전통, 즉 서양화의 요체인 구상미술을 도외시한 채 서양화를 접한다는 것은 결국 '뿌리 없는 나무'가 될 수밖에 없는데, 한국이 바로 그런 경우에 속한다. 왜냐하면 한국에 서양화가 도입된 20세기 초엽은, 이미 유럽에서는 구상미술이 저문 상태였기 때문이다.

우리와 인접한 중국과 일본을 비교해 봐도 서양화에 대한 한국의 현주소는 확연해진다.

중국의 서양화는 명말청초明末淸初기부터 도입되기 시작했다. 선교사들을 통해 전래된 서학은 당시 중국의 지식계에 신선한 충격을 주었다. 그들은 그리스도상, 성모자상, 동판화 등으로 서양 회화의 소개자 역할을 했고, 그중에는 전문 화가도 포함되어 있었다. 선교사들의 역할은 청대에 들어서도 계속 이어졌는데, 선교사 화가들은 주로 황실에 발탁되어 궁정 화가로 활약했다. 선교사 화가 중 가장 명성을 떨친 이는 낭세령*이었다. 그는 궁정 화가로 활동해 인물의 초상, 역사적 사실의 기록, 화조와 영모 등 다양한 장르의 그림을 그렸다. 뿐만 아니라 중국인 궁정 화가들에게 유화 기법과 동판화의 원리 등 서양화의 다양한 기법을 전수해 적지 않은 영향을 미쳤다. 당시 중국인 궁정 화가들이 서양화를 보고 충격을 받은 부분은 대상을 실물처럼 생생하게 재현한 사실적 묘사였다. 선교사로부터 영향을 받아 원근법과 음영법을 작품에 사용한 화가로는 초병정, 냉매, 진매 등을 들 수 있다.

한편 서양화의 사실성은 궁정 화원에만 그치지 않고 전통 화단과 민간 화단에까지 넓게 퍼져 나갔다. 전통 화단에서는 전통 중국화의 표현 세계를 더욱 풍부히 하는 방향으로 수용되었다면, 민간 화단에서는 쑤저우蘇州 지방을 중심으로 판화 장르에서 보다 노골적인 수용이 이루어졌다. 또 이러한 서양화풍의 쑤저우 판화는 당시 일본인들에게 대단한 인기를 얻어 일본 우키요에浮世絵 판화가 발생하는 계기가 되었다.

일본도 첫 서양화 도입 시기는 중국과 별반 다르지 않다. 그림도 마찬가지로 기독교 포교 활동을

* 이탈리아 밀라노 출생으로 본명은 주세페 카스틸리오네(1688-1766). 청년 시절부터 체계적인 회화 수업을 쌓았으며, 예수회에 들어가 포르투갈 선교부를 통해 중국으로 파견되었다. 이 시기에 이곳을 다녀갔거나 활동한 선교사는 거의 4백 명에 달했는데, 이 가운데 3백 명 정도가 중국식 이름을 가졌다고 전해진다.

위한 종교화였다. 차이라면 도쿠가와 막부의 쇄국정책으로 연속성을 갖지 못하고 1세기에 가까운 공백기가 있었다는 점이다. 따라서 일본은 공백기를 거친 후인 18세기 중엽부터가 실질적인 서양화 도입기라 할 수 있다. 그때도 여전히 서양의 종교화는 금지되었지만, 그럼에도 불구하고 근세 서양화가 성공적으로 정착한 동양의 대표적인 나라는 일본이다.

이때의 서양화 도입은 서양 학문의 도입과 궤를 같이하게 되는데, 그 바탕은 본초학을 포함한 박물학이라는 경험과학이었다. 박물학 연구는 기록을 위한, 실물과 같은 정확한 사실묘사의 도보圖譜 제작이 필수적이었다. 과학과 회화가 이처럼 결합하여 발생한 화파가 18세기 후반 일본 근세의 에도양풍화江戶洋風畵이다. 이 시대는 서양화가 가지는 합리적인 시각을 의욕적으로 수용하여, 이론성과 체계성 그리고 서양화법의 습득에 공을 들였다. 히라가 겐나이는 서양화의 사실성과 실용성에 매료되어 그 표현의 기초를 이루고 있는 원근법이나 음영법을 습득하고자 노력했고, 사다케 쇼잔은 1778년 서양화론인『화법강령』을 썼고, 시바 고칸司馬江漢은 1799년『서양화담』에 이어『화란통박』이란 책을 간행하는 등 그림 외에도 폭넓은 연구 활동을 펼쳤다. 그러나 이 시대의 서양화는 기존의 사실성의 '기술'이 '미술'로 서서히 인식이 바뀌어 가는 과정일 뿐 예술로서의 측면은 아니었다. 아무래도 예술로서의 측면을 보기 위해서는 근대화를 지향하는 메이지 시대1868-1912가 되어야 한다.

메이지 시대에는 나라를 개발하고 외국인 초빙, 일본인의 해외 진출과 같은 적극적인 정책을 펼쳤다. 심지어 외국인 교사만 채용한 고부미술학교까지 세워지기도 했다. 일부 화가들이 외국인 교사들과 함께 지내는 동안 다른 사람들은 유럽에 유학을 가 서양미술을 익

했다. 유학생들이 귀국한 1890년대부터는 인상파가 전해졌고, 20세기에 접어들어서는 유럽의 각종 화파가 유입되어 유행처럼 퍼져나갔다. 이처럼 중국과 일본은 서양화의 도입 시기와 경로 그리고 역사적 배경 등에서 우리나라와 확연히 달랐다. 이들 두 나라와 우리나라를 비교해 보면 다음과 같은 내용을 알 수 있다.

첫째, 중국과 일본 두 나라의 서양화 도입 시기는 한국보다 최소한 2세기 이상 앞섰다. 단순히 생각하면 2세기 앞선 서양화 도입이 그리 대수로운 일인가 싶을 수도 있다. 하지만 서양미술사적 입장에서 볼 때 보면 양상은 달라진다. 4세기 이상 이어 온 구상미술이 19세기를 기점으로 막을 내리다 보니 한국은 두 나라에 비해 서양화를 받아들일 때부터 구상미술, 좀 더 구체적으로 말하면 사실성과는 거리가 멀었다고 할 수 있다.

둘째, 두 나라 모두 유럽 화가들이 직접 전수하거나 가르친데 비해 한국은 서양화의 본고장이 아닌 일본에서, 그것도 일본인을 통해 처음 서양화를 배웠다. 거기다 20세기 초엽인 그때는 일본에서도 이미 후기인상파 이후의 유파가 유행하고 있었기 때문에 한국은 자연히 영향 받을 수밖에 없었다. 한국은 정통 서양화 기법에 대한 체계적 학습은 고사하고 입문조차 해보지 못한 채 소위 현대미술이라 일컫는 후기인상파 이후의 유파부터 접했던 것이다. 북한 화가들이 데생의 어려움을 토로했던 이유도 모두 여기에 기인한다.

당시 서양미술이 뿌리조차 내리지 못한 상태에서 받은 교육은 자칫 서양화에 대한 잘못된 인식과 왜곡만 초래하지는 않았을까. 그리고 그런 상황에서 접한 현대미술의 유파 역시 올바르게 이해하고 배웠을까 반문하게 되는 것이다.

# 한국 구상미술의 현주소

"당시 일본에서는 정책적으로 한국인 유학생을 받아들이고 있었기 때문에 입학하기가 어렵지 않았다고 이종우는 초기 유학 사정을 회고하고 있다. 고희동, 김관호, 김찬영, 이종우, 장발, 이병규, 공진형, 도상봉 등이 이 케이스에 속한다."*

미술평론가 오광수의 책 구절에서 알 수 있듯이, 당시에는 가정 형편만 허락되면 재능이나 실력과는 무관하게 일본의 미술대학에 별도의 시험 절차를 거치지 않고도 '무혈입성' 할 수가 있었다. 일본 유학은 돈만 있으면 누구나 쉽게 다녀올 수 있었던 것이다. 그래서인지 학창 시절에 치열하게 그림에 매달린 유학생이 적었고, 또 쉽게 화가의 길을 포기한 사람도 많았다. 그렇게 배운 어정쩡한 서양화는 1961년, 정부에서 민족기록화를 의뢰했을 때 치부가 여지없이 드러났다.

"이때 그려 낸 기록화들이 한결같이 어설프기 짝이 없는 졸작들이었습니다. 한국의 서양화가들이 그런 역사적 주제를 다루어 본 경험이 없었기 때문이지요 …. 이런 상황에서 이들에게 갑자기 복잡한 구도와 웅대한 규모의 작품을 요구하게 되니까 당황할 수밖에 없었지요 …. 민족기록화들이 하나같이 엉성한 구도와 데생의 미숙을 드러낼 수밖에 없었던 것은 이미지의 연출력이 부족했기 때문이지요."**

* 오광수,
『한국 현대미술사』,
열화당, 2000

** 오광수, 『이야기
한국현대미술,
한국현대미술 이야기』,
정우사, 1999

오광수의 글을 보면 한국 화가들에게 거는 기대, 즉 미술의

사회적 역할과 기능 따위는 애초부터 접어야 할 정도로밖에 들리지 않는다. 앞서 말했듯이 한국 서양화의 취약점은 한마디로 서양화에 대한 뿌리가 너무 허약하다는 데 있었다. 뿌리가 약한 나무는 작은 바람에도 쉽게 뿌리가 뽑히고 만다. 당시 평양미술대학 교수들도 그러했다. 나름대로는 일본 유학을 다녀와 이력은 그럴싸해 보였지만 실상은 자기 그림에 대한 확신이 없어 공허했다. 그러다 보니 당에서 주문하는 그림조차도 그리 달갑게 여겨지지가 않았다. 자신이 없었던 것이다. 당시 북한에서 최고의 화가로 불리던 정관철도 변월룡에게 보낸 편지에서 초상화의 어려움을 토로하고 있다.

> 저는 이번 '연설하시는 김일성 원수'를 프래카드로 그렸습니다. 좀 얼굴의 입 근처가 잘 안 되었다고 해서 오늘 또 고치라고 지시가 있어 또 그리고 있습니다. 그새 큰 그림은 하나도 못하고, 작년 여름에 에츄드* 해두었던 것으로 풍경도 몇 장 그리고, 위대한 조상들의 초상화, 을지문덕 장군, 이순신 장군 등 초상을 그리느라고 낑낑대고 있습니다. 초상화가 어려운 것은 더 말할 것 없는데 전혀 보지 못한 옛날 위인들의 초상화를 그리자니 참 막연하기도 하고 어렵습니다. 아무도 본 사람은 없는 이인데 그래도 모두 보고는 아니라고 하니 참 기막힙니다. 자기도 못 본 사람인데 그래도 그 사람이 아니라니까 뭐라고 할 말도 없지요. 그래서 또 각기 이랬으리라 저랬으리라고 비평들을 하는 것 듣고 나서 또 그리곤 또 그리곤 합니다. 벌써 을지문덕 장군만 네 번 고쳤는데 아직 완전히는 안 되었으나 그러나 얼굴만은 그만하면 용맹한 을지문덕 장군의 모습이 좀 보이는 것 같다고들 말하니 참 다행입니다.

* 에튀드, ①여러 개별적 그림들을 하나의 화폭에다 구성하여 큰 그림을 만들 때, 그 각각의 개별적 그림들. ②습작 ③에스키스와 비슷하게 쓰이기도 한다.

> 지금 우리 미술가들이 모두 달라붙어서 옛날 위인들의 초상을 학자들과 같이 힘을 합해서 제작하고 있지요. 아주 큰 사업입니다. 중요한 사업이지요. 아직 시간이 오래 걸려서야 좋은 초상화들이 나올 것 같습니다.
>
> 정관철, 1956년 3월 22일

눈에 보이는 김일성을 그리면서도 "얼굴의 입 근처가 잘 안 되었다고 해서 오늘 또 고치라고 지시가 있어 또 그리고 있습니다."라며 힘들어 했는데, 하물며 보이지 않는 옛날 위인들의 초상화를 그리자니 얼마나 어려웠을까. 그러나 정관철을 비롯한 화가들이 그나마 이렇게 초상화를 그릴 엄두를 낼 수 있었던 것도 따지고 보면 변월룡이 북한을 다녀갔기 때문에 가능한 일이었다.

변월룡은 북한에서 근원 김용준, 민촌 이기영, 원홍구 생물학 박사, 무용가 최승희, 문학가 한설야, 연극배우 박영신 등 여러 인물을 그렸는데, 그때 그들은 변월룡이 그리는 모습을 직접 지켜봤다. 변월룡은 초상화를 그리는 과정을 지켜보는 것도 일종의 학습과정이라며 볼 사람은 보게 해 데생의 중요성을 스스로 깨닫게 했다. 그리고는 현장에서 자연스럽게 초상화의 의미와 특성 등에 대한 이야기를 나누곤 했다고 한다.

변월룡이 데생을 강조한 목적은 비단 눈앞에 보이는 것만 그대로 그려내기 위함이 아니라, 궁극적으로 눈에 보이지 않는 것도 재현해 낼 수 있기 위함이었다. 그래서 그의 데생은 숙련 단계가 있었다. 첫 단계는 보통 데생으로서 우선 눈에 보이는 사물을 실감나게 잘 그리는 것이다. 다음 단계는 기억에 의한 데생으로서 조금 전 또는 예전에 봤던 기억을 되살려 그리는 것이다. 셋째 단계는 상상 또는 영감에

**민촌 이기영**
1953년, 데생, 종이에 연필과 콩테,
크기 미상

**문학가 한설야**
1953년, 데생, 종이에 연필과 콩테,
크기 미상

의한 데생으로서 책이나 영화, 이야기 등을 통해 떠오른 이미지를 그리는 데생을 뜻한다. 이렇게 보면 정관철이 고민하며 그리던 조상들의 초상화, 을지문덕 장군이나 이순신 장군 등의 초상화는 세 번째 단계에 해당한다고 볼 수 있다.

정관철은 "전혀 보지 못한 옛날 위인들의 초상화를 그리자니 참 막연하기도 하고 어렵습니다."라며, 을지문덕 장군만 네 번을 고쳤다고 어려움을 토로하고 있다. 그런데 정관철이 옛 위인의 초상화와 씨름한 것도 사실은 변월룡이 당시 가르쳤던 교수들에게 누누이 강조한 대목이었다.

당시 변월룡은 제자로서의 교수들에게 '옛 위인들을 그려 내는 것은 화가들의 몫'이라며, 화가가 그들을 그리기 전에 문헌이나 각

종 자료 조사 등을 통해 충분히 숙지토록 했다. 그러한 상태라야 그들의 상이 어느 정도 머릿속에 그려진다는 것이다. 그리고 그 시대의 의복이나 장신구 등은 연구를 통해 철저히 고증한 후 그리도록 했다. 그래야만 객관성을 담보할 수 있기 때문이다. 물론 그 일에 전문 역사학자를 참여시키면 더욱 좋겠지만, 여의치 않을 경우 적어도 그 사람들에게 조언 정도는 구하도록 권했다.

변월룡이 레닌을 주제로 그린 그림들이 적절한 예가 되기는 어려울지 모르지만 어느 정도 참고는 될 듯하다. 왜냐하면 그 역시 레닌을 한 번도 본 적이 없었음에도 레닌을 재현해 냈기 때문이다. 변월룡이 그린 〈10월의 야간 강습〉〈스몰니를 향해〉〈스몰니〉 등은 1917년에 일어난 10월 혁명을 구현한 것인데, 그때 그의 나이는 갓 한 살이었고 레닌이 사망한 해 1924년에는 여덟 살이었다. 그렇게 보면 레닌은 변월룡에게 역사적 인물이 될 수 있다.

문맥으로 보아 정관철이 그리고 있는 초상화는 위인의 얼굴이 위주인 듯하다. 앞에서 인체 중 얼굴은 보통 저학년, 즉 1학년에서 주로 배운다고 했다. 그렇게 보면 가장 초보적이면서 쉬운 그림이 얼굴 초상화인 셈이다. 우리가 관광지 등에서 가장 흔하게 볼 수 있는 인물화만 봐도 그 점을 알 수 있다. 관광지 인물화가들은 보통 즉석에서 닮게 그려 낸다. 물론 그렇다고 얼굴 초상화가 쉽다거나 명화가 될 수 없다는 말은 아니다. 얼굴 초상화가 명화인 경우도 숱하다. 다만 일반적으로 그렇다는 말이다.

그러나 그 다음 단계인 손까지 포함되는 반신상 초상화나 인물화는 그리 흔치가 않다. 왜일까. 이유는 간단하다. 반신상부터는 인체해부학적 지식과 원근법 등이 많이 요구되기 때문이다. 그래서 당시 북한의 화가들이 어려워했던 것이다. 두상 또는 흉상은 상반신의

**스몰니를 향해**
1977년, 동판화, 44×58.8cm

**V. I. 레닌**
1959년, 동판화, 64×49.5cm

일부만 그리면 되지만, 상반신 또는 반신상은 손을 함께 그리는 경우
가 많다. 그러니까 반신상은 몸의 포즈와 함께 손의 포즈가 그만큼 중
요하다 할 수 있다. 가령 〈모나리자〉가 명화로 불리는 조건은 얼굴만
이 아닌 것과 같다. 미소 짓는 입과 더불어 산수화 같은 배경, 그리고
다소곳이 포갠 손에서 그 모델의 정숙미가 더해져 복합적으로 작용
했기 때문일 것이다. 물론 전신상은 더욱 해부학 지식이 요구되기 때
문에 배우는 과정에 있는 사람들에게는 더욱 어렵게 여겨진다. 기초
가 다져지지 않은 상황에서 그것도 눈에 보이지 않는 역사인물화를
그리려니 정관철은 얼마나 힘들었을까.

이는 북한 화가들만이 아니라 남한 화가들도 별반 다르지 않
았다. 오광수가 "이때 그려 낸 기록화들이 한결같이 어설프기 짝이 없
는 졸작들이었습니다."라고 했던 것도 같은 맥락으로 볼 수 있다.

## 변월룡의 위상

이처럼 당시 회화과 교수들에게 변월룡은 '거대한 산'으로 인식되었
다. 한설야의 편지가 이를 잘 말해 준다.

> 위소츠키는 한 번 우리 집에서 만찬을 함께 했습니다. 변 선생의 그
> 림도 구경했습니다. 그 뒤에 한상익 동무가 금강산 그림 소폭을 가
> 져왔기에 내 방에 붙이자고 하니까 '변 선생 그림 있는 방에 나 같

> 은 학도의 그림을 어떻게 같이 붙이겠느냐'고 하는 걸 내가 억지로
> 한 편 벽에 걸어 두었습니다.
> 한설야, 1955년 5월 29일

한상익1917-1997은 변월룡과 한 살 차이밖에 나지 않았다. 그럼에도 불구하고 그는 '변 선생 그림 있는 방에 나 같은 학도의 그림을 어떻게 같이 붙이겠느냐'면서 자신을 한없이 낮추고 있다. 이 글만 보면 도무지 한 살 어린 동료 교수처럼 느껴지지 않는다. 더구나 변월룡과 함께 있는 자리도 아니었다. 이렇게만 봐도 당시 회화과 교수들에게 변월룡의 위상이 어느 정도였는지 쉽게 짐작할 수 있다.

그러면 한상익은 미술계에서 어떤 인물이었을까. 한상익은 일본 도쿄미술학교를 1943년에 중퇴했다. 군사훈련시간에 머리를 깎지 않고 나왔다고 일본 육군대령으로부터 모욕을 당하자, 일본 학생들이 지켜보는 앞에서 신발을 벗어 교관을 폭행하고 그 길로 추격을 피해 고향으로 돌아온 것이 중퇴 사유다. 이후 그는 고향에서 작품에만 전념했다. 그 결과 1944년 선전에 유화 두 점을 출품하여 한 점은 특선하고 다른 한 점은 입선했다. 그가 화단의 주목을 받기 시작한 것도 이 무렵부터였다. 그리고 그의 꺾일 줄 모르는 자존심과 황소고집은 평생토록 이어졌다.

북한에서 한상익은 평양미술대학 교수를 역임했는데, 자신의 예술을 위해서는 숙청도 두려워하지 않았다. 1971년에 강원도 오지로 쫓겨나 평양 화단으로부터 14년간 추방되어 노동자 생활을 했지만 그는 결코 붓을 꺾지 않고 자신의 소신을 끝까지 지켰다. 그리고 복원된 뒤인 1991년에는 만수대창작사를 방문한 김일성 주석으로부터 호평을 받아냈다. 1992년 평양 국제문화회관에서 화가로서의 인

생을 결산하는 개인전까지 열었다. 개인전은 북한에서는 거의 열리지 않을 뿐 아니라, 살아있는 화가의 개인전은 거의 없다고 보면 된다. 따라서 이는 무척 명예로운 일이 아닐 수 없다.

한상익은 이처럼 자신의 예술을 위해서는 인간으로서 향유할 행복마저 단념할 줄 알았다. 또 그만큼 화가로서의 자존심과 지향점이 뚜렷했던 사람이었다. 그래서 최후까지 불굴의 의지로 버텨 끝내 빛을 볼 수가 있었던 것이다. 그런 한상익이 "나 같은 학도의 그림을 어떻게 변 선생 그림이 있는 방에 같이 붙이겠느냐."고 자신을 한없이 낮춘 것은 그 스스로 변월룡을 이미 '쳐다보지 못할 나무'로 인식했음을 뜻한다. 거장 앞에서 자신의 존재가 너무나 작아 보였던 것이다. 변월룡의 위상은 한설야의 또 다른 편지에서도 읽을 수 있다.

> 1955년 1월과 2월에 나의 장편소설 두 편이 출판되옵는데 변 선생이 그린 저의 초상화가 있으면 그것을 권두에 낼까 하옵니다. 만일 보내 주실 수 있으면 보내 주시기 바랍니다.
>
> 한설야, 1954년 11월 15일

> 작년부터 저의 소설책들이 많이 나오는데 동무들이 책 서두에 사진을 넣기보다 선생이 그린 연필 초상화를 넣자고 하여 여러 번 사진을 찍었으나 기술이 부족한 탓인지 잘 되지 않는다고 합니다. 우리 《조선 문학》 표지도 선생이 다시 오시면 선생의 장정으로 고칠까 하면서 오늘까지 선생을 기다리고 있습니다. 앞으로 꼭 오시게 되리라고 믿습니다.
>
> 한설야, 1956년 3월 29일

북한 화가들이 많이 있음에도 불구하고 한설야는 군이 북한에 있지도 않은 변월룡의 그림을 자신의 장편소설 권두에 내려 하고 《조선 문학》 장정을 꾸미는 데도 그의 그림으로 대체하려 하고 있다. 그 밖에도 변월룡의 위상을 말해 주는 편지들은 무수히 남아 있다.

> 공화국 전체 화가들이 말합니다. 변 고문 선생의 이름은 조선미술사에 뚜렷이 큰 공적으로 기록되어야 할 것이라고 합니다. 우리들은 자아도취하지 않습니다. 계속 선생님의 지도를 옳게 살려 꾸준히 연구하여 발전시키고 있습니다. 나는 이 편지를 쓰면서 《오고뇨크》에 실린 선생님의 그림을 통해 선생님을 회상합니다.
>
> 김상석, 1954년 11월 7일

> 우리들은 항상 지난해에 선생님께서 꾸지람하시던 말씀을 웃으면서 기억하고 말하고 있습니다. 우리들은 항상 선생님의 말씀을 기억하면서 자기 작품을 제작하고 있습니다. 선생님이 저에게 말씀하시던 것을 항상 가슴에 사무치게 간직하고 있습니다.
>
> 김정수, 1955년 6월 5일

> 조선의 그림을 창조하는 일에 조선의 풍습과 아름다운 조국의 인민들의 깨끗하고 맑은 심정들을 본받아 우리들의 그림을 창조하는 크나큰 사업에 고문 선생님이 어서 어서 빨리 참가해 주셔야겠는데, 저희들의 정성이 부족한 탓인지 고문 선생님이 저희들 곁으로 오시는 기일이 자꾸 자꾸 연기되고 있습니다. 답답하고 클클할 때가 많습니다. 시원하게 고문 선생님과 제 맘에 있는 말 다해 조선미술이 발전하는 장래를 바라보면서 귀하고 가치 있는 시간을 보내어야 하

겠는데 저희들의 정성과 마음만 가지고는 고문 선생님이 나오시지를 않습니다.

게라시모프1881-1963* 선생과 이오간손 선생이 하다못해 그림 그리시게 하기 위해 조선으로 잠깐 동안이라도 고문 선생님을 파견하여 주시면 좋겠는데 하고 이제는 그 기대를 가지고 고문 선생님 보고 싶은 마음을 대신하고 있습니다.

문학수, 1956년 3월 31일

*  소련의 화가.
   소련미술가동맹
   의장을 지냈으며,
   초상화에 뛰어나
   레닌, 스탈린 등의
   초상화를 그렸다.

바쁜 와중에도 틈틈이 캔버스에 고국을 담기에 여념이 없는 변월룡

**6장**

지란지교를 나눈 북한의 화가들

─────────────

1953-1954

# 세 사람의 벗

어느 곳에서나 그냥 마음이 끌려 더욱 친한 사람이 있게 마련이다. 변월룡에게 문학수와 정관철이 바로 그랬다. 세 사람의 만남에는 처음부터 '우연 같은 인연'도 작용했다. 변월룡이 고국에 첫발을 내디뎠을 때 제일 먼저 그를 반겨 준 사람이 문학수와 정관철이었다. 문학수는 변월룡과 마찬가지로 그날 평양에 왔는데 그것이 우연찮은 만남으로 이어졌다. 세 사람은 인연이 되려고 했는지 나이도 동갑이었고 전공도 같은 회화유화였다.

그날 문학수는 여름 방학을 맞이해 일도 볼 겸 친구도 만날 겸 평양에 다니러 왔다. 그가 먼저 들른 곳은 북조선미술가동맹이었는데, 마침 그때 정관철은 소련에서 손님이 온다며 외출을 서두르고 있었다. 그는 동맹위원장으로서 외국에서 온 손님을 영접할 일이 자주 있었다. 정관철은 손님 영접 후 오랜만에 만난 문학수와 회포를 풀 요량으로 "잠시 얼굴만 비추면 되니 함께 가자."고 했고, 문학수는 그러자며 얼떨결에 따라나선 것이 변월룡과의 만남이 되었다. 문학수와 정관철은 둘 다 같은 평양 출신인데다 일본 유학을 다녀온 사이였다.

세 사람은 첫 만남부터 급격히 가까워졌다. 문학수와 정관철은 변월룡이 출장 목적을 이행하는 데 불편함이 없도록 편의를 제공하는 등 적극 도왔다. 변월룡의 고국생활은 이 두 사람 덕분에 출발부터 순조로울 수 있었다. 그로서는 행운이 아닐 수

문학수, 제르비조바, 정관철

**남북 분단의 비극**
1962년, 동판화, 44×64.5cm

없었다. 문학수와 정관철은 그가 고국에 대한 추억을 가득 담아 갈 수 있도록 명승고적 답사에서부터 금강산, 개성, 휴전선 등 먼 곳까지 안내하는 것을 마다하지 않았고, 예술가를 포함한 유명 인사와의 만남도 적극 주선해 주었다. 변월룡은 그들과 동행하면서 작품에 대한 여러 이야기를 나누었는데, 문학수는 그때의 이야기를 잊지 않고 편지에 쓰고 있다.

> 선생님께서 주고 가신, 38선이 갈라져 있는 현 정세에서 내용을 강조할 필요가 있다는 말씀을 저는 가슴 깊이 간직하고 있습니다.*
> 정관철, 1955년 10월 20일

변월룡에 대한 두 사람의 헌신적 배려는 체류 기간 내내 지속되었다. 그 결과 시간이 흐를수록 풍성한 작품만큼이나 고국에 대한 정과 추억 거리도 차곡차곡 쌓여 갔다. 주위 사람들은 동갑인 세 사람의 벗이 워낙 가깝게 지내는 것을 보고 부러워하며 그들을 '삼총사'라 불렀다. 세 동갑내기의 우정은 비단 고국에서만 그치지 않았다. 변월룡이 소련으로 돌아간 뒤에도 그들은 서신을 통해 변함없는 우정을 과시했다.

　"변월룡 선생이 저보고 너무 담배를 많이 피운다고 걱정하시던 생각이 납니다. 이제는 그만두었으니 안심해 주십시오." "두 동갑이 변 선생의 건강과 창작 성과를 위해 한잔 들었으니 같이 들어 주십시오!"라는 친근한 표현의 정관철과 "관철 동무가 어린애기 하나를 낳았습니다. 아들입니다. 기쁜 일이 생겼습니다. 저도 아들 둘, 딸 둘, 관철 동무도 이제는 나한테 지지 않겠다고 아들 둘, 딸 둘을 낳았습니다." "고문 선생님도 어서 아들 둘, 딸 둘을 보시기

* 예술은 시대를 외면해서는 안 된다는 그의 지론이다. 국가가 처한 상황을 직시해 미술이 국가와 사회에 기여하도록 노력해야 옳다는 것이다. 그의 그림을 보면 이런 뜻이 확실하게 전달된다.

바랍니다." 등의 정겨운 표현이 담긴 문학수의 편지에서 그들의 우정
을 확인할 수가 있다.

덧붙여 "막내 동갑인 관철 올림" "동갑 변 선생! 변 선생 말
씀대로"에서처럼 '동갑'이란 표현도 편지에서 간간이 눈에 띈다. 문
학수가 5월생, 변월룡이 9월생, 정관철이 11월생이기 때문에 막내 동
갑이란 표현을 쓴 것이다. 동갑끼리 태어난 월일을 따져 형과 아우로
칭한 것을 보면 얼마나 허물없는 사이였는지 쉽게 추측된다.

아무튼 삼총사란 명칭에 걸맞게 편지 왕래도 세 사람이 가장
빈번했다. 현재 공교롭게도 문학수와 정관철의 편지가 각각 열두 통
씩 똑같이 남아 있는데, 모두 장문이다. 유족의 말로는 유실된 편지도
많을 것이라 한다. 따라서 현재 남아 있는 편지들도 어쩌면 그중 일부
일 가능성이 높다. 실제로 부쳐 온 편지를 날짜 순서대로 읽다 보면 전
후 문맥이 끊어지는 경우도 발견된다.

북한에서 보낸 편지 중 현재 남아 있는 편지의 통수를 열거해
보면 문학수 열두 통, 정관철 열두 통, 한설야 여섯 통, 김주경 세 통,
배운성 세 통, 이상조 두 통, 김용준 한 통, 정종여 한 통, 서옥린 한 통,
홍순철 한 통, 김경준 한 통, 선우담 한 통, 민병제 한 통, 김정수 한 통,
한병렴 한 통, 김상석 한 통, 기타 세 통, 모두 쉰한 통이다. 아쉬운 점
은 변월룡이 북한에 보낸 편지가 그보다 훨씬 많음에도 불구하고 그
의 편지는 한 통도 발견되지 않는다는 점이다.

그러나 변월룡이 그들에게 얼마나 많은 편지를 보냈는지는
정관철과 문학수의 편지를 보면 쉽게 짐작할 수 있다. 정관철은 "저
는 그동안 변 선생의 따뜻한 편지를 네 번이나 그리고 8·15 축하 전보
를 감격으로 받았습니다. 이렇게 많이 빚이 되도록 받아 놓고…" "4월
15일과 17일에 보내신 편지를 한꺼번에 다 받았습니다. 어떻게 기쁜

지 뭐라고 다 말할 수 없습니다."라고 썼으며, 문학수도 "어제 저녁 묘향산 에츄드 쓰러 갔다가 돌아오니 고문 선생님의 편지가 두 장 한꺼번에 와 있었습니다."라고 쓰고 있다.

　　이렇듯 세 동갑은 처음부터 친하게 지냈지만 본격적인 벗으로서의 우정을 쌓게 된 계기는 변월룡이 평양미술대학으로 발령을 받은 다음부터라고 할 수 있다. 이는 종전의 손님에서 동료로 인식이 바뀐 탓이다. 삼총사로서의 막역한 관계도 이때부터 서서히 형성되었다.

　　변월룡이 평양미술대학으로 부임해 왔을 때는 평양에서 만난 교수들도 있었지만 초면인 교수들도 많았다. 그러나 소문을 통해 다들 이미 변월룡의 존재를 잘 알고 있었다. 낯선 대학에서 그가 빨리 적응할 수 있도록 두 사람은 공식적 자리 외에 따로 교수들과의 만남을 주선하는 등 세심히 배려했다. 그 외에도 변월룡이 편안한 마음으로 전심전력할 수 있도록 최대한 지원했다. 이처럼 두 사람은 그가 대학에서 자신의 임무에만 전념할 수 있도록 든든한 버팀목이 되어 주었는데 실제로도 도울 만한 위치에 있기도 했다.

　　당시 30대 후반의 나이였던 문학수와 정관철은 북한미술계에서 중추적인 역할을 담당하고 있었다. 위로는 선배 화가들을 보필하는 위치였고, 아래로는 후배 화가들을 이끄는 위치였다. 좀 더 구체적으로 말하면, 문학수는 일본에서 지유텐自由展, 자유미술가협회 협회상을 수상하는 등 일찍이 명성을 떨친 화가였던 만큼 평양미술대학에서도 선후배들에게 상당한 인정을 받고 있었다. 정관철은 북한미술계 최고 기관인 북조선미술가동맹 위원장이었기 때문에 최고의 권한을 쥐고 있었다.

평양미술대학 고문으로 일할 당시의 변월룡. 시대 상황을 감안해 볼 때 그의 외모와 패션은 상당히 세련돼 보인다.

미술대학이 있는 송정리로 발령을 받아 평양을 떠난 변월룡은 문학수와는 한지붕 아래에서 함께 생활할 수 있었지만 정관철과는 멀리 떨어져 자주 만날 수가 없게 된다. 대신에 세 사람은 시간만 허락되면 서로 송정리와 평양을 부지런히 오갔다. 그리고 한번 만남을 가지면 오랜 시간을 함께 보냈다. 변월룡과 문학수가 평양에 가면 으레 정관철의 집에서 머물렀고, 정관철이 송정리로 오면 문학수의 집에서 기거했다. 문학수는 변월룡과 같은 울타리에서 생활하면 할수록 그의 무궁한 잠재력과 재능에 경탄을 금치 못했다. 또 입만 열면 깊이를 알 수 없는 해박한 미술 지식에 놀라지 않을 수가 없었다. 그는 시간이 갈수록 점점 변월룡의 신봉자가 되어 갔다.

　　당시 문학수만큼 변월룡의 영향을 많이 받은 사람도, 그의 가르침을 충실히 따랐던 화가도 없다. 그의 데생은 여느 북한 화가들보다 뛰어났음에도 그는 언제나 부족하다며 가장 열성적으로 그렸고, 변월룡이 무심코 내뱉는 한마디도 놓치지 않으려 노력했다. 그는 변월룡이 가는 곳이면 어디든 그림자처럼 붙어 다녔다. 문학수가 보낸 편지를 보면 당시의 일면을 추정할 수 있다.

> 저희 방에 오셔서 제가 빠리트라팔레트를 소제하고 듬뻑듬뻑 채색을 짜서 놓은 다음 몇 붓 대주시던 생각이 그렇게도 간절하게 납니다. 붓을 대주실 때마다 10년 20년 공부해야 할 것을 한꺼번에 배우는 요란한 행복의 순간을 귀가 메이도록 가슴 두근두근한 마음으로서 느끼던 지난날 생각이 자꾸 납니다.
>
> 문학수, 1956년 1월 7일

변월룡이 북한을 떠난 지 1년 6개월가량 지난 후의 편지인데, 그때까

지 문학수는 변월룡의 가르침을 잊지 못했다. "어느 때든지 저는 고문 선생님 집 옆에서 살겠습니다."라며 변월룡이 북한으로 속히 돌아올 것이란 희망을 잃지 않고 있었다. 변월룡 역시 문학수의 배움에 대한 의욕이 남달라 좋아했다고 한다.

2003년 4월에 가졌던 인터뷰에서 변월룡의 부인은 "북한 화가들 중 변월룡과 가장 가까운 한 사람을 꼽는다면 누구라고 생각하십니까?" 하는 질문에 그녀는 이렇게 답했다.

> "굳이 한 명을 꼽으라면 아마 문학수일 겁니다. 제 남편의 북한 체류 기간 내내 곁에서 함께한 사람이 그였으니까요. 당시 문학수는 제 남편의 심중을 누구보다 잘 꿰뚫고 있는 벗이었습니다. 남편이 일을 하다 애로사항이 생기면 제일 먼저 그분과 상의했고, 그분은 묵묵히 자기 일처럼 알아서 처리해 주었습니다. 온갖 궂은일도 마다하지 않아 남편에게 정말 큰 힘이 되었습니다."

그녀의 딸 올랴도 의견은 대동소이 했다.

> "아버지는 급히 부탁할 일이 있거나 중요한 일이 생기면 문학수 그분부터 찾았던 것 같습니다. 그분은 신속하면서도 완벽하게 자신의 일처럼 해주었으니까요. 그 사람은 아버지에게 가장 절친한 친구였습니다. 그림의 재능도 가장 뛰어났다고 들었습니다. 아버지가 편지를 가장 많이 보낸 사람도 아마 문학수 그분일 거예요. 그분은 심지어 아버지와 함께 살고 싶어 했다고 합니다."

정상진도 문학수에 대해 "변월룡 옆에는 항상 문학수가 그림자처럼

붙어 있었습니다. 문학수 그 사람은 북한에서 꽤 유명한 화가였는데, 월룡이가 지리를 잘 몰라서 그런지 항상 같이 다니더군요."라고 말하고 있다. 그렇다면 변월룡의 벗이자 수제자였던 문학수는 과연 어떤 인물이었을까.

## 화가 문학수

문학수는 평양 상수리<sup>현 중구역</sup>에서 부유한 변호사의 서자로 태어났다. 일곱 살 때까지 황해도 해주의 외가에서 자라난 그는 평양 상수공립보통학교에 들어가 열세 살인 1929년에 졸업했다. 이어 정주 오산고등보통학교에 진학했지만 '비밀독서회 사건'으로 3년 만에 퇴학당한다. 그래서 오산학교에 함께 입학한 이중섭과의 인연은 그리 길지 않았던 것 같다. 이중섭이 2학년 초 팔이 부러져 1년간 휴학을 했는데, 그가 복학하자 이번에는 문학수가 퇴학당했기 때문이다.

　　　　문학수는 평양에서 다시 학교에 들어갔으나 이번에는 '동맹휴학 주동자'가 되어 3개월 만에 또다시 퇴학을 당하고 만다. 동맹휴학은 광주 학생의거, 즉 일본인 학생이 조선인 여학생을 희롱한 사건에서 비롯됐다. 이에 호응해 전국에 걸쳐 동맹휴학이 일어났던 것이다. 이후 그는 미술에 뜻을 두고 1932년, 열여섯이라는 비교적 어린 나이에 일본으로 건너가 가와바다화학교와 문화학원 미술부에서 소묘와 유화를 배웠다. 문화학원에는 이중섭이 그의 후배로 입학했다.

재학 중에 그린 유화 작품들을 여러 전시회에 출품하면서 문학수는 미술적 재능을 인정받기 시작했다. 미술학교를 마친 후 1944년까지 자유미술가협회 소속 미술가로 있으면서 많은 유화 작품을 그려 개인전을 열곤 했다. 일제 징용을 피해 고향으로 돌아온 문학수는 평양에서 여학교 미술교사로 재직했고, 1950년 7월까지는 평양미술대학의 전신인 미술전문학교의 교무주임, 1951년부터는 평양미술대학 회화학부 강좌장을 역임하게 된다.

귀향과 해방을 맞으면서 문학수가 그리는 그림의 주제와 화풍도 변하기 시작했다. 〈영웅 조옥희〉〈수도 복구건설을 현지에서 지도하시는 경애하는 수령 김일성 동지〉〈첫돌〉〈3월 1일〉등이 그것이다. 1952년에 그린 〈영웅 조옥희〉는 문학예술상 2등상 수상작이고 〈수도 복구 건설을 현지에서 지도하시는 경애하는 수령 김일성 동지〉〈첫돌〉도 1954년과 1955년에 각각 문학예술상 2등상을 수상했다. 〈3월 1일〉은 '건국 10돌 경축 국가미술전람회' 입상작이다.

문학수는 왕성한 작품 활동뿐 아니라 사회 활동과 교육 부문에서도 많은 업적을 남겼다. 평양미술대학 회화학부 강좌장으로 임명되어 10여 년간 미술교육계에서 후진양성에 힘을 기울인 공로로 1961년에 예술학 부교수 학직을 받았다. 또한 두 차례에 걸쳐 김일성 표창을 받았으며, 집필 활동도 활발하게 했다. 사회 활동으로는 1951년부터 20여 년간 조선미술가동맹 중앙위원회 위원과 집행위원을, 1964년부터 10여 년간 조선미술가동

변월룡과 문학수. 변월룡이 북한에 있는 동안 가장 가까운 벗이자 수제자로서 항상 그의 곁을 지켰다

맹 유화분과위원장을 역임했다. 그 외 1956년 문화사절단원으로 루마니아를, 1958년에는 공산권 국가들의 조형예술전람회 준비 및 총회를 위해 세 차례 소련을 방문했다. 그러면서 틈틈이 집필 활동도 꾸준히 했다. 그의 아들 문기성은 평양미술대학을 졸업하고 만수대창작사 벽화창작단 단장을 역임하는 등 현재 중견화가로 활동한다고 전해진다.

　　　여기서 한 가지 짚고 넘어가고 싶은 것이 있다. 바로 문학수와 이중섭의 관계이다. 이 두 사람은 동갑으로 학창 시절을 평양에서 보냈으며, 같은 오산학교 시절을 거쳐 일본 문화학원을 다닌데다 지유텐에서의 활동을 통해 회우로 추대되는 것에 이르기까지 묘한 인연의 끈으로 연결되어 있다. 이중섭을 이야기할 때 문학수의 이름이 항상 거론되는 것도 이 때문이다. 나아가 1941년 문학수, 이중섭, 이쾌대, 최재덕 등은 신미술가협회 창립 동인으로서도 함께 활동했다. 그래서 두 화가는 상황에 따라 동료 혹은 경쟁자로 비견된다. 이 둘의 관계는 최석태가 쓴 『이중섭 평전』을 참조하기 바란다.

**문학수의 초상**
1954년, 종이에 콩테, 30.5×19cm

"문학수는 이중섭과 동년배이나, 오산에서 시작해 분카문화학원에 이르기까지 거의 모든 것을 앞서 체험하고 실험했던 선배로서 이중섭에게 많은 영향을 끼쳤다. 이중섭이 소 그림을 오산학교 시절부터 그렸다고는 하지만, 이토록 몰두하게 된 배경에는 분카와 지유텐 그리고 조선신미술가협회에서 소와 말 그림을 집중적으로 그렸던 문학수의 작업에서 받았던 자극이 있었으리라 여겨진다. 이중섭이 애인에게 보낸 초기 엽서에 문학수의 영향이라고 할 만한 요소가 강하게 드러난 것도 그 증거다. 보통학교 시절 김병기를 통해

김찬영을 만난 것, 그리고 오산학교에서 임용련과 백남순을 만난 것에 더해 분카 시절 츠다와 문학수를 만난 것은 이중섭에게 행운이었다. 더욱이 이중섭과 문학수는 지유텐에 이어 조선신미술가협회에서도 만나 선의의 경쟁자이자 동료가 되었다."*

## 화가 정관철

한편 문학수와 이중섭이 일본에서 크게 두각을 드러냈던 것에 비해 정관철은 거의 주목을 받지 못했다. 어렸을 때부터 그림 신동으로 불린 사람은 정작 정관철이었지만, 그들과 달리 가정 형편이 어려워 일본 유학 시절에 거의 작품 활동을 못했기 때문이다.

정관철은 종로고등보통학교 3학년 때인 1932년에 첫 작품인 수채화 〈보통문 풍경〉으로 공모전에 입선했고, 4년 후인 1936년 유화 〈룡악산 풍경〉이 입선하자 그 작품을 팔아 다음해에 일본으로 건너가 도쿄미술학교 서양화과에 입학했다. 그러나 수업료를 지불하지 못해 1년 만에 쫓겨났다. 그는 신문과 우유 배달, 광고 도안, 사진 색 수정 등 닥치는 대로 일을 해 학비를 장만해 겨우 다시 학교에 들어갔다. 그러나 워낙 수중에 돈이 없다 보니 나중에는 수혈협회의 알선으로 매혈賣血까지 해가며 버텼다. 그렇게 밑바닥 삶을 인내한 결과 마침내 5년 과정의 유학 생활을 마무리 지을 수 있었다. 재학 시절을 그런 식으로 보내다 보니 작품 활동은 엄두를 내지

* 최석태, 『이중섭 평전』, 돌베개, 2002

못했다. 마땅한 호구지책도 마련되지 않은 마당에 문학수나 이중섭처럼 작품 활동을 한다는 것은 그에게는 언감생심일 뿐이었다.

도쿄미술학교를 졸업한 후 1년가량 더 일본에 머물렀지만 사정은 매한가지였다. 달리 형편이 나아진 것도 없으면서 일제의 징병 압박만 날이 갈수록 심해졌다. 징병을 피해 다니는 것이 점점 여의치 않아지자 정관철은 6년 만에 귀국한다. 귀향한 후에는 광복 때까지 조용히 평양공립상업학교에서 미술 교편을 잡았다. 이렇게 광복 이전까지만 해도 존재감이 없었던 정관철이 광복 후 돌연 북한미술계에서 가장 영향력 있는 화가로 부상하게 된 계기는 바로 김일성의 초상화 작업이었다.

정관철은 1945년 10월, '김일성 주석 환영 평양시 군중대회'에 내걸 김일성 주석의 초상화를 그린다. 이 덕분에 북한 당국에 얼굴이 알려지게 되었고, 김일성이 살아있는 동안 가장 총애를 받는 화가가 되었다. 이후 계속해서 승승장구한 그는 1949년 마침내 33세라는 젊은 나이로 북조선미술가동맹 위원장의 자리에 올랐다. 말하자면 정관철 같은 기라성 같은 선배들을 제치고 일약 북한미술계 최고 기관의 수장이 된 것이다.

보통 기관의 장은 정치적인 수완이 요구되는 자리인데, 사실 그런 점에서 볼 때 그것은 정관철의 성향과도 잘 들어맞았다. 그는 서글서글한 인상에 사교성이 뛰어났던 데다가 미술 행정가로서도 발군의 실력을 보였다. 1949년 북조선미술가동맹 위원장직을

왼쪽부터 정관철, 가운데 변월룡. 그 옆에 있는 밝은 양복을 입은 사람은 무용가 최승희의 남편 안막이다.

거머쥔 이후 사망할 때까지 35년 동안 줄곧 조선미술가동맹 중앙위원회 위원장중간에 이름이 바뀜 자리를 보전한 것만 봐도 그의 정치적 수완이 대충 헤아려진다. 아울러 정관철은 화가로서 최초로 애국열사릉에 안장되는 영예까지 누렸다.

　　　그러나 너무 젊은 나이에, 그것도 기라성 같은 선배들을 제치고 북한미술계 최고 기관의 수장이 된 것에 따른 부작용도 적지 않았다. 비록 그가 김일성의 총애를 한 몸에 받고 있긴 했지만 미술계 내부에서는 그리 입지가 탄탄하지 못했던 것이다. 하긴 너무 젊은 나이에 특권을 누리며 출세가도를 달렸으니 시샘을 받고 불만이 속출했을 수 있다. 왜냐하면 그림 실력으로 놓고 보면 누가 낫다고 할 것도 없이 다들 오십보백보의 비슷한 수준들이었기 때문이다. 그런 상황에서는 연륜과 지명도가 있는 상징적인 인물이 미술계를 대표하는 자리에 앉아야 잡음이 없는 법인데, 새파란 젊은이가 그 자리에 앉았으니 불만들이 생길 소지가 다분했던 것이다. 홍순철의 편지를 보면 그때의 상황을 어느 정도 추정할 수 있다.

> 미술동맹 사업도 성실히 진전되고 있습니다. 다만 불순한 몇 분자가 정관철 동무를 반대해 나쁜 장난을 꾸미는 모양인데 금번 당 회의에서 비판되었으니 별 문제 없을 것입니다. 나오시면 자세히 아시게 될 것입니다. 걱정하실 것은 없습니다.
>
> 홍순철, 1955년 7월 11일

이는 정관철에게 반감을 품은 자들이 변월룡이 북한에 머물 때는 그 속내를 드러내지 않고 조용히 지내다가 그가 떠난 뒤 다시 서서히 고개를 든 것으로 보인다. 그러나 이미 그때만 해도 북한미술계의 분위

기는 예전 같지 않았다. 질서도 제법 잡혀 있었던데다 정관철을 반대하는 세력도 현저히 줄어 있었다. 여기에 그를 반대하는 몇 안 되는 세력까지 당 회의에서 비판을 받았으니, 결과적으로 그가 운신하는데 걸림돌은 모두 제거된 셈이었다. 이때부터 명실상부한 정관철의 시대가 도래했다.

하지만 이미 언급했듯이 초기에는 북조선미술가동맹 위원장 직을 힘겹게 수행하고 있었다. 자신의 부족한 역량도 역량이거니와 만만찮은 저항세력 때문에 명이 제대로 먹혀들지 않았던 것이다. 그런 차가운 분위기를 일거에 반전시킨 사람이 변월룡이었다. 그런 의미에서 정관철은 변월룡의 최대 수혜자라 할 수 있다. 결과적으로 정관철은 행운아라 아니할 수 없으며, 김일성 생전에 가장 총애를 받은 화가였던 만큼 이름에 따르는 수식어들도 많았다. '일생을 붉은 화필로 당을 받든 미술가, 미술가로서의 첫 공훈예술가, 인민예술가, 인민상과 김일성상 계관인, 종신 조선미술가동맹 중앙위원회 위원장, 김일성 주석의 초상화를 처음으로 화폭에 담은 미술가' 등 말이다.

정관철은 해방 이후 북한미술계를 '사회주의 미술의 전면적 건설과 주체미술로 무장하고 전변시킨' 핵심 행정가로 알려져 있다. 1950-60년대에 그는 '노동당의 문예정책을 전면적으로 수행'하며 주제화 창작에 솔선했고, 1962년에는 친구 문학수와 함께 '혁명전적지 답사 미술전람회'를 열었다. 1970년대에는 조선화를 우선하는

정관철의 초상
1954년, 종이에 먹과 펜, 28.6×20cm

당의 문예 방침에 따라 그 자신부터 조선화를 그리기 시작, 유화가들이 조선화로 전과하도록 했다. 또한 '당과 혁명에 충실하고 인민대중의 사랑과 신임을 받음으로써' 최고인민회의 제5기 대의원으로 추대되어 활동하기도 했다.

그 외 괄목할 만한 점은 불치병으로 생명이 경각에 이르렀음에도 병실 벽면을 화판 삼아 그림을 그렸다는 것이다. 김일성은 그를 기려 사망 3주기에 조선미술박물관에서 '정관철, 정종여 2인 미술전람회'를 마련해 주었다. 정관철의 아들 정유성은 유화 〈보천보 총소리〉등을 창작한 중견미술가로 만수대창작사 조선화 창작단에서 현재 활동하고 있는 것으로 전해진다.

## 북한미술계의 삼두마차가 되다

변월룡이 북한미술계에 깊숙이 발을 들여놓으면서부터 삼총사의 시너지 효과는 위력을 발휘했다. 삼총사의 사기는 충천했고, 서로 끌어주고 밀어 주고 길을 터주니 삼두마차는 거침없이 질주해도 지칠 줄을 몰랐다. 정관철에게 반감을 가진 자들도 변월룡이 북한에 머물고 있을 때만은 그들의 위세에 눌려 조용히 지낼 수밖에 없었다. 문학수의 편지를 보면, 그 당시 변월룡을 등에 업은 두 사람의 모습이 어느정도 그려진다.

관철 동무는 동맹에서 에튜드 안 쓰고 리수노크 안 쓴다고 주먹으로 책상을 쳤답니다.

문학수, 1955년 1월 11일

8월 21일, 대학에서 큰 회의 하는 날 고문 선생님의 편지를 받았습니다. 얼마나 기쁘고 마음이 든든하던지 토론을 하다가 말이 안 나와 그만 들어와 앉아 있다가 고문 선생님의 편지를 읽고는 용기와 자신이 생겨 다시 연단에 나가서 본때 있게 토론을 계속했습니다. 동무들이 토론 잘했다고 했습니다. 황헌영 동무는 '오늘은 되는 날인데…' 하길래 남의 속살도 모르고 혼자 웃었습니다.

문학수, 1955년 8월 24일

정관철은 북한미술계에서 최고의 자리에 있었던 만큼 그에 따르는 책임감과 부담감도 컸던 것 같다. 당국과 김일성의 기대에 부응해야 하는 것은 물론이고 늘 화가들의 귀감이 돼야 했기 때문이다. 그가 그림에 잠시도 소홀히 할 수 없던 이유가 여기에 있다. 변월룡이 조·소 문화교류 차원으로 파견 왔을 때 그가 자신의 지위를 십분 활용해 물심양면으로 변월룡에게 도움을 준 것도 이와 무관하지 않았던 것 같다. 그의 호의에 변월룡은 성심껏 그림 지도로 답했기 때문이다. 변월룡에게 그림을 배우게 되면서 정관철은 크게 흥분했다. 그는 기쁨을 감추지 못하고 정상진을 찾아가 변월룡을 초청해 준 것에 대해 크게 고마움을 표했다고 한다. 이에 대해서 정상진은 이렇게 이야기했다.

"하루는 정관철이 불쑥 나를 찾아와서는 '정 부상, 변월룡 선생을 초청해 주셔서 정말 감사합니다' 하는 겁니다. 그러면서 '나는

여태까지 변월룡같이 뛰어난 화가를 만나 본 적이 없습니다. 그는 천재입니다. 그래서 나에게는 물론 북한미술계에 꼭 필요한 사람입니다'라고 말하는 겁니다. '변월룡 그 사람은 그림에서 우리가 여태까지 깨닫지 못한 점들을 크게 깨우쳐 주었다'며 그림에 문외한인 나에게 다짜고짜 월룡에 관해 계속 말을 늘어놓더군요. '특히 내가 경탄을 금치 못했던 것은 그림의 그림자 부분입니다. 여태까지 그림자는 어두운 색으로만 알고 있었는데, 그의 그림을 보면 그림자에도 다양한 밝은 색이 있더라고요. 나는 깜짝 놀랐습니다. 여태 그걸 모르고 있었거든요. 그림이 밝고 생기가 도는 이유를 이제야 깨닫게 되었습니다'라며 진심으로 좋아했습니다. 그 외 손놀림이 빠르다, 데생이 신기에 가깝다, 자기는 죽었다 깨어나도 그렇게 못 그릴 것 같다는 등 여러 가지 말들이 오고갔는데, 그림에 문외한이라 그때도 잘 알아듣지 못했고 지금은 더 기억이 안 납니다. 아무튼 최고라며 당시 그는 월룡에게 홀딱 반해 있었습니다."

변월룡이 갑자기 평양미술대학으로 발령 났을 때 가장 기뻐하며 반긴 사람은 당연히 문학수와 정관철이었다. 그러나 막상 결정이 나자 정관철은 아쉬움도 없잖아 있었다고 한다. 이왕이면 먼 평양미술대학 대신 북조선미술가동맹으로 발령이 났으면 하는 바람 때문이었다. 그래야 자신이 그의 곁에서 틈틈이 그림 지도를 받을 수 있는데 그러지 못하게 되어 못내 아쉬웠던 것이다. 하지만 어차피 북한미술계 최고 기관의 수장은 정관철이었기에 변월룡에 의한 북한미술의 발전도 결국 그의 공적이나 마찬가지였다.

정관철은 북조선미술가동맹 위원장이었던 만큼 교류의 폭도 넓었다. 그래서 변월룡에게 예술가를 포함한 유명인사들과의 만남도

**딱따구리 박제를 지켜보고 있는 원홍구 박사**
1954년, 캔버스에 유채, 79×59cm

**연극배우 박영신**
1954년, 캔버스에 유채, 79×59cm

**미술학자 한상진**
1958년, 캔버스에 유채, 100×75cm

**김일성과 홍명희**
1953년, 종이에 연필, 29.5×40.5cm

**숙제 검사를 하는 최승희**
1954년, 종이에 연필, 20×28.8cm

**수업 중인 최승희**
1954년, 종이에 연필, 20×28.8cm

**무용가 최승희**
1954년, 캔버스에 유채, 118×84cm

많이 주선해 주었다. 변월룡은 한번 소개를 받으면 타고난 친화력으로 금방 친해졌고, 친해진 후에는 자연스럽게 그들의 모습을 그렸다. 당시 그가 만나 그림으로 승화시킨 인물들로는 전설적인 무용가 최승희를 비롯하여 '새박사'로 유명한 김일성종합대학의 원홍구 박사, 문학가 홍명희, 이기영, 한설야, 연극배우 박영신, 미술이론가 한상진 등 숱하게 많다. 그러나 이 역시 현재 확인된 인물화들일 뿐, 실제로는 훨씬 많을 것으로 추정된다. 변월룡은 그림을 그리고 난 뒤 모델이 원한다면 선물을 하기도 했기 때문이다. 아직까지는 더 이상 인물화들은 아직 발견되지 않고 있는데, 어쩌면 남북분단 상황이 종결되면 그때 보게 될지도 모르겠다.

　　문학수와 정관철은 서로 처한 입장이 다른 만큼 변월룡을 대하는 자세와 감정도 같은 듯 달랐다. 문학수는 대학에서 직접 변월룡의 가르침을 받고 있었기 때문에 '제자로서의 입장'이 강했던 반면, 정관철은 가르침을 받았지만 지원을 하는 입장이었기 때문에 '친구로서의 입장'에 가까웠다.

　　두 사람이 변월룡에게 보낸 편지에서도 그 차이점이 어느 정도 드러난다. 문학수는 "존경하옵는 고문 선생님!"으로 시작해 "선생님의 제자 문학수 올림" 등으로 끝맺는 반면, 정관철의 표현은 "존경하는 변월룡 선생 앞"으로 시작해 "막내 동갑인 관철 올림"으로 끝을 맺는다. 문학수에 비해 서로 간에 '존칭을 쓰는 친구'로 생각했음을 알 수 있다.

# 또 한 명의 학장 김주경

한편 평양미술대학에서 변월룡의 정식 직책은 '학장 겸 고문'이었다. 좀 더 구체적으로 말하면, '학장 및 회화·데생·구조회화무대미술, 응용·실용미술 등과 과장의 고문'이었다. 말하자면 대학의 총괄적 임무를 떠맡은 셈이다. 그러나 일상적 호칭은 그냥 '고문'으로 불렀다. 이는 변월룡이 그렇게 불리기를 원해서였다고 한다. 변월룡이 학장으로 자처하지 않은 이유는 초대 학장인 김주경1902-1981을 염두에 두었기 때문이다. 자기보다 나이가 열네 살이나 많은 분이 엄연히 학장으로 근무하고 있는 상태에서 굳이 자신까지 학장으로 불리게 되면 모양새가 좋지 않을뿐더러 도리도 아니라고 여긴 것이다. 그에게 부여된 '학장'이란 명칭이 서류상으로만 존재한 이유는 이 때문이었다. '한 대학에 한 명의 수장이면 족하다'는 변월룡의 처신은 결과적으로 옳았다. 조직 사회에선 실력 못지않게 인간 관계 역시 중시되기 때문이다.

이에 앞서 변월룡은 고국을 떠나는 것을 몹시 안타까워하고 있었다. 그래서인지 파견 기한 날짜가 점점 다가올수록 "야, 정말 가기 싫다. 조금만 더 머물다 갔으면 여한이 없겠다."는 말을 지인들에게 또는 간혹 혼잣말로 자주 내뱉었다고 한다. 파견 기간 내내 '그냥 이대로 고국의 시계가 멈추었으면 얼마나 좋을까'란 생각이 머릿속을 떠난 적이 없었는데, 막상 떠날 날짜가 코앞에 닥치자 아쉬움이 더욱 크게 밀려왔던 것이다.

그런데 이 같은 염원이 현실이 되었다. 평양미술대학으로 느닷없이 발령이 났고, 그것도 무려 3년이란 기간이었다. 변월룡은 벅찬 감동으로 어쩔 줄 몰라 했고, 평양에서 알게 된 지인들은 마치 자

신들의 일인 양 큰 박수와 함께 환호성으로 축하해 주었다. 거기에는 교수도 몇 명 끼어 있었다. 기쁨을 주체하지 못한 그들은 그동안 아끼느라 마시지도 않고 꼭꼭 숨겨 둔 귀한 술들을 각자 꺼내 와 축배를 들며 밤을 지새웠다고 한다.

김주경 학장의 입장에서는 변월룡의 부임을 어떻게 바라봤을까. 물론 명분상으로는 그가 평양미술대학을 도우러 온 것이기에 대학의 수장으로서 따뜻하게 환영해 주어야 마땅했다. 그러나 김주경의 머릿속은 꽤 복잡다단하지 않았을까 싶다. 아니 어쩌면 속내는 부임 사실을 인정하고 싶지 않았을지도 모른다. 어찌되었든 자신의 입지와 관련되어 불편한 형국으로 전개될 수밖에 없었기 때문이다.

변월룡의 부임으로 '한 대학에 두 명의 수장'이 생기는 것부터가 그렇다. 사실 굴러 온 돌이 박힌 돌을 빼내는 모양새가 아닌가. 김주경 학장의 입장에서는 마른하늘에 날벼락이었을 것이다. 이것 자체로도 벌써 자신의 입지가 흔들리게 생겼는데, 변월룡이 실무에 투입되면 입지가 더욱 좁아질 것은 뻔한 일이었다. 게다가 정작 문제는 거기에 그치지 않았다. 시간이 흐를수록 자신이 코너에 몰려 나중에는 자칫 무능한 수장으로까지 비칠지 모를 일이었다. 실제로 당시의 정황상 충분히 그렇게 비칠 소지가 있었다. 만약 그렇게 되면 김주경은 자존심에 치명상을 입을 수밖에 없었다.

김주경은 누구인가. 초대 학장은 차치하고라도 그는 북한의 국기와

변월룡이 주도한 '8·15 9주년 미술전람회'장, 오른쪽이 평양미술대학 김주경 학장, 가운데 안경 쓴 사람이 민촌 이기영이다.

국장을 도안한 것으로도 유명했다. 그런 그가 자기보다 나이가 한참 어린, 그것도 이방인에게 입지를 위협받게 생겼으니, 모르긴 해도 속이 시커멓게 타들어 갔을 것이다. 나눌 수 없는 것이 권력의 속성이고, 또 그런 민감한 상황을 감안해 보면 김주경으로서는 변월룡을 견제할 수밖에 없는 충분한 이유가 있었다.

그러나 우려와 달리 변월룡에 대한 김주경의 견제는 의외로 쉽게 사그라졌다. 그 요인은 바로 김주경 학장을 배려한 변월룡의 진정 어린 처신에 있었다. 직책에 대한 무욕無慾으로 처신, 이른바 감투에 대한 '선제적 선긋기'가 바로 그것이다. 기존의 체계와 위계질서를 존중한다는 의미의 선긋기 처신을 변월룡 자신은 응당 그래야 하는 일로 여긴 반면에, 김주경 학장은 수장으로서의 명분과 입지를 지켜 주는 고마운 일로 받아들였다.

선긋기는 위계질서뿐 아니라 궁극적으로는 대학의 장래를 위한 것이기도 했다. 변월룡은 애초부터 직책에는 관심이 없었다. 아니 평양미술대학으로 발령나는 것 자체를 몰랐으니 직책에 관심을 가질 리가 만무했다. 발령을 받기 전 변월룡에게는 '체류 연장'이 최대의 희망 사항이었고, 그것도 감지덕지할 때였다. 그 점은 그가 언급한 "조금만 더 머물다 갔으면 여한이 없겠다."는 말에서도 확인된다. 따라서 대학으로 발령이 나자 변월룡이 기뻐 어쩔 줄 몰라 했던 것도 사실 '대학으로 발령이 나서' 기뻤다기보다는 '고국에 좀 더 머물 수 있게 되어서' 기뻐했

8·15 9주년 미술전람회장 앞에서, 왼쪽부터 김주경 학장, 제르비조바, 가운데 뒤쪽은 한병렴 교수, 변월룡, 문학수이고 가장 오른쪽은 선우담으로 여겨진다.

평양미술대학 송정리 시절의 교내 전시회 광경
6·25 직후라 그림의 주제가 거의 전쟁 피해 복구와 인민경제 발전에 집중되었다.

던 것임을 알 수 있다. 직책에 초연했던 것도 이 때문이다. 덧붙여 변월
룡은 자신에게 주어진 학장직이 한시적인, 일종의 상징성을 지닌 명예
직임을 스스로 잘 인식하고 있었다.

    어쨌든 이로써 미묘한 직책 관계는 말끔히 정리된 셈이었다.
이후 두 사람은 서로 돈독한 상생협력자의 관계로 발전하게 된다. 이
지점에서 김주경 학장의 행적을 간략히 살펴보자.

    김주경 학장은 충청북도 진천에서 빈농가의 셋째 아들로 태
어났다. 그의 집안은 몰락한 양반 가문이었다. 부친은 조선 말기의 어
지러운 세상을 등지고 농촌에 은거, 시를 벗 삼아 살아가면서 동네 아
이들에게 글을 가르쳤다. 김주경은 이러한 분위기 속에서 자연스럽게
한문을 익혔고, 열세 살 때부터는 진천공립보통학교와 경성제1고등
보통학교에서 공부했다.

평양미술대학 송정리 시절 교내 전시회 모습
1953-54년경 실내가 좁아 일부 작품이 실외에 전시된 듯하다.

어릴 때부터 유독 그림에 재능을 보였던 김주경은 일본 유학을 결심
하고 1924년에 도쿄미술학교 도화사범과에 입학했다. 그가 사범과를
택한 이유는 타과보다 수업 기한이 2년이나 짧았기 때문으로, 가급적
학교를 빨리 마치고 집안 생계를 도울 생각이었다. 재학 중에 그는 좌
익사상에 심취해 일본의 프롤레타리아미술동맹에도 가입했다.

　　　1928년 귀국한 김주경은 송도중학교, 경기중학교, 개성중학
교 미술교사로 근무했다. 교사로 재직하면서 작품 활동도 열심히 했으
나, 학교 당국의 민족적 차별에 불만을 품고 경기도 양주군 오봉리에
서 3년간 농사를 짓기도 했다. 그뿐이 아니다. 1927년부터 조선미술전
람회선전에 출품해 연이어 세 차례나 특선을 받았지만, 선전이 일제의
어용 전람회라는 것을 깨달은 후부터는 더 이상 출품을 하지 않았다.
대신 서화협회 전람회에만 참가했다. 그리고 선전에 대처할 목적으로

양화운동 그룹인 '녹향회綠鄕會'를 조직, 1929년에 첫 동인전을 개최했다. 그런 모습에서 김주경의 꿋꿋한 기개와 지조가 엿보인다.

　　제2회 동인전에는 오지호1905-1982도 참가했다. 1938년에는 서울에서 오지호와 더불어『오지호·김주경 2인 화집』을 발간했다. 그림이 각각 10점씩 실린 이 화집은 자비로 제작되었는데, 우리나라 최초의 컬러 화집으로 기록된다. 두 사람이 이렇게 함께 활동하게 된 이유는 그들이 비슷한 연배이며 도쿄미술학교 동창이라는 점도 있지만, 특히 둘 다 같은 인상주의 화풍을 지향한 점이 결정적인 계기가 되었으리라 짐작한다. 그 외에도 여러 차례 개인전을 열었다.

　　해방 직후 김주경은 민족미술 육성을 위해 조선문화건설중앙협의회 미술건설본부 서양화부 위원장, 조선미술가동맹 위원장, 조선미술동맹 중앙집행위원을 역임하는 등 활발히 활동하다 1946년 10월에 월북했다. 그는 1947년에 창설된 평양미술학교 교장, 1949년 대학으로 승격된 평양미술전문대학 학장, 그리고 1952년 평양미술대학으로 개명된 이후에도 줄곧 그 자리를 지켜 왔다. 그러다가 1958년에 물러났으니, 12년간 대학의 수장을 맡은 셈이다.

　　김주경은 1948년 김일성 주석의 지시에 따라 북한의 국기와 국장을 도안하기도 했다.『은혜로운 품속에서』3권 그의 회상록「우리나라 국장과 국기에 깃든 이야기」에 보다 구체적인 내용이 담겨 있다.* 대학의 과도기를 죄다 겪은 김주경은 그런 의미에서 평양미술대학의 살아있는 역사이기도 했다.

* 『은혜로운 품속에서』는 북한에서 출간된 도서이며, 재현의 『조선력대미술가편람』도서에 관한 내용이 언급돼 있다.

## 과로로 쓰러지다

변월룡과 김주경 학장 사이의 직책 관계가 원만하게 정리되자 교수들과의 대화도 금방 물꼬가 트였다. 교수들도 한결 마음이 가벼워진 것이다. 사실 두 사람의 관계는 비단 두 사람만의 문제가 아니었다. 교수들도 그 틈바구니에서 입장이 애매하기는 마찬가지였다. 김주경 학장과 친한 교수들은 더욱 그러했다. 이러지도 저러지도 못하는 상황에 난감하게 느껴졌고 눈치를 보지 않을 수가 없었던 것이다. 교수들과 물꼬가 트이게 되면서 변월룡의 행보도 빨라졌다. 막상 대학에 자리 잡고 보니 해야 할 일이 너무 많았다.

　　변월룡이 보기에 평양미술대학은 도저히 미술대학이라고 할 수가 없었다. 처음에는 너무나 막막했다. 어디서부터 실마리를 풀어야 할지 도통 엄두가 나질 않았다. 진작 이런 일이 닥칠 거라고 예상이나 했으면 러시아에서 준비물이라도 챙겼을 텐데 그것도 아니었다. 대학은 이미 새 학기를 맞아 수업이 진행 중이었고, 그는 아무런 준비도 없는 상태에서 자신의 임무를 수행해야 했다.

　　하지만 변월룡은 단순히 큰 화가가 아니었다. 그는 모든 일을 한꺼번에 처리하기로 했다. 무엇 하나 중요하지 않은 것이 없고 시급하지 않은 것이 없었기 때문이다. 이에 따른 그의 말로 표현 못할 노고에 대해서는 앞장에서 설명한 바 있다. 그렇게 초인적인 노력을 기울인 결과, 평양미술대학은 미술대학다운 틀을 조금씩 잡아 나아갔다.

　　이렇게 정신없이 개혁을 시도하다 보니 어느덧 한 학년이 마무리되었고, 평양미술대학은 여름 방학을 맞이했다. 하지만 변월룡은 여전히 쉴 수가 없었다. 곧 다가올 '8·15 해방 9주년 전람회'를 준비

해야 했기 때문이다. 작년 8주년 전시회 때 그들을 돕는답시고 이미
전시회 관련 제반사항을 지도하며 전수해 주었지만 사람들은 변월룡
을 내버려 두지 않았다. 그의 손길이 미치지 않으면 어쩐지 불안했던
모양이다. 훗날 김주경 학장이 변월룡에게 보내온 편지를 보면 그를
포함한 교수들의 심경을 읽을 수 있다.

> 금년 8·15 전람회 준비를 반드시 선생님이 오셔서 지도해 주실 것
> 을 전체 미술인들이 기대했습니다. 그러나 2월부터 3월도, 4월도,
> 또 5월도 그냥 지나갔고, 8·15 작품이 운반되기까지도 못 오시는
> 것을 보고 많은 사람들이 실망했습니다.
> 결국은 전람회 총화합평회를 가지게 된 오늘에 이르기까지 저
> 희들은 마치 '인솔자를 잃은 양 떼'와 같은 느낌이었습니다.
> 김주경, 1955년 10월 16일

김주경 학장이 오죽했으면 '인솔자를 잃은 양 떼'라는 표현까지 썼을
까. 그러나 호사다마였던가. 7월 초순경 변월룡은 너무 무리를 했는
지 결국 몸져눕고 말았다. 이질이었다. 처음에는 열이 나고 묽은 변을
자주 배설하다 증상이 점점 악화되었다. 약을 복용해도 나아지기는
커녕 증세가 더욱 심해졌다. 나중에는 구토로 약조차 복용할 수 없게
되었다. 묽은 혈변에다 심한 탈수 증상까지 나타나면서부터는 사경을
헤매는 지경에 이르게 되었다.

# 북한으로 온 아내

변월룡의 건강이 악화되자 북한은 소련 당국에 연락을 취했고, 제르비
조바는 곧바로 달려 왔다. 변월룡의 병세가 워낙 위중하다 보니 행여
죽을지도 모른다는 생각에 부인을 부른 것이다. 실제로 그 당시에는
이질로 목숨을 잃는 경우가 허다했다. 만약 변월룡에게 그런 불상사
가 발생하면 자칫 국가 간의 문제로까지 비화될 수 있었기 때문에 북
한 당국으로서는 그 책임에 대해 미연에 대비할 필요가 있었다. 남편
의 건강을 돌보기 위해 달려온 부인은 누워 있는 남편의 몰골을 보고
는 깜짝 놀랐다고 한다. 그녀의 말을 들어 보자.

> "제가 북한에 도착했을 때 남편은 완전히 병자였습니다. 몰라볼 정
> 도로 야위었고 아무것도 먹지 못하고 있었습니다. 깜짝 놀랐죠. 그
> 렇게 건강하고 활달하던 양반이 어떻게 이 지경까지 되었나 싶었
> 죠. 사실 이렇게 된 것은 남편의 일이 너무 많았던 탓입니다. 휴일
> 이나 휴가도 없이 일을 해야만 했으니까요. 과로한데다가 기후도
> 습했고, 음식도 입에 맞지 않아 제대로 먹지를 못했습니다. 그러다
> 보니 몸은 점점 쇠약해졌고, 결국 이질에 걸린 것입니다. 그동안
> 혼자서 고생이 많았습니다. 그래서 제가 남편에게 빨리 소련으로
> 돌아가자고 간청을 드렸죠. 만약 제가 북한으로 가지 않았다면 그
> 는 그 몸으로 무리하게 계속 일을 했을 겁니다. 그러다 약간의 시
> 간이 주어지면 쉬는 것이 아니라 또 그림을 그렸을 겁니다. 그이의
> 성격상 뻔합니다."

**양지의 소녀**
1953년, 캔버스에 유채, 48×29cm

아래 편지에 따르면 1954년 여름은 유독 비가 많이 왔던 모양이다.

> 저는 사모님께서 나오셔서 먹같이 흐린 날, 비 오는 날 고생하시던
> 생각이 납니다. 그때 비는 왜 그렇게 쏟아졌는지, 양시서 떠나실 때
> 도 비, 평양 나가서도 비, 고생하신 일 생각납니다.
>
> 문학수, 1955년 11월 14일

이 글은 당시 기후 상황을 잘 말해 주고 있는데, 전염병으로 분류되는
이질이 창궐한 것도 어쩌면 이때 이상 기후와 무관하지 않았을 듯싶다.
어쨌든 부인의 헌신적인 간호와 보살핌 덕분인지 그의 건강은 차츰 회
복되어 갔다. 변월룡은 먼 길을 한달음에 달려와 준 아내에게 무척 고
마워했다. 건강이 좋아지자 부부는 함께 거리를 거닐기도 하고, 지인
들의 초대를 받아 가정을 방문하기도 했다. 건강에 더욱 자신이 생기
자 아내를 위해 제법 먼 곳까지 여행도 다녀오는 등 변월룡은 나름대
로 신경을 많이 썼다. 그때 부인은 남편이 근무하던 평양미술대학을
여러 번 다녀왔는데, 당시 북한의 미술에 대해 다음과 같이 기억했다.

변월룡을 간호하기 위해 북한으로 온 부인
제르비조바와의 행복한 한때

"당시 북한의 미술은 기초가 잡히지 않았
습니다. 그림에서 가장 중요한 콤포지션의
개념이 너무 얕았고, 색채의 사용은 선택
적이지 못했습니다. 게다가 데생까지 약했
습니다. 그러다 보니 그림을 어렵게 여겼
던 게지요. 남편은 그 정도가 그나마 많이
좋아진 것이라더군요. 아무 고민 없이 그
냥 노동자가 페인트칠 하듯이 색을 칠하는

데도 말입니다. 아무튼 내가 보기에 당시 그들은 한참 더 연구하고
배워야 했습니다.”

제르비조바는 낯선 환경에 힘들어했다. 이곳 사람들의 분에 넘치는
호의와 친절에 감동을 받았지만 생활이 불편하기는 마찬가지였다. 우
선 기후부터 맞지 않았다. 너무 더운데다 습해 견디기가 힘들었다. 음
식도 맞지 않았고, 언어도 소통이 안 되니 답답하기 그지없었다. 당시
교육상장관을 거쳐 문학가 겸 조선작가동맹 위원장이었던 한설야가
그녀를 배려한다고 쓴 편지 내용을 잠시 소개하면 다음과 같다.

> 서만일 동무 부인소련 공민도 불원머지않아에 조선으로 오게 되어 서 동
> 무가 노어를 잘하고 우리 집에도 노어 하는 아이들이 있으니 변 선
> 생 부인이 오신다 하더라도 전번처럼 심심하게 해드리지 않을 것이
> 라고 동무들은 말하고 있습니다. 더욱 나는 변 선생 부인이 조선으
> 로 오시면 초대하기 위해서 모스크바에서 숟가락과 삼지창 포크와
> 소련 그릇들을 사가지고 왔으며 서 동무는 요리사를 대주겠다 하오
> 니 부인께서도 걱정 마시고 오시도록 말씀해 주십시오.
> 한설야, 1954년 12월 10일

그녀의 답답함을 조금이라도 덜어 주려 나
름대로 세심하게 배려한 노력의 흔적이 정
겹다. 한설야는 1957년 8월, 교육성과 문화
선전성이 합쳐져 교육문화성으로 바뀌면서
교육문화상이 된다.

그러나 제르비조바는 오랫동안 북

변월룡은 자기를 위해 단숨에 북한으로 달려와
준 아내와 여행을 했다.

한에서 머물 수가 없었다. 한창 엄마의 손길이 필요한 두 아들이 마음에 걸렸기 때문이다. 당시 큰아들 알렉산드르는 아홉 살이었고, 둘째 세르게이는 두 살이었다. 남편을 하루 빨리 러시아로 데려가 건강도 챙기고 싶었다. 반대로 변월룡은 아내만 러시아로 돌려보내고 싶었다. 고국에서 하고 싶은 일이 많았던 것이다. 그러다 보니 부부 간에 논쟁이 없을 수가 없었다. 아내는 돌아가자고 집요하게 간청했고, 변월룡은 자신이 여기에 남아야 하는 이유를 들어가며 설득했다. 언제나 그렇듯이 이럴 때 아내를 이기는 남편은 드문 법이다. 변월룡도 마찬가지였다. 아내의 눈물 어린 애원에 당해 낼 재간이 없었다.

변월룡이 소신을 꺾은 것은 아니었다. 타협점을 찾은 것이다. 그 타협점은 소련으로 들어갔다가 곧 다시 평양으로 돌아온다는 조건이었다. 사실 변월룡은 미술 교재를 비롯한 수업에 필요한 각종 자료들이 절실했다. 그가 만든 미술 교재는 어디까지나 임시방편으로 만든 것 뿐이었다. 완벽한 교재를 만들기 위해서라도 가져올 참고자료들이 너무 많았다. 또 변월룡 자신을 위한 그림 재료들도 챙겨야 했으며, 오랫동안 못 본 자식들 또한 눈앞에 아른거렸다. 결국 변월룡은 북한 당국에 양해를 구하고 귀국길에 올랐다.*

동료 교수들에게는 두 달 후 돌아온다는 굳은 맹세와 함께 작별인사를 했다. 북한 당국은 그에게 "두세 달 후에 초청장을 보낼 터이니 소련에서 기다리라."고 했는데, 그는 최대한 빨리 돌아올 마음에 두 달이라고 말했던 모양이다. 하지만 이 길이 마지막 길이 될 줄 누가 알았으랴. 고국 생활 1년 3개월 만이었다.

* 문영대·김경희 공저 『러시아 한인 화가 변월룡과 북한에서 온 편지』에서는 '1954년 9월에 북한을 떠났다'고 했는데, 정관철의 편지에 의하면 8월 19일에 떠난 것으로 되어 있다. 그의 편지가 더욱 신빙성이 있기에 8월 19일에 떠난 것으로 수정한다. 북한에서 레닌그라드까지 기차로 보름 정도 걸리니 8월 19일에 떠났으면 9월 초에 도착하는 것이 맞다. 시기를 알려준 미망인은 9월에 도착한 것을 떠난 것으로 착각한 것 같다.

## 고국을 떠나오던 날의 풍경

2002년 10월의 어느 날, 변월룡의 미망인과 나눈 대화는 이러했다. 그녀는 50여 년 전 북한을 떠나오던 그날에 대해 잠시 회상에 잠기더니 이내 입을 열었다.

> "지금도 그날만은 생생하게 기억해요. 그날은 참으로 많은 인사들이 환송을 나와 주었습니다. 플랫폼이 사람들로 꽉 메워졌죠. 모든 사람을 일일이 다 기억은 못하지만 거기에는 화가들뿐 아니라 학생들과 문학하는 사람들 그리고 높은 직책에 있던 사람들도 배웅 나온 것 같았습니다. 선물과 꽃다발은 또 어찌나 많이 주던지…. 다 받을 수가 없을 지경이었죠. 그러니 어찌 그때를 잊을 수가 있겠습니까? 남편이 참으로 자랑스러웠죠. 기억이 이렇게 생생한데 벌써 50년이 흘렀다니 믿기지가 않는군요. 당시 남편 나이가 서른여덟이었고 제가 서른넷이었는데… 세월 참 빠르군요. 다시 돌아온다고 약속했으나 아쉽게도 결국 그 약속을 지키지 못했습니다."

배운성은 그때의 아쉬운 심경을 이렇게 표현했다.

> 선생께서 우리 대학에 나타나신 후 나는 비록 남들만큼 선생을 뵈옵는 기회가 적었고 자주 찾아가지도 못한 편이었으나 선생의 애호와 지도를 받는 과정에서 저의 고적한 심정을 이해해주신 유일한 스승으로 용기와 희망과 생기를 얻었습니다.
>
> 선생께서 이곳을 떠나 평양 나가신 후 다시 한 번 뵈옵고 작별

가족사진 뒷면에 적은 자필 메모

정관철이 변월룡에게 건넨 자신의 가족사진

의 말씀이라도 정답게 나누어 보려고 했었더니 다시 오시지 못하고
그대로 양시역을 통과하시게 되어 양시역 플랫폼에서 많은 사람들
틈에 끼어 섭섭히 작별하고 돌아올 때 나는 귀중한 무엇을 잃은 것
같은 커다란 공허와 암담한 것을 느끼면서 무거운 걸음으로 돌아서
왔습니다.

배운성, 1955년 5월 30일

배운성의 이 글을 보면, 변월룡 부부는 대학 근처인 양시역에서 떠난
것이 아니라 평양에서 귀국 열차에 올랐던 것으로 되어 있다. 아마도
평양에서 개최되는 '8·15 9주년 미술전람회' 준비와 행정적 절차 때
문에 평양에 내려와 있었던 것으로 보인다. 그리고 거기에서 바로 귀
국길에 올랐던 것 같다. 그럼에도 불구하고 잠시 스쳐갈 뿐인 양시역

에 그를 환송하기 위해 인파가 모여들었다. 당시 그의 인기가 얼마나 열화와 같았는지 짐작이 되고도 남는다.

　　　김주경 학장은 1954년 9월 28일자 편지에서 "양시 정거장에서 선생님과 사모님이 떠나실 때 찍은 사진을 몇 장 보내드립니다. 이때 양시 정거장에서는 특별히 우리를 위해서 발차 시간을 2분 늦추었다고 합니다."라고 썼다. 얼마나 많은 사람들이 그의 환송을 지켜보기 위해 모여들었으면 발차 시간을 늦추었을까. 이 대목은 마치 영화의 한 장면처럼 느껴진다.

양시역에서 러시아로 떠나는 변월룡 부부를 환송하는 광경
1954년 8월 19일, 부인이 먼저 기차에 올랐고, 변월룡은 작별인사 때문에 아직 기차에 오르지 않아 모습이 보이지 않는다. 양시역은 평안북도 용천군 양시에 위치해 있다.

# 7장

## 고국으로 돌아갈 날만을 기다리며

---

### 1954-1955

---

# 귀국

변월룡은 귀국 후 보고와 동시에 레핀미술대학으로 복직했다. 교육공
무원 신분이었기 때문에 복직을 한 상태에서 고국의 초청장을 기다
려야 했다. 그 사이 고국에서는 김주경 학장이 편지를 보내왔다. 이전
에 또 다른 편지가 있었는지는 알 수 없으나, 남아 있는 편지 중에서는
1954년 9월 28일에 쓰인 이 편지가 최초의 편지로 기록된다. 김주경
이 이렇게 빨리 편지를 보낸 것은 아마도 평양미술대학의 수장으로서
변월룡의 도움에 대한 고마움을 표시하기 위해서 아니었을까 싶다.

　　김주경은 변월룡이 없는 사이 고국에서 있었던 일들을 소상
히 적어 보내왔다. '8·15 미술전람회'의 합평회를 가지면서 중앙당과
사회단체 대표들에게 많은 찬사를 받은 일, 교직원들끼리 변월룡의
헌신적 지도 방향을 옳게 발전시키자는 결심을 토로했던 일, 다음 해
의 전람회를 성공시키자는 결의, 대학 졸업식 날 미술가동맹에서 학
생들에게 상금과 표창장을 수여한 일 등을 열거하며 변월룡의 부재를
아쉬워했다.

　　변월룡에게 북한에서의 생활은 여러모로 힘들었지만 보람에
비할 바가 아니었다. 다시 러시아에서 학생들을 가르치면서 변월룡은
고국으로 가지고 돌아갈 자료 수집에 열성을 쏟았다. 서점에서 구할
수 없는 중요한 책들은 지인이나 대학도서관 등에서 빌려다가 열심히
옮겨 적었고, 미술 재료를 사기 위해 분주히 화방을 들락거렸다. 그래
도 구할 수 없는 자료나 재료는 암시장을 뒤지거나 먼 모스크바까지
가서 구입해 왔다. 당시 레닌그라드는 '레닌그라드 봉쇄'의 후유증에
서 완전히 벗어난 것이 아니었기 때문에 생필품 외에는 부족한 것이

한두 가지가 아니었다. 그래서 사람들은 모스크바에 다녀오는 사람이 있으면 필요한 물품을 구입해 오도록 부탁했다고 한다.

이렇게 부지런히 서두른 결과 귀국 예정일보다 훨씬 전에 변월룡은 원하는 자료와 재료 수집을 마무리 지을 수 있었다. 그뿐 아니라 고국의 지인에게 줄 선물도 잊지 않았다. 그러나 어찌된 영문인지 귀국 예정일이 지나도 고국으로부터의 초청장은 오지 않았다. 북한 당국이 그에게 '두세 달 후에 초청장을 보낼 터이니 소련에서 기다리라'고 했으니 정상적이라면 늦어도 11월 중순까지 초청장이 와야 했다.

변월룡은 초청장이 가급적 일찍 오기를 바라고 있었다. 물론 고국으로 돌아가고 싶은 마음이 간절했던 것도 있지만, 더 큰 요인은 자칫 지난번 파견 때처럼 파견통지서가 학기 중간에 오면 한 학기를 마무리 지은 다음에 떠날 수밖에 없기 때문이었다. 바쁜 와중에도 자료 수집에 박차를 가한 이유도 이 때문이었다. 그러나 바람과는 달리 결국 다시 학기가 시작되어 버렸고, 변월룡은 수업을 진행하면서 고국의 소식을 기다려야 했다.

선생님이 떠나가신 후 저의들은 미술전람회 합평회를 8월 25일에 전람회장에서 가졌는바 특히 중앙당 문학예술과장 동지로부터 구체적인 분석과 가지 가지의 칭찬을 받았으며 기타 사회단체 대표들도 많은 찬사를 주었읍니다

김주경의 1954년 9월 28일자 편지

그 사이 평양미술대학은 평안북도 피현군 송정리에서 용천군 산두리
로 옮겨 갔다. 부학장인 김경준의 편지에 따르면 11월 9일에 옮긴 것
으로 되어 있다. 변월룡이 북한을 떠나온 지 거의 두 달 보름 뒤에 이
사한 것이다. 그곳은 송정리와 가까워 그림을 그리러 자주 다녔기 때
문에 변월룡도 잘 아는 지역이었다. 아직 산두리로 이사하기 전에 쓴
문학수의 편지를 보면 송정리에서 산두리까지 통근도 가능할 정도의
거리임을 알 수 있다. 북한에서 1999년에 편찬된 『조선력대미술가편
람』에 조각가 김종성을 소개하는 페이지를 보면 당시 산두리 대학촌
의 모습을 어느 정도 상상할 수 있다.

> "1954년에 미술에 대한 꿈을 안고 당시 평안북도 용천군 산두리에
> 소개되어 있던 평양미술대학에 입학했다. 해방 전 지주가 살았다
> 는 큰 기와집이 대학 청사였고 조용한 오솔길을 따라 등성이를 넘
> 으면 오붓한 골짜기마다에 한 학부씩 떨어져 자리 잡고 있었는데,
> 개인 농가들에는 학생들이 분숙하여 마치 산두리는 대학촌을 방
> 불케 했다."*

산두리는 여러 면에서 송정리와 비할 바가 아니었다. 교통이 편리해
진 것은 물론이고 주위 환경도 제법 정비되어 천막은 없어도 될 정도
의 교실이 확보되었다. 학사學舍에 대해서는 김주경 학장의 편지에서
어느 정도 짐작이 가능하다.

> 저희 대학이 강습소 자리로 이사하게 되어 우선 조각학부가 먼저
> 이사를 갔습니다. 10월 중에는 다른 학부도
> 이사를 갈 것 같습니다. 이번에는 선생님들

* 이재현, 『조선력대미술가편람』
(증보판), 문학예술종합출판사, 1999

**북조선 청주 (친선열차)**
1958년, 동판화, 32.5×49.5cm

모내기를 하고 있던 산두리 농민들이
지나가는 열차에 손을 흔드는 장면이다.

에게 충분한 연구실을 주게 될 것 같습니다.

　　학교 이전 사업이 예정대로 되면 지금보다는 훨씬 넓은 집들을
쓰게 되겠고 사업이 발전될 수 있겠습니다. 고문 선생님이 다시 오
시기 전에 저희들 사업을 원만히 보장하도록 전체 교직원들이 열성
적으로 일하고 있습니다.

김주경, 1954년 9월 28일

이 편지를 보면 산두리에서는 교실뿐 아니라 선생들을 위한 교수 연구
실까지 확보되었던 듯하다. "고문 선생님이 다시 오시기 전에…."라는
글귀에서 김주경 학장 역시 변월룡이 곧 학교로 돌아오리라 생각하고
있음을 알 수 있다.

## 의혹

이즈음 변월룡은 느닷없이 고국으로부터 불미스런 소식을 접했다. 그 내용에 대해서는 한설야와 문학수의 편지에서 살펴볼 수 있다.

정관철 동무를 만나서 신문에 실은 논문에 대해서 물었더니 역시 제가 상상했던 것처럼 결코 정 동무가 고의로 한 것이 아니고 신문 사에서 논문이 너무 길다고 변 선생에 관해 쓴 장면을 삭제해 버렸 다 하니 이 사람들의 무책임성에 기인한 것이나 정 동무는 여간 미 안하게 생각지 않습니다. 정 동무가 변 선생에게 편지할 때에도 이 사정을 적어 보내려 하다가 그만두었다 합니다. 변 선생에 대한 정 동무의 존경심과 기다리는 심정은 누구보다도 내가 잘 알고 있습니 다. 만일 변 선생이 정 동무를 의심한다면 그것은 아마도 변 선생의 잘못으로 우리가 말하게 될 것입니다.

김주경 동무 논문은 노문으로 되어 소련 사람들에게 읽혀지니 만치 국내 신문과도 달라서 다시 고려해야 하겠고 저로서도 분개되 는 점이 있어 미술가동맹에서 이 논문을 다시 검토 비판할 것을 정 관철 동무에게 제의했습니다. 정관철 동무도 나와 동감이었습니다.
한설야, 1954년 12월 10일

일전 편지에도 말씀 드렸습니다만은《새조선》잡지에 난 대학 소개 문에 대해서 우리 교원들은 모두 다 분개하고 있습니다. 그래서《새 조선》잡지를 갖다가 분석하고 결함에 대해 아무하고도 의논 없이 특히나 학장 선생의 이름을 빌려서 발표한《새조선》사 기자에 대해

> 그 진상을 해명시키려고 하고 있습니다. 그러한 좋지 않은 기사를
> 쓴 결과에 대해 고문 선생님의 입장은 물론 저희들 공화국의 미술
> 발전에서 큰 실패라고 생각하면서 저희들의 마음은 더욱 안타깝고
> 분한 생각으로 차 있습니다. 다시는 그런 일이 없도록 서로 서로 주
> 의해야 하겠습니다. 이러한 일이 있는 만큼 더욱 하루 속히 고문 선
> 생님이 나오셔서 모든 사업을 지도하셔야 하겠습니다.
>
> 문학수, 1955년 1월 11일

문학수의 글에 언급된 '일전의 편지'는 안타깝게도 유실되어 현재 남
아 있지 않다. 그러다 보니 사건의 정황은 이 편지만으로 추정할 수밖
에 없다. 어쨌든 사건을 요약하면 이랬던 것 같다.

　《새조선》이라는 잡지의 기자는 평양미술대학이 송정리에서
산두리로 새둥지를 트면서 대학을 소개하는 글을 싣고자 했다. 그래서
대학 측에 기사 자료를 요청했고, 대학은 협조차 자료 일체를 넘겨 주
었는데, 그 자료란 거의 대부분 「평양미술대학의 미래 계획안」이라든
지 「동양화학과 개설의 당위성」 「미술에서 데생의 중요성」 등 변월룡
이 당국에 보고 또는 발표했던 글이 바탕이었을 것이다. 그러나 기자
는 논문이 길다는 핑계로 각색과 윤색을 가하면서 변월룡의 이름을 빼
버린 것이다. 더구나 그 기사를 자신의 이름으로 쓴 것이 아니라 김주
경 학장의 이름을 빌려 문제의 잡지에 실었던 것 같다. 그래서 마치 그
글을 김주경 학장이 쓴 것처럼 되었고, 평양미술대학의 그동안의 발전
이 모두 김주경 학장의 치적으로 둔갑돼 오해가 커진 것 같다.

　더욱이 이 잡지는 국내용으로만 만들어지는 것이 아니라 러
시아어로 번역돼 소련 각지로 배포되었다. 한설야와 문학수를 비롯한
교수들은 그래서 더 크게 염려하고 걱정했던 것 같다. 소련 당국이나

레핀미술대학이 이 잡지를 보면 북한으로 파견 갔던 변월룡의 입장이
어떻게 되겠느냐는 것이다. 다시 말해 그동안 고국을 위해 혼신의 힘
을 다 쏟은 변월룡의 공은 온데간데없고 오히려 그의 입장만 난처하
게 만들었다는 것이다.

　　이에 한설야는 미술가동맹에서 이 논문을 다시 검토하고 비
판할 것을 정관철에게 제의했고, 문학수를 비롯한 교수들은 평양미술
대학 소개문에 변월룡 고문의 업적을 빼버리는 것은 말이 안 된다며
이는 고의성이 다분하다고 분개했다. 문학수가 '그러한 좋지 않은 기
사를 쓴 결과에 대해 고문 선생님의 입장은 물론 저희들 공화국의 미
술 발전에서 큰 실패'라고 운운한 것도 이런 이유에서 나온 말이다.

　　정작 변월룡은 이에 대해 별 언급이 없다. 개의치 않은 것인
지 아니면 모두 해명한 것인지 알 수는 없으나 그는 이 문제를 그리
심각하게 받아들이진 않았던 것 같다. 왜냐하면 그 일이 있고 난 후,
한 달 남짓 지난 뒤에 김주경 학장이 편지를 보냈는데, 그 편지에는 이
문제에 관한 언급이 전혀 없기 때문이다. 만약 변월룡이 이 문제를 짚
고 넘어갔다면 김주경이 그렇게 태연히 편지를 쓸 수가 없었을 것이
다. 마찬가지로 정관철이 그런 일에 관여되었다면 한설야가 그렇게
해명에 나서지 않았을 것이다. 이 문제가 발생한 후 김주경은 다음과
같은 편지를 보냈다.

　　새해를 맞이하면서 선생님과 사모님의 건강을 축복하오며, 또한 창
　　작사업에서 두 분의 새로운 성과가 있으시기를 삼가 축원합니다.
　　1955년은 조선이 소련의 원조로 해방된 지 10주년을 맞이하는 만
　　큼 금년 전람회에는 더욱 우수한 작품들을 생산함으로써 보답하겠
　　다는 애국적 열의를 전체 실기교원들은 굳게 다지고 있습니다. 그

리고 저희들을 지도해 주실 고문 선생님이 하루 속히 오셔 주시기를 모든 사람들이 손꼽으며 기다리고 있습니다.

선생님이 조선에 오시면 그림을 그리실 시간이 없으셔서 미안하지만, 조선 미술가들의 욕심으로는 선생님을 하루 속히 이리로 모시고 싶은 마음으로 가득 차 있습니다. 수일 전에 미술가동맹에 갔었는데 동맹 모든 작가들도 그렇게 말하고 있습니다. 저희 대학사업은 대체로 발전을 가져오고 있으며 실기교수부 면에서는 선생님이 지도해 주신 방향에서 어긋나지 않도록 지도하기 위하여 매 합평회와 연구회의 때마다 열렬히 투쟁하고 있습니다. 그리고 이론 과목과 실기과목과의 연계 문제에 있어서도 역시 심중히 연구하고 있습니다. 또한 박경란 선생은 리수노크 강좌에서 많은 성과를 올리고 있습니다.

저번에는 현지에 출장 갔던 여러 선생님들의 에츄드들을 모아서 전람회를 가졌는데 문학수, 한기석, 박경란 선생들의 좋은 작품들이 높이 평가받았습니다. 150점의 그림들이 진열되었습니다. 이 전람회 전에는 학생들의 나브로스까* 전람회를 가졌는데 참 좋은 그림들이 많았습니다.

전람회 작품 총화를 지으면서 모든 사람들은 "고문 선생님이 지금은 소련에 계시지만 조선에 계시는 것과 꼭 같은 마음으로 나아가 더 좋은 작품들을 만들자."고 결심을 다졌습니다. 새해에는 확실히 선생님에게 기쁨을 드릴 수 있는 많은 그림들이 나올 수 있으리라고 믿습니다.

금년에는 조선도 몹시 추워졌습니다. 수년 동안 경험하지 못한 추위인 것 같습니다. 아직 눈도 쌓이지 않고 그냥 춥습니다. 그러나 국가 혜택으로 많은 석탄과 신목이 보장되어 든든히 일들 하

* 나브로소크.
  초벌 그림, 스케치,
  크로키

고 있습니다. 그리고 특기할 소식은 54년도 인민경제복구 건설 사
업이 성과적으로 완수 또는 초과완수 되었습니다. 그래서 전체 노
동자, 기술자, 사무원에게 연말 상금이 100% 내지 50%로 국가 결
정으로 내려졌습니다. 굉장히 행복한 새해를 맞이하게 되었습니다.
선생님과 사모님과, 선생님의 사랑하는 애기들의 건강과 행복을 위
하여 축하의 술잔을 듭시다.

김주경, 1954년 12월 28일

한설야를 비롯한 대학 교수들이 불미스런 사건에 대해
그토록 분개했건만, 보다시피 김주경 학장의 편지 전문
에는 그 사건에 대한 언급이 전혀 되어 있지 않다. 해명
성 발언이 너무 없어 이상하게 느껴질 정도이다. 한설
야의 편지와 문학수의 편지 사이에 쓰였고 사건이 한창
도마 위에 오르내리고 있는 와중에 보낸 편지이기 때문
에 더욱 그렇다.

　　　　정관철은 2월 8일에야 장문의 편지를 보내왔
다. 한설야가 "정 동무는 여간 미안하게 생각지 않습
니다. 정 동무가 변 선생에게 편지할 때에도 이 사정을
적어 보내려 하다가 그만두었다 합니다."라는 글에서
알 수 있듯이 그는 자신이 하지도 않은 일을 해명하기
가 머쓱하여 그동안 편지를 보내지 않았던 것으로 보
인다. 정관철이 이 사건에 연루된 것은 북조선미술가
동맹 위원장이라는 미술계 최고의 위치에 있었기 때
문이다. 그래서 《새조선》잡지 기자와 사전에 교감이
있었던 것이 아니었을까 하는 의심을 샀던 것이다. 그

김주경의 1954년 12월 28일자
편지 전문

러나 정관철 역시 편지에서 사건에 대한 언급을 전혀 하지 않았다.

어쩌면 두 사람은 본인들이 개입하지 않은 일에 공연히 의심을 사게 돼 억울했을 수도 있다. 그래서 무해명으로 일관했는지도 모른다. 말하자면 관여하지도 않은 일을 들먹이게 되면 오히려 구차한 변명처럼 비춰질 수도 있기 때문이다. 실제로 두 사람 다 이 일에 개입됐을 거라고는 믿어지지 않는다. 그들은 인격적으로 하자가 있거나 몰염치한 사람들이 아니었다. 김주경은 10개월 후 보낸 편지에 "결국은 전람회 총화합평회를 가지게 된 오늘에 이르기까지 저희들은 마치 인솔자를 잃은 '양 떼'와 같은 느낌을 가져 왔습니다. 그동안 문학수, 정관철 동무들이 많은 수고를 했습니다."라며 여전히 변월룡의 공백을 아쉬워하고 동료 교수들의 공도 빼놓지 않고 배려할 줄 알았다. 정관철에 대해서는 "정관철 화가 자신은 너무나 겸손하고 소박한 분이었다."는 정상진의 증언이 있다. 두 사람은 적어도 역사를 왜곡할 정도의 파렴치한은 아니었다고 생각한다.

그럼에도 불구하고 두 사람은 사건의 중심에 있었고, 특히 김주경 학장은 사건 당사자로 지목되었던 만큼 그들이 이 사건에 대해 어떠한 형태로든 해명을 하지 않은 점은 못내 아쉽다. 그러나 한편으로는 남아 있는 편지만으로 두 사람이 해명에 나서지 않았다고 단정 짓기에도 무리가 따를 수 있다. 왜냐하면 변월룡에게 온 편지들 상당수가 분실되어 중간에 해명성 편지가 오갔는지 여부를 확신할 수 없기 때문이다. 따라서 이 대목은 현재 남아 있는 편지만으로 근거를 삼았음을 밝혀 둔다.

그리고 남아 있는 편지만으로 추정했을 때, 변월룡이 먼저 나서서 이 사건을 무마시키지 않았을까 싶다. 왜냐하면 이 같은 문제는 피해 당사자가 풀지 않는 이상 꼬리에 꼬리를 무는 의혹만 끊임없이

제기되기 때문이다. 그러다 보면 해결은 안 되면서 구차한 변명만 계속 늘어나 결국 서로 간에 상처만 깊어진다.

어쨌든 변월룡은 이 문제에 크게 개의치 않았던 것이 분명해 보인다. 이 사건 이후에도 평소와 다름없이 줄기차게 고국의 지인들에게 편지를 보내며 애정을 쏟았기 때문이다. 그리고 그의 성품과 그릇으로 볼 때 이 정도는 문제로 인식하지 않았을지도 모른다. 아니 어쩌면 그동안의 자신의 모든 공을 도리어 북한 화가들에게 돌리고 싶어 했을지도 모른다.

## 동양화 연구에 몰두하다

초청장이 오기를 기다리는 동안 변월룡은 북한을 떠나올 때 가지고 온 벼루와 먹, 붓, 화선지 등을 화실에 펼쳐 놓고 동양화 연구에 여념이 없었다. 그 당시 변월룡은 평양미술대학을 정상 궤도에 올려놓으려는 꿈 외에도 김용준과 함께 동양화를 민족 고유의 예술로 승화·발전시키려는 열망을 품고 있었다. 동양화의 전통성과 고유성을 되살려 이를 좀 더 주체적이면서 창조적인 방향으로 정립해 보려는 것이었다. 평양미술대학에 동양화학과를 개설한 것도 바로 이 때문이었다.

변월룡의 동양화 연구는 북한의 화가들에게도 동양화에 대한 큰 관심과 호응을 불러일으켰다. 한설야는 1955년 5월 29일자 편지에서 "정관철 동지의 말을 들으면 여기서 가지고 가신 동양화 용지

**나무**
1955년경 추정, 습작, 화선지에
수묵담채, 133×65cm

를 벌써 거의 다 쓰신 것 같다 하오니 만일 그 종이가 없사오면 나에
게 편지로 알려 주십시오. 중국에 가는 길에 꼭 사 보내겠습니다."라
고 썼으며, 문학수는 동양화를 자신이 직접 그려 볼 생각까지 갖는다.

> 강냉이 아래에는 참외와 오이가 주렁주렁 달려 있습니다. 이 귀한
> 열매들을 조선화로 그려 보려고 잔뜩 벼르고 있습니다. 화견, 화지,
> 안료, 먹, 붓을 다 마련해 놓고 조선화에서 색의 아드노쉬니예조화,
> 상관관계를 표현하는 방법을 연구해 볼까 생각하고 있습니다. 조선화
> 에서도 자연을 깊이 연구해 들어가기 위해서는 색의 호상관계를 잊
> 어버려서는 안 될까 생각합니다.

> 조선화에서는 색의 레프렉스반사는 필요 없다는 어떤 조선 화가의
> 말은 도무지 알 수 없는 것 같습니다. 바람 불고, 저녁 노을이 지고,
> 아침 이슬이 내리고, 해가 쬐이고, 이 모든 자연의 변화를 연구할 때
> 있어서 특히 색조의 변화는 중요한 것이라고 보면서 저의 의견은
> 어디까지나 색의 연계와 호상 반사·대조 등이 더욱 과학적으로 필
> 요하다고 느끼고 있습니다.
> 문학수, 1956년 7월 24일

정관철 역시 동양화에 대한 변월룡의 관심을 잊지 않았다.

> 지금 모란봉박물관에서 고전 조선화 전람회가 열리었는데 참 좋은
> 그림들이 많이 나왔습니다. 변 선생님이 한번 보셨으면 얼마나 좋
> 아하실까 하면서 보았습니다. 단원 김홍도, 오원 장승업, 정선과 겸
> 재 기타 유명한 조선화가들의 작품들입니다. 한데 역시 좋은 화가
> 들이 가지고 있는 힘은 역시 리수노크라는 것을 보여 줍니다. 뭐 더
> 말할 것 없어요!
> 정관철, 1955년 5월 8일

김주경 학장의 뒤를 이어 평양미술대학의 학장이 된 선우담1904-1984
도 눈여겨볼 만하다. 김주경보다 두 살이 적은 선우담은 1958년부터
학장으로 취임하게 된다. 이 해는 평양미술대학이 산두리 시절을 마감
하고 평양으로 나오게 되는 역사적인 해이기도 하다. 평양미술대학이
제자리로 돌아오는 데 무려 8년이 걸린 셈이다. 그리고 새 술은 새 부
대에 담으려는 듯 평양미술대학의 '평양시대'는 선우담 체제에서 새롭
게 열린다.

선우담은 평안남도 대동군 부산면 화곡리현 평양시 순안구역 룡성리에서 소작농의 셋째 아들로 태어났다. 일찍이 아버지를 여의고 홀어머니 슬하에서 자란 그는 늦게서야 공부를 할 수 있었다. 1919년에 대동군 부산보통학교를 3년에 마치고 평양상수리의 고등보통학교에 입학한다. 그리고 졸업 후에는 황해남도 연백군의 배천공립보통학교에서 무자격교사로 2년간 근무하다 일본으로 갈 결심을 한다.

도쿄미술학교 사범과에 입학한 선우담은 나중에 유화과로 전과한다. 1929년 학교를 졸업하고 고향으로 돌아와서 1년간 어머니의 일손을 돕다가 황해도 해주에서 해방 때까지 교사로 재직했다. 이 시기 그는 농촌을 주제로 한 유화 작품들을 많이 그렸으며 이 작품들로 개인전을 네 번 열었다.

해방이 되자 선우담은 친일교사들을 숙청하고 해주 동흥중학교 교장으로 부임한다. 그리고는 각종 활동에 참여한다. 1946년 3월부터는 북조선예술총연맹 황해남도위원회 위원장으로, 그해 10월부터 1948년 9월까지는 북조선미술동맹 위원장으로 부지런히 활동을 펼쳤다. 이 시기에 그는 여러 작품상을 수상했는데, 그중 기념공예품 도안의 공로로 1949년 김일성 표창을 받은 것이 가장 두드러진다.

휴전 이후로는 조선미술가동맹 회화분과 위원장으로, 1956년부터 조선미술박물관 관장으로, 1958년부터 1962년까지 평양미술대학 학장으로서 작품

**그림을 그리고 있는 화가 박 선생**
1953년, 종이에 연필, 27.5×23cm

활동과 미술행정 및 교육 사업을 충실히 이행했다. 그런 한편 1948년부터 1962년까지 조·소친선협회 중앙위원으로도 있었고, 마자르·체코슬로바키아·소련 등을 방문하기도 했다. 1957년에는 공훈예술가 칭호를 받았다.

　　그런 선우담에게도 아픔이 찾아온다. '사상적 과오'를 범했다는 이유로 1963년 이후 일체의 공직에서 물러나게 된 것이다. 무슨 사상적 과오를 저질렀는지는 알 수 없으나 '사상적 과오를 심각하게 뉘우치고 사상 단련을 꾸준히 한 결과' 그는 작품과 함께 다시 소생해 마침내 빛을 보게 되었다고 한다. 그런 선우담의 편지에서도 동양화에 관한 변월룡의 열정을 발견할 수 있다.

> 지금 우리들은 내년 '8·15 10주년 기념 전람회'의 성과를 위해 모두 노력을 기울이고 있습니다. 그리고 우리의 창작에서 조선의 민족적 형식을 탐구하며 이를 계승·발전시키기 위해 연구 사업들이 진행되고 있습니다. 지난 10월에는 늙은 조선 화가들을 동맹에 초대하고 조선화의 전통에서 고전을 찾으며 우리들 창작에 민족적 포르마 form 형, 형상를 구비하기 위해 현실을 깊이 묘사하는 연구사업에 노력하고 있습니다. 선생님의 더 많은 지도를 받고 싶습니다.
>
> 선우담, 1954년 12월 31일

선우담의 편지에서 "조선의 민족적 형식을 탐구하며 이를 계승·발전"시킨다든지 "조선화의 전통에서 고전을 찾으며 우리들 창작에 민족적 포르마를 구비"한다는 대목은 변월룡이 북한 화가들에게 누차 강조했던 말이었다. 선우담은 변월룡의 의도를 파악했으며, 실제로 자신의 작품에서 이를 실천하고 있었다.

> 선생님께 보여 드리고자 작품을 하고 있습니다. 저는 '인민군대가
> 휴가로 돌아오는 것을 맞이하는 어머니'와 '150년 전 조선의 인민
> 작가 박연암의 빈농민 속에서의 생활'을 쩨마로 해보고 있습니다.
>
> 선우담, 1954년 12월 31일

그리고 정관철은 작품으로 구현한 선우담 모습을 다음과 같이 전했다.

> 선우담 선생은 〈아들이 돌아온다〉라는 작품을 내었는데 조선화의
> 전통을 살려 꼼뽀지찌야콤포지션를 조선화 식으로 잡았습니다. 마당
> 에서 일하던 어머니가 동네 사람이 군대 갔던 아들이 지금 저기서
> 온다고 알리니까 지금 막 기뻐서 뛰어나가는 재미있는 장면을 그렸
> 습니다. 대중이 좋아합니다. 유화에 조선화의 전통을 살려 보려는
> 노력이 아주 재미있습니다. 변 선생의 축하를 전해 주었습니다.* 기
> 뻐했습니다.
>
> 정관철, 1955년 8월 3일

* 변월룡은 나라의 정신과 민족성이
깊이 반영돼야 좋은 그림이 된다고
말한다. "설령 선진국에서 좋은
재료는 빌려 올지라도 그림에서는
민족혼을 잃지 말아야 한다.
그렇지 않으면 민족 고유의 특징이
없어져 모방하게 된다." 선우담의
'유화에 조선화의 전통을 살려
조선화 식으로' 그린 그림을 높이
사 축하를 보낸 이유가 여기에
기인한다.

변월룡이 이런 열정으로 평양미술대학에 개설했던 동양화학과후의 조선화학과는 남아 있던 북한 화가들의 노력으로 점차 결실을 거두어 간다. 그렇게 4년이 흘러 정종여가 보내온 편지를 보면, 당시 평양미술대학 조선화학과는 학부 학생만 서른네 명, 전문부까지 합하면 일흔 명이나 되었다. 4년이라는 세월만에 이렇게 많은 후배를 양성하게된 기쁨을 정종여의 편지에서 읽을 수 있다.

## 소련의 한인 화가

1955년 변월룡은 레닌그라드와 모스크바에서 두 차례 전시회를 가졌다. 전시된 모든 그림들은 길지 않은 북한 체류 때 그린 것들이었다.

> 레닌그라드에서 열린 전람회의 성과에 대해 특히나 여섯 점의 그림을 거시고 그중 다섯 점이나 정부에서 샀다오니 저희들 뜨거운 마음으로 고문 선생님의 성공을 기뻐하였습니다. 마음대로 된다면 단숨에 레닌그라드로 달리어 고문 선생님의 그림과 여러 다른 소련 화가의 그림을 보고팠습니다. 그렇게도 사랑하시던 조선의 하늘과 조선의 풍경과 인물들을 그려 가지고 가신 고문 선생님의 그림을 액자에 끼워 전람회장에 걸려 있는 것을 보고픈 생각이 더욱 납니다. 고문 선생님의 성공은 저희의 자랑입니다.
>
> 문학수, 1955년 1월 11일

변월룡은 진정으로 고국의 모든 것을 사랑했다. 병이 날만큼 바쁜 와중에도 조금만 틈이 나면 쉬기는 커녕 에너지를 '고국 담기'에 쏟았던 것만 보아도 알 수 있다. 북한에 놓고 온 그림과 러시아의 각 미술관 마다 팔린 그림들을 합친다면 변월룡의 작품 수가 과연 몇 점이나 될지 가늠하기 어렵다. 이를 추적해 찾아내는 일은 앞으로도 중요한 우리들의 과제이기도 하다.

　모스크바에서 열린 '전 소련 미술전람회'에는 〈조선의 학생〉 〈평양 대동문〉 〈금강산 풍경〉 이렇게 세 점의 작품을 출품했다.

**평양 근교**
1959년, 동판화, 37×64.5cm

**금강읍에서**
1954년, 캔버스에 유채, 37×95cm

**금강산 풍경**
1953년, 캔버스에 유채, 37×95cm

**대동강 위에서 바라본 풍경**
1957년, 캔버스에 유채, 크기 미상

**평양 대동문**
1953년, 캔버스에 유채, 29×47cm

**조선의 학생**
1953년, 캔버스에 유채, 63×43.5cm

> 평양서 떠나오는 날, 동맹 서기장이 모스크바에서 고문 선생님의
> 방송이 나왔다고 해 동맹에서는 감격하여 들썩하였습니다. 축하의
> 전보를 치며 또는 관철 동무와 저는 만나는 사람마다 선발된 작품
> 3천여 점 가운데서 280점이 입선하는데 그중 우리 고문 선생이 세
> 점 들었다고 줄창 자랑들을 했습니다.
>
> 문학수, 1955년 2월 12일

겨울에 열린 두 전시회에 이어 봄에도 두 곳에서 전시회를 가졌다. 겨
울의 레닌그라드 전시회에는 여섯 점을, 같은 해 모스크바 전시회에
는 세 점을 출품한 것에 비해 1955년 봄의 레닌그라드 전시회에는 스
물일곱 점으로 여기에서 유화 열 점을 그리고 데생 열일곱 점을 출품
했다. 정관철이 '레닌그라드 미술가들의 조선에 관한 미술작품 전람
회'라고 말한 그 전시회에 변월룡은 특별한 관심을 가졌던 것 같다.
그리고 1955년 6월 13일자《조소친선》신문 일면에는 전람회에 관련
한 변월룡의 기사가 실린다.

'펜 바를렌'. 변월룡이라는 이름의 러시아식 발음이다. 당시
러시아에 거주하는 고려인은 성을 그대로 둔 채 이름을 러시아식으로
개명하는 것이 대부분이었다. 하지만 변월룡은 자신의 한국 이름을
고수하여 모든 작품들에 한글과 한자 서명을 새겨 넣었다. 그렇게 자
신이 한국인임을 강조해낸 것이다.

1955년 6월 13일자《조소친선》신문

### 레닌그라드에서 조선에 관한 미술전람회 개최

레닌그라드발 타스 통신에 따르면 레닌그라드 소비에트미술가동맹에서 조선에 관한 미술전람회가 개최되었다. 전람회에는 레닌그라드 예술가들의 작품인 약 4백 점의 그림과 조각이 출품되었다. 특히 젊은 화가 와를렌*의 작품이 관람자들의 흥미를 끌었다. 와를렌은 조선민주주의 인민공화국을 여행했을 때 많은 스케치와 약화를 그렸다.

전람회에는 초상화의 스케치, 평양과 개성 및 조선 고적들의 그림이 출품되었다. 연필과 펜으로 그린 약화들이 강한 인상을 준다. 이 약화들은 조선민주주의 인민공화국 최고인민회의 제7차 회의 광경을 묘사하고 있다. 와를렌은 모내기 하는 조선 농민들을 그린 큰 작품을 완성했다. 이 그림은 와르샤와에서 열리는 국제청년학생축전에 전시될 것이다.

* 당시 표기법에 따른 것으로 러시아어 'B'는 영어 'V'와 같다. 그래서 신문에는 '바르샤바'도 '와르샤와'로 표기되어 있다.

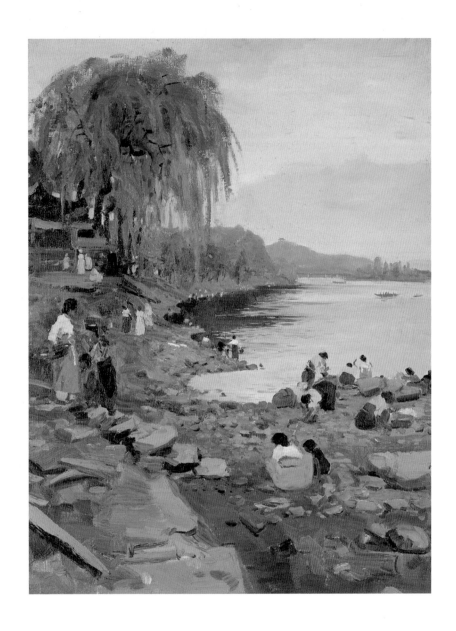

**대동강변의 여인들**
1954년, 캔버스에 유채, 79×59cm

# 고국을 생각하며

변월룡은 레핀미술대학에 근무하면서 틈이 나는 대로 고국을 소개하고 알리는 데 힘썼다. 그 성과가 어떤지 정관철이 쓴 다음 편지들이 말해 준다.

선전성에서 보낸 사진을 받으셨다니 반갑습니다. 너무 늦어서 참 미안합니다. 프라카트포스터 사진도 곧 보내 드립니다. 동양박물관에까지 걸리게 될 거라니 참 영광입니다. 이번에 《오고뇨크》에까지 소개되고 보니 더할 바 없이 영광이나 더 일을 많이 해야겠다는 생각이 납니다.

정관철, 1955년 4월 18일

동양박물관과 각 공화국 박물관에 우리 조선미술 작품들이 소개된다니 뭐라고 말할 수 없이 기쁩니다. 더욱이 에르미타주*에 조선미술과가 생긴다니 더 말할 것 없습니다. 그저 일을 많이 해야겠구나, 좋은 그림을 내야겠구나, 생각만 해도 이마에서 땀이 납니다.

정관철, 1955년 4월 26일

변 선생님이 작품도 할라, 학교 교수 사업도 할라, 동맹 사업도 보고, 또 잡지에 글도 쓰신다니 참 바쁘겠습니다. 《네바》**에 우리 이야기가 나온다니 참 기다려집니다. 또 《이스쿠스트보》***에도 쓰셨다니 보고 싶습니다.

정관철, 1956년 3월 22일

\* 현재 러시아 상트페테르부르크에 있는 박물관. 세계 3대 박물관 가운데 하나다.

\*\* 상트페테르부르크에 흐르는 강의 이름을 딴 잡지다.

\*\*\* '예술'이라는 뜻을 지닌 예술 잡지다.

변월룡의 고국 사랑은 소련에 작품을 소개하는 데 그치지 않았다. 고
국의 화가들이 더욱 작품에 매진할 수 있도록 서신으로 그들의 부족
한 부분을 지도해 주었다. 지도 내용에는 비단 작품 자체에 대한 것뿐
아니라 예술이 발전하기 위한 환경조성에 관한 부분도 포함되었다.
앞에서 변월룡에게 〈춘향전〉 무대미술에 관해 질문했던 서옥린은 다
음과 같은 부탁을 하기도 했다.

> 무대 예술인들의 대우 관계 문제인데 무대 장치가 극장에서 차
> 지하고 있는 위치에 대한 문제 예를 들어 연출, 연기, 작가, 작곡가
> 등과 대비한 관계에서 본 위치 문제와 극장 측에서 대우 정형 및 성
> 이나 사회적 위치에 대한 문제입니다. 둘째로는 작품 창작료에 대
> 한 문제인데 작품 창작료 단위를 어떻게 기준하는지 예를 들어 작
> 품료, 작곡료 등과 대비해 또는 동맹 유화 등에 대비해 산출 방법들
> 이 알고 싶으며 제작 작업에 대한 방조를 할 때와 무대화를 그리는
> 화가들에 대한 보수 방법과 그 산출 기초 등을 알고 싶으며, 또한 무
> 대에서 작업하는 조명가, 그중에서도 종별로 나눠서 제작 일꾼들에
> 대한 극장에서의 대우 관계와 창작료에 관한 문제입니다.
>
> 　이 문제는 현재 조선에서 무대미술가에 대한 대우 관계와 창작
> 료를 설정하는 문제에서 대단한 참고가 될 수 있다고 보면서 변 선
> 생께서 가능하시면 전달해 주실 것을 요망하게 됩니다.
>
> 서옥린, 1954년 12월 12일

물론 변월룡은 위의 내용을 서면으로 모두 상세하게 알려 주었다. 서
옥린의 회답 편지는 남아 있지 않지만, 대신 정관철의 1955년 6월 15
일자 편지에 "도안 교수 요강과 가격표를 참 감사하게 쓰겠습니다."

**'북한의 모내기'를 그리기 위한 습작**
1955년, 카르통에 유채, 34.5×25cm

**'북한의 모내기'를 그리기 위한 습작**
1955년, 스케치, 종이에 연필, 28.6×40.5cm

**북한의 모내기**
1955년, 캔버스에 유채, 115×200cm

라는 내용이 있다. 서신을 통한 지도는 서옥린뿐 아니라 다른 교수들
에게도 마찬가지였다.

> 제 작품 〈첫돌〉에 대해 간단히 언급한다면 고문 선생님 말씀대로
> 군관이 앉아 있는 왼쪽 화면을 약간 늘려야 되겠습니다. 자나 깨나
> 저는 〈첫돌〉에 골몰하고 있습니다. 지난번 작품과 달라 모델들을
> 쉽게 나의 생활환경에서 얻게 되는 것이 퍽 좋은 일이라고 생각되
> 면서 편안히 재미나게 또 힘껏 그림을 굳게 그려 보겠습니다.
>
> 문학수, 1955년 1월 11일

문학수의 〈첫돌〉은 편지에 작품 사진을 동봉해 소련에 있는 변월룡에
게 보내 그의 견해를 얻어 완성한 작품이며, 문학수의 대표작으로서
그를 이야기할 때 빠지지 않고 등장하는 작품이기도 하다. 변월룡의
조언에 힘입은 문학수의 〈첫돌〉 그림은 '8·15 10주년 미술전람회'에
출품되었다. 문학수 외에도 많은 북한 화가가 이러한 방법을 통해 자
신의 작품에 대해 문의했다고 한다. 그러면 그는 편지로 문제를 지적
하고 적절한 비평을 겸한 자기 견해를
적어 다시 북한으로 보냈다. 그러는 와
중에 한편으로는 한설야에게 레핀 화집
을, 문학수·정관철·배운성 등을 위해
벨리라백색 안료, 목각칼, 마스치힌페
인팅 나이프 등 그림 도구와 재료를 보
내 주었다. 조각가 김정수에게는 조각
수업에 참고가 될 만한 「조각실기강좌
교수 요강」을 보냈다. 변월룡이 북한의

문학수는 자신의 작품 사진 뒷면에 다음과 같은 메모를
적어서 변월룡에게 보냈다.

문학수는 〈첫돌〉을 그리면서 서신으로 변월룡의 조언을 많이 받았다.

지인들에게 사비를 털어 가면서까지 선물을 사 보낸 이유는 물론 고국을 사랑했기 때문이지만, 그것 외에도 당시 고국의 사정을 너무나 잘 알고 있었기 때문일 것이다. 부인 제르비조바는 이렇게 말했다.

> "당시 북한에서는 무엇 하나 구할 수가 없었습니다. 북한의 그러한 현실을 직접 목격한 터인지라 남편은 자신의 월급을 털어서 북한 화가들 개개인에게 필요한 미술재료와 미술서적을 사서 선물로 보냈죠. 본인이 일일이 뛰어다니며 구입해서 포장을 했기 때문에 몹시 바빴지만, 남편은 그렇게 하는 것을 전혀 귀찮게 생각하지 않았습니다. 오히려 큰 보람으로 여기며 기뻐했죠."

부인과 대화를 나누면서 한편으로는 과연 그녀도 남편과 같은 마음이었을까 하는 생각이 문득 들었다. 왜냐하면 변월룡은 같은 동포를 돕는 것이기에 기꺼이 그럴 수도 있었겠지만 그녀는 입장이 달랐을 것이기 때문이다. 더구나 당시 부부는 변변한 집이 없어 두 어린아이를 비좁은 단칸방에서 힘들게 키우고 있었다.

그뿐 아니라 당시 유학생들의 행동거지도 문제였다. 북한의 유학생들은 변월룡에게 전적으로 의존하고 있었고, 그는 사람을 워낙 좋아하는 성격이었다. 그러다 보니 젊은 유학생들은 걸핏하면 변월룡의 집으로 찾아왔다. 술을 안 마셨으면 술 마시러, 술을 마셨으면 마신 대로 들렀다. 물론 타국생활이 외로워서였겠지만, 큰소리로 떠들 때가 많았고 한밤중이 돼야 돌아갔다고 한다. 심지어 돈까지 빌려 가는 경우도 허다했다고 한다. 그럼에도 불구하고 "레닌그라드와 모스크바에 있는 우리 미술 공부하는 학생들은 이번 8·15 전람회에 낼 그림들을 어떻게 진행하고 있는지요. 그림 제목과 크기를 알 수 있으면

알려 주었으면 감사하겠습니다."라는 정관철의 편지에서 볼 수 있듯이, 변월룡은 레닌그라드 유학생 뿐만 아니라 먼 모스크바 유학생에게까지 신경을 썼다.

이런 한국인의 정서를 잘 알지 못하는 제르비조바가 그런 행동들을 어떻게 보았을까. 그녀는 한국인이 아니고 어디까지나 다른 정서를 가진 러시아인이었다. 다시 말해서 변월룡에게는 이 같은 행동들이 대수롭지 않을 수도 있었겠지만 그녀의 입장은 달랐을 것이다. 그러나 굳이 묻지는 않았다. 대화 과정에서 표정만으로도 이해할 수 없었다는 느낌이 전해져 왔기 때문이다. 당시 그녀는 남편의 행동에 반대는 하지 않았지만 그렇다고 호의적이지도 않았겠구나 싶다. 역지사지로 생각하면 그녀를 이해 못할 바도 아니다.

## 갈망

다사다난했던 1954년이 지나고, 변월룡은 소련에서 새해를 맞이했다. 고국으로 돌아가야 하는 예정일은 한 달 이상이나 지났다. 하지만 초청장은 날아오지 않았다. 그는 의아하게 여기면서도 의구심은 갖지 않았다. 초청장이 오지 않을 이유가 없었기 때문이다. 그러나 새해의 분위기가 가라앉고 곧 2월이 다가오는데도 고국은 여전히 묵묵부답이었다. 변월룡은 짧은 겨울 방학이었지만 휴식을 취하지 않고 매일같이 대학으로 나가 초청장이 왔는지 확인했다. 초청이 차일피일

**모란봉**
1953년, 에튀드, 캔버스에 유채, 51×71cm

미뤄지다 보니 슬슬 초조해졌다.

    그때 평양미술대학에서는 변월룡이 거주할 수 있도록 집을 짓는 계획까지 세우고 있었다. 문학수는 편지를 통해 "그 집이 큰 집이 되어 고문 선생님이 나오시면 건넌방에는 제가 고문 선생님과 같이 살림할까도 생각하고 있습니다. 평양에도 내년 봄에는 관철 동무가 고문 선생님의 집을 준비하고 있습니다."라며 기대감을 표출했고, 한설야는 "미술대학에서도 학교 부근에 변 선생 계실 양옥집을 지어 놓고 기다리고 있다 하오며 미술동맹도 자기들의 새 회관 곁에 변 선생 계실 양옥집을 지을 준비로 벌써 터를 닦고 있습니다. 그 다음, 나다닐 때에는 나의 자동차를 드리겠습니다. 내 자동차는 전에 타시던 그런 차가 아니고 화려한 미국제 자동차입니다."라며 변월룡이 오기만을 기다렸으니, 결코 쉽지 않은 지극한 정성들이다.

    변월룡은 날이 갈수록 고국의 품이 그리워졌다. 고국의 지인들도 끊임없이 편지를 보내며 그가 돌아오기를 기다렸다. 그러나 그들의 마음과 달리 어느새 다시 새 학기가 시작되었다. 평양미술대학으로의 복귀는 당분간 또 다음으로 미뤄져야만 했다.

# 8장
## 역사의 소용돌이 속에 꺾인 꿈

---
**1955~1956**
---

## 북한 당국의 '귀화' 권유

학년을 마무리 짓는 졸업 작품 심사와 상급학년 진급심사를 끝낸 1955년 6월 중순, 변월룡의 머릿속에 불현듯 귀국하기 전의 일이 떠올랐다. 그것은 '귀화' 권유였다. 귀국하기 전 북한 당국은 변월룡에게 은밀히 귀화를 권유해왔던 것이다. 그러나 변월룡은 받아들일 수 없었다. 아내가 러시아인인 데다 이미 두 아이를 둔 상태에서 독자적으로 판단해 승낙할 문제가 아니었기 때문이다. 더욱이 레핀미술대학에 몸담은 지도 얼마 안 되었고, 나이도 겨우 서른여덟이었다. 한참 더 연구할 나이였고, 경험을 쌓아야 할 시기였다.

변월룡은 북한 당국에 "고국의 화가들에게 보다 발전된 연구와 경험들을 지속적으로 전수하기 위해서는 자신이 북한에 머물며 정체되기보다는 자주 다녀가는 편이 서로를 위해 낫다."는 요지의 말로 권유를 거절했다. 그는 정말로 그렇게 되기를 원했던 것이다. 좁은 공간 안에 안주하기보다 넓은 세상에서 끊임없이 도전하고 싶은 욕심과 더불어 고국에 대한 인연의 끈도 결코 놓치고 싶지 않았다.

귀화 문제는 그때 일단락된 듯했다. 왜냐하면 그것은 제안이었지 그리 심하게 강권한 게 아니었기 때문이다. 까맣게 잊고 있던 일이 불현듯 다시 떠오르자 불미스런《새조선》잡지 사건도 예사롭지 않게 여겨졌다. 생각을 하면 할수록 그게

1955년 10월 15일 '8·15 해방 10주년 기념 전국 미술전람회'를 관람하는 김일성 평양 10월 15일발 조선 중앙통신. 정관철은 김일성 뒤에서 살짝 머리를 왼쪽으로 기울이고 있다.

문제인 듯 싶었다. 그 외에는 아무리 생각해도 문제 될 만한 여지가 없었다. 말하자면 보이지 않는 손이 의도적으로 작용했다는 심증이었다.

변월룡은 갑자기 가슴 한구석이 텅 빈 듯 공허해졌다. 그가 전에 꾸려 놓았던 짐을 풀었던 것도 이때였다. 그리곤 학생들을 데리고 유키로 하계 실습을 훌쩍 떠났다. 러시아의 겨울은 해가 거의 없기 때문에 주로 실내에서 데생이나 모델 수업을 하다가 여름이 되면 야외로 하계실습을 떠난다. 러시아의 여름은 백야로 해가 지지 않아 실물에 대한 색의 연구는 주로 이때 많이 이루어진다. 하계실습은 보통 한 달 이상 걸리는데, 이 하계실습도 수업의 일종이기 때문에 학생들은 거의 의무적으로 가야 했다. 하계실습을 다녀오니 정관철과 민병제, 홍순철로부터 편지가 와 있었다.

보내 주신 사진은 감사히 받았습니다. 그런데 하루바삐 오실 것만 기다리고 있는데 한 선생, 정관철 동무와 저는 상당히 강하게 제기하였는데 어떻게 된 셈인지 순조롭게 해결되지 않습니다. 정률 동무에게도 수십 번 말했는데 어디서 걸리고 있는지 참 답답합니다.

우리는 앉으면 변 선생 이야기입니다. 한설야 선생은 특히 더 하십니다. 나는 8·15 10주년 기념행사만 끝나면 금년도에 써야 할 장편 서사시 때문에 약 2-3개월간 흥남공장에 내려가 있겠습니다. 8·15 전에 변 선생이 오셨으면 얼마나 좋겠습니까?

홍순철, 1955년 7월 11일

홍순철의 편지를 읽으며 변월룡의 심증은 확신으로 변했다. 그렇지 않고서야 자기가 아는 모든 지인이 그토록 그가 돌아오기를 학수고대하는데 초청장이 안 올 리가 만무했던 것이다.

변월룡은 복귀에 대한 희망과 기대를 점차 비워 갔지만, 그렇다고 북한 화가들과 지인들에 대한 애정이 식은 것은 아니었다. 자신이 없는 상태에서 '8·15 10주년 미술전람회'를 준비하는 그들에게 용기를 심어 주고, 또 전시 진행 과정과 방법을 알려 주기 위해 꾸준히 편지를 보냈다. 전람회 개막식 전날에는 그들에게 진심어린 축하 전보를 쳤다.

이때 변월룡은 생애 첫 개인 화실을 얻어 한참 분주한 시간을 보냈다. "지청룡 동무 편에 들었습니다. 고문 선생님의 마스쩨르스카야화실, 작업장가 해결되셨다는데 얼마나 기쁘시겠습니까."라는 문학수의 1955년 8월 12일자 편지에서 알 수 있듯이 변월룡은 이때 난생 처음으로 개인 화실을 받았다. 그래서 한창 마음이 들떠 있었고, 그 화실을 정리하고 꾸미느라 분주했다. 그럼에도 불구하고 마음은 고국의 전시회로 향하고 있었던 것이다. 다행히 전시회는 성공적으로 끝났다.

## 개인 화실을 얻다

변월룡이 북한에서 한 활동은 소비에트 사회주의공화국연맹 문화부에서도 높은 평가를 받았다. 소련 당국은 변월룡이 귀국하자 치하하는 차원에서 넓은 집을 마련해 주기로 했다. 1945년 첫 아들 알렉산드르가 태어났을 때 변월룡의 가족은 전에 살던 습기 찬 반지하방에서 같은 건물의 다른 방으로 옮겼다. 그 건물은 리체이니 드보르에 있었는데, 처음 살던 방은 아카데미 당국이 학생 부부인 두 사람을 배려해

내준 것이었다. 그러다가 아들이 태어나자 좀 나은 방으로 옮겼다. 하지만 그곳 역시 1952년 둘째 아들 세르게이가 태어나자 네 식구가 살기에는 비좁았다. 그런 터에 당국에서 아파트를 마련해 준다는 소식을 듣게 되었던 것이다. 가족은 이사 갈 생각에 마음이 들떴고, 변월룡은 이사 갈 집 구조를 그려서 아이들에게 보여 주곤 했다.

　　그러나 부푼 마음도 잠시, 레닌그라드 당 수뇌부는 정부 당국의 지시를 무시하고 그 아파트에 당 관리를 입주시켰다. 변월룡의 가족은 대신에 이 관리가 쓰던 공동주택으로 들어가게 되었다. 명백히면 소수민족에 대한 차별과 불법 행위였다. 변월룡은 이때 이민족의 설움을 톡톡히 맛보았다. 물론 전부터 소소한 설움들이 있어 왔지만 이번만큼 억울하고 속이 상한 적은 없었다. 그러나 어디에 하소연할 곳이 있는 것도 아니었기에 설움은 속으로 삼킬 수밖에 도리가 없었다.

　　관리가 살던 방은 약 50제곱미터약 15평의 큰 방이었으나 여러 가구가 공동 생활하는, 말하자면 아파트 안에 있는 방 하나에 불과했다. 부엌과 화장실, 목욕탕 등을 공동으로 사용해야 하는 것은 물론이었다. 그나마 전에 살던 방보다는 나았기에 어느 정도 위안을 삼을수 있었다. 전에 살던 방 역시 여러 가구가 공동 생활을 하는 집이었지만 너무 작고 낡은 곳이었다. 그에 비해 새로 이사한 방은 당 관리가쓰던 방이어서인지 넓고 깨끗했다. 함께 공동 생활하는 사람들의 수준도 예전과는 달랐다.*

　　다행히도 이 시기 여름, 화실을 얻음으로써 변월룡은 방해받지 않고 그림을 그릴 수 있게 된다. 거주지와 달리 화실은 레닌그라드 당 수뇌부 관할이 아니고 레닌그라드 미술가협회의 관할이기 때문에 작품 활동에 따라 공정하게 화실을 배정받게 되었다. 미

* 이 방에서 1958년에 딸 올라가 태어났고, 변월룡은 1961년이 되어서야 마침내 단독 아파트 한 칸을 얻게 된다.

술가 협회에서 변월룡의 그동안의 작품 활동과 북한에서의 활동을 높이 평가해 화실을 배정했던 것이다.*

화실은 미술가들을 위한 건물이었기 때문에 처음부터 천장이 높게 지어졌다. 변월룡은 자신의 취향대로 화실을 꾸몄다. 그는 화초 키우기와 금붕어 기르기를 좋아해서 화실에 갖가지 화초를 들여다 놓고 큰 어항을 설치했다. 짧은 휴식 시간을 이용해 시장으로 달려가 수족관에 있는 희귀한 물고기들을 찬찬히 둘러보고 나서 단골로 다니는 금붕어 장수와 흥정해서 금붕어를 사곤 했으며, 가족들은 그의 취미를 이해해 주었다. 변월룡의 가족은 화목했고 서로 언성을 높인 적이 없었다고 한다.

이 화실을 지금은 아들 세르게이가 물려받아 사용하고 있다. 화실 바닥 면적은 그리 넓지 않으나 100제곱미터 내외, 천장이 높아서 7미터 내외 세르게이는 한쪽 구석에 다락을 만들어 활용도를 높였다. 짐들을 다락으로 옮겨 놓아 훨씬 넓어 보이면서 쾌적한 느낌이 든다. 화실 정면 벽 중앙에는 변월룡이 그린 어머니의 초상화가 그대로 걸려 있다. 딸 올랴는 엄마 제르비조바의 화실을 물려받았는데, 이 화실은 변월룡의 화실과 천장 높이는 같으나 면적은 3분의 1 정도가 작다. 서로의 화실은 마주하고 있으며, 화실 건물은 7층이지만 천장들이 높아 한국의 아파트로 치면 거의 두 배 정도의 높이로 보면 된다. 건물 전체가 화실들로 들어차 있기 때문에 이 건물을 '미술인의 건물'이라고 부른다. 건물 바로 앞에는 말라야 네브카란 넓은 강이 흐르고 있어 매우 아름답고 시원한 느낌을 준다. 변월룡은 화실의 창문을 통해 탁 트인 강을 배경으로 몇 점의 그림을 남겼다.

* 변월룡이 몇년 후 구한 아파트는 해당 화실 근처에 있었다. 그림이 곧잘 팔렸기 때문에 아파트를 구하는 데 그리 오랜 세월이 걸리지 않았던 것이다. 학교까지 거리가 먼 편이었지만 그는 거의 택시를 타고 출퇴근했다고 한다. 그림 주문이 끊이지 않았고 이 때문에, 말하자면 화가로 성공한 셈이다.

**F. G. 우글로프의 초상**
1970년, 캔버스에 유채, 100×90cm

개인 화실에서 작업 중인 변월룡. 오른쪽
위쪽에 보이는 난간 부분이 창고로 썼던
다락방이다. 이젤에는 아카데미 회원 M. P.
알렉세예프와 F. G. 우글로프의 초상화가
나란히 놓여 있다. 알렉세예프의 초상화
캔버스에 유채, 90×100cm가 1971년에
마무리되었으니 그 무렵의 사진인 듯하다.

정종여가 쓴 1958년 5월 10일자 편지에도 "문 선생께 말씀 들으면 선생님께서는 강이 보이는 좋은 화실에서 열심히 공부를 하신다는데 이글을 쓰는 순간 나는 그곳 선생님 방엘 가서 앉아 선생님 옆에서 이야기하는 선생님의 체온을 느끼게 됩니다."라는 문구가 있어 화실의 분위기를 그려볼 수 있다.

## 레닌그라드에서 다시 만난 정상진

그 사이에도 정관철과 문학수는 어떻게 해서라도 변월룡을 고국으로 들어오게 하기 위해 노력했다. 그들은 조그만 실마리만 보이면 적극적으로 정보를 보내 주었다. 정관철은 편지에 소련으로 정상진정률 부상이 갔으니 레닌그라드에도 들를 거라며 그를 만나볼 것을 권했고, 문학수는 1955년 8월 12일자 편지에 "이상조 선생이 대사로 가서서 더욱 나오시게 될 희망을 가집니다."라고 썼다.

　　　　그가 소련에 간 이유는 '조선 해방 10주년 경축 공연' 단장을 맡았기 때문이었다. 북한 정부는 소련에 해방 10주년 경축 예술단을 파견하기로 결정하고 그 단장으로 문화선전성 부상인 정상진을 임명한다. 그는 소련에 파견될 예술인 열여덟 명을 선발했는데, 그 가운데는 가야금 명인 정남희, 최승희의 딸 안성희, 왕수복, 유은경 등 유명 배우들이 있었다. 이 예술단은 모스크바, 레닌그라드, 타슈켄트, 알마아타지금의 알마티, 노보시비르스크 시에서 경축 공연을 할 예정이었다.

오랜만에 레닌그라드에서 변월룡과 정상진의 재회가 이루어졌다. 그러나 정상진이 이끌던 예술단 순회공연 일정이 워낙에 빡빡해 친구끼리 회포를 풀 시간은 없었다. 거의 서로가 나눌 이야기만 하고 헤어졌는데, 그래도 중요한 이야기는 그때 충분히 나누었다고 한다.

> "그때서야 나도 그동안의 의문이 확 풀렸습니다. 정관철, 한설야는 사무실이 가까운 곳에 위치했기 때문에 나와 마주치기만 하면 으레 묻는 말이 '변월룡 선생님 언제쯤 오시게 됩니까?'였습니다. 그 밖의 화가들, 가령 문학수나 김주경 학장도 가끔 평양을 다녀갈 때면 나에게 들러 똑같은 말들을 내뱉곤 했습니다. 담당자니까 내게 묻는 것은 당연했지만, 답답한 마음은 그들 못지 않았습니다. 그들의 독촉과 성화에 계속 당국에 월룡의 복귀에 대한 서류를 올렸는데, 왠지 올리면 '기다리라'는 겁니다. 기다리려면 무슨 이유라도 밝히면서 기다리라 해야 하는데 무턱대고 기다리라니 얼마나 답답했겠습니까. 당시 다른 서류는 모두 통과가 되는데 유독 월룡의 서류만은 가타부타 말이 없었습니다. 그런데 오히려 그 이유가 월룡을 통해 확실해지더군요. 바로 '귀화' 권유였습니다. 그때까지 나를 포함해서 당국에서 월룡에게 귀화를 권유했다는 사실을 아는 사람이 없었습니다. 이제라도 이유를 명확하게 알았으니 당국을 잘 설득해 복귀에 힘써 보겠노라고 하고 우리 둘은 헤어졌습니다. 그때 나는 북한미술의 장기적 발전을 위해서는 월룡의 말이 꽤 설득력 있고 또 일리가 있다고 생각했습니다. 그래서 당국을 충분히 설득해 낼 자신이 있었습니다."

그러나 결과적으로 정상진은 귀국하자마자 숙청의 올가미에 걸려들

고 말았다. 정상진의 책『아무르만에서 부르는 백조의 노래』에서 이 부
분의 내용을 요약해 보면, 그는 1955년 9월 소련에서 조선 해방 10주
년 기념 경축 공연을 끝마치고 귀국했다. 바로 이때 이른바 소련파를
숙청하는 소란이 요란하게 시작되었다. 정상진이 숙청을 당한 이유는
'월북 작가와 예술인들을 비호했으며 남조선 퇴폐 문학을 선전했다'는
죄명이었다. 결국 정상진은 1957년 10월에 북한을 떠나게 된다.

> "1955년 10월, 내가 바로 월북 작가와 예술인들을 비호했으며 남
> 조선 퇴폐 문학을 선전했다는 죄명으로 숙청되어 집에 있을 때였
> 다. 비밀리에 이태준 선생님이 나의 집을 찾아오셨댔다. 이태준 선
> 생님과 김순남을 비판·폭로하는 회의가 문예총에서 매일 요란하
> 게 집행 중이라고 이태준 선생님이 나에게 이야기해 주었다. 이태
> 준 선생님과 김순남 씨를 반대하는 토론·폭로의 선두에 한설야,

**말라야 네브카 강에서**
1983년, 캔버스에 유채, 65×125cm

나무를 왼쪽으로 치우치게 그림으로써
조정 경기의 속도감을 더했다.

이면상, 안함광, 홍순철, 엄호석이 나서고 있다는 것이었다. 이들을 비호할 수 있는 나는 이런 회의에 초청도 되지 않았다. 물론 문예총 중앙기관들에서 제명되었기 때문에 초청될 수도 없었다. 이태준 선생님은 그저 가혹한 비판 속에서 다른 도리가 없었다."

여기서 이해하기 어려운 점은 한설야와 홍순철은 정상진과 친분이 두텁다고 여겨졌는데 왜 그를 숙청했을까 하는 점이다. 그동안 한설야와 홍순철이 변월룡에게 쓴 편지에서는 정상진의 이름이 여러 번 등장했다. "정률 동지에게 가는 편지를 전했고 또 정관철 동무를 정률 동무에게 가서 사정 이야기하라고 말했습니다."* "어젯밤에 이기영 동지 환갑 축하연에서 정률 동지를 만나서 역시 선생이 조선으로 오시는 문제에 대하여 이야기하였습니다."** "어떻게 된 셈인지 순조롭게 해결되지 않습니다. 정률 동무에게도 수십 번 말했는데 어디서 걸리고 있는지 참 답답합니다."⁂ 등 많은 부분에서 그들의 관계를 읽을 수 있다. 그러나 정상진이 숙청된 이후의 편지부터 정률이란 이름은 한 차례도 언급되지 않는다. 정상진도 마치 '이에는 이, 눈에는 눈'처럼 앙갚음하듯 두 사람을 신랄하게 비판했다.

"나는 13년 동안 북한의 문화계에서 많은 것을 배웠고 또 많은 교훈도 얻었다. 문학과 예술은 출세주의, 암투, 질투, 시기심과 아무런 인연이 없다. 그러나 이처럼 어지럽고도 어려운 세상에서 동료들을 아프게 하고 심지어는 권력의 힘을 업고 동료들을 잡아 버리는 인간쓰레기도 있다는 것을 생각할 때 너무나 슬프다. 한설야, 이면상, 안함광, 엄호석, 홍순철을 염두에 두고 하는 말이다. 이들의 밀고와 보고에 따라

* 한설야, 1954년 12월 10일
** 한설야, 1955년 5월 29일
⁂ 홍순철, 1955년 7월 11일

월북 문학·예술인들이 스러졌으며 고통과 비참한 시련 속에서 살다 돌아가셨다. 이런 인간들은 한반도 문화사에서 수치로, 흑점으로 남아 있을 것이다."

변월룡을 그토록 세심하게 배려하던 그들이 왜 그의 죽마고우인 정상진을 숙청시켰는지 아이러니가 아닐 수 없다. 그리고 정상진을 숙청하고 나서도 한설야는 변월룡에게 계속 호의를 베풀며 편지를 보냈다. 그들의 관계에 대해서는 계속 연구가 필요할 것 같다.

"1955년 9월 소련서 조선 해방 10주년 기념 경축 공연을 끝마치고 귀국했다. 앞에서 말한 바와 같이 나는 숙청되어 과학원 과학도서 관장으로 임명되어 일하게 되었다. 이 외에도 숙청된 기석복, 전동혁, 송진파, 김일 등은 나와 함께 소련에 망명하기로 결심하고 김일성에게 출국 신청을 올렸다. 김일성은 쉽사리 우리들의 신청서를 접수하고 일체 해당 수속을 외무상 남일에게 지시했다. 이렇게 되어 우리는 1957년 10월에 북한을 떠나게 되었다."

정상진은 한직으로 물러나 고립된 생활을 할 수밖에 없었다. 정상진의 숙청으로 변월룡의 복귀 기대도 다시 한 번 무산되고 말았다.

"월룡이 방북해 고문으로 추대되면서 3년간 체류하도록 당국과 약속이 되어 있는

1955년 8월 레닌그라드. 앞줄 오른쪽부터 정상진, 유은경, 그 뒤로 안경을 쓴 정남희 명인이 보인다.

상태였습니다. 그러나 소련파가 정치적으로 숙청되는 바람에 그를 다시 초청할 수가 없었던 거지요. 내가 숙청되는 바람에 월룡이도 그만 그렇게 된 것입니다. 하긴 월룡이가 북한에 머물고 있었다손 치더라도 어차피 쫓겨나야 했을 겁니다. 그도 엄밀하게 말하면 소련파에 속하니까요. 월룡이가 소련서 말하더군요. 1년만 더 북한에 머물 수 있었다면 진짜 큰 발전을 보일 수 있었을 텐데… 라면서, 고국에다 자신의 모든 것을 제대로 전수하지 못한 점이 가장 아쉽다고 말하더군요."

## 소련 대사 이상조에게 희망을 걸다

변월룡은 정상진이 숙청되자 이번에는 소련 대사 이상조에게 기대를 걸어 보기로 했다. 물을 마시고 싶을 때 물이 없으면 갈증이 더욱 심해지는 것처럼 정상진에게 기대를 걸었다가 무산되니 오히려 더욱 애간장이 탔던 모양이다.

이상조1915-1996는 부산 동래군 기장 출신으로, 중국에 건너가 난징군관학교를 졸업하고 조선독립동맹에 가담해 최창익과 같이 행동하다가, 1941년 중국 공산당의 본거지였던 옌안에 가서 항일군정학교에 입학했다. 해방 이후, 1945년 입북해 조선인민군의 창건에 참여했고 한국전쟁이 발발하자 인민군 중장의 계급으로 정찰국장, 부참모총장으로 활약하며 1953년 휴전협상에도 참여했다. 이때 UN군

측 대표로 나왔던 백선엽에게 '미국의 개'라고 쓴 메모를 보냈다는 일화가 있다. 이후 군을 떠나 외교관으로 변신해 1955년 소비에트 연방의 대사로 부임하였다.

변월룡은 이상조 대사를 만나기 위해 모스크바로 갔다. 이상조는 북한에서 몇 번 보았기 때문에 이미 안면이 있던 사람이었다. 대사로 취임한 지가 꽤 되었지만 그동안 찾아가서 취임 축하 인사를 건넨 적이 한 번도 없었기 때문에 겸사겸사 자신의 작품 한 점을 들고 대사관을 찾아갔던 것이다. 이에 대한 답례로 이상조 대사는 다음과 같은 편지를 보내왔다.

변월룡 동지 앞

뵙지 못한 동안 무사하시며 사업에서 많은 성과를 거두는 줄 배찰미루어 짐작함하옵나이다.

전번 귀중한 선물을 받아서 무어라 감사의 말씀을 올렸으면 좋을런지요. 저는 그 고귀한 선물을 응접실에 장식하고서 그것을 큰 자랑으로 삼고 있습니다. 그 그림은 평생 좋은 그림으로서 항상 나의 생활을 즐겁게 하는 데 도움이 될 것이며 장차 조선에 미술박물관이 생기게 되어 만약 동지께서 반대하시지 않는다면 적당한 시기에 그 귀중한 선물을 박물관에 기증해 여러 사람들과 함께 기쁨을 나눌까 하는 것을 생각하고 있습니다.

이번 우리 대사관 무관 신금철 동무 편에 작은 선물로서 호피 한 장을 보내오니 받아 주시기 바랍니다. 모스크바에 오시는 일이 있으시면 꼭 저를 한번 찾아 주시기 바랍니다. 대사관에 오시는 것이 불편하오면 저의 사택이 숫세바거리 20번에 있으니 그곳을 찾아 주셔도 감사하겠습니다.

문학수와 정관철이 3·1 운동 그림을 그리는 데 도움이 되도록 보낸 서울 사진
사진 뒷면에는 설명을 곁들였다.

**3·1 운동 밑그림**
1955–56년 추정, 종이에 연필과 먹,
30×40cm

문학수와 정관철에게
서울의 사진 자료를 요청한
편지들이 남아 있다.

> 동지의 금후 사업에서 더욱 큰 성과와 항상 건강하실 것을 바라며
> 이만 올리나이다.
>
> 이상조, 1955년 12월 8일

이상조 대사가 보낸 '호피'는 변월룡에게는 뜻있는 선물이었는지도 모른다. 변월룡에게 아버지와 진배없는 존재였던 그의 할아버지가 이름난 호랑이 사냥꾼이었기 때문이다. 그는 호랑이 가죽을 선물 받고는 어쩌면 연해주의 어린 시절로 추억 여행을 떠났을지도 모르겠다. 한편으로 이상조 대사는 변월룡에게 그리 귀한 호피를 어떻게 선물로 줄 생각을 했는지 모르겠다. 5개월 후, 이상조 대사는 아래와 같이 다시 한 번 변월룡에게 편지를 보내왔다.

> 존경하는 변 선생에게
> 오랫동안 문안을 드리지 못하였습니다. 그동안 건강하시며 예술 창작 사업에서 큰 성과들을 거두고 계실 줄 믿습니다.
> 선생님께서 한 번 모스크바에 오신다는 소식을 받고서 무척 기다렸으나 아쉽게 만나지 못하고 평양에 갈 것 같습니다. 금번 3차 당 대회에 참가했다가 1-2개월 이후 다시 귀임될 것 같습니다. 제가 선생님을 몹시 기다렸던 것은 선생님이 조선에 가실 의향이 있다는 것을 인편으로서 듣고 있기 때문입니다.
> 우리 욕심으로서 선생님 같은 훌륭한 예술가를 조선에 모신다는 것은 청소역사가 짧고 경험이 적다한 우리 예술 발전을 위하여서 나 또는 조선의 민족 문화를 외국 친우들에게 소개하는 사업에 큰 기여를 할 수 있는 것을 믿고 있기 때문입니다.
> 전번 김두봉 위원장, 최용건 부수상, 중앙당 조직 부장, 간부

부장 동지들에게 저의 의견을 말씀드린 바 그분들도 역시 나에게 지지 않게 선생님의 조선행을 환영하고 있으며 이것이 수상 동지에게까지 이미 반영되어 그도 또한 동의하고 있다고 합니다. 이러한 관계상 제가 직접 선생님을 만나서 선생님의 의향을 한 번 더 확실하게 한 이후 이번 평양에 가는 기회를 이용해 수상 동지께 보고해 그 문제를 해결하기 위해 노력해 보려고 생각했습니다. 만나지 못하는 정형을 고려해 선생님의 의향을 인편 혹은 서면으로서라도 저에게 알려 줄 수 있다면 퍽 감사하겠습니다.

지난 번 서신으로서 말씀하신 선생님 창작에서 필요한 조선 의복, 평양의 사진은 제가 올 때 장만하여 선생님께 보내 드리겠습니다.*

존경하는 선생님과 부인의 건강과 가정에서의 행복과 고귀한 창작사업에서 빛나는 성과를 믿으며 이만 인사 올리나이다.

이상조, 1956년 4월 5일

* "아버지가 러시아에서 처음 북한으로 예술 활동과 관련된 출장이 결정되었을 때 너무 좋아서 밤에 잠을 이루지 못했다고 들었습니다. 비록 태어난 곳은 북한 근처 연해주이기는 했으나 한반도는 한 번도 밟아 보지 못했거든요. 북한을 다녀온 뒤로는 조선을 소재로 삼은 그림을 무척 그리고 싶어 하셨습니다. 나중에 건강이 나빠 교수직을 그만두고부터는 거의 한국 사람들만 만나러 다니시더군요. 아무튼 북한으로 출장을 갔지만, 애초의 출장 목적이 변경됐습니다. 너무 바빴기 때문에 조선에 대한 연구는 뒷전으로 밀리고 틈틈이 그릴 수 있는 인물화나 풍경화에 그치고 말았습니다. 아마도 이상조 대사한테 한국에 관한 의복과 사진 자료를 부탁한 것도 그때 못다 한 연구가 아쉬움으로 남아서였을 겁니다."라는 세르게이와 올랴의 증언이 있다.

변월룡은 위의 편지를 받자마자 곧바로 이상조 대사를 만나러 모스크바로 간 것 같다. 마침 그 무렵에 한설야도 모스크바에서 레닌그라드를 경유해 스웨덴의 스톡홀름으로 출장을 떠나는 길이었다.

모스크바 '나찌오날' 호텔 425호실에서
29일 새벽 3시에 1년 4개월 만에 모스크바에 도착해 한잠 자고 나는 바람으로 이 편지를 씁니다. 4월 1-2일 경에 스톡홀름으로 가게 되는 바 그때 전보를 치겠습니다. 미

> 안하오나 비행장에서 잠시라도 만나 뵙고 싶습니다. 혹시 4월 3일
> 에 떠나게 될지도 모르겠습니다.
>
> 한설야, 1956년 3월 29일

아마도 변월룡은 한설야로부터 온 편지를 받고 레닌그라드 코보공항
으로 나가 한설야를 만나 "나도 곧 이상조 대사를 만나러 모스크바로
가봐야 하니 스톡홀름 출장 이후 모스크바에서 다시 만나자."고 한 것
같다. 모스크바에서 만난 세 사람이 북한의 화가들에게 줄 물을 사러
화방을 전전했다는 내용의 글을 정관철과 문학수의 편지에서 생생하
게 읽을 수 있다.

당연하지만 이때의 중심 화제는 변월룡의 복귀에 관한 것이
었다. 변월룡은 정상진에게 말한 것처럼 자신의 입장을 두 사람에게
전했고, 두 사람은 자초지종을 진지하게 들었다. 변월룡이 그들에게
말한 요지는 대략 이러했다.

> "정식 귀화는 아니지만 귀화와 마찬가지로 장기간 북한에 머물 수
> 있고, 필요한 자료 수집과 최신 미술 동향을 북한에 지속적으로 전
> 달하기 위해서도 내가 수시로 소련과 북한을 드나드는 편이 낫다.
> 만약 그것이 안 된다면 애초에 내가 맡은 3년 계획만이라도 실현
> 이 될 수 있었으면 좋겠다."

두 사람은 변월룡의 말이 일리가 있고 또 북한미술의 장기적 발전을
꾀하기 위해서도 그의 말이 맞다고 맞장구치며 동의했다. 세 사람은
그날 그렇게 허심탄회하게 밤을 새우며 이야기를 나눈 뒤 헤어졌다.
그러나 결과적으로 이 또한 수포로 돌아가고 만다. 이상조 대사가 김

**문학가 한설야의 초상**
1953년, 미완성 작품,
캔버스에 유채, 78.5×59cm

일성 축출운동, 이른바 '8월 종파사건'에 연루되어 숙청되었기 때문이다. 8월 종파사건으로 불리는 반反김일성 운동은 북한 역사상 유일무이한 조직적 운동이었다.

　　흐루쇼프의 스탈린 격하운동에 고무된 최창익을 비롯한 연안파는 1956년 김일성이 해외순방을 하는 동안 김일성 축출을 기도했고, 소련 대사로 있던 이상조는 이에 동조해 소련과 중국에 각각 김일성의 독재체제를 알리는 서신을 보냈다. 이에 김일성은 일정을 취소하고 급거 귀국해 최창익이 김일성 축출운동을 벌이려던 8월의 당 대회에 참가했다. 김일성은 심복을 동원해 최창익의 기도를 저지했고, 뒤이어 연안파에 대한 대대적인 숙청작업에 들어갔다.

　　이 사건으로 연안계는 완전히 몰락했고 소련계도 대거 제거되었다. 최창익과 평양시 당위원장 고봉기, 5군단장 방호산, 조선노동당 연구소장 이청원 등은 중국으로 망명했고, 소련계인 건설상 김승화, 주 소련 대사 이상조, 무역성 부상 박영빈, 외무성 부상 박길용, 문화성 부상 정상진, 내무성 부상 강상호 등은 소련으로 망명하거나 가혹한 사상 검토를 견디다 못해 자진 귀국 형식으로 소련으로 되돌아갔다. 이상조 대사는 귀국하지 않은 채 소련에서 바로 망명하고 만다.*

　　이 사건의 영향인지 이후 한설야도 변월룡에게 편지를 보내오지 않게 된다. 그뿐 아니라 절친했던 문학수와 정관철까지도 편지가 뜸해진다. 문학수의 편지는 1956년 7월 24일자를 끝으로, 이후의 편지가 남아 있지 않다. 정관철은 1956년 4월 24일자 이후로 죽 편지가 없다가 3년 후인 1959년 5월 29일에 한 통의 편지를 부쳐 왔을 뿐이다. 그 편지가 그의 마지막 편지인 셈이다.

* 이상조는 귀국하지 않고 소련에서 바로 망명했고, 이어 학계로 진출하여 민스크에 거주하며 정치학 박사를 딴 것으로 알려져 있다. 1989년 소련과 한국의 관계가 개선되자 한국을 방문하여 북조선 정권 초기의 정세에 관해 증언했고, 김일성의 남침계획을 폭로하고 김일성 독재를 강하게 규탄했다. 임영태, 『북한 50년사 1』, 들녘, 1999, 위키 백과 참조

**춘설**
정종여, 1957년, 화선지에 수묵담채

그 사이인 1958년 5월 10일에 정종여가 한 통의 편지를 부쳐 왔다. "오늘 4년 만에 붓을 처음 들지만 항시 마음속에서 선생님 잊어 본 적은 없습니다."라는 인사말처럼 본래 그는 편지를 잘 하지 않는 편이었다. 대신 레닌그라드로 출장 가는 사람이 있으면 그 사람 편에 부탁하여 무언가를 보내곤 했다. 정종여의 1957년 작 〈춘설〉 역시 레닌그라드로 출장 가는 지인을 통해 전달됐다. 이 그림에는 "春雪 爲卞月龍 先生 一九五七 淸正종여춘설, 변월룡 선생님께, 1957년 청정 종여"라고 적혀 있다. 여기에서 정종여는 변월룡의 성인 '邊'을 '卞'으로 잘못 알고 있다. 그리고 본래 쓰던 '靑谿청계' 외에 '淸正청정'이란 호도 함께 사용한 것으로 보인다.

정종여의 편지에서 "수일 전에 문 선생이 고문 선생님에게 편지 하셨나 묻기에 아직 부치지 못했다 하였더니 '어 어' 합니다."란 구절을 볼 때 문학수와 변월룡의 편지 왕래가 지속되고 있었음을 짐

작할 수 있다. 또 정관철의 마지막 편지에서도 "이리 밀퉁 저리 밀퉁 이럭저럭 1년이나 되었습니다그려!"라는 구절에서 볼 때 1년 전에는 편지가 오갔음을 짐작할 수 있다. 그러나 이후로 쓴 그들의 편지는 현재 남아 있지 않다. 지인들의 편지를 더 이상 접할 수 없게 됨에 따라 그 후 그들 간의 관계와 북한미술이 전개되어 가는 과정을 알 수 없게 된 것이 못내 안타깝다.

이렇게 변월룡의 복귀 희망은 연이어 좌절되었다. 친구 정상진에 이어 이상조 대사마저 숙청되고 나니 어디에도 복귀 희망을 걸 만한 곳이 없어졌다. 한설야나 정관철, 문학수가 있었으나 그들은 복귀에 대한 제안만 강하게 제기할 뿐 그 일을 집행하는 사람들이 아니었기 때문에 실질적인 힘이 없었다. 그래서 항상 정상진에게 물어보고 이상조에게 의지하려 했던 것이지만 결국 모두 물거품이 되고 말았다.

# 9장
## 그리움을 그림에 담다

---

1956-1964

---

## 그림에 마음을 담다

그럼에도 불구하고 변월룡은 고국을 포기할 수 없었다. 변월룡이 그때까지도 소련에서 개최하는 전시회마다 고국 관련 작품만을 줄기차게 출품해 왔던 것은 그런 마음의 표출이었을 것이다. 1956-57년 전시회에서도 마찬가지였다. 차이가 있다면 이전에는 주로 고국에서 그려 온 작품들로 전시장을 채웠다면, 이 시기부터는 북한에서 스케치한 것과 에튀드 한 것을 발판삼아 대작大作으로 승화해 출품했다는 점이다.

1956년 '레닌그라드 미술가 작품전'에는 〈북조선〉과 〈오부호보 진지 방어 용사 니콜라예프의 초상〉 두 작품을 출품했다. 〈북조선〉은 세로 200센티미터에 가로 150센티미터 크기의 유화 작품이다. 이 작품은 현재 어디에 소장되어 있는지 확인되지 않아 어떤 그림인지 알 수가 없다. 하지만 대작으로 승화했다는 것으로 볼 때 그가 무척 공들인 작품임에 틀림없다. 〈오부호보 진지 방어 용사 니콜라예프의 초상〉은 세로 120센티미터에 가로 90센티미터 크기의 유화이다. 두 작품 중 작품 크기만으로 보더라도 메인이 〈북조선〉임은 두말할 나위도 없다.

1957년 '10월 혁명 40주년 기념 레닌그라드 미술가 작품전'에도 변월룡은 역시 북한 소재의 그림을 주요작으로 출품했다. 전시회 제목에서 알 수 있듯이 이 전시회는 러시아의 10월 혁명, 즉 볼셰비키혁명을 기념하는 전시회이다. 그럼에도 변월룡은 여기에 〈평양의 해방 기념일〉과 〈목동의 아들〉이란 두 작품을 출품했다. 물론 10월 혁명 40주년을 기념하는 전시회인 만큼 변월룡도 출품 작품에 신경을 많이 썼다. 당시 소련에서 10월 혁명은 매우 큰 축제였다. 이 혁명으로 비로소 소련이 탄생했기 때문이다.

**오부호보 진지 방어 용사 니콜라예프의 초상**
1956년, 캔버스에 유채, 120×90cm

당시의 '10월 혁명 40주년 기념 레닌그라드 미술가 작품전'의 분위기
와 상황을 잘 알 수는 없지만, 언뜻 봐도 변월룡의 북한 관련 작품은
전시회의 의도와 취지에 그렇게 딱 들어맞았던 것 같지는 않다. 그의
마음은 당시 온통 고국에 쏠려 있었기 때문에 소련의 대축제인 10월
혁명에는 그다지 흥미를 갖지 못한 듯하다.* 그렇다고 국민적 관심사
인 전시회에 작품을 출품하지 않을 수는 없었을 것이다. 그래서 변월
룡은 전시회 규모에 걸맞는 대작을 출품하되 그 전시회를 통해 고국
을 홍보하려 했던 것은 아니었을까.

　　터무니없는 생각일 수도 있지만, 아무튼 이때 그가 출품한
〈평양의 해방 기념일〉이라는 유화는 그로서는 많은 공을 들인 야심작
임에 틀림없다. 크기도 무려 세로 180센티미터에 가로 305센티미터
나 된다. 이 작품은 1957년도에 모스크바에서 컬러 엽서로도 만들어
졌다. 그것은 변월룡 자신이 그만큼 이 작품에 애정을 기울였다는 뜻
으로 풀이된다. 사실 이 작품의 구상은 변월룡이 고국에 머물 때부터
시작되었다. 좀 더 엄밀히 말하면 고국에서 이 작품을 그릴 생각이었
다. 그래서 해방탑에 관한 여러 스케치와 에스키스, 에튀드 등을 그렸
으나 결국 완성은 소련에서 하게 된 것이다.

　　〈평양의 해방 기념일〉은 광복절의 기쁨을 형상화한 작품이
다. 50년이 넘은 엽서라 컬러 상태가 많이 엉망이지만, 형상 창조에 각
별한 배려를 쏟았고 세부를 면밀하게 그려 냈으며 묘사 대상의 실제성
을 표출하기 위해 많은 노력을 기울였다. 구도도 정靜과 동動의 조화가
돋보인다. 장구를 신명나게 치는 사람을 위시한 좌
측 사람들은 활동적인 반면, 버드나무 그늘 아래에
앉아 우두커니 그 광경을 지켜보는 노인을 위시한 우
측 사람들은 움직임이 거의 없다. 사람들은 저 멀리

* 변월룡이 10월 혁명에 관한
　그림을 출품한 때는 그로부터
　20년 후, 즉 혁명 60주년
　즈음이었다.

**평양의 해방 기념일**
1957년, 캔버스에 유채, 180×305cm

**'평양의 해방 기념일'을 그리기 위한 습작**
1957년, 캔버스에 유채, 47×80cm

**해방탑으로 향한 길**
1953년, 에튀드, 카르통에 유채, 70×50cm

있는 해방탑으로 천천히 발걸음을 옮기고 있으며, 웃음 띤 얼굴의 여인이 어린이를 다정스럽게 이끌고 있다. 어린 아기를 사랑스럽게 안고 있는 여인도 있고, 노모와 정겨운 대화를 나누고 있는 여인도 있다. 그래서인지 이 그림은 따뜻한 모성애가 느껴진다. '광복절'이라는 축제답게 이 그림의 전체적인 분위기는 쾌활하고 삶의 기쁨을 누리는 느낌, 아무것으로도 제한 당하지 않는 자유 등이 전해져 와 마음을 여유롭게 한다. 그러면서 사람마다의 성격과 심리를 매우 적절히 파악하고 있다. 그림의 배경은 아주 세밀하면서 깊은 의의가 부여되도록 묘사되었다. 그러나 〈목동의 아들〉이란 유화 작품과 함께, 애석하게도 이 작품들은 현재 어디에 소장되어 있는지 파악되지 않는다.

변월룡에게 1957년은 정중동靜中動의 시기였다. 고국은 대답 없는 메아리였지만 그는 아랑곳하지 않고 자기 나름대로 고국을 소재로 한 대작을 그리는 데 온 힘을 기울였다. 변월룡이 고국 소재에 집착했다는 것은 이때까지도 그의 가슴 한편에 고국에 대한 그리움이 가득 차 있었다는 방증이다. 그렇게 함으로써 변월룡은 고국에 대한 자신의 사랑과 진정성이 북한으로 전달되길 간절히 바랐는지도 모른다.

이 당시 변월룡의 그림은 전시회 출품작 외에는 거의 고국과 관련된 작품이었다. 그는 시간만 나면 데생을 하는 습관이 있었는데 그 당시 데생은 고작 세 점이었다. 특히 고국으로 갈 수 있다는 희망을 접했던 1958년과 나가기로 예정됐던 1959년에는 데생을 아예 한 점도 남기지 않았다. 오직 고국과 관련된 작품에만 골몰하고 집중했던 탓인 듯하다. 이처럼 변월룡에게 고국 생활은 단지 추억으로만 남은 것이 아니라 예술 활동의 밑거름이었다. 그에게 고국은 창작의 원천이면서 삶의 원동력 그 자체였던 것이다.

한편 이 시기 북한에서는 정치적 숙청 작업이 절정에 달해 있

**민촌 이기영**
1954년, 캔버스에 유채, 78.5×59cm

**근원 김용준**
1953년, 캔버스에 유채, 51×70.5cm

었다. 그 소용돌이에서 비켜난 해가 1958년도이다. 변월룡은 이 해에 '레닌그라드 미술가 작품전'에 여섯 점의 작품을 출품했는데, 모두 다 북한을 소재로 한 동판화들이다. 변월룡이 전시회에 동판화를 출품한 것은 이때가 처음이며, 출품작들의 제목은 〈북조선 풍경〉 〈북조선 어부〉 〈모란봉 을밀대〉 〈소나무〉 〈조선의 농민〉 〈조선의 노인〉이다.

　　　당시 변월룡이 가장 존경했던 화가는 렘브란트였다. 〈근원 김용준〉이나 〈민촌 이기영〉 〈오부호보 진지 방어 용사 니콜라예프의 초상〉 등의 인물화들에서는 암갈색의 중후한 배경, 어두운 톤과 인물에 스포트라이트를 비춘 것 같은 강조 등에서 존경했던 렘브란트의 영향을 엿볼 수 있다. 그럼에도 불구하고 이때까지 그가 제작한 동판화는 고작 몇 점에 불과했다. 파악된 것은 1954년 북한에서 그린 〈선죽교〉와 〈농부 박 씨〉 1957년에 그린 〈소나무〉가 전부이다. 더구나 이 작품들은 소품이고 〈선죽교〉와 〈농부 박 씨〉는 평양미술대학의 교수로서 제자들에게 동판화 제작 시범을 보이려고 작업한 작품이었다.

## 동판화 제작에 전념하다

1958년도부터 변월룡은 갑자기 동판화에 심취하게 된다. 왜 그랬을까. 그것은 당시 그가 고국으로 들어갈 수 있다는 희망을 접었기 때문이었다. 그래서 판화 작품들을 고국의 지인들에게 선물할 요량으로 판화 제작에만 매달린 것이다.

심지어 고국으로 가기로 예정됐던 1959년도에는 대작인 〈북한 해방〉을 완성해 놓고도 어떤 전시회에도 참가하지 않았다. 마음이 들떠 있었던 데다가 동판화를 제작하느라 여유가 없었기 때문이다. 그가 화단에 등단한 이후 전시회에 불참한 것은 그때가 처음이었다. 결국 이 그림은 이듬해인 1960년 전시회에 출품한다.

'레닌그라드 미술가 작품전'에 출품한 〈북한 해방〉은 크기가 가로 365센티미터에 세로 220센티미터로서 〈평양의 해방 기념일〉보다 더 크다. 변월룡은 그림을 그리기 전에 먼저 '해방'을 테마로 결정하고, 기쁜 광경이면서 동시에 극적인 광경이 될 수 있는 사건으로 묘사하려 했다. 그는 언제나 인물과 인물의 삶에 관심을 가졌기 때문에 '해방'이라는 테마에서 가장 중요하게 생각한 내용은 사람들을 구원하는 것이었다.

〈북한 해방〉은 변월룡의 죽마고우인 정상진이 소련군과 함께 '조선해방전쟁'에 참전하여 청진형무소의 문을 정상진 자신의 손으로 열어 정치범 100여명을 석방한 이야기를 담아낸 것이다.

좀 더 자세히 말하면, 1945년 8월 18일까지 일본군이 버티다 낮 12시에 투항했고, 그날 오후 소련 지휘관이 청진형무소 문 앞에서 정상진에게 "너의 조국이니 카레이스키 손으로 문을 열어라!" 하

여 자신의 손으로 형무소의 문을 열었다고 한다. 변월룡은 친구로부터 직접 그때의 상황 이야기를 감동적으로 전해 듣고 기억했다가 몇 년 후에 작품으로 승화시킨 것이다.

그림은 형무소 문이 열리고 일제에 의해 억울하게 갇혀 있던 조선인 정치범들이 풀려나오는 감격적인 순간을 포착해냈다. 500호 가량의 크기인 이 완성작은 안타깝게도 아직까지 어디에 있는지 밝혀지지 않고 있다.

이 그림은 오랜 기간에 걸쳐 그려졌다. 그림의 중심이 되는 무너진 건물에서 죽어 가는 사람을 실어 나르는 수병水兵의 모습은 두 점의 밑그림으로 먼저 그렸다. 다른 부분들은 그림이 완성되어 가는 과정에서 고치거나 첨가했다. 이 작품은 규모를 크게 구상해, 인물의 형상을 실제 사람 크기로 묘사하려 했기 때문에 모든 부분을 아주 정밀하게 그려야 했다. 변월룡은 그림에 나오는 거의 모든 등장인물을 먼저 실물 스케치로 그렸다. 그 가운데 그림의 중심부에 해당하는 스케치로는 〈행진하는 수병〉〈팔〉〈죽어 가는 사람의 형상〉〈수병의 머리〉가 있고, 나머지 부분에 해당하는 스케치로는 〈달리는 여인〉〈두 여인〉〈팔을 쳐든 사람〉〈해군 병사의 뒷모습〉〈제복을 입은 해군 병사〉 등이 있다. 항상 변월룡은 이와 같은 대작을 그릴 때에는 언제나 실물로 된 자료를 정밀하게 연구해 인물묘사를 바르게 하려고 애썼다. 지금껏 그려 온 인물화를 통해 인물들의 특징을 연구함으로써, 대작에 등장하는 인물들을 인상에 남는 특징적인 모습으로 묘사할 수 있었던 것이다.

변월룡은 이때를 기점으로 본격적인 동판화 제작에 돌입한다. 물론 동판화 연구는 이미 대학과 대학원 시절에 이루어진 것이다. 그랬기에 동판화를 제작해 전시회에 출품할 수 있었고, 또 고국의 지

**북한 해방**
1959년, 캔버스에 유채, 220×365cm

**제복을 입은 해군 병사**
1958년, '북한 해방'을
그리기 위한 에튀드,
캔버스에 유채, 71×51cm

**죽어 가는 사람**
1958년, '북한 해방'을 그리기
위한 에튀드, 캔버스에 유채,
78×58cm

**'북한 해방'을 그리기 위한 습작**
1958년, 캔버스에 유채, 70×100cm

**달리고 있는 여인**
1958년, '북한 해방'을 그리기
위한 에튀드, 캔버스에 유채,
78×59cm

**손**
1958년, '북한 해방'을
그리기 위한 에튀드,
캔버스에 유채, 60×45cm

**팔을 쳐든 사람**
1957년, '북한 해방'을 그리기
위한 에튀드, 캔버스에 유채,
48×27.5cm

**모란봉 을밀대**
1958년, 동판화, 23.4×35cm

**개성 선죽교**
1954년, 동판화, 10.2×27.8cm

**금강산**
1958년, 동판화, 23.3×35.3cm

인에게 선물할 생각을 할 수 있었다. 변월룡은 이 시기 렘브란트가 남긴 동판화 작품을 열심히 연구해 해당 분야에서도 실력을 발휘한다.

　　여기에서 동판화에 대해 잠시 알아보자. 동판화는 금속을 이용한 판화이다. 구리나 아연의 연마된 판에다 특수 내산耐酸인 바니시를 바르고 특수 바늘을 이용해 그 표면을 긁어 그림을 그린다. 그러고 나서 긁혀서 금속이 드러난 부분을 부식시키는데, 부식 시간은 경우에 따라 다르다. 동판을 산酸에 넣어 바늘로 긁힌 부분의 금속이 산에 의해 부식되면 그림을 형성하는 선들이 파인다. 그 뒤는 인쇄 단계인데, 이 부분이 매우 중요하다. 우선 금속판에 약간 열을 가한 뒤에 가죽 조각을 사용해 동판화 물감을 먹인다. 그리고 부식된 선에만 물감이 남도록 하고 나머지 부분은 닦아 낸다. 그런 다음 동판 인쇄기로 미리 수분을 먹여 둔 종이에 판을 압착시킨다. 종이는 압력을 받으면서 판으로부터 물감을 흡수하는데, 이것이 동판 인쇄의 기본 과정이다.

　　여기에서 한 단계 더 나아가면 독특한 효과까지 낼 수 있다. 복잡한 음영 효과와 공간 표현 효과를 내기 위해 단계적으로 부식시키는 방법이다. 그러기 위해서는 산이 많이 닿는 곳, 즉 밝은 색으로 남아야 하는 곳을 매번다섯 번 이상 바니시로 칠한다. 부식 시간에 따라서 선들의 굵기가 여러 가지로 변한다. 판 전체에서 물감을 닦아 내는 정도에 따라 인쇄 과정에서도 멋진 음영 효과를 얻을 수 있다. 이 단계를 성공적으로 완수하느냐는 인쇄 실력의 문제이다.

　　변월룡은 학부 시절과 대학원 시절에 거듭된 제작 실습을 거치며 이런 과정을 마스터했다. 그는 부식 직전의 단계, 즉 판에 그림을 그리는 단계에서 끝내지 않았다. 말하자면 인쇄 공방에 맡기는 것이 아니라 인쇄 작업에 직접 참여해 모든 정교한 부분들을 연구했다. 여러 해 동안 그러한 실습을 거듭함으로써 기술적 수단을 잘 구사할

**해방 기념일 1945년 8월 15일, 평양**
1958년, 동판화, 59.5×49.5cm

**북조선 풍경**
1958년, 동판화, 35.4×23.3cm

**북한에서**
1959년, 동판화, 64.8×39.2cm

수 있었고, 자기만의 독특한 기법을 개발할 수 있었다. 훗날 변월룡은 그 기법들을 아들 세르게이와 딸 올라에게 전수해 주었다.

변월룡은 전시회에 출품한 여섯 점 외에도 〈지팡이를 짚은 조선 농부〉〈챙이 넓은 모자를 쓴 북한 농부〉〈북한 풍경〉〈개성의 인삼 농장〉〈담화〉〈해방 기념일 1945년 8월 15일, 평양〉〈금강산〉등 1958년에만 무려 열다섯 점 이상을 더 제작했다. 〈북한 풍경〉이라는 작품은 세 점 있는데 제목만 같을 뿐 크기와 풍경이 다른 작품들이다. 1959년에는 〈북한에서〉〈원산항의 어부들〉〈금강산 만물상〉〈평양 근교〉〈바람〉등 다섯 점을 제작했다.

변월룡의 동판화 가운데 최고의 작품은 풍경화이다. 〈금강산〉과 〈바람〉에서는 표현력 있는 예술적 형상의 창조를 위해 풍부한 그래픽 언어를 구사하며 재료가 지니는 모든 섬세한 기술적 특징을 연구한 작가의 실력이 드러난다.

## 해외동포 고국방문단

변월룡은 1958년의 어느 날, 고국의 지인으로부터 '해외동포 고국방문단 모집'이 있을 거라는 정보를 접했다. 아직 발표는 안 했지만 확정된 사안이라는 것이다. 여행으로나마 고국의 땅을 밟을 수 있으리란 생각에 변월룡은 만감이 교차했다. 가슴은 두근거리고 목이 메어 왔다. 벌써 눈앞에 고국의 모습이 생생하게 펼쳐지는 듯했다.

1958년 3월, 북한은 제1회 당대표자회의를 소집해 조선노동당에서
종파가 완전히 청산되었음을 공식 선언했다. 김일성을 비판할 수 있
는 세력은 완전히 일소된 것이다. 이어 10월에는 한국전쟁 기간에 파
견되었던 중국인민지원군마저 철군했다. 참전 8년 만이었다. 이로써
북한은 명실상부한 김일성 중심의 단일 지도체제가 확립이 된 셈이
다. 그리고 1960년대 중반까지 북한은 내부적으로 매우 안정된 상태
를 유지한다.

　　　김일성 유일 지도체제로 굳어지면서 '주체'란 용어도 간간이
사용하기 시작했다. 그동안 소련과 중국의 눈치를 안 볼 수가 없다가
상황이 급변하자 서서히 자신감을 갖기 시작한 것이다. 이럴 때 김일
성은 자신의 입지를 더욱 공고히 해둘 필요가 있었다. 그래서 마련한
것이 '해외동포 고국방문단 모집'이었던 것 같다. 그들을 북한으로 초
청함으로써 자신의 존재를 만방에 알릴 수 있고 더불어 잿더미 위에
서 일어선 고국의 발전상을 선전할 수 있는 기회를 노렸다. 해외동포
고국방문단 모집은 재일교포 북송과 거의 때를 같이 한다.

　　　재일교포의 북송 문제가 본격적으로 거론되기 시작한 것도
1958년이었다. 그해 8월 12일, 8·15광복 13돌 기념 재일조선인 경축
대회에서였다. 북한의 계획된 조종 아래 조총련은 재일교포들의 북송
에 대해 북한이 조처를 취해 줄 것을 간청했고, 이 편지가 채택된 것이
다. 김일성은 1958년 9월, 정권 창건 10주년 경축 보고를 통해 "조국
의 품으로 돌아오려는 그들의 염원을 열렬히 환영하며… 공화국 정부
는 재일동포들이 조국에 돌아와 새 생활을 할 수 있도록 모든 조건을
보장해 줄 것"을 약속했다. 외무상 성명을 통해 북송 희망자는 언제
든지 받아들일 수 있으며, 귀국 후의 생활과 교육을 보장하겠다는 발
표와 함께, 일본 정부에 대해 그에 필요한 조치를 취할 것을 요청했다.

10월에는 제1부수상이 북송교포의 여비, 수송준비, 직업을 보장하겠
다고 나섰다.

곧 이어 북·일 적십자사 간의 실무협의가 있었고, 1959년 8
월에는 인도 캘커타에서 송환협정이 조인되었다. 이 협정 조인 후 3
개월 안에 1차 북송이 이루어지도록 되어 있었다. 11월 4일부터 귀국
신청이 시작되었고, 12월 14일에 제1차로 재일교포 975명이 니가타
항을 출발, 16일에 첫 북송선이 청진항에 도착했다. 그해에 3차에 걸
쳐 모두 2,942명이 북송되었다. 재일교포의 북송은 그 후 1981년까지
계속되었다.*

물론 '해외동포 고국방문단'과 '재일교포 북송'은 사안이 달
라서 같은 맥락으로 치부할 수는 없다. 그러나 둘은 시기가 비슷하다
는 점과 김일성의 존재를 부각하고 고국의 발전상을 선전할 요량이었
다는 점에서, 그리고 넓게는 '주체'란 용어 개념을 놓고 볼 때 그리 크
게 달라 보이지는 않는다.

변월룡은 꿈에 부풀어 있었다. 1959년 5월, 부푼 가슴을 안고
정관철에게 편지를 썼다. 변월룡은 거기에 "북한 여행증명 수속을 기
관에 접수시켰으니 아마 8월이나 9월경에 떠나게 될 것 같다."고 이
야기를 전했다. 방학을 이용해 다녀올 참이었다. 다음은 정관철이 마
지막으로 보낸 편지의 일부분이다.

> 빨리 평양에 오십시오! 변 선생님이 조선화를 그린 것 좀 보고 싶습
> 니다. 조선 벼루를 좋은 것 하나 구해 드리겠습니다. 한데, 변 선생
> 편지에 작품 사진 보냈다고 하는데, 그 편지
> 에는 아무 사진도 안 들어 있습니다. 자세히
> 보라고는 했는데 없어서 못 보았습니다. 편지

* 고태우, 『북한현대사 101장면』,
가람기획, 2000

정종여, **달과 용**
화선지에 수묵담채,
제작 연도는 알 수 없다.
변월룡의 이름을 표현한 그림이다.

1960년 새해에
이팔찬으로부터 온 연하장

김용준, **진달래꽃이 만개한 동양화**
제작 연도가 적혀 있지 않아 언제
변월룡에게 왔는지 알 수 없다.

만 봉투에 넣고 사진을 잊어버린 모양입니다. 너무도 덤비느라고!

지금 여기서는 세계 청년 축전 작품 준비하느라고 야단법석합니다. 며칠 있으면 떠나보낼 것입니다. 문학수 선생은 김일성 원수 항일 빨치산 전적지 현지 답사하러 떠났습니다. 약 2개월 있다가 돌아올 것입니다. 아마 변 선생이 8월이나 9월 오신다니, 오시려거든 8·15때 오십시오. 금년 8·15는 굉장할 것입니다. 제1차 5개년 계획을 2년 반 앞당겨 끝내는 날입니다. 지금 평양 거리는 아주 몰라보게 달라졌지요. 물론 이번 간 친구들한테서 자세히 들으셨겠지요.

변 선생이 계실 때는 한창 땅을 파고 하수도 공사하던 때였지만, 지금은 6층 아파트가 계속되고, 가로수도 커졌습니다. 전혀 몰라보게 되었지요. 대동강도 아주 아름답게 호안 공사를 하고 령광전은 옛날식으로 단청으로 단장을 하고 참 아름다워졌지요. 지금 대동문도 단청을 시작했습니다. 모란봉 아래에 새로 청년공원이 생겼는데, 2만 명 들어가는 야외극장도 있고 폭포수도 내리게 되었습니다. 꼭 사모님과 같이 오십시오. 꼭 그렇게 해주십시오! 평양의 모든 것이 변 선생과 사모님이 오실 걸 기다리고 있습니다!

정관철, 1959년 5월 29일

그러나 변월룡의 기대는 또 다시 좌절되고 만다. 고국방문 심사과정에서 탈락되고 말았기 때문이다. 아무도 예상하지 못한 일이었다. 방문 조건이 까다로운 것도 아니었고, 북한 당국은 한 명이라도 더 고국방문을 시키기 위해 대대적으로 선전을 했다. 그래서 방문 신청만 하면 거의 모두가 통과되었고, 그때까지 고국방문을 신청한 고려인은 거의 모두 다녀온 참이었다. 변월룡의 큰누이와 큰매형*

* 보낸 이가 '시은, 춘우'라고 되어 있는데, 시은은 변월룡의 큰매형으로 생각된다. 한인 강제이주가 시행될 때 남편을 잃은 춘우는 아마 이때 재혼한 상태였던 것 같다.

이 보낸 1959년 6월 5일자 편지에도 "금년 4월 6일에 조선 여행증명 수속을 기관에 접수시키고 오늘일까 내일일까 여행 허가증을 기다리고 있소. 그러면 두 사람이 함께 조선에 나갔다가 도로 들어올 작정이니 그리 안심하오. 아마도 7월 그믐으로 나가게 될 듯하오."라는 내용이 있는 것으로 봐서, 그의 누이 내외도 고국방문단을 신청했던 것 같다. 그런데도 유독 변월룡만 제외된 것이다.

심사 과정에서 자신이 탈락하리라고 전혀 예상치 못했던 변월룡은 낙담하지 않을 수 없었다. 그래서 지인을 통해 알아본 결과, 마침내 변월룡은 자신이 고국에서 숙청자로 분류되어 민족의 배신자로 이미 낙인 찍혀 있다는 사실을 알게 되었다. 귀화 권유를 따르지 않은 죄가 이처럼 가혹한 형벌로 돌아오고 만 것이다.

이제 복귀는 고사하고 변월룡에게는 민족의 배신자라는 족쇄가 채워져 여행길조차 막혀 버렸다. 사무치도록 그곳에 가고 싶어 하던 변월룡에게 고국은 이렇게 냉정하고 가혹했다.

## 1960년 새해를 맞다

1960년, 새해가 밝았다. 며칠 전부터 내리던 눈은 해가 바뀌어도 그치지 않고 내렸다. 새하얀 눈은 오히려 변월룡을 괴롭게 했다.

그해에도 연하장은 왔지만 숫자가 현저히 줄어 있었다. 변월룡이 소련으로 귀국한 후 해가 바뀔 때마다 점점 줄어들다가 1960년

으로 접어들자 확 줄어든 것이다. 새해가 되면 으레 고국의 지인들로 부터 연하장이 오곤 했었는데 말이다.* 숙청으로 인한 민족의 배신자로 낙인 찍혔다는 소문 때문이었는지도 모른다.

　　올랴의 화실에는 김용준의 진달래꽃이 만개한 동양화도 있다. 제작 연도가 적혀 있지 않아 언제 변월룡에게 건네졌는지는 알 수 없다. 그림에는 "월룡 동지 조선의 진달래는 왜 이리도 아름다웁니까?"와 "봄은 활짝 날개를 펴고 산에도 골짝에도 들에도 그리고 우리들의 마음속에도 날아듭니다."라는 시적인 문구가 적혀 있다. 일관一觀 이석호가 보낸 산수화 그림도 있었는데 자료가 확보되지 못했다. 정관철의 1959년 5월 29일자 편지에 보면 "문학수 선생, 이석호 선생, 또 이번 관광단에 갔던 오택경 선생, 황헌영 선생, 이팔찬1919-1962 선생들한테서 이야기를 늘 듣고 있으니, 뭐 늘 변 선생 만나 본 것만 같습니다."라는 문구가 있다. 이 문구를 볼 때 이석호와 이팔찬은 1959년에 변월룡에게 다녀간 것 같다. 그때 이석호가 변월룡에게 선물로 준비해 간 그림이었을 것이다. 그리고 변월룡의 이름, 즉 달과 용을 그림으로 표현한 정종여의 그림도 있다. 이 그림에는 "月龍先生 二月一日 靑谿 戲墨월룡선생 2월 1일 청계 희묵"이라고 적혀 있다. 희묵은 자신의 그림이나 글씨를 겸손하게 이르는 말이다.

　　변월룡은 이번 고국방문이 무산된 것뿐 아니라 앞으로 고국으로 갈 길이 영영 막혀 버렸다는 사실에 큰 충격을 받았다. 그 일을 겪은 후 변월룡은 거의 그림을 그리지 못했다. 깊은 시름에 잠겨 있던 탓이다. 그런 시점에 이팔찬에게서 새해 그림 연하장이 왔던 것이다. 그 연하장이 시름에 잠겨 있던 변월

---

* 1996년 세르게이와 올랴를 만났을 때 그들은 그림엽서로 된 연하장 뭉치를 필자에게 보여 주었는데 안타깝게도 지금은 사라지고 없다. 기억으로는 족히 서른 장 내외는 되어 보였다. 그 연하장은 평양미술대학 학생들이 보낸 것들도 상당수 포함되어 있었다. 필자는 분명히 기억을 하는데 이상하게도 두 사람은 그것을 기억하지 못했다.

**북조선은 재일동포들의 귀국을 열렬히 환영한다**
1960년, 동판화, 34.5×64cm

오른쪽 위에는 "보고 싶은 청진을 보지 못하고
레닌그라드에서 깊은 생각만 가지고 그렸습니다.
변월룡"이라고 적혀있다.

룡에게 조금이나마 위안이 되었는지, 새해로 접어들면서 그는 조금씩 의욕을 회복하기 시작했다. 그리곤 곧바로 '재일교포 북송'에 관한 동판화를 그렸다.

1960년 새해 무렵에 그려진 다음 장의 동판화는 순전히 변월룡의 상상만으로 창조되었다. 변월룡은 이 동판화에다 당시의 자신의 심경을 솔직하게 글로 새겨 놓았다. 그는 판화 오른쪽에 제목과 함께 작은 글씨로 다음과 같이 적었다. "보고 싶은 청진을 보지 못하고 레닌그라드에서 깊은 생각만 가지고 그렸습니다. 변월룡"

이 글만 보더라도 당시 변월룡의 심경을 단번에 느낄 수가 있다. 판화는 크기는 가로 64센티미터 세로 34.5센티미터로 동판화치고는 꽤 큰 편이다. 동판화는 크게 그리기가 무척 힘들기 때문에 동판화를 많이 남긴 렘브란트조차도 이 정도 크기의 작품을 남긴 것은 드물다. 하지만 변월룡은 이에 그치지 않고 훗날 이 작품의 두 배 이상 되는 크기의 동판화도 꽤 많이 제작한다.

등장인물이 많이 나오는 이 동판화의 오른쪽 위에는 북한 주민들이 타고 고국으로 돌아온 기선이 묘사되어 있다. 그림 왼쪽 부분은 동포들을 맞으러 나온 환영객들로 꽉 차 있다. 중앙에 있는 배의 갑판과 해안을 잇는 트랩 위에 사건의 주인공들이 보인다. 먼저 나온 송환자 일부는 즐거운 재회를 만끽하고 있다. 그림 앞부분에 있는 인물들이 표현하는 기쁨의 감정이 그대로 전달된다. 재일교포 첫 북송선이 1959년 12월 16일에 청진항에 도착한 것을 감

**이팔찬 초상**
1953년, 종이에 연필과 콩테, 크기 미상

안하면, 상당히 빨리 그려진 작품임을 알 수 있다. 동판화를 새기면서 고국에 대한 향수를 달랬을 것이다. 1960년에 〈압록강변〉〈평양의 아침〉〈협동제강공들〉〈두 그루의 소나무〉〈천산에서독수리를 부리는 사람〉〈미하일롭스코예 마을〉〈푸시킨스키예 고리〉 등 동판화 일곱 점을 남겼는데 그중 고국과 관련된 그림이 네 점이다.

한편 이팔찬은 안타깝게도 2년 후인 1962년, 43세의 젊은 나이에 요절한다. 사인에 대해서는 알려지지 않고 있다. 이팔찬1919-1962은 충청남도 공주군 장기면 평기리에서 출생했으며 1943년 일본제국미술학교 동양화과를 졸업했다. 1945년까지 고향에서 공주관립여자사범학교 미술교사로 있었다. 이 시기 동양화 〈수림의 잔설〉〈석양〉〈고성의 잔설〉〈부인좌상〉 등 창작해 국내외 전람회에 출품했다.

해방 후 서울에서 휘문중학교 미술교사로 있으면서 좌익적인 조선미술가동맹 서울지부 총무과장을 지냈다. 이 시기 그린 동양화 〈거리의 청년〉은 괴뢰도당의 학정 밑에 신음하는 남조선 청년들의 암담한 앞날을 그린 것이다. 서울이 해방된 후 서울 국립미술제작소 총무과장으로 있었고, 1950년 일시적 후퇴 시기에 공화국 북반부로 들어와 평양미술대학 교수, 조선미술가동맹 현역 미술가로 평양과 지방에서 활동했다.

이팔찬은 전문적으로 조선화의 고유한 기법을 습득했고 창작 경험도 가지고 있는 중견미술가로서 비교적 폭이 크고 형상성이 있는 동양화다운 작품들을 창작하고 발표했다. 동양화 〈총화를 마치고〉〈풍작〉 등은 선적인 표현 능력이 매우 높고 선과 색의 조화로운 통일 속에 주제가 높은 경지에서 형상화된 우수한 작품들로서 국제미술전람회에 출품해 좋은 평가를 받았다.*

* 이재현, 『조선력대미술가편람』(증보판), 문학예술종합출판사, 1999

## 정체성을 찾아 연해주로

변월룡은 1961년부터 1964년까지 4년 동안, 매해 방학만 되면 연해주를 찾았다. 연해주는 변월룡이 태어나고 20여 년을 살았던 고향이다. 레닌그라드에서 연해주 블라디보스토크까지의 거리는 장장 만 킬로미터가 넘는다. 각각 러시아의 서쪽 끝과 동쪽 끝으로, 당시의 시베리아 횡단열차 사정을 감안하면 족히 8-9일현재는 일주일 이상은 걸렸을 것이다. 왕복으로 거의 20일가량을 열차 안에서 생활해야 하는 거리였다.

　그렇게 먼 곳을, 게다가 이제 고향 사람 한 명 남아 있지 않은 곳을 그는 왜 매년 찾아갔을까. 만약 한국인이 그리워서였다면 지리적으로도 가까운 타슈켄트나 카자흐스탄을 찾았어야 했다. 타슈켄트에는 누님 두 분을 비롯한 지인들도 있다. 연해주로의 여행은 아마도 변월룡이 자신의 마음을 추스르기 위한, 일종의 정체성과 자아를 찾아 떠난 여행이었다고 볼 수 있을 것 같다. 그에게 연해주는 러시아 땅이기 이전에 고향 땅이다. 게다가 고국과 지척에 놓여 있다. 그래서 러시아라기보다는 포근한 추억이 서린 곳으로 각인됐을 수도 있다. 변월룡이 연해주에 이끌린 이유는 러시아도 고국도 아닌 중립적인 땅에서 자신을 조용히 되돌아볼 의도가 아니었을까.

　고국으로의 복귀 염원이 무산되고, 이어서 여행길마저 막혀버렸다. 예전에는 적어도 '언젠가 한 번은 다녀올 수 있겠지'라는 희망이라도 있었다면, 이제는 그 희망조차 완전히 사라져 버렸다. 게다가 이제는 고국의 지인들에게서도 소식이 끊어졌다. 1960년에 받은 이팔찬의 그림 연하장 이후로 고국 지인들과의 소식은 사실상 단절된 것이나 다름없었다. 그러니 오죽 가슴이 시리고 아팠을까.

그동안 변월룡은 고국의 지인들에게 편지를 많이 썼다. 변월룡이 지인들에게 보낸 편지를 확인할 수는 없지만, 지인들이 보낸 편지로 그 사실을 어느 정도 유추해 볼 수 있다.

> 정월달에는 고문 선생님의 신년 축하 전보도 받아 읽었습니다. 저희들 대학에서는 정월에 연하장들도 못 보내 드렸습니다. 마음으로 고문 선생님의 건강과 또 하루속히 저희들 가까이로 오시게 될 날을 바라고 또 기다리고들 있습니다.
> 문학수, 1955년 1월 11일

> 그새 저는 변 선생한테서 편지를 세 통이나 받아 보았지요. 어떻게 반갑고 기쁜지 모르겠어요. 그러면서도 편지 안 쓴다는 것은 참 이해 못할 일이지요. 아마 너무 기뻐도 정신이 빠지는 모양입니다.
> 정관철, 1955년 3월 11일

> 밤낮 편지 올린다고 벼르기만 하다가 결국 선생 편지를 받고 보니 죄송하기 짝이 없습니다. 선생의 편지를 보면 글씨나 글이 꼭 조선 문장으로 되어 조금도 서툴게 썼다는 느낌이 없습니다.
> 한설야, 1955년 5월 29일

이 편지들에서 알 수 있듯이 고국의 지인들에 비해 변월룡이 그들에게 보낸 편지는 얼추 두 배 이상은 된다고 여겨진다. 아마 고국의 지인들도 마음은 편치 않았을 것이다. 변월룡이 자신들에게 어떻게 했고, 북한을 위해 무엇을 했으며, 또 그가 어떠한 사람이며 얼마나 고국을 사랑하고 그리워했는지를 너무나 잘 알고 있었기 때문이다. 그러

나 변월룡이 숙청으로 배신자로 낙인 찍힌 이상 그들도 몸을 사릴 수밖에 없었을 것이다.

변월룡은 참담한 심정을 도저히 가눌 길이 없었다. 소련에서 받은 소수민족에 대한 차별 대우와 고국에서 버림 받은 심정은 차원이 달랐다. 소련에서의 차별 대우는 예전부터 지속되어 왔던 것이기에 적응이 되어 있었지만, 고국에서 버림 받은 것은 큰 충격이었다. 정체성의 혼란을 유독 크게 겪은 것은 이 때문인 듯싶다.

그때 변월룡은 자신을 키워 준 소련과 자신의 뿌리인 고국 사이에서 심각하게 갈등 중이었던 것 같다. 즉 이곳이냐 저곳이냐 하는 선택의 기로에 서 있었다고 할 수 있다. 그렇다 보니 마음의 안정을 찾을 곳이 필요했고, 그래서 찾은 곳이 어린 시절의 고향이자 마음의 고향인 해주가 아니었을까. 실제로 연해주는 고국과 붙어 있어 마음의 안정을 찾는 데 금상첨화였을 것이다. 그곳에서 변월룡은 혼란한 머리도 식히고 공허한 마음을 달래면서 자아를 찾고 싶었는지도 모른다.

## 연해주에서 탄생한 그림들

연해주는 고국과 접경을 이루고 있으며 또 가장 닮은 곳이다. 소나무도 산도 구릉도 동물도 바다도 모든 것이 닮아 있다. 게다가 변월룡이 살던 당시에는 한국 영화가 상영되고, 한국어 교과서로 수업도 했기 때문에 별로 타국이란 느낌도 없었다. 실제로 연해주는 러시아 땅이

지만 엄밀한 의미에서 러시아라고 볼 수도 없는 곳이다. 한때는 우리 선조들이 일구고 살았던 발해의 땅이었고, 기마대를 이끌고 침략한 요나라 태조의 침입으로 중국 땅이 되었다가, 불과 150여 년 전에야 비로소 러시아로 편입된 땅이다.

스물한 살에 고향을 떠난 후 1961년에 처음 연해주를 찾았으니 변월룡은 24년 만에 고향을 찾은 셈이었다. 사반세기 만에 고향땅을 밟은 그를 반겨 주는 고향 사람들은 아무도 없었지만 그래도 마음만은 푸근하고 따뜻했는지, 어린 시절을 회상하면서 변월룡은 연해주 곳곳을 돌아다니며 스케치를 했다. 1961년에 그는 여러 점의 유화를 남겼으나 이 시기에 유화보다는 동판화를 더 많이 제작했다. 그때 제작한 동판화는 〈점령〉〈자유와 통일을 위하여 전진!〉〈6·25전쟁이 남긴 기근〉〈분노한 인민〉〈북으로!〉〈굶주린 땅〉〈나홋카 근방연해주 시리즈〉〈나홋카 가는 길연해주 시리즈〉 등 열 점이었는데, 그중 여섯 점이 고국과 관련된 그림이었다.

1962년에 연해주를 찾았을 때는 〈남북 분단의 비극〉〈남한의 기근〉〈6·25전쟁의 비극〉〈소나무〉〈바람〉〈연해주의 집단 농장〉 연해주 시리즈인 〈연해주 풍경〉〈나홋카만灣의 밤〉〈극동의 지질 탐사자들〉〈설〉 등 동판화 열세 점을 남겼다. 그중 고국과 관련된 작품은 네 점이다. 점점 고국과 관련된 작품이 줄어들었다.

1963년에 접어들어서는 〈연해주의 해변〉〈바위 위의 소나무〉〈미하일롭스코예 마을〉〈업무 교대〉〈연해주 참나무〉 등 동판화 여덟 점을 제작했다. 이제 고국과 관련된 작품이 보이지 않는다. 고국을 떠나온 지 오래되다 보니 그려 온 스케치가 고갈돼 관련 작품의 소재가 사라진 듯하다. 그러나 모스크바에서 열린 '제2회 전소련 동판화 전시회'에 고국 관련 작품을 세 점, 연해주 관련 작품을 한 점 출품했다.

나훗카시의 초등 1년생들
1966년, 동판화, 38×69cm

**연해주 나홋카**
1963년, 동판화, 49×91.6cm

**남한의 기근**
1962년, 동판화, 65×49.5cm

어렴풋이 '국수집'이라는 간판이
보이고, 굶주린 사람들이 창문
밖에서 국수를 먹고 있는 사람들을
지켜보고 있다.

**6·25전쟁의 비극**
1962년, 동판화, 49.5×64.5cm

1964년 작품으로는 〈연해주 풍경〉〈연해주의 해안〉〈쉬코토프〉〈업무
교대〉〈넵스키 대로의 밤〉〈레닌께서 우리 마을에 오셨다!〉〈산길〉 등
을 남겼는데 마찬가지로 고국과 관련된 작품은 보이지 않는다. 그리
고 그해 출품한 전시회에도 고국 관련 작품들은 없었다. 그렇게 고국
과의 인연을 스스로 내려놓았음을 알 수 있다.

　　　그렇다면 왜 1964년을 기점으로 마음을 추스렀을까. 아마도
당시의 정치적 상황과 무관치 않았을 것이다. 소련과 중국 간 분쟁에
따른 소련과의 심화된 갈등이 그 원인이다.

　　　소련과 중국의 분쟁이 시작된 것은 1950년대 말이었다. 흐루
쇼프의 등장과 함께 시작된 평화공존 및 스탈린 개인숭배 비판이 시
작되자 중국은 이를 수정주의라며 공격하기 시작했고, 이에 대해 소

련은 중국을 교조주의라며 비난했다. 이 분쟁에 대해 북한은 어느 쪽에도 가담하지 않았다. 이것이 이른바 당시 북한 주민들 사이에 유행했던 '양다리 외교' 또는 '왔다갔다 외교'라고 부르는 등거리 외교정책이었다.

그러나 본격적인 소련과 중국 간 분쟁이 시작되자 북한은 중국의 입장에 동조하는 경향을 띠기 시작했다. 1962년 2월에는 소련과의 관계가 악화된 알바니아 공산당 대회에 대표단을 파견했고, 4월에는 이들을 초청하는 등 소련에 반하는 입장을 간접적으로 드러냈다. 이어서 「수정주의를 철저히 반대하자」「반제투쟁의 기치를 높이 들자」와 같은 레닌의 논문을《노동신문》에 실었다. 이 역시 간접적인 소련 비판이었다.

1962년 10월에 열린 소련 공산당 제22차 대회에서 흐루쇼프는 알바니아 공산당을 사이비 공산주의이며 독재라고 강력하게 비판하면서 공산권 국가들에게 통합을 호소했지만 중국과 북한 공산당은 이를 거부했다. 쿠바 사태에도 중국과 북한은 입장을 같이했다. 소련이 핵탄두를 장착할 수 있는 미사일을 쿠바에 배치하려 하자 미국이 즉각 해상을 봉쇄해 소련이 굴복했다. 이에 대해 중국은 소련을 투항주의자라고 비난했고, 미국에 대해서는 대규모 반미시위를 벌였다.

그해 10월에 일어난 중국과 인도와의 국경분쟁에서도 소련이 인도 편을 들어 더욱더 분쟁을 악화시켰다. 이 사건에서도 역시 북한은 중국을 지지하고 나섰다. 이 과정에서 북한과 중국의 관계는 더욱 긴밀해진 반면, 소련과의 관계는 점점 멀어졌다. 이제 북한은 소련이라는 강대국에게 더 이상 안보를 맡길 수 없다는 생각을 하게 되었고, 그래서 나타난 것이 '국방에서의 자위'라는 자주노선이었다. 이는 기존 정치에서의 주체, 경제에서의 주체, 외교에서의 주체에 이은 주

체사상의 틀이 완성을 뜻하는 것이기도 했다.

북한은 소련을 비난하는 데《노동신문》만 이용한 것이 아니었다. 1963년 8월 15일 광복 18주년 기념 보고, 1964년 6월 평양에서 열린 제2차 아시아 경제토론회를 통해서도 소련을 비난하고 중국을 옹호했다. 이와 같은 소련과의 대립은 1964년까지 이어졌다. 그러다가 흐루쇼프의 실각으로 북·소 간 긴장은 차츰 완화되기 시작한다.*

변월룡은 소련과 북한의 관계가 극도로 악화되자 자신과 고국 간의 인연도 여기까지란 걸 직감한 것 같다. 정치적으로 양국의 관계가 순탄치 않았을 뿐 아니라 무엇 때문인지 자신과 가깝게 지낸 사람들도 결말이 좋지 않았다. 이팔찬은 요절했고 김용준은 자살했다. 한설야와 홍순철, 최승희는 숙청당했고 문학수도 숙청에 해당하는 자숙설이 있었다. 김주경 학장과 배운성, 한상익 등은 벌써 평양미술대학을 떠난 상태였으며, 선우담, 서옥린, 한병렴, 민병제 등도 학교를 떠났다. 이제 대학에는 그의 가르침을 받은 교수들도 몇 명 남아 있지 않았다. 게다가 레핀미술대학을 졸업한 제자들도 무슨 연유인지 제대로 자리를 못 잡고 어려움을 겪었다. 결국 정관철만 제외하고 변월룡과 친하게 지냈던 지인들은 거의 결말이 좋지 않은 셈이 되었다. 우연치고는 묘한 일이다.

이처럼 정치적 상황과 우연이 겹쳐지면서 그도 점차 고국의 추억과 기억을 내려놓았다. 그는 1965년과 1966년 2년 동안 어느 전시회에도 참가하지 않았는데, 그만큼 상심이 컸다는 뜻으로 해석된다. 이름을 잃은 것은 존재를 잃는 법이다. 시간이 흐르면서 고국에서도 그의 이름은 점점 잊혀 갔다. 그리고 그의 이름이 고국에서 희미해진 것처럼 변월룡에게도 이제는 고국 관련 소재가 고갈돼 있었다. 결과적으로 고국의 상념

* 고태우,『북한현대사 101장면』,
가람기획, 2000

**어부. 사회주의 노동영웅 한슈라**
1969년, 캔버스에 유채, 200×115cm

과 정취에서 벗어나는 데 10년 이상이 걸린 셈이다. 그때 그의 나이는 48세였다.

물론 변월룡의 연해주 여행이 끝난 것은 아니었다. 이후에도 마음이 울적해질 때면 그곳을 찾았다. 1968년에는 여느 때와 달리 사할린까지 다녀왔다. 사할린은 변월룡도 처음 가본 곳인데, 사실 다녀오기가 그리 쉽지 않았다. 그럼에도 불구하고 그곳을 찾은 이유는 순전히 한인들이 살고 있었기 때문이다. 그곳에서 변월룡은 〈어부. 사회주의 노동 영웅 한슈라〉*를 그렸다. 1978년에 유지노사할린스카야주州의 〈칼리니노 마을〉이 그려진 것으로 보아 이때 사할린에 한 차례 더 다녀온 듯하다. 1970년대 중반부터는 2-3년에 한 번씩 찾았다. 상황이 그렇게 되었다 해도 칼로 무 베듯이 고국을 잊지는 못했다는 뜻이리라. 이제 소련에서 그리 부족할 것도 없던 변월룡에게 고국은 대체 무엇이기에 그는 그토록 잊지 못했던 것일까.

* 여자 어부인 한슈라는 뛰어난 어부로 당시에 노동 영웅 칭호까지 받았다고 한다. 지금도 TV에서 가끔 그녀에 관한 다큐멘터리 프로그램이 방영된다고 한다.

# 10장
## 한국미술사의 위대한 거장

---

## 1965-1984

---

## 얻은 것과 잃은 것

돌이켜 보면 변월룡에게 1950년대는 참으로 파란만장했다. 박사 학위를 따면서 레핀미술대학의 교수가 되었고, 꿈에서만 그리던 고국을 현실로 방문했다. 그곳에서 평생 잊지 못할 추억들을 쌓았고 한동안 복귀 희망에 차 있다가 심하게 절망하고, 그로 인해 괴로워하다 자신의 정체성과 자아를 찾으러 연해주로 떠났다. 그리곤 마침내 고국에 대한 마음을 비우게 되었다. 고국에서 돌아온 지 10여 년 만의 일이다.

어쩌면 당시에는 '나를 저버린 고국, 나 역시 저버리겠다'는 마음이었을지도 모른다. 그러나 조상 대대로 이어 온 뿌리 깊은 민족성이나 정체성이 단숨에 잘려 나갈리 만무하다. 결론적으로 말하면 변월룡의 연해주 여행은 그 후로도 쉽게 끝나지 않았다. 어쩌면 여행이라기보다 '떠돌았다'는 표현이 옳을지도 모른다. 머리로는 냉정히 돌아서야겠다고 작정하면서도 가슴으로는 쉽지 않았음을 알 수 있다. 다만 고국과 관련된 작품을 더 이상 찾아볼 수 없는 것으로 보아 마음의 정리는 어느 정도 된 듯 싶다. 당시 정치적 상황상 그 역시 운명을 받아들일 수밖에 없었을 것이다.

그러면 레핀미술대학에서 승승장구하던 변월룡이 그때까지 얻은 것은 무엇이며 잃은 것은 무엇이었을까. 그리고 무엇이 아쉬워서 그토록 고국의 상념과 정취에서 벗어나질 못했을까.

그가 북한을 다녀오고 난 뒤 얻은 것이라면 조그마한 방에서 약 15평의 큰 방으로 이사한 것과 개인 화실이다. 그러나 따지고 보면 굳이 다녀오지 않았더라도 충분히 자력으로 구할 수 있었던 것들이다. 교수가 된 지 얼마 되지 않아 돈을 모을 시간적 여유가 없었을 뿐이다.

'청진에 상륙한 해병대', 1945년 소련 군대에 의해 해방되는 북한
200×300cm가 넘는 크기

반면에 잃은 것은 마음을 다 바쳐 사랑한 고국과 창작 의욕이었을 것이다. 당시 변월룡이 입은 상처는 너무나 컸다. 창작 목표가 사라진 만큼 동기 부여도 되지 않아 한동안 그림을 그리지 못한 적도 있었다. 1965년과 1966년 2년 동안이나 전시회를 불참했을 당시이다.

변월룡이 고국과 관련된 그림을 그렸을 때는 창작에 대한 목적의식이 분명해 그림에 온 열정을 쏟아부을 수 있었다면, 마음의 상처를 입은 뒤로는 의욕이 급격히 저하돼 작품에 대한 치열함도 그만큼 반감된 것이다. 실제로 이후부터는 예전과 같은 드라마틱하고 가슴 뛰는 그림은 거의 찾아볼 수 없게 되어 아쉬움이 크다.

애초에 변월룡이 소련에서 한국인임을 내세우기 시작한 것은 고국
을 다녀온 후가 아니었다. 훨씬 이전으로 거슬러 올라간다고 할 수 있
다. 1947년 레핀미술대학 졸업 작품으로 〈조선의 어부들〉을 그려 심
사에 올린 것만 봐도 잘 알 수 있다. 그 무렵은 제2차 세계대전이 끝난
지 얼마 되지 않은 시점이라 졸업 작품들의 소재로 '독소전쟁'에 관련
된 내용들이 압도적이었다. 교수들은 학생들에게 그러한 주제를 그리
도록 권유하기까지 했다. 그럼에도 변월룡은 불이익을 감수하면서까
지 전혀 무관한 〈조선의 어부들〉을 그려 제출했다. 대학원 진학 후인
1948-1949년에는 〈청진항에서 소련 해군 마중〉을 그렸다. 이 그림의
크기는 무려 세로 2미터, 가로 3미터가 넘는다.* 레핀미술대학 교수
가 되고 난 후에도 유화 〈박정애의 초상〉 포스터 〈조선인의 마음이여,
새로운 복수심으로 불타라〉〈너를 정죄하노라〉 등의 작품을 전시회에
출품했다.

　　　변월룡은 소련에 살면서도 이처럼 자신이 한국인임을 잊지
도 포기하지도 않았다. 그가 이렇게 자신이 한국인임을 자각한 계기
는 1937년 스탈린이 자행한 '한국인 중앙아시아로의 강제 이주' 때부
터였으리라 추측된다. 스베르들롭스크 미술대학에 입학하자마자 강
제이주로 가족의 행방을 알기 위해 괴로워했고, 첫째 누이 춘우의 매
형이 신혼 초에 죽임을 당했으니, 20대 초반의 실질
적 가장이었던 변월룡은 그 같은 고통을 겪으면서
더욱 자신의 정체성을 자각하지 않을 수 없었으리
라. 이렇게 거슬러 올라가 보면 그에게는 고국에서
체류한 고작 1년 3개월이라는 기간이 전부가 아님
을 알 수 있다. 오랜 세월 변월룡이 고국에 대한 상념
과 정취에서 쉽게 벗어나지 못했던 까닭이다.

* 그러나 이 그림은 현재 어디에
　소장되어 있는지 알 수 없고
　밑그림 일부만 남아 있다.
　비슷한 시기에 그렸던 또 다른
　그림, 〈청진에상륙한 해병대〉,
　1945년 소련 군대에 의해
　해방되는 북한〉은 다행히 현재
　상트페테르부르크 해군박물관에
　소장되어 있는 것으로 확인되었다.

특히 그가 몸담았던 평양미술대학은 더욱 미련을 떨치기 어려웠던 것 중 하나였다. 변월룡은 평양미술대학을 미래의 북한미술 발전을 도모하는 근간으로 삼으려 했다. 그래서 처음부터 자신의 계획과 구상대로 꿈을 펼칠 요량이었다. 그 원대한 꿈을 펼치려던 순간에 고국에의 길이 막혀 버렸으니, 어찌 가슴이 미어지지 않을수 있을까.

## 예술 기행을 떠나다

1960년대에 들어서자 러시아 국민들에게도 외국 여행의 기회가 주어졌다. 변월룡은 여행을 할 수 있는 모든 기회를 다 이용했다. 마침 우울해 있던 시기였기에 더욱 그 기회를 이용하려 했던 것 같다. 1961년에 변월룡은 네덜란드를 비롯해 이탈리아, 그리스, 터키, 알바니아, 유고슬라비아 등을 두루 여행했다. 네덜란드의 수도 암스테르담에 도착해서는 렘브란트하우스박물관을 가장 먼저 찾아갔다. 평소 가장 좋아하고 존경한 화가가 렘브란트였기 때문에 이 거장과의 만남 자체만으로 변월룡은 몹시 흥분했다.

렘브란트는 변월룡에게 일종의 롤모델이었다. 그는 대학시절부터 틈만 나면 에르미타주박물관에 들러 렘브란트의 작품을 연구하곤 했다. 당시에 변월룡이 그린 인물화들을 보면 확연히 드러난다. 그는 당시 동판화에 특별히 심취해 있었으며, 당연히 렘브란트의 동판화에 큰 영향을 받고 있었다. 이에 대해서는 딸 올랴의 증언이 있다.

그녀는 아버지가 어느 화가를 가장 존경하며 좋아했느냐는 질문에 이렇게 답했다.

> "좋아하는 다른 화가들도 있었겠지만, 아무래도 렘브란트를 최고로 좋아하고 존경하셨어요. 특히 그의 동판화를 좋아하셨죠. 아버지의 동판화를 보시면 그 점이 느껴지지 않으세요? 아버지가 암스테르담에 가셨을 때 자기도 모르게 어떤 충동에 이끌려 렘브란트가 찍었던 인쇄기로 다가가 입술을 맞추었다고 합니다. 그때의 흥분을 아버지가 살아계셨을 때 여러 번 들었습니다."

위대한 렘브란트의 작품 세계에 대한 자신의 열광을 표현하고자 하는 변월룡의 갈망은 그토록 강렬한 것이었다. 그래서인지 1962년 '레닌그라드 미술가 추계 작품전'에 출품한 동료 화가 〈푸시닌의 초상〉은 분위기 면에서 렘브란트의 영향이 묻어 있는 듯하다. 특히 변월룡의 판화는 더욱 렘브란트의 영향이 짙다. 한 예로 변월룡의 동판화 〈바람〉과 렘브란트의 〈세 그루의 나무〉를 보면 하늘 공간에 사선으로 그은 선들이 두드러지게 닮아 있다. 이 선들은 사실 그림에서 그릴 필요하지 않다. 유화 같은 그림에서는 사용하지 않는 선들이다. 렘브란트도 이 같은 선들은 데생이나 판화 등 그래픽에서 전체적 균형이나 분위기를 위해 사용할 뿐 유화에서는 사용하지 않았다. 변월룡도 마찬가지로 데생이나 판화 등에서만 이러한 선들을 사용하고 있다. 이것만이 아니라 그의 동판화에서는 여러 면에서 렘브란트의 영향이 크게 느껴진다.

렘브란트의 동판화 인쇄기
1961년, 종이에 연필, 28.5×21.5cm

렘브란트, 세 그루의 나무
1663년경, 동판화

바람
1959년, 동판화, 39×64cm

렘브란트, 자화상
1663년경, 캔버스에 유채, 114.3×94cm

**미술가 A. T. 푸시닌의 초상**
1962년, 캔버스에 유채, 80×67cm

이탈리아에서는 베네치아에서 그린 유화 에튀드와 데생들이 남아 있고, 피렌체와 시칠리아 섬 동쪽 연안에 있는 시라쿠사에서 그린 에튀드가 남아 있는 것으로 보아 당시 이탈리아 전역을 돌았던 것으로 보인다. 그 외 터키에서 그린 택시 기사 데생을 비롯해 그리스, 알바니아, 유고슬라비아에서 그린 스케치와 에튀드들도 일부 남아 있다.

변월룡의 첫 번째 국외 여행은 6월에서 7월에 걸쳐 이루어졌다. 학년을 마치자 곧바로 여행길에 오른 것이다. 그런데 묘한 것은 그렇게 국외 여행을 다녀왔음에도 불구하고 바로 그해에 다시 연해주로 떠난 점이다. 그것도 여름에 떠나 가을에 돌아왔으니 국외 여행을 다녀와서 이내 연해주로 떠난 것이 된다. '외국에 나가 봐야 더욱 조국의 소중함을 알게 되고 애국자가 된다'는 말이 있듯이, 그도 막상 외국에 나가 보니 고국의 소중함을 더욱 깨닫게 된 것일까.

1963년에는 스웨덴을 방문하여 스톡홀름 예술아카데미의 교육방법에 관심을 가졌고, 1970년에는 네덜란드와 벨기에를 여행했다. 네덜란드의 수도 〈암스테르담〉 에튀드와 스케치 〈벨기에〉 에튀드 등이 남아 있다. 1972년에는 레핀미술대학 학생들을 이끌고 체코슬로바키아의 프라하로 현장 실습 스케치를 떠났고, 1981년에는 프랑스 여행을, 2년 후 다시 프랑스와 포르투갈을 여행했다. 물론 이 외에도 헝가리를 비롯한 많은 나라를 다녀왔다.

변월룡은 늘 여행에서 얻는 인상을 작품에 표현했다. 또 도시의 풍경, 도시의 예술적 건축물과 각각의 도시가 갖는 개성에도 눈을 돌려 〈암스테르담〉〈벨기에〉〈불타바〉〈프라하〉〈파리의 야경〉〈노틀담〉 등의 작품을 탄생시켰다. 인물 스케치도 보존되어 있는데 〈의사 이오체프치히〉〈체코의 기자 J. N. 비차야〉〈D. A. 비스트롤레토프〉는 변월룡이 언제나 인간에 대한 관심을 지녀왔음을 증명해 준다.

**루브르박물관에서**
1982년, 동판화, 24.8×40.7cm

**이스탄불에서**
1961년, 종이에 연필,
크기 미상

이스탄불에서 택시 기사를
스케치를 하는 변월룡의 모습

# 사랑하는 가족

변월룡은 사랑하는 아내와 자식들도 자주 그렸다. 이는 자신의 혈육을 사랑하는 사람으로서 당연한 일이었다. 변월룡은 아내가 아들 사샤에게 책을 읽어 주는 모습을 그린 〈아내와 아들의 초상〉을 시작으로, 같은 해에 석판화 〈제르비조바의 초상〉 장남 〈사샤의 초상〉 둘째아들 〈세료자〉 〈햇볕을 쬐는 세료자〉 석판화로 그린 〈세료자〉 딸 〈올레치카〉 〈그림 그리는 올랴〉 등을 그렸다. 〈가족의 초상〉도 이 무렵에 그린 것이다. 이 외에도 많은 가족 그림을 남겼다.

　〈P. T. 제르비조바의 초상〉은 아내가 소파에 앉아 독서로 망중한을 즐기는 평소의 모습을 포착한 그림이다. 그런 점에서 이 그림은 초상화라기보다 실생활을 그린 것이라고 할 수 있다. 아내는 독서 삼매경에 빠져 있고, 색조는 외광과의 따스한 색채 체계를 기반으로 설정되어 있다. 아내가 입고 있는 옅은 노란색 상의는 창가에서 들어온 햇빛으로 밝고 얼굴은 햇빛의 역광으로 부드럽게 밝다. 색채와 빛의 상호작용 효과가 돋보이는 이 그림은 전체적으로 인상파적인 싱싱한 생명감을 느끼게 한다.

　유화 〈사샤의 초상〉과 석판화 〈세료자〉는 단번에 그은 활달한 선에서 변월룡의 출중한 데생력을 입증한다. 〈사샤의 초상〉에서 특히 옷의 표현은 붓놀림이 과감하면서도 경쾌하고, 세료자의 석판화는 연필 놀림이 날렵하면서도 리드미컬하다. 〈그림 그리는 올랴〉는 아버지의 책상에서 일곱 살의 딸이 그림을 그리는 모습을 포착해 그린 그림이다. 올랴가 어려 의자가 유난히 커 보이는데, 올랴는 이에 아랑곳 않고 그림에만 열중하고 있다. 자식에 대한 사랑이 없었다면 이러한 구

성을 포착하지 못했을 것이다. 단번에 그려 낸 그림에서 역시 변월룡의 필력이 돋보인다.

〈가족의 초상〉은 가족 전체가 등장하는 것 외에 미래의 예술가로서의 직접적인 관계를 말해 준다는 점에서 흥미를 끈다. 훗날 아들과 딸 둘 다 화가로 성장하는데, 변월룡은 이를 마치 예견이라도 한 듯하다. 이 실내 장면에서는 발코니로 향하는 문이 열려 있고, 발코니에 막내딸 올랴가 있다. 아내는 아들 세르게이에게 그림을 그리도록 포즈를 취한 모습으로 묘사되어 있다. 세르게이는 커다란 캔버스에 가려 머리만 간신히 보인다. 소년인 세르게이는 왼손으로 캔버스를 들고 모델을 신중하게 들여다보고 있다.

화폭의 왼쪽에는 방의 모서리 선을 형성하는 밝은 벽면을 배경으로 아내의 형상이 부드럽고 명료하게 나타나 있다. 이 형상은 그림에서 유일하게 거의 전신이 묘사된 것으로, 벽면들이 형성하는 모서리 선에 정확히 닿도록 그려져 있어, 그녀의 당당한 자세를 시각적으로 강조해 준다. 방에서 아내가 그려진 쪽은 햇빛으로 가득 차 화폭에서 가장 밝은 곳이다. 변월룡은 아내를 그림의 주인공으로 내세움으로써 가정생활에서 차지하는 그녀의 비중을 은근히 드러냈다. 그리고 세 사람의 형상이 마치 삼각형 안에 끼워 넣은 것처럼 배치되어 있어서 구도 전체에 견고함과 균형을 조성한다. 화목한 가정에 배어 있는 고르고 평온한 리듬을 느끼게 한다.

변월룡은 고국으로의 길이 막히자 그 허탈한 심경과 외로운 마음을 가족과 함께하며 달래곤 했던 것 같다. 가족 그림의 대부분이 이 시기에 그려진 점에서 그렇다. 그 때문인지 이 그림들을 마주하면, 당시 외로웠던 변월룡에게 가족은 한 줄기 희망과 위안을 주는 존재였을 거라는 생각이 든다.

**P. T. 제르비조바의 초상**
1962년, 캔버스에 유채, 92×90cm

**사샤의 초상**
1959년, 캔버스에 유채, 62.5×43cm

**그림 그리는 올랴**
1965년, 캔버스에 유채,
49.5×70cm

**가족의 초상**
1968년, 캔버스에 유채, 105×105cm

# 교수로서의 일상

변월룡은 레핀미술대학에서 1학년 학생들에게 데생을 가르쳤다. 교수로서의 일과는 대체적으로 일정한 편이었다. 오전 9시에 출근해 수업이 끝나는 11시가 되면 화실에 들렀다가 오후 3시부터 5시까지 다시 수업에 임했다. 그리고는 집에 들러 잠시 휴식을 취한 뒤 화실로 가서 늦은 밤까지 지냈다. 교수로서의 일상은 이 테두리 안에서 큰 변화 없이 거의 일정하게 반복되었다.

한병렴의 "선생님의 소식은 항상 듣고 있습니다. 그때마다 선생님의 모습을 눈앞에 그려 봅니다. 하루도 빠짐없이 학부에 나오시던 그때를."이라는 편지 구절처럼 하루도 빠짐없이 출근하는 태도는 레핀미술대학에서도 똑같았다. 사실 변월룡의 '무기'는 성실과 근면이었고 그 무기 덕분에 두 마리의 토끼, 즉 교수와 화가로서의 성공을 거머쥘 수 있었다. 만약 그에게 어렸을 때부터 체득한 이 성실과 근면의 무기가 없었다면 이민족 화가인 변월룡이 소련 땅에서 설 자리는 없었을 것이다.

변월룡은 스스로에게 엄격한 사람이었다. 출근 시간은 정확했고 수업 시간에는 고도의 집중을 요구했다. 그런 반면, 태생적으로 강제적이거나 억압적인 수업 분위기를 무척 싫어했다. 그래서 수업에서 최대한 자율에 맡기되 스스로에게 책임감을 부여했고, 또 공과 사의 구분을 엄격히 했다. 이 말은 학생들의 잠재력을 최대한으로 끄집어내기 위해 자율을 허락하되 평가는 엄정했다는 뜻이 된다. 평소에 변월룡은 노력은 하지 않으면서 성과만 바라는 인간형을 가장 싫어했는데, 수업 스타일에도 그것이 그대로 녹아 있는 듯하다.

변월룡은 비판도 공정히 하려고 애썼다. 배운성이 "선생의 예리하고 공정하며 이해 깊고 정다운 비판과 지도는 누구에게나 한결 같았으며 선생님의 그러한 영향이 우리들에게 얼마나 큰 힘과 기쁨이었던가 선생은 모르실 것입니다."라고 했을 정도로, 변월룡의 공정한 비판은 그가 몸담고 있던 레핀미술대학에서도 똑같았다. 레핀미술대학의 고려인 교수인 이클림의 말을 한번 들어볼 필요가 있다.

> "변 교수는 여러 사람이 모인 회의에서나 그림 평가를 할 때 부드럽게 말하면서도 할 말은 분명히 하는 사람이었습니다. 저는 그가 단 한 번도 큰소리치는 경우를 보지 못했습니다. 비판을 하더라도 정다우면서도 부드럽게 말했습니다. 한마디로 온후한 성격이었죠. 그러나 그의 한마디 한마디는 객관적이고 예리해서 언제나 무게가 실렸습니다. 그래서 어느 누구도 그에게 반박을 잘 못했어요. 또한 변 교수는 모든 일에서 공정하려고 노력했습니다. 공사公私가 분명했던 게지요…. 제가 레핀미술대학 입시에서 떨어진 적이 있는데, 바로 변 교수가 저를 떨어뜨렸습니다. 실력을 더 쌓아야 한다고…. 결과적으로 그 점이 오늘날 오히려 저를 더욱 강하게 만들어 주신 거지요."

1977년, 변월룡은 정교수로 승진했다. 부교수에서 정교수로 승진하는 데 무려 24년이 걸린 것이다. 그때 그의 나이 61세였다. 레핀미술대학에서 정교수로 승진하는 것이 무척 힘든 것은 사실이지만, 그렇다고 해서 사반세기 만에 정교수로 승진했다는 것은 소수 민족에 대한 차별로 보지 않기는 어려울 듯하다. 그뿐 아니다. 변월룡은 부교수 재직 내내 1학년 데생만을 전담했고, 정교수로 승진한 후에도 쭉 그러했다. 이

**사모트라케의 니케**
1971년, '우리 시대의 사람들'을 그리기 위한
에튀드, 캔버스에 유채, 50×39.5cm

**조각가 N. A. 안드레예프**
1966년, 동판화, 64.5×49cm

**'우리 시대의 사람들'을 그리기 위한 습작**
1971년, 캔버스 천을 씌운 카르통에 유채, 70×49cm

**우리 시대의 사람들**
1969년, 동판화, 53.3×84.3cm

것이 이민족 화가로서 받은 냉대와 설움이 아니고 무엇이겠는가.

그러나 그동안의 작품 활동과 교육 활동이 월등했기에 변월 룡은 정교수로 승진할 수 있었다. 그가 정교수로 승진하기 위해 나름 대로 노력한 흔적이 보이는 그림이 〈우리 시대의 사람들〉인 것 같다. 유화인 이 작품을 무려 1970-1973년까지 3년 동안 그렸다. 이 야심 작은 '1973년 레닌그라드 미술가 지역전람회'에 출품되었는데, 크기 가 세로 360센티미터에 가로 531센티미터이다. 관람자들을 압도하 는 렘브란트의 유명한 〈야경〉이 세로 387센티미터 가로 502센티미터 이니 얼마나 큰 그림인지 쉽게 이해가 된다. 〈우리 시대의 사람들〉은 제목에서 알 수 있듯이 많은 사람이 등장하는 그림이다. 한편, 이 그 림은 예전에 그리려고 시도하다 사정이 여의치 않아 그만둔 그림 〈평 양에서〉의 연장선이 아니었을까 하는 생각도 든다.

> 변 선생의 〈평양에서〉 그림은 어떻게 되었습니까. 여러 동무들의 초상이 나온다니 참 재미있을 것 같습니다.
>
> 정관철, 1955년 6월 15일

물론 그때와 15년이란 시차가 있기 때문에 그림의 형식이나 방식 등 에서 〈평양에서〉와 완전히 딴판으로 그려졌을 개연성을 배제할 수는 없지만, 그럼에도 불구하고 그 시도는 대동소이하지 않았을까 하는 생각이다. 다시 말하면 자신과 가까운 주변 인물들을 그려 보려는 이 시도는 그가 언젠가 한번은 꼭 해보려고 염두에 두고 있던 소재가 아 니었을까 하는 것이다.

안타깝게도 이 작품 역시 지금 어디에 소장되어 있는지 확인 되지 않는다. 다만 제목이 같은 동판화 〈우리 시대의 사람들〉로 대충

의 경향은 유추해 볼 수 있을 것 같다. 변월룡은 큰 작품을 그리기 위한 에스키스나 에튀드 등을 사전에 많이 그리기 때문이다. 큰 작품을 그리기 위한 습작으로서 유화 〈'우리 시대의 사람들'을 그리기 위한 습작〉과 〈사모트라케의 니케〉에튀드, 동판화 〈조각가 N. A. 안드레예프〉 등이 현존하고 있다. 하지만 안타깝게도 현재의 우리로서는 이 작품들만으로 대작 〈우리 시대의 사람들〉을 그저 상상으로 그려 볼 수밖에 없다. 그리고 언젠가 우리는 변월룡의 야심작인 이 작품을 꼭 찾아내야 할 것이다.

그밖에 변월룡은 데생 화가로서의 풍부한 경험을 논문과 교재로 쓰기도 했다. 논문 「펜, 데생의 재료와 기술」*이라는 글에서는 "펜으로 데생을 하는 일은 정확한 관찰력과 올바른 필치가 요구된다."는 점과 "여러 가지 재료로 만들어진 펜으로 그어진 선들이 지니는 예술적 표현의 성격과 종이의 종류 및 먹의 구성 성분"에 대해 언급하고 있다. 교재로는 『데생 학습 교재』**라는 책에 「인물의 머리와 얼굴을 그리는 일」과 「오랜 연습 후의 기억에 의존한 데생」에 대해 썼다. 이 글에서 변월룡은 데생에 대한 기본적이고 방법론적인 원칙들을 기술하고 있다. 이 책은 1981년 출판 당시 인쇄 부수가 10만 부나 되었고, 95년에는 책 크기를 좀 더 키워 재출간되었다.

『데생 학습 교재』의 서두를 보면 "데생 기본 이수 과정에 대한 방법론적 근거를 내용으로 하는 것으로, 데생 교습의 실제 및 방법의 본질적 문제들이 거론된다. 본 교재는 미술 고등교육 기관들의 미술 교수들 및 학생들, 또한 미술에 관심을 갖는 광범위한 독자층을 대상으로 한 것이며, 86개의 삽화가 수록되어 있다."는 내용이 있다. 변월룡이 쓴 내용 중 한 부분을 발췌해 살펴보도록 하자.

* 변월룡, V. A. 코롤료프 감수, 모스크바, 1983

** 소련 미술 아카데미 I. E. 레핀회화조각건축 예술대학, 모스크바 '미술' 출판사, 1981

오랜 연습 후의 기억에 의존한 데생

미술가가 예술적 착상을 표현하기 위한 가장 정교한 도구인 데생은 그와 더불어 극도의 다양성을 지닌 현실을 연구하는 매체가 되기도 한다. 미술가들은 누구나 데생을 통해 주위 세계를 인식하고 사색하고 창조한다. 미술 전공자가 모델 없이 기억에 의거해 자유로이 데생을 할 수 있게끔 가르치는 것이 미술 교육계의 가장 중요한 과제이며, 학생에게 이를 가르치되 교육 과정 초기에 이미 가르치기 시작해야 한다. 기억에 의존한 데생은 1학년 과정과 2학년 과정에서 실물 데생을 할 때마다 이어서 하게 된다. 실물을 두고 오랜 시간에 걸쳐 연습을 행한 후에 기억만으로 데생을 하는 것이다. 실물의 연구를 통한 구조와 비례, 구성 조직의 연구를 통한 데생과 기억에 의존한 데생, 이 둘은 종국적으로 서로 긴밀히 연관되어 있는 것이며 따로 분리할 수 없는 것이다. 머리를 데생하는 학생이 두개골 구조의 본질을 이해하지 못하면 어떤 한 부분을 다른 부분과 조직적으로 연결할 수 없고 모델의 성격을 감지하지 못하며 모델을 꾸준히 오래 연구하거나 살아 있는 형체를 공간 안에 구사할 수가 없다.

　올바른 기억에 의존한 데생은 미술가가 시각에 의한 기억을 오랫동안 끊임없이 연마해야 나타나며, 이는 그러한 연마의 결과로 얻는 지식이다. 시각에 의한 기억력을 발달시키는 방법과 기법은 다양하다. 매주 화실과 해부학 교실에서 교수의 지도하에 스케치를 행하는 것, 또한 학생 스스로가 거리·동물원·시장에서 볼 수 있는, 또 여러 이야기에 등장하는 개별적 인물들 및 사람들의 집단·풍경·실내 장면을 스케치 하는 것 등을 들 수 있으며 그 외에도 많다.

　인간을 모델로 삼아 오랜 연습을 하고 난 후에, 즉 모든 세부 데생에 숙달한 후에 학생은 데생 시간의 마지막 두 시간을 기억에만 의존해 데생하는 일에 바친다. 대부분의 경우에 모델을 놓고 했던 데생과 같은 각도에서 기

1학년 데생, 왼쪽 아래 지도교수의 이름이 있다.          1학년 데생

억에 의존한 데생을 하면 어렵지 않게 이를 수행해 낸다. 그러나 다른 각도
에서 하려고 하면 즉시 수많은 어려움이 발생한다. 기억에 의거한 데생에서
도 역시 실물 데생에서와 마찬가지로 단계적으로의 이행과 일정한 법칙의
준수가 요구된다.

　　기억에 의존한 데생에 착수하기 전에 모델의 성격 표현에 가장 알맞은
각도를 선택하고 머리 구배勾配의 윤곽을 짓고 각 부분의 비례를 정해야 하
는데, 이때 모든 형태는 원근법과 해부학의 법칙에 따라 만들어진다는 것을
염두에 두어야 한다.

형태를 만들어 내기 위해 실물로서의 머리가 갖는 특징을 고려해 명암과 톤을 사용한다. 예를 들어 남자의 머리가 가질 수 있는 특징 중에 높은 이마, 넓은 두개골 면적, 부각된 양 눈썹 위의 호선弧線, 움푹 들어가 짙은 그림자를 형성하는 눈, 많이 불거져 나온 광대뼈, 기다란 코, 두꺼운 입술, 육중해 보이는 턱 등이 있을 수 있다. 데생을 하면서 항상 해부학적 지식에 의거할 필요가 있다.

실물을 관찰할 때, 이마의 부피를 표현해 주는 선이 어떻게 이루어져 있는지가 감지되지 않고 다만 빽빽한 주름살과 반사광만 눈에 띌 때가 있다. 그러나 전두골前頭骨이 다섯 개의 면으로 이루어진다는 사실을 알고 있다면, 그리고 전체적인 특성을 상상하면서 머리의 수평면에 대한 각도를 고려하고 원근법이 적용됨에 있어 전두골을 이루는 면들의 면적이 줄어들 수 있다는 것을 고려한다면 그릴 수 있다.

그 이후 작업도 역시 논리적으로 진행된다. 프러시아 최고의 미술 교육가 치스차코프는 "데생을 할 때 항상 세 가지 각도에서 실물을 바라본다고 생각하라."고 말했다. 실물 모델은 데생을 행하는 이의 상상력을 다져 주며 성격 표출을 위한 수단을 스스로 모색하도록 훈련시켜 준다. 데생을 자유로이 구사하기 위해서 무엇보다도 필요한 것은 지식, 그리고 예술에 대한 강한 애착이다. 언제 어디서나 데생을 하는 것, 데생을 해야겠다는 자신에 대한 요구와 데생에 대한 욕구가 자연스럽게 생겨나는 것이 젊은 미술 학도에게는 아주 중요한 일이다.

- 변월룡, 『데생 학습 교재』, 1981

# 화가로서의 삶

변월룡은 작품을 창작하는 장소를 화실로만 국한하지 않았다. 그는 자연을 벗 삼아 그림 그리기를 즐겼기에 휴일만 되면 야외로 교외로 떠났다. 그러다 방학이 되면 많은 짐을 싸들고 아예 먼 곳으로 훌쩍 떠났다가 개학에 맞추어 돌아오곤 했다. 그래서인지 그의 화실에는 외부에서 그린 그림이 더 많다.

　　때와 장소에 구애받지 않고 그의 발길이 머무는 곳이 곧 화실이었다. 가족이 휴가를 가더라도 그는 기껏해야 하루 정도 쉬는 것이 고작이었다. 여름에 그림을 그리러 갈 때면 아들 세르게이를 자주 데려간 덕에 아들이 기억하는 아버지는 늘 그림만 그리는 사람이었다.

　　"아버지는 휴양지에 가서도 쉬지 않고 일을 계속하셨어요. 어디를 가든지 아버지는 주어진 분위기에 아주 빨리 적응했고, 또 사람을 끄는 묘한 특징이 있었습니다. 친화력이 탁월했던 게지요. 어느새 거기에 있던 모든 사람들이 아버지를 둘러싸고 동아리가 형성되었습니다. 그렇게 친분을 쌓고는 사람들을 죄다 화폭에 담아냈습니다. 손이 워낙 빠르다 보니 모델들은 전혀 지루해하는 기색 없이 재미있어 했죠. 때로는 부지불식간에 그린 그림으로 웃음을 자아내기도 했습니다."

〈진타리 해변〉〈해수욕장〉〈바위 위에서〉〈연해주의 해변〉 등의 그림들이 그것들이다. 세르게이는 언젠가 이런 말도 했다.

**바위 위에서**
1963년, 에튀드, 캔버스 천을 씌운 카르통에 유채, 34.5×25cm

**진타리 해변**
1968년, 에튀드, 카르통에 유채, 24.6×36.5cm

알렉산드르 레오니도비치 코롤료프
1975년, 종이에 목탄, 64×50cm

레오니드 자하로비치 탄클렙스키
1975년, 종이에 목탄, 63.5×50cm

"제 아버지는 인물화를 그린 후 그 주인공이 갖고 싶어 하면 그냥 주었습니다. 그런 점에서 아버지는 인물을 그리는 과정 자체를 즐긴 분이라고 할 수 있습니다. 아버지의 이러한 성품으로 미루어 볼 때 북한에서 그린 초상화까지 합친다면 아마도 숱한 그림을 주고 왔을 거라고 생각됩니다. 그러나 보관은 잘 안 되었을 겁니다. 당시에 물자가 부족해 액자는 거의 없었다고 하니까요. 서민들은 그림을 그냥 벽에 붙여 놓고 즐겼다고 들었습니다. 아무튼 아버지는 손이 무척 빨랐습니다. 한번 쳐다보면 거의 틀을 잡아 버립니다. 카메라처럼 망막에 상이 그대로 찍히나 봐요. 저기, 왼쪽 벽에 걸려 있는 인물 유화 보이시죠? 그 인물화도 30분 만에 그린 겁니다."

변월룡의 진면목은 무엇보다 그가 남긴 스케치북에서 드러난다. 일기장 같은 그 스케치북에 담겨 있는 드로잉 선은 남에게 보이기 위한 것이 아니기에 대충 그렸을 테지만 그 점이 오히려 더 자연스러웠다. 순식간에 그은 선들에서 대상의 특징들이 그대로 표현돼 있어 감탄이 절로 나왔다. 한마디로 달관의 선이란 이런 것이구나 싶었다. 세르게이는 "나도 화가지만 아버지만큼 정확하면서도 빠른 속도로 그림을 그리는 화가를 아직 본 적이 없다."고 말했다.

초상화와 관련하여 예술학자 N. B. 파민스카야가 기억하는 에피소드가 있다. 그녀는 70년대 라트비아 진타리에 있는 예술인의 집에서 휴가를 보내고 있었다. 변월룡도 이곳에서 휴양하고 있었다. 화가들은 이곳에 모여 낮에는 스케치를 하고 저녁에는 함께 모여 데생을 했다. 한번은 화가들이 재미 삼아 초상화 그리기 경연을 열었다. 작업이 끝났을 때 심사위원단은 만장일치로 변월룡의 데생 작품에 1등상을 주었다. 이처럼 그의 데생 실력은 미술계 동료들도 높이 평가하고 있었다. 이때 그린 게 〈알렉산드르 레오니도비치 코롤툐프〉* 〈레오니드 자하로비치 탄클렙스키〉** 〈손자를 데리고 있는 화부火夫〉이다. 하지만 그런 변월룡도 데생에 대한 어려움을 논문에서 토로하기도 했다. 그 내용의 일부분이 그의 회고록에서 다음과 같이 실려 있다.

* 소련 사회주의공화국 공로 화가, 미술학 박사, 정교수

** 모스크바의 화가

*** 「미술 교육의 문제」 변월룡학술논문집 제30판, 레핀미술대학, 레닌그라드, 1982

"그렇다. 우리의 직업은 정말 힘든 직업이다. 미술가는 또 데생 선생은 잠시도 쉬지 않고 그림을 그려야 한다. 배우지 않고서 그림을 잘 그릴 수는 없다. 사람이 연필을 종이에 대는 것만 봐도 알 수 있다. 데생을 잘하는 사람인지 소질이 없는 사람인지 말이다."***

한편 변월룡은 답답한 화실을 떠나 그림을 그리는 경우가 많아서인지 캔버스나 카르통을 편하면서도 많이 넣어 다닐 수 있도록 자신이 직접 고안해 사용했다. 그것을 본 북한의 화가들도 똑같이 만들어 썼음을 아래의 편지에서 읽을 수 있다.

> 저는 내일 밤 주을온천에 휴양 갑니다. 20일 기간인데 거기서 박달 선생의 에튜드를 해가지고 올 생각입니다. 이번 저도 변 선생이 에튜드 쓸 때 평양에 가지고 나오시곤 하던 캔버스 넣는 것을 만들었 지요. 큰 것 작은 것 열두 장 들어가게 만들었는데 아주 좋은 것이 되었습니다.
>
> 정관철, 1955년 5월 8일

그 외에도 변월룡은 자신에게 필요한 용구는 스스로 만들어 썼다고 한다. 세르게이는 이런 말을 덧붙였다.

> "아버지는 손재주가 유난히 뛰어나 주위 화가들이 부러워하면 만들어 선물하기도 했습니다. 그뿐 아니라 작품 포장이나 물건 포장 솜씨도 일류급이었어요. 멀리 어디론가 보내려고 박스로 포장하는 것을 보면 완벽했습니다. 게다가 금방 해치워 버려요."

아마도 평소의 잦은 출장 때문에 변월룡은 자신의 작품을 포장하는 것이 이미 손에 익었던 듯싶다.

# 다양한 장르의 인물화

변월룡은 전 생애에 걸쳐 인물화에서 특히 좋은 작품을 남겼다. 그의
인물화는 유화에서부터 데생, 동판화, 석판화, 수채화 등 장르도 다양
하다. 어떤 작품들은 주문을 받아 그린 것이고 어떤 작품들은 작가 스
스로가 원해서 그린 것이지만 어떤 작품이든 모두 심혈을 기울이지
않은 것이 없다. 변월룡에게 흥미를 끌지 않는 인물이란 없었기 때문
이다. 부인 제르비조바는 생전의 대화에서 다음과 같이 말했다.

> "제 남편의 그림을 보면 느끼시겠지만, 그이는 천성적으로 사람을
> 너무 좋아하고 사랑했습니다. 그 사람이 북한 사람이든 러시아 사
> 람이든 인종에 구분 없이 교제하는 것을 꼭 좋아했습니다. 좀 넓혀
> 서 말하면, 모든 생명체를 다 사랑했다고 할 수도 있습니다. 사슴
> 도 좋아했고 나무도 좋아했고 새도 참 좋아했습니다. 특별히 물고
> 기는 또 얼마나 좋아했는지 몰라요. 금붕어를 직접 사다가 집에서
> 키우는 일이 취미였으니까요. 아무튼 그 사람 주위에는 항상 사람
> 들이 들끓었습니다. 남편의 그림을 자세히 들여다보세요. 아마 거
> 의 모든 그림에 사람이 그려져 있을 겁니다. 유화든 판화든 데생이
> 든 말입니다. 아마 사람을 그이만큼 많이 그린 화가도 드물 거예요.
> 때와 장소를 가리지 않고 틈만 나면 그려 댔으니까요. 그리고 지인
> 들에게 편지도 무척 많이 써서 보냈습니다. 이 편지도 그이의 '인
> 간 사랑'과 무관하지 않을 겁니다. 내 남편은 참으로 부지런한 사
> 람이었지요."

**아르촘 국영 동물 농장 사슴들**
1981년, 동판화, 21.2×49cm

변월룡은 온화하고 다정다감한 성격대로
사슴과 같은 동물을 즐겨 그렸다.

**사슴**
1968년, 스케치, 종이에 세피아, 64.5×50cm

**사슴**
1968년, 스케치, 종이에 수채, 50×64cm

제르비조바의 말처럼 변월룡의 인물화를 보면, 그는 신분의 고하高下
나 인종을 구분치 않고 다양한 인물화를 그렸다. 의사, 학자, 문인, 영
화배우, 교수, 군인, 노동자, 농부, 어린 아기, 학생, 노인 등 다양하다.
이 인물화들은 한결같이 사람 냄새가 진하게 풍긴다. 흔히 차가운 직
업으로 분류되는 의사나 군인, 학자 등의 그림에서도 차가움보다는
따스함이 느껴진다. 이는 변월룡이 직업이나 신분을 떠나 사람 그 자
체, 즉 인간의 본질을 보고 그렸기 때문이 아닌가 한다.

　　　석판화로 그린 인물화로는 현재까지 파악된 것만 해도 대략
서른 점이다. 주로 사용한 석판화 기법은 데생 기법에 가장 가까운 것
으로서 자유로운 필치가 특징이다. 석판화는 특수 석회석을 재료로 사
용한다. 석회석 판에 굵은 석판화용 연필로 그림을 그리고 산으로 부
식시킨 후 씻어 낸다. 그 다음에 석판에 물감을 칠하면 석판 위의 부식
되지 않은 곳에 물감이 묻는다. 그러고 나서 특수 압연기를 통해 석판
위의 그림이 종이로 옮겨진다. 그렇게
하면 묘사의 대상이 거울에 비쳐 보는
것과 같이 좌우가 바뀌어 나타난다. 판
화는 좌우가 뒤바뀜을 항상 고려해 제
작에 임하지 않으면 안 된다.

　　　변월룡의 석판화 중 그루지야
조지아의 옛 이름 조각가 〈K. M. 메라비시
빌리〉의 초상이 있다. 이 작품을 그리는
데에도 실제 인물을 보고 그리는 데생
작업이 선행되었는데 그가 1964년 크
리미야에 갔을 때 그린 것이다. 석판화
에는 전체적으로 스케치 기법이 보존

변월룡 화실에서 학술 아카데미 회원 E. N.
파블롭스키가 변월룡과 함께 자신의 초상화를 보며
담소를 나누고 있다. 파블롭스키의 초상화는 남아
있는 몇 점의 그림과 사진을 통해 파악할 수 있었다.

V. 레베제바
1978년, 석판화,
58×47cm

K. M. 메라비시빌리
1970년, 석판화,
75.5×53.5cm

**선장 레오니드 미하일로비치 미하일로프**
1978년, 발동선 '블라디미르 일리치를 타고'
시리즈, 석판화, 61×49cm

**요리사 라이사 멜니코바**
1979년, 발동선 '블라디미르 일리치를 타고'
시리즈, 석판화, 62×48cm

**페트로그라드 노동자들 사이의 레닌**
1969년, 동판화, 54×83.7cm

되나 인물화의 구도에 어느 정도 변화가 가해졌다. 인물의 형상이 역동적인 방향 전환을 이뤘으며 또한 인물이 허리까지 묘사되었다. 이러한 변화로 인물이 보다 자연스럽게 보이며, 내적 역동성이 표현되어 좀 더 무게가 실렸다. 오른팔의 힘 있어 보이는 제스처도 본래의 스케치와 비교할 때 어느 정도 변형이 가해졌다.

데생에서와 마찬가지로 석판화에서도 작가가 주로 관심을 쏟은 것은 이 조각가의 머리와 얼굴 부분의 묘사로서, 머리는 한쪽으로 돌려진 상태로 묘사되어 있다. 이러한 머리의 방향 설정과 음영 처리를 강하게 대조해 머리의 크기와 구조의 특징을 표현력 있게 잘 드러냈으며 어질고 호감을 주는 외모의 특징을 정확하게 전달할 수 있었다. 그리고 그림 뒤쪽에 부조 작품을 묘사해 이를 석판화의 전체적 구조에 포함시켰다. 연필로 가볍게 터치해 표현한 부조는 공간의 구성에서 필요한 역할을 하며 구도 전체에 균형을 조성한다. 이 모든 것을 이용해 그는 이 미술가의 형상을 석판화로 표현한 것이다. 그것은 이미 인물의 형상을 정확하게 고정하는 것을 주된 목적으로 하는 연필 스케치와는 다른 수준이다.

여러 화가들이 실물을 보고 그린 그림들을 그저 연습용으로 생각한 것에 반해, 변월룡은 그마저도 중요하게 생각했다. 그래서 어디를 가든지 항상 주변의 풍속과 인물들을 관찰하고 이를 화폭에 담아 왔는데, 이런 데생들을 나중에는 시리즈로 만들기도 했다. 한 예로 1978년 발동선 블라디미르 일리치호를 타고 했던 여행과 관련된 일련의 작품들을 상기해 볼 수 있다. 이 발동선 위에서 지내는 동안 변월룡은 모든 시간을 창작에 바쳤다. 그때 변월룡은 선장부터 말단 선원에 이르기까지 모든 승무원들의 모습을 석판화로 남겼다. 이 외에도 〈벨로우소프 화실의 쿠쿨리예프〉〈갈리나 소코토프 초상〉〈북한 화

가〉〈A. V. 코코린〉 등 다양한 인물 석판화를 남겼고, 여기에 한글을 새겨 넣어 자신이 한국인임을 강조했다.

　　인물 동판화로는 〈파블롭스키〉〈세묘노프〉〈발렌틴 이바노비치 쿠르도프〉 등을 그렸지만, 아무래도 레닌을 많이 그린 것을 가장 큰 특징으로 꼽을 수 있을 것 같다. 반면에 스탈린은 1953년 이후 어떤 장르에서든 단 한 점도 그리지 않았다. 한인에게 만행을 저질렀던 스탈린에 비해 레닌은 한인에 우호적이었기 때문일 것이다.

　　레닌을 주제로 한 동판화로는 〈레닌〉〈레닌과 고리키〉〈레닌과 소녀〉〈붉은 광장의 레닌〉〈집무 중의 레닌〉〈의자에 앉아 있는 레닌〉〈통화 중의 레닌〉을 비롯하여 러시아 혁명을 이끌던 긴박한 상황을 재구성한 동판화들도 상당수 그렸다. 그 작품들은 〈10월의 야간 강습強襲〉〈1917년 10월, 오로라호號〉〈스몰니를 향해〉 등을 들 수 있다. 데생은 일상적으로 그렸기 때문에 일일이 다 열거할 수가 없을 정도이다. 변월룡은 누드 크로키도 제법 남겼다.

　　유화 인물화에 대해서는 아쉬움이 크다. 왜냐하면 변월룡의 수작들은 미술관이나 개인들에게 대부분 팔려 나갔기 때문이다. 개인들에게 팔려 나간 작품은 주로 주문을 받아 그린 것들이고, 미술관에 팔린 걸작들은 공화국 곳곳으로 흩어졌기 때문에 작품 소재가 전혀 파악이 안 되고 있다. 그러다 보니 어쩔 수 없이 남아 있는 작품만으로 그의 진면목을 살펴볼 수밖에 없다.

　　아무튼 남아 있는 작품 중 먼저 변월룡의 제자였던 토고에서 온 유학생과 예멘에서 온 유학생 인물화부터 살펴보기로 한다. 토고에서 온 학생은 다행히 작품에 라이몬도 델라케나라는 이름이 명시되어 있는데, 예멘에서 온 학생은 이름이 남아 있지 않다.

　　토고에서 온 학생과 예멘에서 온 학생 작품은 보다시피 같은

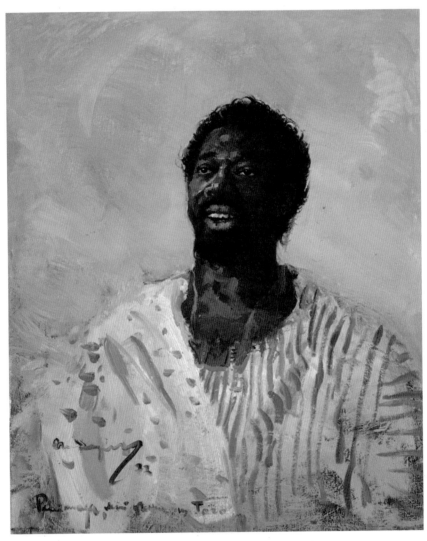

**토고에서 온 내 제자 라이몬도 델라케냐**
1977년, 캔버스에 유채, 80×70cm

듯 다르다. 이는 전통 복장이 다르기 때문이 아니고 토고에서 온 학생이 회화적이라면 예멘에서 온 학생은 다소 디자인적이라는 느낌이 강하다. 라이몬도 델라케나는 운필이 자연스러운 반면, 예멘에서 온 학생은 마티에르질감가 두텁다.

작품 〈예멘에서 온 학생〉은 흰색의 의복과 검은 색의 얼굴과 손에서 색의 대비가 두드러지고 손목에 있는 팔찌와 손가락의 표현이 인상적이다. 그리고 〈토고에서 온 내 제자 라이몬도 델라케나〉는 의복에 그어진 선의 표현이 거침없이 대담하며 하얀 치아와 두툼한 입술이 극히 자연스럽게 표현되어 있다. 특히 입 언저리, 말하자면 인종 특유의 뒤집힌 입술 색이 절묘하게 구사되어 있다. 변월룡의 흑인 인물화에서는 인물의 외관상의 특징을 순식간에 파악하는 능력과, 인물의 제스처와 움직임에서 드러나는 개성을 전달하는 능력이 탁월하다. 이는 그의 조형 처리 기법이 올바르고 표현력이 풍부하기 때문이다.

변월룡의 아들 세르게이는 부친 사후 9년 후인 1999년에 상트페테르부르크에서 열린 '1999 시대의 연계전'에 또 다른 델라케나의 그림 한 점을 출품했다. 이는 아버지의 존재가 러시아 미술가 사회에서 잊히지 않기를 바라는 마음에서였다.

한편 변월룡은 예술가들을 묘사하는 것을 좋아했다. 20세기 러시아 미술계에서 문화 방면의 활동가들, 특히 미술가들의

예멘에서 온 학생
1977년, 캔버스에 유채, 86×52cm

V. A. 파보르스키
1971년, 캔버스에 유채, 38×81cm

**V. M. 오레시니코프의 초상**
1973년, 캔버스에 유채, 80×60cm

초상을 변월룡만큼 많이 남긴 대가를 찾기는 어려울 것이다. 그는 언제나 동료들의 작품을 보면 진심으로 감탄할 줄 알았고 그들의 성공을 함께 기뻐할 줄 알았다. 이는 변월룡의 태생적 성품이었고 또 그가 언제나 사람에게 대해 갖고 있던 호의적인 태도에서 비롯된 것이었다.

먼저 미술가 초상으로는 5개의 국가 훈장 수상자이며 사회주의 노동영웅 칭호를 지닌 조각가 〈N. V. 톰스키의 초상〉, 레핀 명칭 국가 훈장 수상자이자 미술학 박사인 〈B. S. 우가로프의 초상〉, 목판화의 대부라 할 수 있는 〈V. A. 파보르스키〉, 예술아카데미 회원이자 정교수인 〈V.M. 오레시니코프의 초상〉, 미술가 〈O. A. 예레메예프의 초상〉 등이 있다.

이 중 '러시아 목판화의 대부'라 할 수 있는 〈V. A. 파보르스키〉는 변월룡이 그를 기리기 위해 그의 사후1964년 사망에 그린 것이다. 이 화가는 평소 수수한 삶을 살았다고 전해진다. 그림은 전신이 묘사되지만 몸을 많이 틀어 감상자에게 거의 등을 돌린 상태라서 마치 배경의 어둠 속으로 멀어져 가는 듯하다. 그리고 오른쪽 위에 보이는 천장식은 걷힌 막의 일부로서, 마치 한순간에 치렁치렁하게 내려와 거장이 무대를 떠났음을 암시하는 것 같다. 그래서인지 그림 자체가 작음에도 장중한 분위기가 감돌고, 마치 진혼곡의 울림이 연상된다.

1973년 작품인 〈V. M. 오레시니코프의 초상〉은 전혀 다르게 와닿는다. 오레시니코프 교수는 20년이 넘게 레핀미술대학 총장을 지냈다. 그는 강인한 성격의 소유자로서, 작품 활동과 업무에 관한 토론에서 상대방의 지위 고하를 막론하고 항상 자신의 의견을 고수해왔다. 화폭에서도 그는 바로 그런 모습이다. 화가가 신중하게 숙고해서 묘사해낸 느낌이 아니라 마치 실생활의 한 장면이 그대로 담겨 있는 듯하다. 머리는 약간 위로 쳐들려 있고, 시선은 감상자의 눈에는 보

이지 않는 대화 상대자를 향해 있다. 그는 키가 그다지 큰 편은 아니어서 늘 그런 각도로 머리를 드는 버릇이 있었다고 한다. 머리를 측면에서 묘사해 얼굴의 각이 인상 깊게 표현되었는데, 이 때문에 인물의 모습에서 단호하고 의연하고 소신에 찬 성격이 느껴진다.

다음은 〈O. A. 예레메예프의 초상〉을 간단히 짚어 본다. 예레메예프는 1990년대에서 2000년대 초반까지 레핀미술대학 총장을 역임한 사람으로, 한국과 러시아 간의 수교 후 한국을 몇 차례 다녀갔다. 당시 레핀미술대학으로 유학을 다녀온 한국 사람이라면 그를 모르는 사람이 없을 것이다. 덕분에 그나마 다른 인물과 달리 국내에서 아는 사람들이 있기 때문에 이 인물화를 통해 변월룡의 진면목을 확인할 수도 있겠다. 변월룡은 인물의 외관상의 특징을 파악하는 능력은 물론 그 인물의 개성을 끄집어내는 능력도 뛰어났다. 이는 올바른 조형 기법과 출중한 표현력 때문에 가능한 것이다. 이 초상화는 인물 외에도 붓과 붓을 쥐고 있는 손, 팔레트 등에도 주목할 필요가 있다. 붓은 시원하게 한 번 그었을 뿐인데도 붓의 느낌이 생생하게 나타나고, 손은 몇 번의 터치만으로도 전혀 어색함이 없고, 팔레트는 음영만 준 것뿐인데도 팔레트의 특징이 그대로 살아나 있다.

그 밖에 학술 아카데미 회원 〈N. N. 다비덴코프의 초상〉. 지질학 박사이자 레닌그라드 국립대학교 정교수 〈L. E. 스미르노프의 초상〉, 물리학과 수학 박사이자 레닌그라드 국립대학교 정교수 〈A. M. 슈흐친의 초상〉, '붉은 비보르그 시민' 공장 철공 〈A. V. 솔로비요프〉 사회주의 노동 영웅 〈V. P. 노소프〉 소련 국민 연예인 〈M. K. 예카체리넨스키의 초상〉 등 열거하기 힘들 만큼 많은 인물화를 남겼다.

## 정관철과 북한미술

1970년이 되자 북한은 주체사상 확립시기에 접어들었다. 이에 따라 북한 예술도 정치화의 바람을 탔다. 예술을 정치화하는 데 선봉에 선 사람이 정관철이었다. 그는 자신이 직접 나서 동양화를 '조선화'라는 이름으로 바꾸고 북한미술의 얼굴로 자리 잡도록 했다. 정관철 자신부터 유화에서 조선화로 바꾸면서 다른 화가들에게도 조선화를 그리도록 독려했다.

> "미술가동맹위원장으로서 그는 혁명발전의 매 시기 매 단계에 제시된 우리 당의 주체적 미술방침을 높이 받들고 조선화를 바탕으로, 우리 미술을 건설하고 창조하기 위한 투쟁을 힘 있게 벌였다. 1970년대에 우리나라 미술에서는 주체가 확립되고 혁명적 전환이 일어났다. 전반적 미술에서 유화가 우세를 차지하고 조선화가 천시되던 비정상적인 현상이 우리 당의 예지에 의해 밝혀지고 조선화를 기본으로 우리 미술에서 주체를 세우기 위한 투쟁이 힘차게 벌어졌다. 오랫동안 유화를 그려 완전히 유화기법에 굳어졌던 그도 당의 방침 관철을 위해 조선화를 남 먼저 그리기 시작했으며 많은 유화가, 출판 화가들이 조선회화법을 체득하게 함으로써 조선화가 대열을 확대·강화했다."*

이 내용만 보면, 변월룡이 당시 그토록 강조했던 동양화가 정관철로 인해 마침내 결실을 거둔 것처럼 보인다. 그러면 과연 정관철이 독려하고 주도한 조

\* 이재현, 『조선력대미술가편람』 (증보판), 문학예술종합출판사, 1999

'붉은 비보르그 시민' 공장 철공
A. V. 솔로비요프
1973년, 캔버스에 유채, 70×60cm

〈'붉은 비보르그 시민' 공장 철공 A. V. 솔로비요프〉를 그리고 있는
변월룡

선화가 변월룡이 의도한 바로 그 동양화였을까. 대답은 부정적일 수
밖에 없다. 왜냐하면 내용적으로나 형식적으로나 그것의 내용은 변월
룡의 의도와 전혀 일치하지 않았기 때문이다.

　　당시 변월룡은 '동양화의 전통성과 고유성을 되살려 좀 더 주
체적이면서 창조적 방향'을 정립해 보려는 것이었지, 예술을 정치적
으로 이용하고자 한 것이 아니었다. 변월룡이 있던 당시에는 '주체'라
는 정치적 용어가 있지도 않았다. 설령 있었다 치더라도 그가 말한 주
체 개념은 순수한 용어, 즉 '한국적'이란 뜻이었지 김일성 우상화나
당의 선전 및 선동 정치에 악용되는 용어는 아니었다. 이는 당시 변월
룡이 김일성을 그린 그림을 봐도 확연히 드러난다. 변월룡은 여느 일
반인과 마찬가지로 자신의 눈에 비친 자연인 김일성을 그린 것이었지
그를 우상시한 적이 없었다.

**O. A. 예레메예프의 초상**
1983년, 캔버스에 유채, 80×70cm

**간부회에서**
1954년, 종이에 연필, 26.5×38.3cm

변월룡은 당시 분단의 현실을 진심으로 안타까워하며 작품으로 승화했을 뿐이지만, 그러다 보니 자칫 이념적으로 우리와 배치돼 보일 수도 있다. '자유와 단결을 위해 투쟁하는 남조선'이라는 시리즈 중 동판화 〈남북 분단의 비극〉〈굶주린 땅〉〈남한의 기근〉 등이 그렇다. 그러나 따지고 보면 시대 상황이 그러했던 것 사실이다. 예술가적 입장에서 보면 이에 대한 표현은 지극히 당연한 모습이다. 피카소의 위대한 점은 〈게르니카〉를 통해 자신의 조국 스페인 내전의 잔혹한 참상과 현장을 그림으로 항거한 데 있다. 한국전쟁을 주제로 한 피카소의 작품 〈한국에서의 학살〉도 마찬가지이다. 불합리한 현실을 직시하고도 외면하는 화가가 문제인 것이지 그것을 작품으로 승화한 것이 문제가 될 수는 없다. 위대한 화가라면 응당 그런 시대적 정신이 요구된다 하겠다.

일상이 되어 버린 야외 스케치. 변월룡은 지긋이 나이가 들었을 때도 틈만 있으면 야외로 나가 그림을 그렸다.

그에 반해 북한이 말하는 '당의 주체적 미술방침을 높이 받들고'는 겉으로는 주체를 내세우면서도 실상은 당이나 김일성 유일지배를 정당화하는 데 미술이 일조하고 그 도구로 이용하는 거나 다름없었다. 변월룡은 당시 고유한 조선의 전통과 특성을 강조하면서, 조선인의 특징과 민족적 특색을 찾는 것을 게을리하지 말 것과 더불어 테마는 현실에서 찾아보라고 주문했었다. 이는 전통과 현실의 접목을 통한 창조이다. 그래야 민족혼을 담보할 수 있다는 것이었다. 같은 언어를 쓰면서도 '주체'의 개념을 이렇게까지 왜곡해 사용할 수 있다는 것이 놀라울 따름이다.

　　　형식적인 면에서도 조선화는 변월룡이 추구한 동양화와는 차이가 나는 것 같다. 그가 추구한 동양화는 서양화를 모방한 것 같은, 적당히 희석한 것 같은 그림이 아니었다. 그는 '전통과 현실의 접목을 통한 창조'를 강조했지 '서양화와 동양화의 절충'을 말한 것이 아니었다. 당시 변월룡이 연습한 동양화를 보면 획을 중시한, 일필휘지로 그린 그림이었다. 상황이 여의치 않아 완성된 그림이 없어 단정하긴 어렵지만, 연습 그림을 본 바에 따르면 선을 강조하려는 의도가 역력했다. 그러나 이때의 조선화는 서양화 같은 동양화가 되어 버렸다. 달리 말하면 서양화도 아니고 동양화도 아니었다.

　　　정관철은 변월룡의 동양화 구상을 자신의 구상인 양 삼았지만 과오가 컸다. 그는 북한의 주체사상에 이바지한 공로가 인정되어 조선미술가동맹 중앙위원회 위원장 자리를 죽을 때까지 보전할 수 있었고, 또한 화가로서는 유일하게 애국열사릉에 안장되는 영예까지 누렸다. 단원 김홍도, 오원 장승업, 겸재 정선 등을 좋아했던 변월룡은 북한의 '우리 당의 주체적 미술방침을 높이 받들라'는 문구와 조선화를 보고 과연 무슨 생각을 했을까.

# 11장

## 타국에서 큰 별 지다

1985-1990

# 삶의 황혼기

1985년 어느 날, 변월룡이 쓰러졌다. 병명은 뇌졸중이었고 그의 나이 69세였다. 결국 35년이나 몸담은 레핀미술대학을 떠나야 했던 그는 5년간의 투병 생활에 접어들었다.

쓰러지기 1년 전부터 징후가 있었다. 예전과 같지 않게 쉽게 피로를 느끼곤 했던 것이다. 그때까지만 해도 격무로 인한 휴식과 수면 부족 정도로만 여겼었지 건강의 적신호인 줄 몰랐다. 그 전까지도 해외 여행을 다니며 문제가 없었기 때문이었다. 변월룡은 1981년 프랑스, 1982년 연해주, 1983년 프랑스와 포르투갈을 여행했다. 적어도 그때까지는 건강했다고 할 수 있다. 그러나 이후부터 병의 증세는 서서히 나타나기 시작했고, 시간이 가면서 어지럼증까지 더해졌다.

나이가 들고 심신이 허약해지면 자꾸 과거가 회상된다더니 변월룡도 그랬나 보다. 느닷없이 〈다라니 석당〉을 그리려고 시도하고 〈어머니〉의 초상화를 그린 것이다. 〈다라니 석당〉은 평안북도 피현군 불정사佛頂寺의 폐사지에 있었다. 그곳은 평양미술대학 인근이었기 때문에 고국에 머물 당시 교수들과 자주 갔던 장소였다. 그때 변월룡은 〈다라니 석당〉을 약 50센티미터 크기로 그려 가져왔다. 이 그림을 발판 삼아 두

**불정사 폐사지의 다라니 석당**
1954년, 캔버스에 유채, 71×51cm

**다라니 석당**
1984년, 미완성 작품, 캔버스에 유채, 80×90cm

배 정도의 크기로 다시 그리려는 생각이었다.

　　30년이 지난 시점에서 변월룡은 왜 굳이 그 그림을 꺼내어 다시 그려 보려고 시도했을까. 자세한 내막은 알 수 없다. 그러나 어떻게 보면 삼총사 중 막내 동갑인 정관철의 죽음과 무관치 않아 보이기도 한다. 정관철은 1983년 12월 2일에 사망했고 〈다라니 석당〉은 1984년에 그려졌다는 점에서 그렇게 추측해 본다. 사망 소식을 뒤늦게 접하고 불현듯 삼총사로서의 추억이 떠올랐을 것이라는 얘기다.

　　이 그림은 화폭의 크기와 모양이 예전의 그림과 다르다. 예전의 그림은 세로가 긴 모양임에 비해 이 그림은 정사각형에 가까운 모양이다. 이전 그림과의 차이점을 찾아본다면, 작은 그림은 다라니 석당을 부각하기에 적당한 모양이라면 정사각형은 다라니 석당 외 요소도 중시하려는 의도라고 볼 수 있다. 그렇다고 단순히 풍경만을 더 그려 넣기 위해 이 화폭을 택하지는 않았을 것이다. 따라서 변월룡이 삼총사로서의 추억이 깃든 정경을 화폭에 담으려 했던 것으로 짐작한다. 그림에서 보듯 근경에는 꽃 피는 봄이 묘사되어 있고, 가까운 산의 비탈은 푸른 풀로 덮여 있다. 왼쪽에는 어렴풋이 불정사의 폐사지가 보이고 오른쪽에는 길을 따라 걸어가는 사람들도 보인다. 전체적 분위기는 봄의 도래와 함께 새롭게 단장한 자연 풍경과 자연스럽게 잘 어울린다. 비록 이 작품은 미완성으로 그쳤지만 각각의 세부들이 갖는 의미가 풍부해지도록 하려 했던 것만은 틀림없어 보인다.

　　특히 이 작품이 미완성으로 남아 아쉬움이 큰 이유는 다라니 석당이 지금 그곳에 없기 때문이다. 유홍준의 『나의 북한 문화유산답사기』나 윤범모의 『평양미술기행』에 따르면 다라니 석당은 현재 묘향산 보현사에 있다고 한다.

　　1985년에는 〈어머니〉 초상화를 그렸다. 어머니가 1945년에

돌아가셨으니 40년 만에 어머니를 그린 것이 된다. 이 그림은 변월룡이 걸어 둔 그대로 세르게이 화실 정면 벽 정중앙에 지금도 걸려 있다.

머리카락이 하얗게 센 여인은 허리를 약간 구부정하게 굽히고 서서 손을 포개고 있는데, 얼굴은 온갖 세파를 다 이겨 낸 후의 평온한 모습이다. 이 초상화에는 일상생활과 관련된 세부 묘사와 배경이 없다. 그래서 여인의 형상이 마치 무無에서 구현되듯, 어두운 배경의 심연으로부터 나타난다.

실제 세계의 사물들 가운데 이 그림에 참여하는 유일한 것은 여인의 발 근처에 놓인 장독뿐이다. 한국의 옷인 무명한복을 입은 어머니와 한국을 상징하는 장독의 배치만으로도 화가의 의도가 쉽게 읽힌다. 그것은 바로 자기 자신의 뿌리, 즉 한민족에 대한 확고한 정체성 표현인 것이다. 어두운 배경과 검은 치마 때문에 하얀 상의와 얼굴이 유독 눈에 띈다.

한편, 변월룡은 이 〈어머니〉 초상화를 그리면서 너무 멀리 떨어져 있다는 핑계로 외동아들로서 도리를 제대로 못한 것이 한이 돼 불효자의 심정이 되어 그렸다고 한다. 세월이 지나 자신이 막상 어머니의 나이가 되어보니 더욱 크게 와 닿은 것이다. 따라서 〈어머니〉의 초상화는 그런 참회의 심정이 담겼다고 할 수 있다. 그리고 러시아말을 모르시는 어머니를 생각해서 한글로 '어머니'라고 쓴 글이 가슴을 아프게 한다.

변월룡은 〈어머니〉를 그린 후 얼마 안 가 쓰러졌는데, 투병생활 중에도 그림 그리기를 멈추지 않았다. 다만 이때부터는 서서히 자신의 삶을 정리하는 성향이 나타났다. 예부터 친하게 지낸 지인들에서 유년의 기억과 추억, 그리고 가끔 떠오르는 고국의 자연 등에 관한 그림을 주로 그린 것이다. 조각가 〈A. P. 침첸코의 초상〉 레핀미술

**어머니**
1985, 캔버스에 유채, 119×72cm

대학 교수이자 국민 조각가로 유명한 〈M. K. 아니쿠신〉 미술가 〈A. V. 시미트의 초상〉 등 그의 동료 화가를 위시해 수학자, 원로 당원들을 그리기 위한 에스키스와 에튀드 등이 남아 있다.

유년의 기억과 추억은 주로 할아버지와 관련된 그림으로 나타났다. 대표적인 작품으로는 〈가족〉이 있다. 이 그림은 아버지를 대신하던 할아버지를 회상한 작품이다. 워낙 어린 나이에 할아버지가 세상을 떠나는 바람에 할아버지의 얼굴을 또렷이 기억할 수 없어 고국에서 그려온 할아버지 스케치와 에튀드를 바탕으로 했다. 변월룡은 이 습작들을 통해 할아버지를 투영하고, 유랑촌의 어린 시절을 연상했다. 할아버지 옆에는 어머니가 앉아 있고, 왼쪽으로 조금 떨어진 곳에 등을 돌려 앉아 먼 곳을 바라보고 있는 소년이 있다. 아마 변월룡 자신일 것이다. 이 작품은 나이를 지긋이 먹은 사람이 어린 시절과 오래 전에 세상을 떠난 가족과 친척들을 회상할 때의 진한 향수를 느끼게 한다. 유년의 추억이 녹아 있는 이 그림은 명상과 사색의 모티프가 주제를 이루고 있다. 이 밖에도 유년의 기억과 겹친 작품으로 동판화로 그린 〈연해주〉〈호랑이〉 등이 있다.

고국에 관한 그림으로는 〈금강산의 소나무〉〈북한 모티프〉〈담뱃대를 들고 독서하는 노인〉 등이 있다. 이 중 〈금강산의 소나무〉는 장중한 힘으로 가득 차 있으며, 자연의 영원성에 대한 관념이 이 그림의 형상 체계 전체를 지배한다. 구도의 중심에는 나무의 형상이 묘사되어 있고, 산기슭에는 사슴들이 한가로이 풀을 뜯고 있다. 사슴은 그가 어릴 때부터 즐겨 그리던 소재였으며, 강인해 보이는 소나무는 자연의 힘과 굳건함의 화신인 양 화폭의 공간 안에서 주인공 역할을 하고 있다. 화폭의 위쪽 끝에 거의 닿는 산봉우리들이 원경에서 담처럼 드리워진다. 이곳은 인간의 발길을 허락하지 않은 무릉도원인

**북한의 농부**
1954년, 에튀드, 캔버스 천을 씌운 카르통에 유채, 23.5×36.5cm

**가족**
1986년, 캔버스에 유채, 68×134cm

금강산의 소나무
1987년, 캔버스에 유채, 72×129cm

것이다. 그럼에도 그는 그림의 근경에서 길이 시작되도록 해놓았다.
길은 이리저리 구부러지면서 그림 깊숙이 사라진다.

　　　　육체가 병들면 모태 회귀, 곧 고향에 대한 강렬한 지향을 불
러일으킨다더니 변월룡이 바로 그러했다. 언젠가 세르게이와 올랴는
다음과 같이 말한 적이 있다.

　　　　"아버지가 극도로 건강이 악화됐을 때는 거의 한국 사람만 만나고
　　　　싶어 하셨어요. 그래서 레닌그라드에 살고 있는 한국인이라도 만
　　　　나겠다며 다니곤 하셨어요."

이즈음 문학수가 세상을 떠났다. 정확히는 1988년 3월 22일이다. 그리
고 뒤이어 변월룡도 1990년 5월 25일, 일흔넷 나이로 세상을 떠났다.
74년의 삶 중 1년 3개월 남짓의 북한 생활을 제외하면, 그는 온전히 소
련 땅에서 그것도 냉전시대만을 살다 생을 마감하였다. 살아생전에 그

토록 보고 싶어 하던 한반도의 나머지 반쪽은 영원히 밟아 보지 못한 채, 더욱이 4개월 후면 한국과 러시아가 수교가 체결한다는 사실조차 도 모른 채 영면에 들고 말았다.

변월룡은 평생을 소련에서 살면서도 자신이 한국인임을 한 시도 잊은 적이 없었다. 그의 작품 곳곳에 새겨진 한글과 한자 서명이 그 점을 증명해 주고 있다. "로마에 가면 로마법을 따르라."는 말처럼 그렇게 살면 더 편하게 살 수 있었을 것을 왜 그는 굳이 한국인임을 애 써 강조하며 험난한 길을 택했을까.

변월룡의 작품에 유독 많이 등장하는 뒤틀린 소나무는 바로 그 자체가 한국을 상징한다. 심지어 그는 무덤 비석에도 한글로 자신 의 이름을 새겨 넣게 했다. 이는 죽어서도 자신이 한국인임을 잊지 않 겠다는 의지의 표명인 셈이다. 소수민족 말살 정책을 펴던 사회주의 종주국인 소련 땅에서 그것도 교수라는 직업을 지닌 채 어떻게 평생 동안 자신이 한국인임을 굽히지 않고 살아갈 수 있었는지 의아스럽기 까지 하다.

불행한 시대에 태어나 자신의 전부를 그림 에 다 쏟고 외롭게 생을 마감한 변월룡. 이민족 화가라는 악조건 속에서도 타고난 천재적 자 질과 부단한 노력으로 우뚝 선 변월룡. 그는 촛불처럼 자신을 태워 소련 안에서 한인 사 회를 밝혀 주었고, 나아가 소수민족으로 살아 가는 한인들에게 얼과 자부심을 심어 주었다. 우리는 변월룡의 존재와 위상을 그냥 이대로 묻어 둘 수 없다. 역사는 위대한 예술가를 마 냥 내버려 두지 않는 법이기 때문이다.

황혼녘의 변월룡

변월룡의 묘지는 현재 상트페테르부르크의 세베르노예 클라드비셰(북부 묘지)에 있다.
중심가인 넵스키 대로에서 북북서 방향으로 약 17킬로미터 떨어져 있다.

# 글을 마치며

한국 근대미술사에서는 서양미술을 일반적으로 도입기와 정착기로 구분한다. 1세대 도입기 화가로는 고희동, 김관호, 김찬영, 나혜석 등이 있는데, 아직 전통 없이 서구문화를 도립하는 시기였던 만큼 이들은 기법적으로 초보적인 수준을 넘을 수 없었다. 한국 토양에 서양미술을 이식하는 역할에는 일조했지만 정착·발전시키는 데는 무리가 따랐다고 할 수 있다.

결국 한국 토양에 서양미술을 정착·발전시킨것은 그들의 후배, 즉 정착기에 속하는 2세대 화가들이었다. 그중에서도 1916년생이 주도적 역할을 했다고 해도 과언이 아니다. 이들은 저마다의 화풍과 개성으로 화단에 큰 족적을 남겼다. 변월룡은 소련에서 내로라하는 대가들과 이름을 나란히 했다면, 문학수와 정관철은 북한을 대표하는 화가로 군림했고, 이중섭은 남한을 대표하는 화가라고 해도 무방하다.

**V. O. 폴스테르의 초상**
1979년, 종이에 목탄, 65×50cm

그 외 남한에는 최영림-1985, 유영국-2002, 손응성-1979, 이봉상-1970, 조병덕-2002, 황유엽-2010, 이종무-2003, 전혁림-2010, 이유태-1999 등이 있고, 북한에서는 김만형-1984, 최재덕?, 이해성?, 이병

호-1981, 임백-1984, 채남인-1959, 유진명-1984 등이 이름을 날렸다. 누구 하나 빼놓을 수 없을 정도로 이들의 역할은 혁혁했다.

이들은 명성만큼이나 낭만과 멋도 지니고 있었다. 1916년생 화가들은 같은 동갑내기이면서도 서로를 신뢰하고 배려하고 존중할 줄 알았다. 변월룡은 살아생전 북한에만 다녀갔고, 그래서 남한의 화가들과는 전혀 연이 없을 것 같지만 예술가의 세계는 결국 이어지는 것인지, 변월룡과 이중섭은 문학수를 매개로 연결점을 갖는다. 본문에서도 잠깐 언급했지만, 이중섭과 문학수는 오산학교와 일본 문화학교 선후배 사이였다. 남북 분단이 있기 전까지 이중섭은 문학수를 존경해 마지않았다고 전해진다. 두 사람의 관계에 관해서는 이중섭 관련 책을 찾아보면 어렵지 않게 발견할 수 있다. 여기에서는 오광수의 책을 인용해 보기로 한다.

"그가 다닌 문화학원 미술부의 스승이었던 쓰다 세이슈津田正周란 화가는, 이중섭을 두고 루오조르주 루오, 야수파 화가의 세계와 비유하고 있습니다. 이중섭은 세이슈를 존경했을 뿐 아니라 고향 선배인 문학수 역시 존경하였다고 합니다."*

두 사람은 동갑내기였지만생일은 이중섭이 문학수보다 40여 일 정도 빠르다 문학수가 학교 선배였기 때문에 이중섭을 이끄는 위치에 있었다. 그리고 이중섭이 '소' 그림으로 유명하다면 문학수는 '말' 그림으로 유명했다. 분단 후 북한미술을 대표하게 된 두 화가 문학수와 정관철은 소련에서 온 변월룡에게 존경의 염念을 보였고, 변월룡 역시 두 사람에게 깊은 신뢰를 보냈다.

변월룡은 남한의 미술에 직접적인 영향을 주

* 오광수, 『이야기 한국현대미술·한국현대미술 이야기』, 정우사, 1999

지는 못했지만, 후기인상주의와 모더니즘의 영향을 강하게 받은 남한의 화가들과 다른 길을 걸었기에 오히려 오늘날의 한국미술사에서 중대한 의미를 갖는다. 그렇다면 한국미술사에서 변월룡의 등장은 무엇을 의미하는지 살펴보자.

## 변월룡 등장의 의미

한국미술사에서 변월룡의 등장이 주는 의미는 일단 무엇보다도 구상미술의 공백을 메울 수 있는 화가가 나타났다는 데에서 있다. 좀 더 구체적으로 말하면 한국 서양미술사의 취약점을 보충하는 인물이라고 말할 수 있다.

주지하듯이 서양화의 근간인 구상미술은 19세기 후반, 즉 후기인상파 도래 이전까지 근 4세기 이상을 풍미했다. 쉽게 서양화의 역사를 나무에 비유하면, 르네상스에서 사실주의까지는 나무의 뿌리, 인상주의는 줄기, 후기인상주의 이후는 가지에 해당한다. 이렇게 보면 한국은 20세기 초반에 비로소 서양화가 도입되었으니 가지부터 움텄다고 할 수 있다. 뿌리 깊은 정통 서양화는 접해 보지도 못한 채 오늘에 이른 것이다. 거기에다 서양화 도입도 일본화(化)된 서양화를 받아들이다 보니 그 한계는 작품 곳곳에서 드러났다.

뿌리와 줄기가 누락되자 현실성이 결여되었다. 인물화에서 접하게 되는 무표정한 얼굴이라든지

**누드 모델**
1983년, 시리즈 3, 종이에 목탄,
63.5×49cm

핏기 없는 피부, 해부학에 대한 미숙지로 몸동작의 부자연스런 표현 등이 그 예라고 할 수 있다. 하긴 가만히 있는 모습을 닮게 그리는 데 급급한 상황에서 현실의 자연스런 모습까지 요구한다는 것은 무리였는지도 모른다. 그럼에도 한때 그 무표정한 얼굴에다 우두커니 앉아 있는, 소위 '여인 좌상'은 국내 최고의 공모전이었던 국전에서 대세를 이루기도 했다.

부실한 기반은 미술대학의 수업에서도 그대로 나타났다. 가령 인상파는 한마디로 빛, 다시 말하면 시시각각 변하는 자연의 빛을 탐구하며 그리는 것인데도 형광등 아래에서 수업이 진행된다든지, 콤포지션은 미술의 종착점이라 할 정도로 화가가 죽을 때까지 씨름해야 할 과제인데도 단순히 구도 정도로만 인식해 가르쳐 왔다. 인상파를 글로 가르치는 이론과 실기의 괴리, 콤포지션의 의미 축소로 인한 폐해 등은 사실 지금까지 이어지고 있다고 해도 과언이 아니다.

어쨌든 인물화에서 드러나는 이러한 결과는 사실적 표현의 구상미술을 제대로 전수받지 못한 한계에서 비롯된 예라 하겠다. 따라서 변월룡의 등장은 바로 이러한 점, 구상미술의 취약한 공백을 보충해 한국서양화의 허약한 뿌리를 튼튼한 뿌리로 자리매김하는 데 그 의의가 있다.

다음으로 변월룡의 작품은 한국을 빛낸 위인을 그린 그림을 통해 한국미술사를 보다 풍성하게 하는 데 일조한다. 사실 우리의 선배 화가들은 이 부분에 인색했다. 이 점은 해외의 미술관들을 둘러보면 확연해진다. 서양은 미술관마다 위인의 초상화가 걸려 있지 않은 곳을 찾기가 힘들 정도인데, 이에 비해 한국의 미술관에서는 이상할 정도로 위인들의 초상화를 찾아볼 수가 없다. 물론 이는 앞에서 언급한 사실적 표현의 구상미술을 제대로 전수받지 못한 것도 요인으로 작

용했겠지만, 그보다 더 큰 문제는 의식의 문제라고 본다. 다시 말해서 그림을 잘 그리고 못 그리고는 일단 차치하고 왜 그 같은 그림을 그려야 하는지에 대한 개념과 그에 따른 의지가 한국 화가들에게는 부족하지 않았나 싶다.

　　이런 점을 미루어 볼 때 변월룡이 남긴 한국의 역사적인 인물 초상화, 즉 전설적인 무용가 최승희를 비롯해 문학가인 벽초 홍명희, 민촌 이기영, 한설야, 화가이자 수필가로 유명한 근원 김용준, 독립운동가이자 북한의 정치가인 박정애, 철새가 이어 준 남북의 부자父子 '새 박사'로 유명한 원홍구 박사, 연극배우 박영신, 미술이론가 한상진, 화가 배운성, 문학수, 정관철, 한병렴, 이팔찬 등은 우리에게 많은 점을 시사한다. 변월룡이 북한 체류 당시 위인들의 초상화를 모두 그릴 계획이었다가 무산된 점이 다시금 아쉽기만 하다.

　　세 번째는 한국 근대서양미술사의 확산 및 보완이다. 그동안의 한국 근대미술사는 일제강점기 때의 양화가洋畵家 양성이 모두 일본과 서구에서만 이루어진 것으로 기록해 왔다. 그러나 변월룡의 등장으로 말미암아 새로운 사실들이 밝혀졌다. 일본과 서구뿐 아니라 러시아에서도 그 시기에 양화가가 탄생한 것이다. 레핀미술대학을 중퇴한 강삼룡과 수리코프미술대학을 졸업한 김형윤이란 화가가 그들이다. 두 사람 다 1905년 전후 생으로 전해지는데, 강삼룡은 변월룡의 중학교 시절 미술교사였다. 두 사람에 대한 정보는 정상진 옹이 제공했는데, 그도 둘의 정확한 나이는 모르고 1905년 전후 생쯤으로 알고

Пен Варлен. Портрет Пак Деп Ай. Масло. 1951.

**박정애의 초상**
1951년, 캔버스에 유채, 122×98cm

있었다. 해당 연구도 앞으로 진행되어야 할 부분임에 틀림없다.

그 밖에도 '최초'라는 수식어가 많다는 점을 들 수 있다. 1951년에 미술학 박사학위를 취득했으니 한국인 화가 중 변월룡은 최초의 박사학위 소유자로 기록될 것이다. 그리고 1950년부터 미술대학 교수를 역임했으니 또한 한국인 화가 중 그가 최초의 국외 정교수 역임자가 될 것이다. 이는 특히 이민족 화가라는 불리한 여건 속에서 성취한 것이기에 더욱 높이 평가 받아야 한다. 그 외 최초로 그린 그림가령 최승희를 최초로 그린 화가 등까지 포함하면 숱하게 많지만 생략하기로 한다.

## 역사적 관점의 작품들

"예술은 사회의 거울이다."라는 말이 있다. 이 명제는 '예술의 현실 반영'을 뜻할 것이다. 그러나 유감스럽게도 우리 선배 화가들은 이 부분에 관해서도 침묵으로 일관했다. 현실 참여에 인색했던 탓이다. 사실 그들의 작품만을 놓고 보면, "언제 우리나라가 치욕을 겪은 적이 있었던가" 싶을 정도이다. 민족과 역사의 큰 흐름에 함께 보조를 취하지 않은 점이 못내 아쉽다.

36년간의 긴 일제 강점기를 겪으면서도 이에 항거한 그림은 좀처럼 찾아볼 수가 없고, 해방과 함께 찾아온 분단의 수난사에서는 광복의 기쁨이나 동족상잔의 아픔이나 슬픔 등을 제대로 표현한 화가들이 드물었으니 그 점은 분명 한국미술사의 결점으로 꼽힐 것이다. 피카소가 〈게르니카〉를 통해 조국 스페인의 잔혹한 참상에 항거한 점과 한국전쟁을 주제로 한 〈한국에서의 학살〉을 그려 낸 점 등은 시사

하는 바가 결코 작다 할 수 없다.

영국의 미술사학자 케네드 클라크의 말도 참조할 만하다. 『명화란 무엇인가』*라는 책에서 그는 "명화란 격이 좀 떨어진다 해도 그 시대의 언어를 사용해야 한다."고 규정지으면서 "만일 한 미술가가 감동할 만한 회화적인 요소가 많은 시대에 살고 있다면 그는 운이 좋은 화가이며, 그 화가에게는 그만큼 명화를 남길 확률도 높다."라고 했다. 그의 말을 받아들인다면, 우리는 명화를 남길 확률이 많았는데 그 기회를 살리지 못한 채 잃어버렸다고 봐야 할 것이다.

그런 측면에서 변월룡의 작품들은 우리 미술사에 큰 의미를 지닌다. 당시 한반도의 실상, 분단의 아픈 현실을 포착한 그의 작품들은 〈북한에서〉를 비롯해 〈포로 교환〉〈판문점〉〈평양 복구〉〈남북분단의 비극〉〈남조선의 자유와 통일을 위하여 전진!〉〈해방 기념일 1945년 8월 15일, 평양〉 등 작품 수도 엄청날 뿐 아니라, 변월룡이 지녔던 시대정신과 역사의식을 엿볼 수 있는 수작秀作들이다. 비록 이 그림들은 북한의 입장에서 그린 것이지만, 이 또한 우리의 엄연한 현실이었음을 누구도 부인할 수 없다.

이 작품들 중 1951년도 작인 〈북한에서〉는 세로 150센티미터에 가로 250센티미터의 크기이다. 이 작품은 〈모내기〉〈푸시킨 마을〉등과 함께 변월룡의 화실 다락방 구석에서 발견되었다. 둘둘 말린 채로 있었기 때문에 세르게이와 올랴도 처음 본 작품이었다. 아마도 40년이 넘게 방치된 채 있던 것으로 보인다. 이 그림의 흑백사진도 그때 발견되었는데 사진과 원작을 자세히 비교해 보면 조금 다른 점을 발견할 수가 있다. 가운데 윗부분을 보면 원작에는 선글라스 낀 미군이 그려져 있는 반면 사진에는 민간인이 그려져 있고, 총 들고 있는 인민군은 모자가 서로 바뀌어 있다.   * 이희숙 옮김, 열화당, 2010

'북한에서'를 그리기 위한 습작
1951년, 캔버스 천을 씌운 카르통에 유채, 27.5×39cm

해변, '북한에서'를 그리기 위한 습작
1951년, 카르통에 유채, 24×42.5cm

**북한에서**
1951년, 캔버스에 유채, 150×250cm

**3·1절 밑그림**
1955년 전후, 종이에 연필과 먹, 30×40cm

그 외에도 유심히 살펴보면 다른 점들이 있다. 〈북한에서〉는 변월룡
이 북한을 다녀온 다음에 다시 손을 본 것으로 판단된다. 말하자면 판
문점에서 본 미군들의 특징과 인민군들의 계급에 따른 군복과 모자가
다름을 확인하고서 수정한 것이 아니었을까 싶다.

　　　　이 그림은 인물들의 표정도 잘 드러났지만 특히 콤포지션이
돋보인다. 전체적으로는 이등분 구도와 삼각형 구도가 혼재돼 있고,
부분적으로는 북측의 역삼각형 구도와 남측 포로들의 삼각형 구도로
이루어져 있다. 보통 회화에서 이등분 구도는 단순해서 잘 구사하지
않지만 그럼에도 이 작품에서는 단순함보다 긴장감이 서려 있음을 볼
수 있다. 그것은 북측을 남측보다 조금 높게 위치시킴으로서 단순함을
배제했고, 적절히 삼각형 구도를 매치시켜 안정감을 주었다. 세부적으
로는 북측의 역삼각형 구도와 남측 포로들의 약간 틀어진 삼각형 구도

**베트남 전쟁**
1968, 동판화, 42.4 × 64.5cm

로 설정함으로써 전체적인 조화를 이루었다. 그런 복합적 구도로 그림
은 보는 바와 같이 물 흐르듯 움직임이 감지되는 것이다.

좀 더 덧붙이면, 전쟁을 테마로 삼으면서도 정작 주인공은 군
인이 아니라 인민이라는 점이다. 지팡이를 짚고 있는 할아버지의 뒷
짐 진 손을 자세히 보면 주먹을 불끈 쥐고 있다. 그 앞에 며느리인 듯한
여인은 보다 노골적으로 주먹을 드러낸다. 엄마의 치마를 붙잡고 있는
아들의 고사리 손도 주먹을 쥔 모습이다. 변월룡은 이처럼 굳이 총칼
을 겨누지 않아도 어떤 전쟁화보다 주제와 감정이 확실히 드러나게 했
다. 드러내지 않으면서도 드러나게 하는 힘, 바로 이러한 점이 그를 더
욱 돋보이게 한다. 바람이 있다면, 이 그림을 이념의 잣대로 바라보지
않았으면 한다. 입장이라는 것은 항상 상대적이기 때문이다.

동판화 〈베트남 전쟁〉도 빼놓을 수 없을 것 같다. 피카소가

자신과 무관한 한국전쟁을 그렸듯이 어쩌면 변월룡도 그와 같은 심정으로 베트남전쟁을 바라보지 않았을까 싶다. 알다시피 한국군은 1964년부터 1973년까지 9년간 베트남전에 참전했다. 국가의 명령에 따라 32만여 명이 파병되어 그중 사상자가 절반가량을 헤아렸고, 지금도 그때의 후유증에 시달리고 있는 참전 용사들이 많다. 비록 그 전쟁이 한국 땅에서 치러진 것은 아니었지만 우리로서는 결코 잊을 수 없는 전쟁이었다. 당시에도 베트남전쟁은 범국민적 관심사였다. 일반 국민들은 위문편지를 보냈고 가수들은 위문공연을 하곤 했다. 언론에서는 연일 보도를 통해 그들을 격려하는 등 각계각층에서 성원을 보냈다. 이러한 면에서 변월룡의 〈베트남 전쟁〉은 우리에게 사료적 가치를 지니는 작품이라 하겠다.

데생 〈3·1운동〉 또한 눈여겨볼 만하다. 당시 변월룡은 이 작품을 그리려고 서울의 사진을 구하려 노력했다. 문학수와 정관철은 이 그림에 도움을 주기 위해 어렵게 사진을 구해 보냈다. 사진을 구하지 못한 것은 책의 그림을 정성스레 베껴서 보내기도 했다. 그러나 그런 과정 중에 변월룡은 숙청을 당해 결국 이 그림은 중단되고 말았다. 비록 자료 부족과 여건의 한계로 대작으로 발전하지는 못했지만, 그 시도만큼은 높이 평가할 만하다.

## 그 밖의 변월룡 작품의 특징

변월룡의 작품은 장르적으로 유화, 판화, 데생, 수채화, 포스터 등이 있고, 내용적으로는 인물화, 풍경화, 전쟁화, 정물화, 역사화 등으로

구분된다. 또 판화에는 동판화와 석판화가 있고, 데생에는 연필화, 파스텔화, 펜화 등이 있다. 이처럼 그의 작품은 한 사람이 그렸다고 볼 수 없을 정도로 장르의 폭이 넓고 내용도 다양하다.

그중 동판화는 생전에 존경했던 서양화가 렘브란트와 견주어도 전혀 손색이 없을 정도이다. 동판화는 큰 사이즈로 제작하는 것이 특히 어려운데, 변월룡은 무려 가로 90센티미터에 근접하는 크기의 작품까지 많이 남겼다. 참고로 렘브란트나 뒤러의 동판화는 거의 다 크기가 작다. 30센티미터 정도가 보통의 크기이고 50센티미터 이상은 거의 드물다고 보면 된다. 동판화는 크게 제작하기 어렵기 때문에 이런 점까지 감안해서 작품을 감상할 필요가 있다.

렘브란트의 영향을 가장 많이 받았지만 그와 비교해 차이점을 찾는다면, 변월룡은 자화상을 거의 그리지 않았다는 점이다. 알다시피 렘브란트는 자화상을 많이 남긴 화가로 유명하다. 그런데 변월룡은 빼어난 외모를 지녔으면서도 왜 자화상을 그리지 않았는지 자못 궁금할 따름이다. 남의 땅에서 한국인으로 산다는 것이 부질없다고 여긴 탓일까? 모를 일이다.

변월룡의 그림 소재로는 한국의 소나무, 특히 구불구불하게 뒤틀린 소나무가 가장 많다. 이런 특징은 그가 북한을 다녀온 뒤부터 더욱 빈번해졌다. 러시아를 상징하는 나무가 자작나무라면 한국은 소나무의 나라이다. 사실 소나무는 예부터 우리 민족과 떼어 놓고 생각할 수 없는 존재였다. 선조들은 집을 지을 때 대들보나 기둥으로 소나무를 썼고, 대청마루엔 송판을 깔았다가 죽어서는 소나무 관에 담겨 솔숲에 가 묻혔다. 무덤가엔 또 둥그렇게 솔을 심었다. 그래서 "소나무 아래서 태어나 소나무와 함께 살다가 죽는다."는 말까지 있다. 이처럼 한국인은 소나무와 인연을 끊고는 한시도 살아갈 수가 없었다.

그래서인지 소나무에 관해 우리 민족만큼 애정을 갖고 있는 민족도 없을 것이다. 우리네 어머니들은 자식을 점지받기 위한 치성도, 자식의 성공을 위한 기도도 서낭당 소나무 아래에서 드렸고, 사시사철 늘 푸른 소나무는 지조와 절개의 상징이자 장수의 상징이기도 했다. 또 조선시대의 문신이자 성리학자인 율곡 이이는 송죽매 세한삼우歲寒三友 가운데서도 소나무를 으뜸으로 쳤다.

그러나 그렇게 친근한 벗이면서도 막상 그림으로 그릴 때 가장 그리기 어려운 대상으로 꼽히는 것 또한 소나무라고 한다. 너무 자세하게 그리면 품위가 떨어지고, 적당히 그리게 되면 기백이 사라진다는 점이 소나무 그리기의 어려움이라는 것이다. 추사秋史의 〈세한도〉가 지금까지 한국인으로부터 가장 사랑을 받는 이유도 바로 소나무의 격조를 잘 살려냈기 때문이다.

변월룡의 소나무 그림을 마주하고 있으면 고향 같은 푸근함이 느껴진다. 포근한 어머니의 품이랄까. 이는 변월룡의 삶의 공간이 현실적으로는 러시아였더라도 정신적으로는 고국이었음을 증명하는 것이라 하겠다. 단지 어릴 적 연해주 시절과 북한 파견 기간에 봤던 한반도 특유의 구불구불한 소나무를 소재로 삼아서 그림을 그렸기 때문이라기보다는, 그 자신이 한국 사람의 심성으로 그와 같은 그림을 담아냈기 때문이리라. 그래서일까 배경이 러시아거나 북한임을 막론하고 그가 그린 소나무 그림은 모두 한국 정서가 물씬 풍긴다.

그 밖의 변월룡 작품의 특징은 한국 작품과의 비교를 통해 간략히 살펴보려 한다. 먼저 인물화의 소재 범위이다. 변월룡은 인물화에서 의사, 학자, 문인, 영화배우, 교수, 군인, 노동자 등 다루지 않은 인물이 없었다. 이에 비해 한국 그림은 의외로 인물화의 범위가 좁다. 예컨대 제복을 입은 인물화는 거의 찾아보기가 어려울 정도이다. 군

**나홋카 근처**
1961년, 연해주 시리즈, 동판화, 49.5×64.5cm

인이나 경찰은 말할 나위도 없고 심지어 가운을 입은 의사나 간호사
조차 그림으로 대하기가 그리 쉽지 않다. 서양 그림에서는 제복 입은
사람들을 흔히 보는데, 왜 한국 화가들은 인물 소재를 스스로 제한하
는지 정말 모를 일이다.

　　　　노동자나 농사일에 종사하는 사람을 소재로 한 그림도 마찬
가지이다. 비록 힘든 노동일에 종사하는 사람일지라도 변월룡의 그림
에는 희로애락喜怒哀樂이 묻어나는 반면, 한국 그림들은 대체로 노애怒
哀만 부각되고 있다. 사실 노동자들 중에는 호구지책 때문에 어쩔 수
없이 힘든 노동에 뛰어든 사람도 있지만, 자신의 일에 긍지와 자부심

을 갖는 사람도 얼마든지 찾아볼 수 있다. 그렇게 보면 노동의 고통이나 어려움 외에 노동의 기쁨이나 즐거움도 표현될 필요가 있는 것이다. 그러나 근현대의 한국미술은 너무 한쪽으로만 치우친 감이 있다. 조선 시대 단원 김홍도나 긍재 김득신, 혜원 신윤복 등의 그림에서도 익살과 해학이 넘치는 노동 풍속화를 어렵지 않게 발견할 수가 있다. 그런 예를 볼 때에도 근래 한국미술은 노동자의 힘든 입장만을 강조한 나머지 노동의 즐거움이나 행복은 너무 멀리한 것이 아닌가 싶다.

　　　풍경화 또한 예외가 아니다. 그의 풍경화에는 자연과 사람이 함께 공존하고 있는 경우가 많고, 한국의 풍경화에는 대체로 사람을 그려 넣지 않는 경우가 많다. 이 역시 한국미술의 특성이라면 특성이라 할 수 있다. 자연이면 자연, 사람이면 사람, 이렇게 구분 지어 그리다 보니 한국 풍경화에는 유독 사진 같은 풍경화가 많은 편이다. 한국 풍경화에서 휴머니티를 잘 느끼지 못하는 이유는 이 때문일 것이다.

　　　다음은 역사화에 관련해서이다. 변월룡은 〈표트르 대제〉〈푸시킨〉을 비롯하여 〈휴양지의 레닌과 스탈린, 중대한 우호 관계〉〈레닌과 고르키〉 등 역사화를 많이 남겼다. 그런데 한국 화단에는 역사화 장르가 매우 드물다. 알다시피 역사화는 우선 화가 자신에게 역사에 대한 관심과 해박한 지식이 있어야 하고, 박물관이나 도서관 등을 다니며 그 시대의 인물 연구와 복식 및 장신구 등에 대한 자료를 연구해야 한다. 그림에 착수해서는 역사학자나 전문가의 자문도 수시로 구해야 하며 여러 번거로움을 무릅쓰

**책을 가진 해군 병사**
1960년, 종이에 목탄, 63.5×48cm

**V. I. 시미토프**
'크라스노그바르제이스키' 국영 농장 공로 트랙터 운전수, 1972년, 캔버스에 유채, 100×75cm

지 않으면 안 된다. 역사화 창작은 그래서 어렵고 아무나 그릴 수 있
는 것이 아니다. 언젠간 역사책에 화가들이 재현해 낸 역사화가 많이
실려 역사 교육에 이바지할 수 있는 날이 왔으면 싶다. 역사화는 결코
사진이 대신할 수 없는 화가만의 고유 영역이기 때문이다.

## 간간이 발견되는 변월룡의 흔적

2007년 3월 5일 오후, 신용욱 대표로부터 전화가 걸려 왔다. 그는 대
뜸 "문 교수, 신문 봤어?"라더니 "오늘자 〈조선일보〉에 변월룡의 새
그림 주인공이 실려 있으니 봐." 하는 것이었다. 사실 그때까지도 나
는 '원홍구'라는 이름을 전혀 모르고 있었다. 정상진 옹을 만났을 때
이 그림을 보여 주며 알아낸 것이라곤 다만 김일성대학의 교수였다는
것뿐이었다. 그는 "북한에서 굉장히 유명한 동물박사인데 하도 오래
되어 이름이 기억 안 난다."고 했다.
　　　　나는 〈조선일보〉에 실린 "철새가 이어 준 남북의 부자 '새박
사'"란 기사를 보고는 그날 곧바로 원병오 박사에게 연락을 취하기로
했다. 기사 말미에 둘째 사위의 정보가 있기에 먼저 그에게 메일을 보
냈다. 그랬더니 다음날 원병오 박사로부터 재깍 연락이 왔다. 그리고
는 사진기를 들고 바로 찾아왔다. 앞의 사진이 그때 원병오 박사의 사
진기로 찍은 사진이다.
　　　　이후 원병오 박사는 두 번이나 더 다녀갔다. 원작을 보기 위
해서였는데, 한번은 집으로 초청을 받아 갔더니 아버지 원홍구 박사
의 초상화가 거실 벽에 걸려 있었다. 돌아올 때 그는 자신의 저서『새

2007년 3월 5일 〈조선일보〉 기사　　　　아버지 원홍구 박사 그림 뒤에 서 있는 원병오 박사

들이 사는 세상은 아름답다』와 『삶과 문학』을 선물로 주었다. 지금도 원병오 박사가 걸려 있는 초상화를 보고 행복해하던 기억이 난다.

　　　부자의 이야기를 한마디로 말하면, '철새 한 마리가 남북의 혈육을 이어 주었다'는 내용이다. 북한의 조류학자 원홍구1888-1970 박사와 남한의 원병오1929- 박사가 바로 그 주인공이다. 남북으로 갈려 생사를 모르던 부자는 남북 조류학계의 거두로 이름을 떨치고 있었다. 1963년 어느 날 아들 원병오 박사는 서울 홍릉임업시험장에서 철새 다리에 알루미늄으로 만든 가락지를 끼워 날려 보냈다. 새 이름은 북방쇠찌르레기였다. 그 새를 당시 북한 생물학연구소 소장이었던 아버지 원홍구 박사가 평양만수대에서 발견했고, 그 가락지를 통해 두 사람이 부자지간임이 밝혀졌다. 남북의 조류학자가 헤어진 지 15년 만에 새를 통해서 서로의 소식을 알게 된 것이다. 이 이야기는 전 세계에 보도되었다. 북방쇠찌르레기는 우체부 노릇을 해 부자를 세계

적인 학자로 만들어 준 고마운 새가 되었다. 북한에서는 이 내용을 바탕으로 영화와 우표까지 만들어졌고, 남한에서는 책으로 출간되었다. 특히 원병오 박사가 만든 아동 책은 지금까지도 인기리에 판매되고 있다고 한다.

　　　천릿길도 한 걸음부터라고 했다. 변월룡의 연구는 이제 겨우 한 발을 내디뎠을 뿐이다. 그중에서도 북한과 관련된 연구가 가장 중요한 부분이다. 앞으로 밝혀내야 할 것들이 한두 가지가 아니다. 특히 변월룡이 북한으로 보낸 편지는 아직 단 한 통도 발견되지 않고 있다. 너무 오랜 시간이 흘러 앞으로도 그의 편지는 북한에서 발견되지 않

에튀드, 1970년대, 캔버스에 유채, 54×44cm

을 공산이 크다. 그의 지인들도 거의 다 세상을 떠났다.

　　그렇지만 전혀 길이 없는 것도 아니다. 왜냐하면 문학수의 아들 문기성1944-과 정관철의 아들 정유성1945-이 북한에서 중진 화가로 활동하고 있기 때문이다. 문기성은 1966년 평양미술대학을 졸업했고, 정유성 또한 1968년에 평양미술대학을 졸업했다. 그들의 나이를 가늠해 볼 때 그 두 사람은 틀림없이 변월룡을 기억할 것이다. 그뿐 아니라 문학수와 정관철은 미래의 화가를 꿈꾸는 자신의 아들에게 변월룡의 존재에 대해 이야기를 들려주지 않았을 리가 만무하다.

　　머지않아 문기성과 정유성을 만날 수 있기를 희망해 본다. 그러면 지금까지 알려진 이야기들 외에 새로운 정보를 얻게 되지 않을까 기대가 된다. 하지만 그 두 사람도 쉽게 입을 열 수 없을 것으로 짐작한다. 왜냐하면 변월룡의 존재 자체는 북한으로 볼 때 주체사상에 정면으로 위배되는 인물이기 때문이다. 어쩌면 통일의 물꼬가 트이는 그날까지 기다려야 할지도 모른다.

　　그래도 변월룡 연구를 결코 멈출 수가 없다. 왜냐하면 그는 반드시 미래 한민족의 귀감으로 삼아야 할 위대한 예술가임에 틀림이 없기 때문이다. 그리고 단시일에 끝낼 연구가 아니라는 걸 알기에, 나는 그를 연구하는 일을 일생의 과업으로 삼으려 마음먹은 것이다.

# 변월룡 연보

전성기 시절의 변월룡

1916. 1세    9월 29일. 연해주 쉬코톱스키 구역의 유랑촌에서 1남 2녀 중 막내로 출생. 농부였던 아버지 변창호는 아들이 태어나기도 전에 집을 나가 이후 그의 생사여부는 알려지지 않음. 아버지가 빠진 가족 구성원할아버지, 할머니, 어머니, 두 누님인 변춘우와 변수남, 변월룡에서 보듯이 농사 지을 건장한 남자가 없어 매우 어렵게 삶을 영위함. 연로한 할아버지는 평생 이름난 호랑이 사냥꾼으로 살았기에 애초에 농사와는 거리가 멀었음.

1923. 8세    할아버지가 유랑촌 인근에 살고 있는 나이 많은 중국인 서예가에게 손자 교육을 부탁함. 변월룡은 그때 배운 한자 서예가 교육의 전부였는데, 할아버지가 돌아가시자 이마저 그만두게 됨. 하지만 그때 익힌 한자 서예는 훗날 화가로 성장하는 데 훌륭한 밑거름이 됨.

1926. 11세    블라디보스토크의 신한촌에 있는 '4년제 한인 학교'에 입학. 보통 만 7세에 입학하는 것을 감안하면 3년 정도 늦은 입학이었음.

1928. 13세    당시 전면적 학제 개편10년제에 따라 '블라디보스토크 8호 모범 10년제 학교'로 전학. 그 학교는 고려인들이 세워 고려인 자녀들만 다녔던 학교로서 당시 한인 학교 중 가장 명문으로 꼽혔음. 이 학교에 다니면서부터 그림에 천부적 재능을 드러냄.

1932. 17세    7학년 때부터는 전문적인 미술교육을 받지 않았음에도 아동전문출판사에서 전문적 삽화를 그림. 연해주 일대 한인 학교의 전

학년 전 과목 교과서 그림을 혼자 도맡아 그림. 아울러 극장들의 포스터와 간판을 그리는 일에도 뛰어들어 가정을 도움.

1936. 21세 일과 공부를 겸하면서도 우수한 성적으로 중·고등학교를 마침. 학교를 졸업한 후에도 그림 그리는 아르바이트를 계속 함.

1937. 22세 우랄산맥 부근에 위치하고 있는 스베르들롭스크현 예카테린부르크 미술학교에 입학. 이 미술학교에는 모스크바와 레닌그라드의 미술교육기관을 졸업한 유능한 교수들이 다수 있었는데, 변월룡은 유명한 화가 L. V. 투르잔스키 교수에게서 지도 받음. 한편 변월룡이 미술학교에 막 입학했을 무렵, 스탈린의 강제 이주 정책이 갑작스럽게 시행되어 연해주에 살던 한인들이 중앙아시아로 강제 이주 당함. 변월룡은 연해주를 떠나 있어서 강제 이주를 당하지는 않았지만, 가족들이 타슈켄트로 강제 이주당하면서 가족과의 소식이 끊겨 한동안 이산가족으로 지냄.

1940. 25세 스베르들롭스크 미술전문학교를 우수한 성적으로 졸업하고 레닌그라드에 있는 '러시아 예술아카데미' 회화부에 합격. 그곳에서 평생의 동반자인 부인 제르비조바를 만남. 네 살 아래인 그녀는 변월룡의 성실성과 부지런함에 마음이 끌렸다고 함. 변월룡은 회화부 학생이면서도 스스로 폭넓은 공부를 하기 위해 틈만 나면 판화 화실에 들러 동판화와 석판화를 전문적으로 공부함. 당시 판화 화실에는 P. A. 실린고프스키, K. I. 루다코프, I. J. 빌리빈과 같은 명인들이 교육을 맡고 있었음.

1941. 26세  1학년을 마치던 6월 초에 어머니와 누이가 살고 있는 타슈켄트
로 떠남. 그때 뜻밖에도 독소전쟁과 맞닥뜨리게 됨. 학년이 시작
될 무렵 학교로 돌아가려 하지만 '레닌그라드 봉쇄'로 돌아갈 수
없게 되자 타슈켄트의 한 출판사에서 삽화 그리는 일을 함.

1942. 27세  2월 19일. 예술아카데미는 포위된 도시 레닌그라드를 탈출, 우
즈베키스탄의 사마르칸트로 피난함. 3월 말경 무사히 사마르칸
트에 도착. 학기 시작할 즈음에 변월룡도 사마르칸트에 와서 합
류. 거기서도 변월룡은 학업과 타슈켄트 출판사 일을 병행함.

1944. 29세  예술아카데미가 자고르스크로 피난처를 옮김. 거기에서 변월
룡은 동급생 제르비조바와 결혼. 여름 방학 때 중병이 걸린 어머
니를 뵈러 혼자 타슈켄트로 감. 9월 말경에 예술아카데미는 자
고르스크에서 레닌그라드로 돌아감. 변월룡은 타슈켄트로 피
난 왔던 레닌그라드음악원 학생들에 끼여 레닌그라드로 돌아감.
오스묘르킨의 화실에서 학업이 계속됨. 전쟁 후 러시아 예술아
카데미는 '레핀회화·조각·건축예술대학'으로 개명.

1945. 30세  5월 9일. 제2차 세계대전 종료. 첫아들 알렉산드르가 태어나고,
중병을 앓던 어머니가 세상을 떠남. 전쟁회화 화실의 지도 교수
인 R. R. 프렌츠 교수의 〈스탈린그라드 방어〉라는 입체 미술작품
밑그림을 그리는 조수로 선정됨. 학기가 끝나자마자 스탈린그
라드로 가 여름 방학 내내 폐허가 된 도시의 습작과 그림에 필요
한 스케치 등 자료 수집을 하고 돌아옴. 이 자료들은 입체 미술작
품을 완성하는 데 직접 사용되었음.

1947. 32세 　레핀미술대학 오스묘르킨 교수의 회화반에서 〈조선의 어부들〉
　　　　　이란 테마의 그림으로 우수한 성적을 획득함. 졸업과 동시에 레
　　　　　핀미술대학 대학원에 진학하여 B. V. 이오간손 지도 교수 밑에
　　　　　서 박사 학업에 정진하게 됨. 같은 해 소련 미술가연맹 레닌그라
　　　　　드 지부의 회원으로 발탁됨. 이후 1959년을 제외하곤 당 전시회
　　　　　에 빠짐없이 출품함.

1950. 35세 　〈휴양지의 레닌과 스탈린, 중대한 우호관계〉라는 작품을 모스크
　　　　　바의 전 소련 전시회에 출품함.

1951. 36세 　〈휴양지의 레닌과 스탈린, 중대한 우호관계〉를 졸업 작품으로
　　　　　대학원을 성공적으로 마침. 건축예술부 데생과 조교수의 직책
　　　　　을 부여받아 본격적인 교수 활동 시작. 소련 미술학 박사 학위증
　　　　　을 수여 받음.

1952. 37세 　둘째 아들 세르게이 탄생.

1953. 38세 　부교수 승진과 함께 소련 문화성文化省의 지시에 따라 북한의 교
　　　　　육성 고문관으로 파견됨. 평양미술대학 학장 및 회화·데생·무
　　　　　대미술과 과장의 고문으로 일하면서, 평양미술대학의 교육 체
　　　　　계를 바로잡는 것은 물론 교수들을 지도·육성하는 데에도 힘씀.

1954. 39세 　소련으로 돌아와 레핀미술대학에 복직. '레닌그라드 예술가'의
　　　　　전시회와 '전 소련 예술가동맹'에서 조직한 전시회에 북한에서
　　　　　그린 작품만을 출품함. 이후 전시회에도 북한에서 그린 데생·인

물화·풍경화들로 전시장을 채우게 되는데, 고국과 관련된 테마는 한동안 변월룡 작품의 근간으로 작용함. 소련 예술아카데미 후원 하에 대학의 유명 교수들로 구성된 『데생 회화 방법론』 서적 출판에 참여해 자신의 글도 게재함.

1955. 40세   그동안의 작품 활동과 연구 성과로 레닌그라드 미술가협회로부터 화실을 배정받음. 8월 레닌그라드에서 '조선 해방 10주년 경축 공연' 단장으로 온 정상진을 만남. 북한 파견 임무를 성공적으로 치러 낸 점이 인정되어 정부 당국으로부터 아파트 입주권을 받았으나 레닌그라드 당 수뇌부가 가로챔으로써 소수 민족의 설움을 톡톡히 맛봄.

1956. 41세   소련 대사 이상조를 만나 고국으로의 복귀 희망을 피력했으나 그마저 숙청되는 바람에 또 다시 희망이 사그라지고 심한 좌절감을 맛봄. 하지만 북한의 지인들과의 편지 왕래는 계속되었음.

1957. 42세   '10월 혁명 40주년 기념 레닌그라드 미술가 작품전'에 약 300호 크기의 유화 작품 〈평양의 해방 기념일〉 출품.

1958. 43세   딸 올랴의 탄생.

1959. 44세   북한의 '해외동포 고국방문단'에 신청서를 냈지만, 변월룡은 고국방문단 명단에서 제외됨. 그 충격 탓이었는지 이해에는 어느 전시회에도 출품을 하지 않는 등 일체의 활동을 접음.

1961. 46세　자력으로 화실 근처에 아파트를 마련함. 가을에는 정체성을 찾
　　　　　아 연해주에 다녀옴. 이탈리아, 그리스, 터키, 알바니아, 유고슬
　　　　　라비아, 네덜란드를 여행함.

1963. 48세　스톡홀름 예술아카데미 교육방법에 관심을 가짐.

1964. 48세　연해주를 다녀온 이 해부터 작품에서 고국에 관한 그림이 더 이
　　　　　상 나타나지 않게 됨.

1970. 55세　네덜란드와 벨기에 방문.

1972. 57세　레핀미술대학 학생들을 이끌고 체코슬로바키아의 프라하로 현
　　　　　장 실습 스케치를 다녀옴.

1973. 58세　유화 〈우리 시대의 사람들〉이 완성되어 '1973년 레닌그라드 미
　　　　　술가지역 전람회'에 출품됨. 타슈켄트문학박물관의 주문에 따
　　　　　라 우즈베크 작가들의 초상을 그리기 위해 타슈켄트에 다녀옴.

1974. 59세　다시 타슈켄트에 다녀옴. 중앙아시아 여행에서 얻은 인상을 바
　　　　　탕으로 많은 동판화 작품을 시리즈로 제작함. 그해 가을 헝가리
　　　　　를 여행함.

1977. 62세　레핀미술대학 정교수로 승진함. 부교수에서 정교수로 승진하는
　　　　　데 무려 24년이 걸린 셈이다. 한편으로 이 승진은 이민족 화가로
　　　　　서의 냉대와 설움을 극복한 것이기에 더욱 의미가 있음.

1981. 66세    프랑스 여행.

1983. 68세    프랑스와 포르투갈 여행.

1985. 70세    건강 문제로 35년을 몸담은 레핀미술대학을 퇴직하고 연금생활
자가 됨. 교직에서 물러난 후에도 작품 활동을 지속하며 삶의 마
지막까지 그림에 열정을 불사름.

1990. 75세    뇌졸중으로 1990년 5월 25일 작고. 미국 플로리다의 히벨미술
관에서 기획한 '골든브리지전'에 작품 출품. 이 전시회는 변월룡
이 작고한 후에 열렸지만 처음으로 소련을 벗어나 서방 세계에
서 개최된 전시회로 기록됨. 그러나 유족에 따르면 출품작 다섯
점 중 네 점만 반환되고 한 점 자스민이 있는 정물 1969년, 캔버스에 유채,
58×78cm은 돌려받지 못했다고 함.

# 다시 한 번 변월룡을 마주하며

『우리가 잃어버린 천재화가, 변월룡』이 출간된 지도 어느덧 9년이 되었다. 당시만 해도 국내에서 '변월룡'이란 존재를 아는 사람은 없었다. 그러다 보니 그를 알리고 소개하기 위한 책 출간이 생각보다 쉽지 않았다. 다행스럽게도 안그라픽스에서 선뜻 손을 잡아주어 비로소 그에 관한 기록이 햇빛을 볼 수 있었다.

시작은 미미했으나 서서히 독자가 늘었고, 출간 4년째에는 마침내 변월룡의 첫 전시를 열게 되었다. 국립현대미술관 덕수궁관에서 2016년 3월 3일부터 5월 8일까지 성대하게 열린 전시회 명칭은 '백년의 신화: 한국근대미술 거장전'으로, 탄생 100주년을 맞는 화가를 재조명하는 차원이었다. 초대 받은 화가는 1916년생들로 이중섭, 유영국 그리고 변월룡이었다. 변월룡이 대망의 포문을 열었고, 뒤를 이어 이중섭, 유영국의 전시회가 개최되었다.

고국의 품에서 화려하게 부활한 변월룡의 작품은 전시 기간 내내 관람객과 미술전문가로부터 큰 관심을 받았고, 작품에 대한 호평이 이어졌다. 작품에 더해 또 다른 공감을 자아낸 것은 그의 정체성이었다. 용띠해 달밤에 태어났다고 할아버지가 지어준 월룡月龍이란 이름을 평생 고수했을 뿐 아니라 자신의 묘지 비석에 한글로 이름을 새기도록 유언으로 남긴 점, 실제로 작품마다 새긴 한글 글귀와 서명

등을 보고 관람객은 평생 러시아에 살며 냉전시대를 지낸 이가 어떻게 한국인의 정체성을 끝까지 유지할 수 있었는지 의아해하기도 했다.

변월룡은 실력 있는 화가였을 뿐 아니라 러시아 현지에서 인정받는 교육자였다. 레핀미술대학을 다니며 줄곧 장학금을 받다가 수석으로 졸업했는데, 그의 우수한 성적은 교수로 발돋움하는 계기가 되었다. 1757년에 설립되어 260년이 넘는 역사를 지닌 레핀미술대학은 러시아에서 가장 큰 규모와 명성을 자랑한다. 그런 곳에서 소수민족인 동양인이 당당히 1등으로 졸업했으니 굉장한 사건이 아닐수 없었다. 변월룡의 성취는 당시 고려인 사회에 자부심과 긍지, 나아가 희망을 안겨주었다.

애당초 이런 그의 존재를 널리 알리고 소개하는 데 목적을 두고 있었기에 여세를 몰아 지방 순회 전시회를 이어갔다. 유족들도 아버지의 작품이 아버지의 나라에서 널리 알려지는 것에 공감을 표했고, 그의 존재가 늦게 알려진 만큼 전시회를 통한 홍보에 박차를 가했다. 그 결과 지금까지 국립현대미술관을 시작으로 여섯 번에 걸쳐 전시를 열었다. 제주도립미술관의 '고국의 품에 안긴 거장, 변월룡', 서울 학고재갤러리의 '우리가 되찾은 천재 화가, 변월룡', 인천아트플랫폼의 '태양을 넘어서', 대구와 부산 신세계갤러리의 '우리가 기억해야 할 천재 화가 변월룡', 경주예술의전당의 '변월룡, 경계를 넘다' 등이 그것이다. 개최하는 곳마다 호평이 쏟아졌고 보람도 컸다. 물론 그가 고국에서 이처럼 주목받을 수 있던 것은 출간 이후부터였다고 생각한다. 그런 점에서 출판사에 다시 한 번 고마움을 전하고 싶다. 이번에 재출간하는 책에서는 해상도가 떨어지는 작품 사진을 일부 교체하고 누락된 것을 추가하는 과정을 거쳤다. 아무쪼록 변월룡의 이름으로 한국미술계가 더욱 풍성해졌으면 하는 마음뿐이다.